U0113183

包华石中国艺术史文集

# 风格与话语

［美］包华石 著

黄丽莎 译

浙江人民美术出版社

# 目　录

# 中国绘画中的托古及其时间性

  纵观中国画史，自宋以降，皆有各类对古画的临仿，很多画作的题跋或画论也明确表明其为临仿之作。这类作品可用术语"模仿"来指称，即汉语的"仿"字。北宋时期，"仿"既指对自然形态的摹仿，也指对前代大师艺术手法的传承。但 11 世纪晚期之后，"仿"字开始带有一些贬义色彩。至 16 世纪晚期，所谓"仿"已完全无关临仿经典画作，而是变成一种艺术传统的图注。当时的画作普遍题为"仿"这位或那位大师——这是当时甚为常见的绘画实践，却几乎与原作无相似之处，只是有意地标识其所承袭的传统。[1]

  本文讨论的主题并非临仿或仿古，而是另一种对前代作品的效仿，或可称为"托古"（citation）或"用事"，表现为对各类历史风格的引用。托古与临仿的相同之处在于强调画家创作的来

---

[1] 关于模仿问题的详尽讨论可见拙文 "Imitation and Reference in China's Pictorial Tradition," in Wu Hung ed., *Reinventing the Past: Archaism and Antiquarianism in Chinese Art and Visual Culture* (Chicago, IL, 2010), p. 103—126.

源，但两者与过往的关系有所不同。[2]仿古之作尽管暗含着超越
前作的意图，但它先在地将前作视为经典，并以此为范，即古代
大师与临仿者看待作品的标准是共有的，因此新作和原作都立足
于传统经典之上，处于相同的历史维度。而托古与原作的关系则
可视为一种"概念偷换"（conceptional displacement）。[3]画家虽
借用古人之画题画意，但并非以前作为范，而是表达和抒发自身
的所思所感。这类托古虽然体现了对某位前代大师的推崇，但并
非从画史角度去理解其意义和价值，而是视其为一种特殊的存
在，一种过去时代的表征。因而托古之"古"不是经典与范式的
意义，而是往昔时间的象征。[4]

　　隔着遥远的历史时间，今人对古人有各种困惑，这在宋代的文
学作品中处处可见，尤其是当作者们回顾中古时期约3—10世纪的
旧事之时。宋代魏庆之的《诗人玉屑》中对古代诗歌有如下评价：

　　　　尝怪两汉间所作骚文，初未尝有新语；直是句句规模屈宋，
　　　　但换字不同耳。至晋宋以后，诗人之辞，其弊亦然。若是，虽
　　　　工亦何足道！盖当时祖习，共以为然，故未有讥之者耳！[5]

---

[2] 关于仿古的研究参见 G.W. Pigman, III, "Versions of Imitation in the Renaissance,"
*Renaissance Quarterly* 33:1 (1980), p. 1—32, 3—7, 16—23.
[3] Georges Didi-Huberman, "The Surviving Image: Aby Warburg and Tylorian Anthropology,"
*Oxford Art Journal* 25:1 (2002), p. 61—69. 迪迪-于尔曼将瓦尔堡对英文术语"遗存"
（survival）的运用描述为托古（citation），一种概念偷换，后来又认为瓦尔堡观念中
"遗存"的本质是一种时间错置。"概念偷换"和"时间错置"都与本文讨论的"托古"
问题有关联。
[4] Georges Didi-Huberman, "The Surviving Image: Aby Warburg and Tylorian Anthropology,"
p. 63—64. 迪迪-于贝尔曼认为瓦尔堡观念中的"遗存"的典型特征就是时间错置。有
人可能会认为"托古"也是如此，除非托古是有意识的行为，但据于贝尔曼所论，"遗
存"显然是无意识发生的。
[5] [宋] 魏庆之著，王仲闻点校：《诗人玉屑（上）》，北京：中华书局，2007，第
262页。

　　魏庆之似乎感受到来自文化冲突的困扰。他与研究对象之间隔着漫漫时空，价值观上的差距是如此之大，因而以某种略带优越感的语调表达了对前人沿袭的讶异。的确，我们常常会读到一些评论，以高高在上的态度评价东方文学艺术为何除了不断重复前作之外无所作为。而在此，这一疑问由这位"东方"的诗人、诗论家魏庆之提出。

　　魏庆之的《诗人玉屑》辑录了两宋诸家论诗的短札、谈片。书中所录多为宋代评论家对前代大师创作手法的分析品评，从中也体现了宋人托古化古的观念。书中的各类品评和争议所呈现的视野恰好体现了乔治·库布勒（George Kubler）提出的"结构性限制"（structural limitations）这一概念。[6]魏庆之书中记录的诗论也提到了创新的有限性问题，即一部作品能离传统多远。因为"没有既定模式，没有重复和效仿，就无法实现认知"。[7]尽管《诗人玉屑》中有一节提到了沿袭的流弊，但同时也对原创发出诘问："目前景物，自古及今，不知凡经几人道。今人下笔，要不蹈袭，故有终篇无一字可解者。盖欲新而反不可晓耳。"[8]

　　鉴于宋代评论家对过往传统充满了焦虑，最早关于托古／用事的理论出现在宋代魏庆之的著作中也绝非偶然——毕竟，托古可以说是在艺术家与其所引原作之间创造出的一种历史性停顿。当时，文学上的征引被称为"用事"或"使事"。"使"与"用"意为"使用"，而"事"则指所用之物，即征引之出处。几个术

---

[6] 库布勒关于艺术原创性的思想参见 Ellen K. Levy, "Classifying Kubler: Between the Complexity of Science and Art," *Art Journal* 68:4 (2009), p. 88—89.

[7] George Kubler, *The Shape of Time: Remark on the History of Things* (New Haven,1962), p. 71. 库布勒在此书第 63—73 页谈论了艺术及原创的困境。

[8]［宋］魏庆之:《诗人玉屑（上）》，第 265 页。

语似乎被交替使用。书中提到的诗人和评诗人对用事的观点不尽相同。早期诗人，比如杜甫，认为用事需如"水中着盐，饮水乃知盐味"，丝毫不露痕迹。另有论者则认为用事要纯出自然，如道自家之语。[9]还有论者强调是诗人使事，不可为事所使。"使事要事自我使，不可反为事使。"[10]书中有一则评论比较了正反两种用事之法：

> 文人用故事，有直用其事者，有反其意而用之者……直用其事，人皆能之，反其意而用之，非学业高人，超越寻常拘挛之见，不规规然蹈袭前人陈迹者，何以臻此！[11]

这段评论录自严有翼的《艺苑雌黄》，他跟魏庆之观点相似，也不认同亦步亦趋地沿袭古人。反用故典体现了后人在既定语境下推陈出新，是更为高超的修辞艺术，而故典原本的意涵，已不入当时之境。当然，这并不意味着宋代诗人对故典的运用比前人有更多的变化，而是表明时人已有意识地提倡故典新用，标志着艺术家对过往传统的态度有了重大转变。在当时文学风尚的熏陶下，宋代诗论家对前代诗人时代意识的缺乏感到讶异，既然风格乃是时代的烙印，那前代诗人同时也缺乏风格意识。因而魏庆之认为，前代诗人比之宋代诗人，普遍缺乏开创新风格的动力。

唐代张彦远《历代名画记》中对前代画家也有类似的评价。他认为从汉至六朝，绘画形质俱备，为世人所重，因此皆递相效

---

[9]［宋］魏庆之：《诗人玉屑（上）》，第 201—214 页。
[10]［宋］魏庆之：《诗人玉屑（上）》，第 218 页。
[11]［宋］魏庆之：《诗人玉屑（上）》，第 203 页。

仿，所绘不随时俗变化。[12]而至张彦远的时代，画家开始根据时代风俗的变化描绘衣冠、形象等，以合于历史的实际情况。

张彦远和魏庆之都敏锐地意识到风格与时代间的依存关系。张彦远评价前代画家"其画山水，则群峰之势，若钿饰犀栉，或水不容泛，或人大于山"，说明当时的画家不关心物象的大小、比例、空间这些问题。而唐代的画家则着力于创造更可信的视觉空间和更为真实可感的物象。[13]换言之，张彦远已意识到从前代至唐，绘画的历史发展：从早期薄弱的视觉形象，谬误的历史细节，逐步意识到历史与空间的特征与差别。因此他试图以一种历史判断取代以往亘古不变的品评标准。

张彦远已意识到画家正逐步实现艺术对真实性的追求，他的认识其实已触及到一种艺术发展理论的边缘，尽管表面化，但仍有其前瞻性。可颇具讽刺意味的是，如果张彦远选择了某种既定的艺术发展理论，那他应该以一种新的普遍标准取代旧的标准。新旧两种标准之间唯一的区别在于：新标准作为一种发展而来的典范，在成为普遍而绝对的艺术规范之前，必须经过历史的演变。但张彦远并未这样做，他虽然认可当时的画家在绘画技巧上取得的成就，也知晓这是历经漫长的几个世纪才取得的，但他并不认为这些成就代表了某种永恒不变的准则。他更欣赏早期画家的作品，认为其比自然主义的画作更具表现力。值得注意的是，在这一点上，张彦远似乎被一种盲目的崇古情绪所影响，因而他更偏爱早期画家稚拙天真的画风。当然，在他的著作中对此的解

---

[12] 张彦远:《历代名画记》，中文及其翻译见 William Reynolds Beal Acker trans., *Some T'ang and Pre-T'ang Texts on Chinese Painting* (Westport, CT. 1954), p. 170—171.

[13] William Reynolds Beal Acker trans., *Some T'ang and Pre-T'ang Texts on Chinese Painting*, p. 154—156.

释是：相比现在画家对形似的细致追求，早期画家的表现没有受到写实规则的约束，更具神韵和生气。

其实可以从艺术权力的角度来重新审视这个问题。自然主义向来以准确再现自然来确立自身的权威，在此影响下，非自然主义的绘画风格被视为错谬，这一观点体现在宋人对唐代画家的品评中。[14] 以风格演变为核心的艺术理论，普遍强调自然主义的权威性，这让自然主义显得是历史演化的必然结果。摆脱这一模式的唯一方法就是认识到自然主义只是一种特定的历史风格，与其他时期的艺术风格一样，并无优劣之分。只有认识到这一点，才能依个人之情性与品位欣赏各类风格的作品。而艺术权力所要求的绝对的、普遍的标准也随之转化为相对的、个体的趣味。张彦远正是在此语境下，表达了他相较于晚唐更写实的风格，对前自然主义风格的偏爱。

## 艺术史式的托古

如果将引用绘画史中出现的技法视为艺术家对古老传统的个人理解与欣赏，则托古与附着于传统之上的普遍性和典范性并不相关。张彦远认为艺术风格的发展并非偶然，但任何时代都无法树立一个堪称绝对权威的标准。魏庆之认识到每个时代都会追求新的表现形式，艺术风格自然随之而变，因而并无绝对的标准存在，不然代代除了承袭，将不会有原创的风格。而 11—12 世纪

[14] 相关中文原文及其翻译见 Charles Lachman trans., *Evaluations of Sung Dynasty Painters of Renown: Liu Tao-ch'un's Sung-ch'ao ming-hua p'ing* (Leiden,1989), 1.1v; p. 17.

文人画中托古手法的出现和发展也正体现了类似的历史感。

就笔者所知，班宗华先生早在 1976 年就首次提出李公麟的画作对故典的运用。同时，他也注意到以李公麟为代表的文人画家群体对自然主义的排斥。"托古"这一术语在班宗华先生的文章中偶尔出现，可惜对这一问题的后续研究寥寥。[15]李公麟与当时诗坛和画坛的领袖人物苏轼以及其他名流，如书法家和诗人黄庭坚、书法家和评论家米芾，共同构建起文人画传统。无独有偶，魏庆之《诗人玉屑》摘录的主体恰是这一诗人群体和他们的追随者，而当时的文学也正是在此基础上得以发展的。[16]文人画家们反对宫廷绘画状物写真、万象该备的准则，更注重情性的展现和心灵的抒发，甚至排斥一切关于形似的要求，与他们相关的艺术史式的创作并非摹仿前代大师。摹仿前人式的创作可称为仿古或临仿，皆合于永恒不变的艺术法则的理想，不具有历史化的特征。而所谓的文人画创作则引入各类相异的古代风格，呈现出绘画的"时间性"问题。

宋代文人画真迹留存甚少，我们也只能在少量实物的基础上作出判断。美国波士顿美术博物馆收藏的赵令穰的《湖庄清夏图》，大约绘于 1100 年（图 1—图 3），与更具自然主义风格的工细山水相比，如美国纳尔逊-阿特金斯艺术博物馆收藏的许道宁的《秋江渔艇图》（图 4、图 5），具有显著的文人山水特征。许道宁的画中可见连续的地平线，蜿蜒曲折的山涧逐渐隐入云雾氤氲的背景中，构成了一个统一连贯的空间。远处日光反射在溪涧

---

[15] Richard Barnhart, "Li Kung-Lin's Use of Past Style," in Christian F. Murck ed., *Artists and Traditions* (Princeton, NJ, 1976), p. 51—71, p. 51—54.
[16] 关于中国文人画最为全面的引介可能是 Susan Bush（卜寿珊），*The Chinese Literati on painting: Sushih to Tung Ch'i-Ch'ang* (Cambridge, 1971).

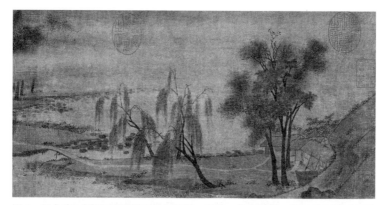

图1 赵令穰，《湖庄清夏图》房屋局部，手卷，绢本设色，藏于美国波士顿美术博物馆。

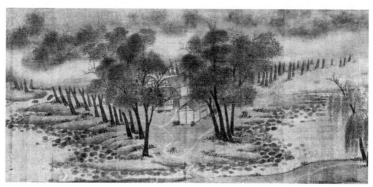

图2 《湖庄清夏图》堤岸局部。

上，从日光方向可以推测是黄昏时分。左边的山峰在夕阳下闪着微光。树石的描绘精细准确，岩石皴法虽用笔迅捷，但清晰而逼真。此画可谓宋代自然主义风格山水画的里程碑。

赵令穰身为苏轼交游圈中的一员，当然与文人的品位一致，而与职业画家许道宁的艺术追求相异。米芾在前代画家中最为推崇董源，而赵令穰《湖庄清夏图》中横贯全卷的那条长长的

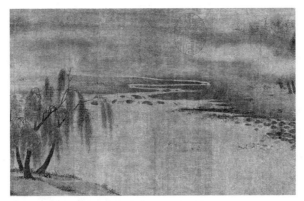

图3　《湖庄清夏图》水波局部。

环形河堤正是仿自董源。米芾对董源"云雾显晦"的评价[17]也构成了赵令穰画作的基调，具有非自然主义的风格特征（图1、图2）。同样，其他物象的描绘用笔甚简，肌理与质感大为减弱，空间的描绘也背离了宋人所谓的"平远"之法。宋人将今天我们所知的平行短缩法称为"平远"，画家通常以蜿蜒曲折的溪流或小径暗示低平面的深度空间（见图4、图5）。皴擦与"平远"代表了宋代自然主义风格的核心要素，正如透视与明暗之于欧洲文艺复兴时期的绘画。通常认为李成首创"平远"之法，他对空间关系的构建，对物象形质、阴阳向背、大小比例的掌握使其成为当时画界之百代标程，堪比后来达·芬奇在欧洲所取得的地位。[18]但苏轼将这类技巧讥为"论画以形似，见与儿童邻"，关

————————

[17] 米芾:《画史》，载黄宾虹、邓实编:《美术丛书》二集第九辑，上海：神州国光社，1936。也可参见 Susan Bush, *The Chinese Literati on painting: Sushih to Tung Ch'i-Ch'ang*, p. 71—73.

[18] Susan Bush, *The Chinese Literati on painting: Sushih to Tung Ch'i-Ch'ang*, p. 53—54. 更多相关的原文和翻译见 Charles Lachman trans., *Evaluations of Sung Dynasty Painters of Renown: Liu Tao-ch'un's Sung-ch'ao ming-hua p'ing*, p. 17, p. 57—61.

于苏轼的这一言论已有大量的讨论，[19] 这里不再赘述。魏庆之书中也引用了苏轼此语，可见其影响之深远。[20]

关于形似，苏轼画论中还提到了平远与细皴如运用过度，虽工巧却失神韵。赵令穰通过笔墨的变化实践了苏轼的主张。画中的溪涧并非绵延不断，而是若隐若现地出现在树林前方（图 3），接着转过三道弯，淌过溪石，汇入湖中。溪水四周一片墨色晕染，无法辨别具体形态与景深，远景更是化为一片水晕墨章，消除了强烈的空间效果。换言之，赵令穰笔下的溪水不知源自何方，也无益于景深空间的构建。对于初步了解中国山水传统表现模式的观者来说，看到这样的画作必然会觉得疑惑不解，而谙熟此道的观者，则能辨识文人山水的图式背后的传统，正是李成所创"平远"之法。诸如曲涧幽泉的描绘，在两件作品中有最为典型的呈现：其一是收藏在纳尔逊-阿特金斯艺术博物馆的许道宁的《秋江渔艇图》（图 4、图 5），画中的溪涧百转千回，变化无序，自然天成，同时流淌的溪涧也营造出周围山谷空荡幽深之境。另一件美国弗利尔美术馆所藏郭熙的《溪山秋霁图》也有类似的图式，还有绘于 1073 年的《早春图》。这一构图在郭熙画作中是如此常见，堪比文艺复兴早期绘画对焦点透视的运用。对于画家来说，这不仅是对景深效果的表现，更是宣告了他们对深度空间的再现与创造。

而赵令穰显然意不在此，他画中的曲涧溪石规则统一，缺乏上述画作自然天成的气息。溪涧之回环简化为三道曲线，溪边土

---

[19] 关于这一问题详见 Robert E.Harrist, "Art and identity in Northern Song: Evidence from Garden," in Maxwell K.Hearn and Judith G.Smith eds., *Arts of the Sung and Yuan* (New York,1996), p. 147—159.

[20] [宋] 魏庆之：《诗人玉屑（上）》，第 161 页。

图 4　许道宁，《秋江渔艇图》局部，手卷，绢本浅设色，藏于美国纳尔逊-阿特金斯艺术博物馆。

图 5　《秋江渔艇图》局部。

石略加点染，几乎无皴，愈加背离了写实风格。因而，赵令穰笔下的溪涧仿佛引用了李郭模式，却抽离了其引导空间的作用。

鉴于北宋中后期自然主义的艺术理念已非常普遍，因此赵画的勾染无皴和反复展现的平面感显然是刻意为之。不仅如此，画中的高下消缩也随境而变，卷首的视角较低（图1），展现了李成的"平远"之法，至卷中却突然升高（图3）；卷尾林中出现了几座屋舍，粗陋简拙如童子之笔，其画法既非效仿董源，也与晚唐诸人相异（图2）。就此而言，赵令穰的画法并非承袭唐人，否则，其构图与空间的展现应该是连贯一致的。可见，他是将不同历史时期的图式共置于一幅画中，令观者面对历史图式，吊古寻幽。于是赵画之胜处并非如真的视觉呈现，而是对悠久画史中出现的各种画法的旁征博引。

同样，11世纪晚期其他的文人画作也呈现出这样的托古图式，比如弗利尔美术馆所藏的《陶渊明归隐图》。陶渊明为东晋时人，于是画家运用了仿晋人笔意的画法。如其中一段，总体构图为俯瞰式透视的院落，但其他景物又采用低视角消缩（图6、图7）。堂屋内陶渊明夫妇相对而坐，这一对称构图可追溯至汉代绘画。此画卷尾，还运用了我们称为异时同象的手法，即同一场景中，某个人物反复出现。这种手法常见于中国的中古绘画和欧洲的中世纪绘画中，但在宋代自然主义风格的绘画中已然消隐。这一画法的运用并非意味着画家技法的缺乏，相反，画中的花叶、柳岸、鞍马、人物皆精妙，可见文人画家虽以古拙的画法对抗视觉再现，但他们并不反对应物象形之法。因而前自然主义画法的出现，如异时同象手法等，非画家技所不达，而是刻意为之。引用古代画法，令赏画者观今思古，正是画家意之所在。

如此背离时代的艺术趣味要求赏画者须得通读画史，方能

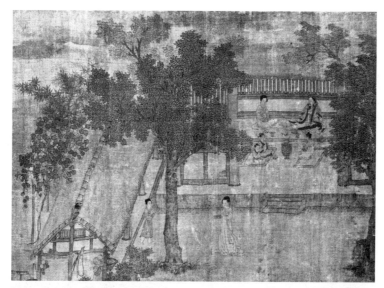

图6　李公麟，《陶渊明归隐图》局部，手卷，绢本浅设色，藏于美国弗利尔美术馆。

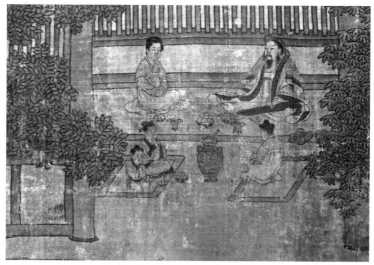

图7　《陶渊明归隐图》陶渊明夫妻局部。

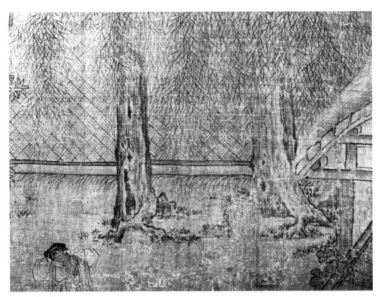

图 8 《陶渊明归隐图》树石局部。

应目会心。而当时画史著作的刻印已较为普遍，从唐代张彦远的《历代名画记》到当时刘道醇和郭若虚的著作，都有流传，只是没有插图。文人的书画收藏也颇为丰富，文人雅集都有书画的欣赏品评，因而当时的托古之作能更多地参用各时代的画法，而非直接沿袭某一幅特定作品。尽管当时文人都对中古风格有所了解，但每人所欣赏的作品未必相同。

　　上述两幅画作将不同历史时期的风格融于一体，意义深远。对于画家来说，显然摆脱了绝对艺术规范的束缚；对观者来说，绘画需得细细品读，方能得其精义。这也令人联想到苏轼为宋迪的《潇湘晚景图》作的三首题画诗，诗中对山水是否状貌如真未置一词，而是依次点评了画家的情性如何在物象描绘中展现。宋迪笔下的山川"自屈蟠"，是因为他的心中旷达磊落，而他能

"挥洒不应难"，则是天性自在无拘。所谓"知君有幽意，细细为寻看"，[21]说明文人画如诗文一般需要细细品读。画中遍布玄机，其精微的思想、独特的人生况味，留待知音同好共赏。

对于宋代文人画理论的研究已很广泛，本文对此不再赘述，而是希望能进一步探讨这些观念背后的知识学基础。托古与绘画的其他仿古形式有着本质的不同，如果能甄别其中的差异，也许就能厘清托古的知识学基础。首先归纳以下几条不属于托古的绘画实践，这类创作在宋代和近代早期的欧洲都很普遍：

一、最为典型的就是将原作视为典范的仿古与临摹。

二、原作的艺术价值独立于当前仿作。如李成的作品无论是否被后人借鉴，其杰作的地位都先在地受到认可。

三、今人之画仿前人之笔意和风格，或虽有新法，但仍以达古为旨归，以前作之境界为范。[22]如许道宁法李成，但命意狂逸，其画风自成一体。

四、今人之作参用古法，新旧之法交相融会，尤于应物象形一道，古今之法皆能互通。如赵伯骕的画就是如此。

绘画中的托古则具有以下特征：

一、有两种以上的相悖的历史风格并置于一幅画中，如其中一种是自然主义风格，那另一种则是非自然主义的。

---

[21]［宋］苏轼撰，［清］王文诰辑注，孔凡礼点校：《苏轼诗集》，北京：中华书局，1982，卷十七，第900—901页。

[22] G.W. Pigman, III, "Versions of Imitation in the Renaissance," p. 4, 16.

二、托古是画家对前作的主观引用，而非听命于前作所立的艺术典范。

三、托古所引之古法并非与全画浑然一体，而是显得别具一格。

四、托古之作涵盖了各个时期多件名作，故原作的历史地位都是相对的，没有绝对的典范。

当然，涉及具体画作，其对照不会如上述示例一般清晰明了，而笔者也并非想对东西方的托古问题进行比照，争论关于欧亚大陆两端出现的，波及了广大知识阶层的托古手法（艺术史式的借鉴）的最佳运用。在欧洲的艺术史语境中，近代早期艺术大师对经典的引用，以及某种对艺术独立的追求，构成了当时艺术模仿和临仿话语的重要部分。[23] 而相隔着遥远时空的中国与近代欧洲在艺术发展中竟出现类似的现象，对历史学家来说，是个新鲜的问题，似乎只能借助结构主义的方法来解释，将其视为随着人口流动、印刷业兴起、商贸繁荣而来的一种现代性膨胀。[24] 关键在于，欧亚大陆两端艺术创作中出现的托古手法与其他的仿古形式大为不同，其将互不相融的历史风格同列于作品中，以营造一种反讽式的并置，虚构空间的结构被历史化了。这样的并置打破了任何一个统一的虚构空间的假象，因而，拒绝自然主义是托古追求更高艺术性的必经之路。

---

[ 23 ] Paul Duro, "'The Surest Measures of Perfection': Approaches to Imitation in Seventeenth Century French Art and Theory," *Word &Image* 25:4, p. 371—376.

[ 24 ] 参见 R. Bin Wong（王国斌）, "Did China's Late Empire Have An Early Modern Era?" in David Porter ed., *Comparative Early Modernities* (New York, 2012), p. 195—216.

## 历史意识

其实最核心的问题就是：为何会出现艺术托古？也许，不断兴起的艺术收藏和艺术流派之间的竞争起了关键作用。宋代开始，活跃的艺术市场逐渐被认可，民间的私人藏家与宫廷争相收集名画佳作，作伪之风也随之而起，从而出现了职业的鉴画师群体，他们时常被召入宫中鉴别画作的真伪优劣。宋代的画家有受雇于赞助人的，也有为酒楼茶肆作画的，更有贩画于街市的，但在他们早期的艺术生涯中，似乎都能随自己心意进行创作，并出售给普通的购画者。这些画作很可能也在集市、扇子铺或字画铺出售。[25] 开放的艺术市场促进了各艺术流派的发展，以适应当时的社会经济环境。此外，当时还出现了大量的画论著作，点评众家之长，这些专门的艺术典籍并非为帝王豪门，而是为私人藏家而作，其点评中也掺杂着收藏者的趣味。以上种种都预示着一个独特而完整的艺术世界的形成。在这样的语境下，风格成为一种媒介，成为社会价值与趣味的载体，并随着文化资本的增长与流通获得交流和传播。

宋代的评论家较早就对传统艺术的影响感到焦虑。皮埃尔·布尔迪厄（Pierre Bourdieu）将这种焦虑视为开放的艺术市场与竞争产生的不可避免的结果。布尔迪厄认为"浪漫主义式的革新"，即这些文化的再现，作为一种更高的现实，无法削弱对平庸的商业文化的需求。文人画家关于自由的理想，对外在"形

---

[25] 关于艺术生产与艺术市场的完整叙述参见 James Cahill, *The Painter's Practice: How Artists Lived and Worked in Traditional China* (New York, 1994). 有关宋代艺术生产的问题参见拙文 "Imitation and reference in China's pictorial tradition," p. 111—116.

式创造"的疏离，既来自内心与生俱来的性灵与超脱，似乎也是在艺术市场的压力下产生的必然反应。[26] 即便如此，无论是艺术市场还是当时的文艺观念仍不足以解释宋代文人画中出现的托古现象。例如17世纪的荷兰同样也有发达的艺术市场，独特的文艺观念，但荷兰绘画界并不流行将那些古老的风格，比如说13世纪的艺术风格引入当时的创作中。因而要理解艺术中的托古，必须追溯艺术家的历史意识。而艺术家的历史意识本质上是某种对象化的历史，他们撷取某个历史片段，将其作为独立的观照对象，并与自身时代的历史内容相掺杂，于是一部对象化的艺术史可随着艺术家的个人意愿被择取、组合、转换。

斯蒂芬·图尔敏（Stephen Toulmin）在他的《发现时间》（*The Discovery of Time*）一书中，追溯了欧洲人历史意识的出现。大约在1430年，库萨的尼古拉（Nicolaus Cusanus，1401—1464）指明《君士坦丁的赠礼》这一记载着教皇神圣与威权的文献是伪说，从而代表了"欧洲人第一次具有了真正的历史批判思想"。这位红衣主教（库萨的尼古拉）"抓住了现代历史批判主义最核心的定律——时代的有机统一性，借此，才能从历史假象中辨识出前代的真正遗存"。[27] 同样，艺术的批判也需要如此敏锐的眼光，以鉴定真伪。鉴定的技艺自唐代以来已日渐完备，但无论是唐代还是文艺复兴时期的大师，都从未尝试对各类历史风格的引用。可见，仅认识到每个时代都有其自身特征仍不足以产生托古。笔者认为，托古产生的更关键的原因是"时间的祛魅化"

---

［26］Pierre Bourdieu, "The Market of Symbolic Goods," in Randal Johnson ed., *The Field of Cultural Production* (New York, 1993), p. 112—141, p. 114.
［27］Stephen Toulmin and Jane Goodfield, *The Discovery of Time* (Chicago, IL, 1965), p. 104.

（demystification of time）。当历史被视为偶然形成的社群与时势的产物，而非君王或神的旨意，时间才失去了它的神秘性。伏尔泰在《历史哲学》中认为这一观念产生于中国的士大夫阶层。[28]事实上，唐代柳宗元的文章中已表达了类似的观点。

柳宗元的《封建论》一文对历史发展的问题已有非常成熟的思考。[29]他在文章开篇就明确反对封建为圣王之意的言说，认为封建从远古时期逐渐发展而来，实为时势所造。从霍布斯式的假设出发，柳宗元展开他的论述：初民身处丛林，无羽而不能搏噬，必须聚而为群。然而生存资源总是稀缺的（"必将假物以为用者"），于是"夫假物者必争，争而不已"，[30]须得有"能断曲直者"领导族群，并制定相应的规范以作奖惩，于是君长、刑法、政令就产生了。族群之间的争夺不断，胜者日益强大，最终拥兵自重。军队除了指挥和纪律，更需要建立荣誉和威望（德），因而统治的基础不仅在于武力，更在于德望。[31]通过"聚而为群""竞相争物""权法初立"三个层面，柳宗元具体分析了从部落到王朝时代封建威权的逐步兴起，并提出了韦伯式的洞见：

---

[28] Jerome Rosenthal, "Voltaire's Philosophy of history," *Journal of the History of Ideas* 16:2 (1955), p. 151—178, p. 155.

[29] 柳宗元的"封建"主要指世袭的政治与社会制度，本文也是在此意义上运用这一称谓。"封建"一词曾引起颇多争议，有人认为应该完全弃用这一术语。参见 Elizabeth A. R. Brown, "The Tyranny of a Construct: Feudalism and Historian of Medieval Europe," *The American Historical Review* 79:4 (1974), p. 1063—1088. 布朗教授未曾留意到早在她的论文之前，顾利雅（Herrlee Creel）就曾对"封建"一词的滥用发表精辟的见解。参见 Herrlee G. Creel, *The Origins of Statecraft in China: Volume I, The Western Chou Empire* (Chicago, IL, 1970), Chapter 11.

[30] [唐] 柳宗元:《封建论》，载吕晴飞主编:《柳宗元散文欣赏》（上册），台北: 地球出版社，1994，第 23—33 页，第 24 页。

[31] [唐] 柳宗元:《封建论》，载吕晴飞主编:《柳宗元散文欣赏》（上册），第 24 页。

> 自天子至里胥，其德在人者，死必求其嗣而奉之，故封建
> 非圣人意也，势也。[32]

柳宗元认识到封建制在远古时期随势而成，但在之后王朝的
更替中，如马克·布洛赫（Marc Bloch）所述，已潜藏着动荡与
分裂的趋势。[33]因而他认为唯一稳定的政权形式是削减个人权
威，以行政长官代替分封诸侯，区分个人与官职，并建立以贤
立人的制度。古典职官理论中的"推贤"制度正是在中国较早
兴起。[34]随之，柳宗元对比了诸侯分权（分封制）与行政管理
（郡县制）对王朝兴衰的影响，涉及以下对立的概念：统治的公
与私、政令（政）与制度（治）、诸侯威权（分封）与职官行政
（郡县），这些概念中的矛盾与冲突，从远古时期起就是因势而
然，最后影响了王朝的盛衰。[35]

综上所述，统治形式非为神授或圣人之意，因而柳宗元认为
即便明君贤王认识到分封制之弊病，亦无力改变。正如他文中所
述，诸侯归顺殷商者三千，"汤不得而废"。[36]显然，柳宗元的
思想在当时可谓激进，因而招致政敌的攻讦，斥其文中所言之
"势"为恶言犯上。[37]无论如何，柳文不仅消除了笼罩在"明君"
之上的意识形态光环，同时也消解了历史进程的神圣性。

令人不解的是，西方学者对《封建论》所具有的深远历史意

［32］［唐］柳宗元：《封建论》，载吕晴飞主编：《柳宗元散文欣赏》（上册），第25页。
［33］参见 Marc Bloch, *Feudal Society* (Chicago, IL, 1961), vol.2, p. 446.
［34］Herrlee G.Creel, "The Beginning of Bureaucracy in China: Origins of the Hsien," *Journal of Asian Studies* 23:2 (1964), p. 191—207.
［35］［唐］柳宗元：《封建论》，载吕晴飞主编：《柳宗元散文欣赏》（上册），第26—32页。
［36］［唐］柳宗元：《封建论》，载吕晴飞主编：《柳宗元散文欣赏》（上册），第31页。
［37］吴文治编：《柳宗元资料汇编》（上册），北京：中华书局，1964，第25页。

义罕有关注。[38]不过,《封建论》的思想早已在宋代的史学家那里得到继承发扬。其中一位为章如愚,南宋庆元二年(1196)进士,与魏庆之是同时代人,著有《山堂先生群书考索》,是对历代政论典籍的编采考订。[39]其中一章历数了周至宋千年间财政制度的变迁。与柳文相同,章如愚也以群居求生存为前提,论证社会制度的发展变迁,但他更强调君王与民众之间的关系,认为两者须得相互依存,方能假物以生。

章如愚跟柳宗元一样,关注统治的公私之界,并进一步分化出"权"的概念,或可谓政治"权力",用以追溯历代权力分化情况。他发现财政制度中最根本的问题是天子财用与国民财用间的关系。而周朝虽礼制该备,为后代景仰,但于财用一道,却公私不分:

> 周时冢宰制国用……内外之财相通也。汉兴山海地泽之税,归少府以供天子私用,公赋之入归大司农,以供国家经费,内外不相关。[40]

他认为别立少府专为天子私用,可使国库独立,收支稳定,即"大农用有常费,亦是美意"。[41]

章如愚的立论与柳宗元相似,不以六经、天道、明君论历史

[38] 参见 Jaeyoon Song(宋在伦),"Redefining Good Government: Shifting Paradigms in Song Dynasty (960—1276) Discourse on 'Fengjian'," *T'oung Pao* 97 (2011), p. 643—644.
[39] 参见 Peter K. Bol(包弼德),"Zhang Ruyu, the Qunshu Kaosuo, and Diversity in Intellectual Culture—Evidence from Dongyang County in Wuzhou",载《庆祝邓广铭教授九十华诞论文集》,石家庄:河北教育出版社,1997,第 644—673 页。
[40] [宋] 章如愚:《群书考索续集》,台北:新兴书局,1969,卷四十五,第 1181 页。
[41] 同上。

变迁，而是将权力分化以及对专制权力是否存在机构性的监察视为统治变迁的根本因素。我们无需设想章如愚的言说是否代表了当时的主流思想。鉴于他的著作为当时选拔行政官员的应试读物，便可见其流传与接受的程度。[42] 而通过对政权缘起与分化的论述，他阐明了任何历史阶段都是特定制度下的产物。

章如愚的思想无疑是超前的，联想到沃尔特·雷利爵士（Sir Walter Raleigh）作于 17 世纪的世界史著作还奉《圣经》为圭臬，将历史变迁归于上帝的旨意，这样的思维模式阻碍了对历史动因的追问，陷入宿命论的泥淖。而章与柳的著作驳斥了王权的神圣性，以客观态度分析历代政治制度的构成与实行，预示着经验主义的转向，就此，历史变迁归结于特定政策的变化。

## 反用故典

似乎上述对历史的"祛魅化"是非常必要的，只有在此语境下，自然主义风格与前自然主义一样，都只是某种特定的历史风格，而非绝对的艺术标准。正是历代风格在地位上的平等使艺术托古成为可能。既然章如愚的著作成为科考读物，可以想象，这样的历史意识已深入当时的士大夫阶层，从而也影响了文人画家。比如北宋乔仲常以苏轼作品为题材所作的《后赤壁赋图》，集不同时期的两种不相容的风格于一图，具有一种不偏不倚的反讽效果。

---

[42] Peter K.Bol（包弼德），"The Rise of Local History: History, Geography, and Culture in Southern Song and Yuan Wuzhou," *Harvard Journal of Asiatic Studies* 61:1 (2001), p. 37—76, p. 67.

　　收藏于美国纳尔逊-阿特金斯艺术博物馆的《后赤壁赋图》开首就以苍劲、多变之枯笔带出苍茫悠远之境（图9），其用笔与北宋早期画家、同馆收藏的许道宁的画作不尽相同。乔仲常之笔未消融于整体形象之中，既构成物象，亦展现象外之韵，具有虚实双重意味。阴影和体积也很少用晕染来体现，而是以劲利之墨笔暗示，辅以阴阳向背。画中可见飞白之运用，以干枯之笔，杂丝丝留白（图10）。乔仲常笔下的物象具有坚如磐石般的造型感，与安格尔的素描有点类似，但更显粗犷苍劲。

　　画中，山石之粗砺与远山之柔缓形成了鲜明的对照（见图11）。纵横交错的披麻皴展现了松软的风化土壤的地貌，长长的墨笔参差延展，犹如布指，描绘出江水冲刷的堤岸。山峰的墨点是丰茂的草木，散布于泥土之上，合为群山之体。在此，乔仲常并未以独特的技法来描绘相应的地貌形态，而是直接沿用了前人的笔墨程式。披麻皴、堤岸、墨点都令人联想到前代大师董源。然而画家将董源之笔意纳入完全不同的山水程式中，显然并非直接的临仿，而是将其作为对象化的历史风格之一加以征集引用。董源之法在此并非作为一种画山水之技法，而是被转换为某些趣味的代称，诸如"天然""天真"。[43]而将董源画风与自身风格合于一图，体现了画家意识到风格的历史相对性。全画展现一系列矛盾与对立：写实与写意，雅正与随性，稚拙与纯熟。以上无不表明画家奉董源之作为圭臬。

　　另一个问题在于：如果乔仲常像其他文人画家一样，非常推崇董源，那为何要以如此简率笨拙的手法化用大师之笔，而非直接摹仿他的画法，融入自己的笔墨之中？对此，宋代的文学评论

[43]［宋］米芾：《画史》，载黄宾虹、邓实编：《美术丛书》二集第九辑，第11页。

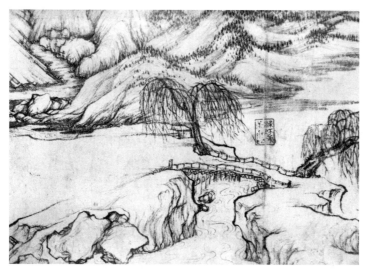

图9 乔仲常，《后赤壁赋图》局部，手卷，纸本水墨，藏于美国纳尔逊-阿特金斯艺术博物馆。图中山石画法有董源之风。

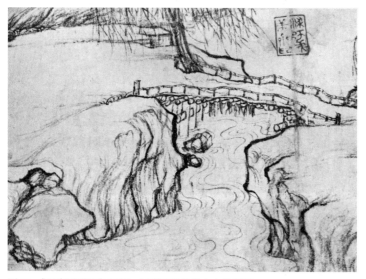

图10 《后赤壁赋图》局部，展现了乔仲常本人的画风。

图 11 《后赤壁赋图》局部，卷尾的山石法。

似乎可以提供一些启发。前文已提及，宋代诗论关于"用事"的
要求，既要借古人之语又要与古为邻，托古立新，这样的矛盾关
系令人联想到哈罗德·布鲁姆（Harold Bloom）所言的"焦虑"
（anxiety）。[44]诚如论者所言，"诗家借用古人语，而不用其意，
最为妙法"。[45]换言之，诗人名为取古人之语，实为弃其意而用
之。其中，苏轼之作最能体现托古立新之意。他不像早期诗人那
样，追求用事不留痕迹，而是明晓显著。正如《漫叟诗话》中所
言："东坡最善用事，既显而易读，又切当。"论者举出东坡吟对

［44］Harold Bloom, "Coleridge: The anxiety of influence," *Diacritics* 2:1(1972), p. 36—41.
［45］［宋］魏庆之：《诗人玉屑（上）》，第 217 页。

的事例，评曰："天然奇特。"[46]

为何用事之妙在于显而非隐呢？或许用事不留痕迹比较接近于临仿（emulation）。然而，苏轼之用事正如乔仲常托董源之法，都是既直白又有别裁，或曰"奇"。"自然"在此的含义不是写实，而是真实不矫作。也许对苏轼而言，宋代大师们——诸如被称为"百代标程"的李成——所创的写实画法是矫作而不真实的，因其以创造虚假的视错空间为旨归。而苏轼之用事却直白而不虚饰——直陈其所用之事，不隐藏。因为苏轼所在的文人阶层，无论是为文之道，还是作画之道，都认为接受者追寻的是"细细为寻看"，而用事之直白反而提示读者文中有他意。

乔仲常为苏轼《后赤壁赋》所和之图也运用了类似的手法。画家以苍劲的枯笔呈现了与董源画风的差异，说明他无意于临仿董源，而是托古立新。画中首尾两段山体以简率之笔拟用、转换董源之法，托古之意甚显，犹如苏轼之用事，是为"天然"。此画所呈现的托古，用当时的术语可称为"反讽式的用事"（反用），画家通过引用古代画法，最终消解错觉空间的虚构性。同时，诸如光影、云气等构成的时间因素也一并消解，从而呈现了历史时间的相对性。

值得一提的是，托古消除的是虚构空间的时间性，而非绘画的时间性。相对而言，引用多种历史风格的同时也呈现了历史时间，于是，出现在历史长河中的各个特定时刻在此相偕共处，互为对照。这一关于历史时间的理解主导了元代之后的绘画，此后

---

[46]［宋］魏庆之：《诗人玉屑（上）》，第210页。

的论者不再关注绘画形式的发展。[47]这并非因为他们缺乏历史感，相反，是因历史发展逻辑的消解，所以对他们来说，不再有历史内部的发展过程，只有相对的历史时间。

## 结　语

将托古与其他的艺术沿袭形式，诸如摹古、仿古、鉴古或临仿进行区分颇具启发意义。托古的形式特征为将多种不相容的历史风格置于一图，以打破"自然主义"的权威。其中"不相容"是关键特征，鉴于中国与欧洲画家通常都会采众家之长，融于一体，而托古则强调风格之间的背离，其在肌理、比例、空间之间呈现的对照赋予画面以反讽和时空倒错的意味。当然，这样的手法也取消了构建统一视错空间的可能性。

关于文人画家拒绝写实的意义很容易被误读。因为无论是欧洲还是中国的论者都将其视为一种更高的艺术追求，这一叙述贯穿于画史的写作中，直至今时。早在13世纪，魏庆之就已推崇苏轼对形似之道的抗拒，后来文人画论关于"南宗"的权威化叙述已完全掩盖了宫廷艺术的成就，其深层的原因难道只是个体表达对传统法则的胜利吗？[48]一直以来，对文人画艺术的神化让

[47] 关于"没骨画法"可参见高居翰先生的论文。James Cahill, "Some Thoughts on the History and Post-history of Chinese Painting," *Archives of Asian Art* 55 (2005), p. 17—33.

[48] 关于董其昌所谓南宗画家的论述，详见何惠鉴之文 "Tung Ch'i-ch'ang's New Orthodoxy and Southern School Theory," in Christian F. Murck ed., *Artists and Traditions* (Princeton, NJ, 1976), p. 113—130. 有关个体表达对传统准则的挑战详见拙文 "The culture political of the brushstroke," *Art Bulletin* 95:2 (2013), p. 312—327.

我们陷入迷局，忽略了现象背后的深层动因。我们必须认识到在欧洲和中国出现的艺术托古现象不仅在于公共传播与民间话语的兴起，也不仅是艺术趣味的扩张，而是源于对历史的批判性觉醒。[49]

笔者认为中国绘画对写实之道的背离是随着艺术托古的运用而逐渐发展的。艺术托古不尊某种风格为圭臬，任何风格只是时代的产物，承载着特定时代的价值观，因而能被转化借用。只要认识到这一点，风格的选择将不再具有普遍性和绝对性，艺术标准也必然不断分化和个人化。在相对主义的认识论思想体系下，在绘画中创造错觉空间又有何意义呢？毕竟绘画只是绘画，是非自然的人类的创造物，那在二维平面创造空间的幻觉，似乎只是制造一个美丽的谎言（对单一的自然主义风格的反驳），这也是苏轼在评论中流露的意思。另一方面，一旦意识到画作只是人类的创造物，是特定时空的某位画家的创造，那其他画家必然能对其点评、选择和引用，正如自 11 世纪晚期以来中国画家所做的那样。

有如此洞见的艺术家毕竟仍是少数，即使在中国，宋代以后，绘画中的托古也甚为少见，对古人的借鉴，通常表现为更温和的形式，比如在之后的几个世纪，较为常见的是对某种经典画法的评论。直至晚明，艺术托古又再次成为普遍现象，虽然具有新的时代主题，但与上述宋代文人画都基于相同的历史意识，将历史视为自然、社会、制度的逐渐发展过程，而非圣人、天才或

---

[49] 维利巴尔德·绍尔兰德（Willibald Sauerländer）指出：19 世纪晚期，欧洲出现了一种不同寻常的风格观念，一切艺术风格都被认为带有时代与地域特征。参见 "From 'Stilus' to Style: Reflections on the Fate of a Notion," *Art History* 6:3(1983), p. 253—270, p. 262—264.

是某种不可言说的"圣灵"的杰作。一旦历史的进程去魅化，绘画的错觉空间所建构的时间幻觉也随之消除，成为一种风格化的时间表达，最终走向个人化和历史化。

　　本文原载于《艺术史》（*Art History*）卷三十七第 4 期，2014 年 9 月号。

# 《陶渊明归隐图》——宋画中的家室之情

洪迈《容斋随笔》中有云："今人好和《归去来辞》。"对于这一风尚，他引述晁以道《答李持国书》究其渊源：

> 足下爱渊明所赋《归去来辞》，遂同东坡先生和之，仆所未喻也。建中靖国间，东坡《和归去来》初至京师，其门下宾客从而和之者数人，皆自谓得意也，陶渊明纷然一日满人目前矣。

图1　佚名，《陶渊明归隐图》第一章局部：陶渊明乘舟归乡，手卷，绢本设色，12世纪，藏于美国弗利尔美术馆。

　　据洪迈所言，和陶渊明之《归去来辞》同样在绘画界蔚然成风。"近时绘画《归去来》者，皆作大圣变，和其辞者，如即事遣兴小诗，皆不得正中者也。"[1]

　　现存美国弗利尔美术馆的《陶渊明归隐图》正是此类作品之一。画家将诗歌分为几个独立章节，配以他所绘的场景，将如此长诗转化为几个章节加以描绘，观之犹如几段独立的图画，每一段还有画家的注解。既然陶渊明原作的主题是"归家"，那这件和诗而作的图画也体现了宋代观者，诸如苏东坡及其同道，对"归家"的体味。

　　东坡之前，似乎并无独立的"和归去来辞"主题。多年前，罗覃先生（Thomas Lawton）曾指出此画的年代应为 12 世纪早期，并将其归属为李公麟派。在苏轼倡导的文人画运动中，李公麟是最杰出的文人画家之一。[2]据罗覃所言，此画题跋年代最早的是李彭于大观四年（1110）三月五日所书，其中言及他在山谷家中见到一件李公麟的《归去来》小屏。当然，此题跋有可能作伪，但罗覃认为，其书风与李彭书迹相符，因而认为此《归

---

[1] 程毅中主编：《宋人诗话外编（下册）》，北京：国际文化出版公司，1996，第 785 页。伊丽莎白·布拉泽顿（Elizabeth Brotherton）在她的论文中也曾引用过这段话。她认为"变"指的是文辞上的变化。而笔者联系上下文认为"变"指的是批判性写作，是以旧题立新意。当然，伊丽莎白的观点也是值得参考的，参见其博士论文"Li Kung-Lin and Long Handscroll Illustrations of T'ao Ch'ien's Returning Home"(Princeton University, 1992), p. 84—91. 在布拉泽顿博士的一封私人信函中，她指出晁以道与《陶渊明归隐图》的所有人王铚相熟，"可以确信，当晁以道描述当时的归去来图时，脑海中浮现的应该就是这一件"。见布拉泽顿私人信件，1998 年，4 月 13 日。——原注
"变"一词较早见于佛教文献，后也用于其他宗教或世俗语境。一般以文字描述人物事迹称为变文，以图绘之称为变相。——译注
[2] Thomas Lawton, *Chinese Figure Painting* (Washington, DC: Smithsonian Institution, 1973), p. 38—41. 关于苏轼的生平思想最具参考性的著作可参见 Ronald C. Egan（艾朗诺）, *Word, Image and Deed in the life of Su Shi* (Cambridge, MA: Council on East Asian Studies, Harvard University, 1994).

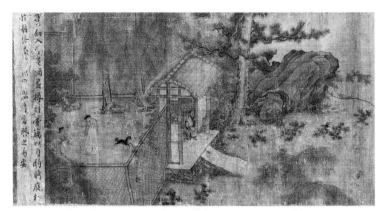

图 2 《陶渊明归隐图》第二章局部：稚子家仆相迎。

去来辞》手卷与屏风作于同一时期。[3] 近来，伊丽莎白·布拉泽顿（Elizabeth Brotherton）对此画的年代和归属作了更为全面的考证，断定了手卷的传统与年代。[4] 她认为此画风格不属于宋代晚期，因其用笔缺乏马远之后宋代院画那种厚重、多变的笔触，以及那种精微的气息和感染力。相反，此画也很少运用空气透视法，并不断地违背如纳尔逊-阿特金斯艺术博物馆所藏许道宁的画作所运用的空间短缩法（图 4）。据班宗华所言，李公麟派的典型特征之一就是对古代画法的引用，因此在技法上有意识地追求古法，而此画所呈现的高度短缩的手法（图 8），正是对古代画法的有意引用。这也为罗覃和布拉泽顿的断代提供了佐证。[5]

根据文献记载，此画与苏轼和李公麟存在关联。如前文所

---

[3] Thomas Lawton, *Chinese Figure Painting,* p. 39.

[4] Elizabeth Brotherton, "Li Kung-Lin and Long Handscroll Illustrations of T'ao Ch'ien's Returning Home," esp. Chap. 2.

[5] Richard Barnhart, "Li Kung-Lin's Use of Past Style," in Christian Murck ed., *Artists and Traditions* (Princeton University Press, 1976), p. 51—72.

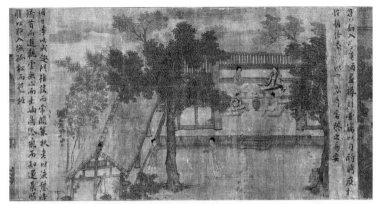

图3 《陶渊明归隐图》第三章局部：阖家团聚。

述，黄庭坚藏有一件相同题材的李公麟的屏风画。而苏轼的友人释权善曾为李公麟的另一件《归去来辞》作有题跋。黄庭坚也为一幅《归去来辞》写过题跋。[6] 诗人陆游曾购得两幅手卷，一过目就识别其虽非李公麟手迹，却是仿龙眠笔意："予在蜀得此二卷。盖名笔。规模龙眠，而有自得处。"[7] 显然，直至陆游的时代，这一题材仍属李公麟传派。洪迈文中提及陶渊明的《归去来辞》为苏轼推重而风靡一时，追崇者众。而这幅弗利尔美术馆所藏的画作应该也是在此情境下所绘。作者可能也是苏轼的追随者，作此画以与其他同好唱和。

所谓的"和"兴起于晚唐时期，字面意思为"应和"或"应对"，即对他人作品的"回应"，事实上意味着对他人作品或观点的欣赏和共鸣。[8] 唱和之作通常会在题目中点明所"和"是谁

[6] 李栖：《两宋题画诗论》，台北：学生书局，1994，第161、314页。
[7]〔宋〕陆游：《陆放翁全集（上）》，北京：中国书店，1986，第172页。
[8]《汉语大词典》列举的唱和之意最早出自《列子》，但没有举出早期的例证。后面所列的韩愈之语应更为典型。宋代开始有大量唱和之作。

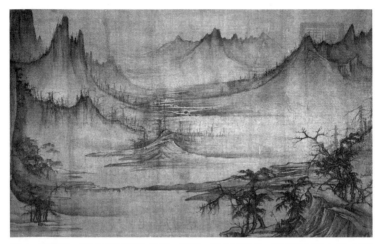

图 4　许道宁，《秋江渔艇图》局部，手卷，绢本浅设色，藏于美国纳尔逊-阿特金斯艺术博物馆。

人之作，但不要求与原作的形式完全一致，因此这类唱和之作形式自由，也带有即兴意味。比如陶渊明的《归去来辞》是四言六言相杂的古体诗，带有楚辞体的"兮"字，而苏轼的《集归去来诗》，共十首，为五言诗。陶诗为叙事，而苏诗则为借古咏怀。

苏轼之和诗实为借陶诗抒己胸臆，托其文辞和意象，言一己之胸怀。如陶诗所言农人之"耕种稼穑""田园将芜"，表达其豁达的心境和社会观，而在苏诗中却变为与农人交谈这一场景。苏诗所道："农夫人不乐，我独与之游。"[9]有弦外之音，令人联想到他当时正值流放，似以农人之苦讽喻上政。[10]对比二人的诗作，读者显然能体会到苏轼对陶诗产生的共鸣，以及他如何借

---

[9] 杨家骆编：《苏东坡全集（下）》，台北：世界书局，1974，第 85 页。
[10] 详细论述参见 Charles Hartman, "Poetry and Politics in 1079: The Crow Terrace Poetry Case of Su Shih," *Chinese Literature: Essays, Articles, Reviews* 12 (1990), p. 15—44.

此吐露自己的心曲。

《归去来辞》入画亦是如此。李公麟以绘画唱和《归去来辞》，时人争相仿效。而李公麟对陶诗的解读甚为微妙，可能如苏轼之诗，也是以自己的方式诠释陶诗"归家"的主题。确实，这幅《陶渊明归隐图》并非陶诗亦步亦趋的图注，而是体现了画家自己的理解。笔者试图通过此画来探讨宋代画家关于"家室"的观念，分析其相比早期，如陶渊明时代，有了怎样重大的变化。

陶渊明《归去来辞》围绕着世俗名利（物障）与家室亲情（自然）的对比展开。诗序述其自小家贫，耕种不足以自给，因亲人友朋之劝入仕，但不久便开始思念故园："既自以心为形役，奚惆怅而独悲，悟已往之不谏，知来者之可追。"[11]于是，他毅然抛却功名富贵，回归故园。为何如此呢？他在序言中答道："何则？质性自然。"何谓"自然"，结合下文来看，"自然"意味着"独立"，立己之地，行己之乐："非矫厉所得。饥冻虽切，违己交病。"

这种回归本真、独立不附也许是苏轼推崇陶渊明的原因之一。苏诗中也表达了相同的意涵，其中两首分别以"与世不相入""世事非吾事"开篇。[12]在用词上，"独独"出现了三次，"独立"出现了一次，"孤"出现了一次。抛开名缰利锁，陶苏二人寻求更高的存在来为个体独立正名，这一更高的存在就是"自然"，它代表着心灵的自由，世俗名利则被视为物障。

---

[11] 双语版本及另一译本参见 Roland C. Fang（方重），*Gleaning from Tao Yuanming* (Hong Kong: Commercial Press, 1980), p. 162—163.
[12] 杨家骆编：《苏东坡全集（下）》，第85页。

　　无论诗歌还是绘画，"自然"的世界里总是有云卷云舒、草长莺飞、农人稚子、乡情依依，就此而言，绘画与诗歌是一致的。在《陶渊明归隐图》中，如此温馨的场景处处可见，既有诗人独自徜徉于田园山水之间，又有家人围坐，邻里相望，其乐融融。但在其表面的一致性背后，可以看到画家对家庭生活的理解与陶渊明时代迥然相异，正如苏轼诗中与农人同游也超越了寻常闲话家常的意义。陶渊明诗中罕有提及妻子，而这位画家却在多处描绘了夫妻恩爱之情。陶诗对刚入家门时的描述是："乃瞻衡宇，载欣载奔。僮仆欢迎，稚子候门。"[13]画中的场景是一处院落（图2），院中人物都是陶渊明至亲之人，有他的孩子、仆人、弟子，值得注意的是画中的仆人显然也被陶渊明视为家人，他们虽状貌甚恭，但显得亲近自在。唯有一人深躬行礼，应该是陶的弟子（图5、图6）。

　　陶诗中写他一入家门，便"携幼入室，有酒盈樽"，并未提及他的妻子。而这位画家的构思却有不同，似乎更能体现一位特立独行的诗人归家时的情景。画中，门口仅见迎接父亲的孩子（图5），未见诗人的妻子，而越过院墙，却看到内院中尚未梳妆的妻子（图7），她忽闻丈夫归来，急忙相迎，又顿足回首整理秀发。也许，诗人已料到妻子独自在家，懒得梳妆。画中妻子的面容部分已损，无法看到神情，但从她披垂的长发、回首的身姿之中，一位活泼、冒失的妻子形象已经跃然纸上。这一带有窥私意味的场景拨动了观者的心弦，激发内心微妙的情感。画家的巧妙构思不仅塑造了一位可爱的妻子形象，更暗示了这对夫妇日常的恩爱情长。

---

[13] 稍有改动的英译本见 Roland C. Fang, *Gleaning from Tao Yuanming*, p. 164—165.

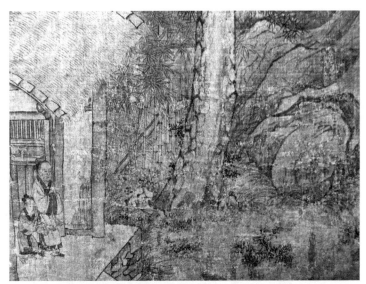

图5 《陶渊明归隐图》第二章局部：稚子候门。

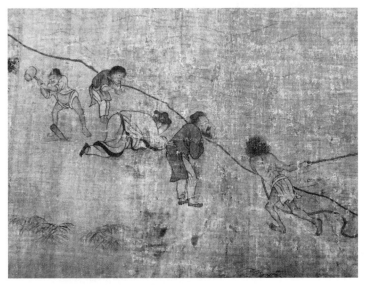

图6 《陶渊明归隐图》第二章局部：僮仆拜迎。

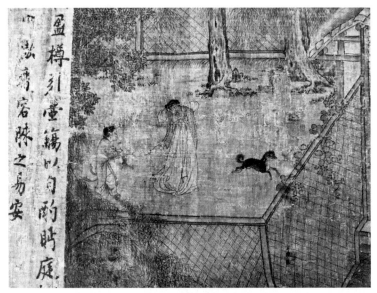

图 7 《陶渊明归隐图》第二章局部：妻子回首理鬓。

关于此画是否表露了夫妻之情，笔者认为是毋庸置疑的。[14]
表现夫妻恩爱的作品自古就有，但直到唐代中期才逐渐普遍。早
在杜甫诗歌里，就有对夫妇情深的吟唱，诗中描述的都是夫妻的
日常生活，虽朴实平淡，却情意绵长。[15] 9 世纪时，元稹的《莺

---

[14] 根据《新编普林斯顿诗与诗学百科全书》，现代意义上的爱情诗最早出现在都铎
王朝时期的英格兰。以斯宾塞庄严的《颂歌：以神圣的爱的名义》开其先河，形成了
"精巧优美，缠绵不尽"的西方爱情诗传统。这也说明西方妇女比东方妇女更具鲜明
独立的个性。参见 Camille Paglia, *The New Princeton Encyclopedia of Poetry and poetics*
(Princeton University Press,1993), p. 705—706. 似乎卡米耶·帕利亚（Camille Paglia）教
授未读过宋代的爱情诗，因而下此断言。
[15] 关于杜甫赠予妻子的情诗《月夜》英译本，参见 David Hawkes, *A Little Primer of
Tu Fu* (Oxford: Clarendon Press, 1967), rep.*Renditions* 41/42 (1994): 29—31.

莺传》讲述了一个荡气回肠的爱情悲剧，感动了众多的读者。[16] 至宋代时，出现了更多夫妇爱侣之间的情书、情诗。一位小吏赵秋官的妻子，虽不知其姓氏，但她写给丈夫的情诗却流传至今。诗中一唱三叹，反复诘问的无非一个"情"字，这也说明了当时在现实生活中夫妻情意的增长。以下几句表达了相思之苦，也展现了众生共同的情怀。

> 人道有情须有梦，无梦岂无情？夜夜相思直到明，有梦怎生成？[17]

这四句似乎是她对丈夫温柔的诘问，好像在说："你离家未归，我相思难眠，那如何才能梦到你呢？"显然，这位妻子坚信，情感是超越于理智之上，不受理智控制的，即使夫君归家的希望日益渺茫，她的相思也丝毫未减。宋代的人都相信"日有所思，夜有所梦"。[18] 而她却相思无眠梦不成，看似矛盾却又合情合理。诗的最后两句是："箫里声声不忍听，浑是断肠声！"

对于我们这个时代来说，这类情诗不足为奇。但在 12 世纪的欧洲，尚未有公开流传的表达思妇心曲的文学作品，而中国早在宋朝时就已出现以个体的喟叹、内心的情感为旨归的作品，且备受读者欢迎。这也说明了当时个体经验日益进入到公共表达领域。

---

[16] 对元稹《莺莺传》的精微研究以及此书在当时的接受情况参见 Stephen Owen（宇文所安），*The End of the Chinese Middle Ages* (Stanford University Press, 1996), p. 149—173.

[17] 喻朝刚、周航编：《分类新编两宋绝妙好词》，长春：吉林文史出版社，1992，第773 页。其中辑录了大量这类情诗。

[18] Ronald C. Egan, "Calligraphy and Painting," *Word, Image and Deed in the life of Su Shi*, p. 8—11.

　　鉴于宋代的这一社会氛围，这幅《陶渊明归隐图》应时而生。大体而言，在个体的喟叹引发共鸣的同时，也夹杂着读者自身的情感体验，正如苏轼对陶诗之唱和。这位画家也许想要展现一种微妙的情愫，一个真情流露的时刻，而带有某些欠缺的个体性格会显得更为真实可信。宋代诗词中处处可见对人性弱点的描写，以引发读者的共鸣和爱怜，比如孩童的顽劣、祖父的宠溺、爱人的忧愁，这些沉溺在自我情绪中的个体无一不体现了人性的软弱。[19] 当然，这与西方文化中人性的罪与罚完全不同。在宋朝的文艺作品中，情感的软弱是普遍的，是典型人性的体现，可谓"人之常情"（topos of the human condition）。可以说，正是感时伤怀、婉转低廻的那刻，才完整而真实地展现了人性。

　　也许有人对画中"迎夫"的场景有不同的理解，认为画家有训诫之意，劝妻子衣冠周正迎夫，这体现了西方人对中国文化先入为主的一种判断，置于宋朝未必合理。事实上，发靡靡之音的不仅是思妇，还有惯写豪放词的辛弃疾，他的一首词与此画相同，也作于 12 世纪。诗中感叹韶华易逝，华发早生，同样也对曾经的恋人倾诉衷肠，只不过是从男性的角度。辛弃疾也许因入朝为官，不得不离开他的恋人。那天，两人在小楼对酌，依依惜别，当时以为相见有期，但未料一别永诀。多年后，词人又过东流村（当时他可能已另娶），感慨万千，写下这首题壁词：

　　　　野棠花落，又匆匆、过了清明时节。划地东风欺客梦，一

---

［19］关于宋代绘画中"人情"的展现，参见拙文 "Humanity and 'Universals' in Sung Dynasty Painting," in Maxwell K. Hearn and Judith G. Smith ed., *Arts of the Sung and Yuan* (New York: Metropolitan Museum of Art, 1996), p. 135—146.

枕云屏寒怯。曲岸持觞，垂杨系马，此地曾经别。楼空人去，旧游飞燕能说。

闻道绮陌东头，行人曾见，帘底纤纤月。旧恨春江流不尽，新恨云山千叠。料得明朝，尊前重见，镜里花难折。也应惊问：近来多少华发？[20]

词人的感伤尤其表现在最后的问句中，自叹自怜又带有一丝自嘲，可见触发了心底的深情。最后用了口语，似乎随口而出，打破了前面文辞典雅的抒情，从修辞上看，说明当时语言的应用更为自由随意。口语化的表达，更令读者觉得亲近，仿佛听到了爱人间的窃窃私语，感受到两情缱绻的甜蜜。而且，现实中"她"并未出现，这一切都只存在于词人的幻想中，幻想着重见时，"她"会为他早生华发而感到吃惊。此情虽时过境迁，但词人仍痴心不改，其深情令人感动。

同样，《陶渊明归隐图》也以类似的手法表现了妻子对丈夫的真情。不过画家捕捉的是婚姻生活中的情意。陶渊明诗中表达了归家时的喜悦：

引壶觞以自酌，眄庭柯以怡颜。倚南窗以寄傲，审容膝之易安。[21]

此为"家室之乐"与"朝堂之乐"的对照。诗人归家，回到

---

[20] 此诗的赏析参见贺新辉主编：《宋词鉴赏辞典》，北京：北京燕山出版社，1987，第762—764页。

[21] Roland C. Fang, *Gleaning from Tao Yuanming*, p. 164.

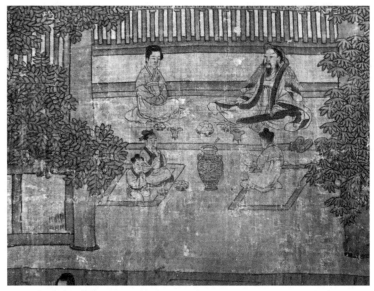

图 8 《陶渊明归隐图》第三章局部：对饮奏乐。

自己的天地中，竹篱茅舍，粗茶淡饭，虽平淡简朴但从容自在。诗中有"携幼入内"，但对妻子未置一词，而画家似乎对陶妻的缺席不以为然，于是在画中添上，并着墨渲染夫妻间的情意。画面的后一部分（图 3、图 8），描绘了夫妻对酌的场景，画中人物围坐，左右对称，这一构图形式从汉传至魏晋，其实到宋代已过时。但正如班宗华先生所言，绘画技法上的"复古"正是李公麟派的特征之一。[22] 从美术史的角度来看，以苏轼为代表的文人圈都推崇晋时绘画，认为相比当下流行的自然主义风格，更有平淡天真的意趣。因此，画家引用传统画法，试图将观者带入陶渊明诗作的时代氛围。为了使画面更有古意，陶渊明与妻子用的

[22] 见注释 5。

酒器都是古物，以苏轼为代表的文人将其视为"古"的象征。

当然，画中体现的古意与其本身的意涵并不相关。画家选取晋代的对称构图，也许是为了诠释夫妻之情。画中的陶渊明左手轻垂，抚弄琴弦，像是刚奏完一曲，只见他目光凝滞，似乎还陶醉在袅袅余音之中，而陶妻神情恍惚迷离，似乎也沉醉其中，可见她亦是爱乐之人。画面的对称构图试图向观者说明，这位既是陶渊明的妻子，也是他的"知音"。就传统而言，知音是指男子结交的好友，所谓"千金易得，知己难求"，而画家在此暗示了陶渊明与妻子琴瑟相和，既是伴侣，亦是知己。对称构图的运用则更好地体现了"知音"的意味。

也许中国古代男子将妻子视为知己这一论点，有些人觉得有些言过其实。但我们不该以现代人对古人的成见去理解历史。比如苏轼和他的知己梅尧臣都为妻子写过深情款款的诗作。梅尧臣有一首诗：

> 月出断岸口，影照别舸背。
> 且独与妇饮，颇盛俗客对。
> 月渐上我席，瞑色亦稍退。
> 岂必在秉烛，此景已可爱。[23]

这首小诗并无崇高昂扬的主题，只是描述了诗人与妻子月夜小酌的情境，但清新质朴，韵味悠长，被认为是诗中佳作。其中

---

[23] 译文引自伯顿·沃森（Burton Watson），*The Columbia Book of Chinese Poetry* (New York: Columbia University Press, 1984), p. 341. 稍有改动。原文参见［宋］梅尧臣著，朱东润编年校注：《梅尧臣集编年校注》，台北：源流出版社，1983，第 370 页。第二联中的后半句，沃森的译文为 "how much better than facing dreary strangers"。笔者认为用 "regulars" 更能表达梅尧臣 "俗客" 一词的含义，即一位交情不深的酒肉朋友。

描述的夫妻对饮的场景甚为独特。唐宋时期，饮酒仍是男子间交往的形式，三五知己，把酒言欢，互诉衷肠，是人生一大乐事。而梅尧臣却道"与妇饮"胜过"俗客对"，他更愿意与妻子共度这一刻，其妻，亦其友。而诗歌的最后一句"岂必在秉烛，此景已可爱"，为点睛之笔，可以解读为"有她相伴，此景才可爱"，梅尧臣用了"可爱"一词，表达对妻子的深情厚爱。[24]

唐宋文学中对情爱的描述影响了这幅《陶渊明归隐图》的创作。画家自然而然地将诗中的眷侣图像化，于是"妻子"以"知己"的身份出现。画家还以一些有趣的场景对应配偶关系。如其中一段左下角（图9），母鸡在整理窝，公鸡站在屋顶上探着头，似乎在看母鸡是否安好。另一个场景则以草木来比拟伴侣。陶渊明诗中常寄兴于松，因此画家描绘了他归家后倚松而立的场景（图10），而有陶妻的场景，则出现了花藤。在"迎夫"一幕中（图2），篱笆上出现了攀缘的藤萝依傍着长松翠竹。"知音"一幕中（图3），厨房的院墙外，也有藤萝依附着茂竹。宋朝的文人一望便知，花藤和松竹隐含的夫妇相偕的意味。

显然，《陶渊明归隐图》的观赏者对婚姻生活的冀愿与陶渊明时代已大为不同，对"妇道"态度的转变来自新的女性观念的兴起。如果不是女性逐渐进入以往只属于男性的特权领域，很难想象会出现这类诗作。而当时关于继承权的律法也保障了女性能获得部分的财产。[25]此外，出身书香门第的女子受教育已经非

---

[24] 这里指的是梅尧臣的第二任妻子。他也有很多感人的小诗赠予亡故的前妻。

[25] 参见 Patricia Ebrey, "Conceptions of the Family in the Sung Dynasty," *Journal of Asian Studies* 43, no.2 (1984), p. 234—238. 也可参见 Patricia Ebrey, *The Inner Quarters: Marriage and the Lives of Chinese Women in the Sung Period* (Berkeley University of California Press, 1993), p. 12, p. 109—111.

图 9　《陶渊明归隐图》第三章局部：母鸡理窝。

图 10　《陶渊明归隐图》第四章局部：倚松而立。

常普遍，尽管她们主要受教于父兄。女性受教育的原因可能是出于教导儿孙的需要，为他们将来的读书科考做准备，毕竟孩子幼年时的教育主要来自母亲。就连朱熹也认为配偶需得通文墨。[26]当时，像李清照这样的女性在文学上的成就广受认可，而以往只有男性才能获得这种成就。还有黄庭坚评价其姨母李夫人之画，不仅认为其与男子一样善画，而且笔力之遒劲不下男子。诗中写道：

> 深闺静几试笔墨，白头腕中百斛力。
> 荣荣枯枯皆本色，悬之高堂风动壁。

诗人用了"试"字，说明李夫人并非专业画家，只是寄兴笔墨，与男性文人的日常爱好一样。而她描绘的松柏[27]之"荣荣"与"枯枯"，也是充满阳刚之气的画题。黄庭坚在后一首中写道："人间俗气一点无，健妇果胜大丈夫！"[28]汉语中的"健"为男性之刚健，"妇"则指女性之柔弱，将两个相悖的字合一，表达了黄庭坚对传统女性观的反拨。当然，这不是现代人所理解的倡导女权，而是反对传统所认为的"女子不能画"。这一观点现在来看似乎平常，但回到11世纪，只有在女性被主流文化认可的前提下才能产生这样的观念。[29]从历史的角度看，11世纪的中国

---

[26] 参见 Benjamin Elman, "Education in Sung China," *Journal of the American Oriental Society* 111, no.1 (January—March 1991), p. 87.

[27] 见黄庭坚《姨母李夫人墨竹二首（其一）》，李夫人所绘为墨竹，而非松柏。——译注

[28] 刘逸生主编，陈永正选注：《黄庭坚诗选》，香港：三联书店香港分店，1980，第173页。

[29] 关于宋时女性观的发展，参见 Marsh Weidner, "Women in the History of Chinese Painting," in Marsh Weidner, Ellen Johnston Laing, Christina Chu, and James Robinson, *View from Jade Terrace: Chinese Women Artists, 1300—1912* (New York: Rizzoli, 1988), p. 13—21.

文人已经公开在纸面上表达这样的思想，这是相当有见识的。而同时代的欧洲，还没有真正的艺术评论，即使有，也不可能产生这样的思想。[30]

黄庭坚的见解放在更为广泛的文学语境中才能被理解，在此背景下，对待之前的边缘群体，如贫困百姓、鳏寡老幼以及妇女的社会不公日益为公众关注及批判。活跃于文坛的诗人们，如白居易（772—846）、梅尧臣、苏轼、陆游，从他们的作品中也许可以读到对妇女遭受的制度化不公的犀利揭露。同时，根据文献记载，已有女子从事艺术收藏，还能上庭控告男子。[31]宋代女性的地位在同时代其他国家中绝无仅有，因太超前于时代，而为研究中国文化的西方学者漏失，于是像梅尧臣、黄庭坚等人流露的此类思想从未受到关注。中世纪时期的欧洲，还未出现像柳宗元（773—819）或苏轼那样有社会影响力的诗人、社会活动家式的文化精英。当时的欧洲还未有"自我"的观念，也未有"艺术家"的观念，更勿论对婚姻生活中那种细腻心绪的体味。假设有，欧洲学者定会视之为标志性事件。令人不解的是，发生在中国诗人或艺术家中的这一现象，其意义却被忽略了。

这类抒情艺术的出现并非偶然。只有关于个人和个人情感的新观念出现，读者才能真正体会到苏轼等人作品中对家室之情的

---

[30] 时至今日，黄庭坚提出的问题仍是西方学者研究的主题之一，尽管视角更为复杂深入。参见 Linda Nochlin, "Why Have There Been No Great Women Artists?" in *"Women, Art and Power" and Other Essays* (New York: Harper & Row, 1988), p. 145—178. 此文最早发表在 1978 年的《艺术新闻》（*Art News*）杂志。

[31] 比如，李清照的诗文集当时已有流传，这与其父是苏轼的朋友有一定的关系。郭若虚曾讲述一件轶事：一位女子卖画给男子，后觉得价格太廉，遂告到官府要求赔偿损失。参见 A. C. Soper（索珀）trans., *Kuo Jo-hsü's Experiences in Painting* (Washington, DC: American Council of Learned Societies, 1951), p. 85/5:16a and b.

表达。正如宇文所安（Stephen Owen）近来所述，这一新观念从晚唐开始出现：

> 就中国的精英文化而言，晚唐是非常重要的时期，标志着中古时代远离社会、消极避世的个人主义逐渐转变为"自我世界"的创造。"自我世界"中体现的一切既来自公众世界，又与其保持距离，以实现对"自我"的保护。[32]

最后，陶渊明与《陶渊明归隐图》作者对"归家"主题的不同表达源于对亲密关系的侧重有所不同。人与人对亲密情感的体验有时相同，有时不同。陶渊明也许更愿意与朋友、邻人、孩子交流情感，与他们一起构建自我世界，而非伴侣。杜甫、元稹、梅尧臣和苏轼则与陶渊明在形式上相同，但在情感侧重上有微妙的差别。《陶渊明归隐图》的作者正是在当时抒情风尚的影响下，唱和陶渊明的《归去来辞》。

本文原载于《东方艺术》（*Ars Orientalis*）卷二十八，1988 年弗利尔艺廊 75 周年纪念专刊。

---

[ 32 ] Stephen Owen, *The End of the Chinese Middle Ages*, p. 87.

# 中国早期的图像艺术与公共表达

## 东汉的艺术赞助问题

汉桓帝统治期间（147—167），一个在地方上稍具名望的家族倾其所有建造了四座雕饰繁缛的祠堂以纪念去世的家族成员。据祠堂的碑文记录，家族成员中有些曾出任过低级官吏，有些则为儒生。他们都属于典型的士人阶层，出仕或致力于出仕的经生都是汉帝国官僚体制的产物，也是其中流砥柱。而早在两个世纪

前，同样的官僚体制就已取代了世袭的分封制。[1] 如今，武氏家族的名望远远超越了地域，这全然是因为武氏祠堂的影响力，后世学者们对祠堂的关注大概已延续了 1000 年。这一壮观的历史撰录说明武氏祠堂的画像石相比汉之前的大多数画像石，受到更多的关注。大体而言，对武氏祠的研究没有聚焦于小贵族与立志出仕的经生之间的社会差异，而是强调其背离了前帝国时期器物装饰的"程式化"模式，代之以更为"写实"的汉代再现形式。[2]但此类比照存在着难点，尽管相比远古诸王的大鼎装饰，祠堂的雕刻更具有再现性，但其图像与我们所认为的"写实"相距甚

[1] 武梁祠或许是早期中国艺术中被讨论最多的纪念祠堂。关于祠堂及其历史的经典概论可参阅 Wilma Fairbank（费慰梅），"The Offering Shrines of Wu Liang Tz'u," *Harvard Journal of Asiatic Studies* 6 (1941), p. 1—36, reprinted in *Adventures in Retrieval* (Cambridge, 1972), p. 43—86. 另见 Doris Croissant, "Funktion und Wanddekor in der Opferschreine von Wu-Liang-Tz'u: Typologische und Iconographische Untersuchungen,'" *Monumenta Serica* 23 (1964), p. 95—105. 关于汉代社会和汉王朝带来的社会变化的综论，可参阅鲁惟一（Michael Loewe）的 *Everyday Life in Han China* (London and New York, 1968)。关于前汉时期的器物装饰的综述，可见方闻编的 *The Great Bronze Age of China* (New York, 1980)。笔者希望在此表达对陈启云先生的感激之情，感谢他在写作前期和关键阶段阅读本文草稿。他给予笔者大量的建议、洞见，纠正了一些错误，笔者已尽量采纳于文中。在此也同样感谢香港中文大学考古学院的林寿晋先生提出的诸多建议，感谢考古学院为我提供珍贵的资料。也非常感谢詹姆斯·李（James Lee）在书写计划的再制定以及后期的许多基础观念上对我的帮助。特别感谢鲁惟一的建议，这继续启发我对这一领域的未来的研究。万分感谢罗伯特·索普（Robert Thorpe）详尽的审查和建议。也感谢高居翰先生的鼓励和对此文加长版本的认真校对，感谢芭芭拉·阿布-艾尔-哈吉（Barbara Abou-el-haj）的精心校正以及范德本（Harrie Vanderstappen）的帮助，使笔者将武梁祠研究置于恰当的视野中。最后，感谢马飞文为我绘制插图，从事编辑工作，以及和我分享她的许多见解和想法。
[2] 最早赞成"风格—写实"观点的学者并非受过训练的汉学家，但对该研究领域产生了很大的影响。见 M. Rostovtseff, *The Animal style in South Russia and China* (Princeton, 1929). 也可参阅 Alexander Soper（索珀），"Life-motion and the Sense of Space in Early Chinese Representational Art," *Art Bulletin* 30 (1948), p. 170—171; Max Loehr, "Some Fundamental Issues in the History of Chinese Painting," *Journal of Asian Studies* 23/2 (February 1964), p. 186. 威廉·沃生（William Waston）总结了这种传统的思维模式："公元前 1 世纪中叶，传统的非写实、程式化的艺术传统逐渐被打破。在中国，真实感首次在绘画和雕塑当中受到了重视……著名的山东武梁祠画像石有关于孔子生平事迹的图画，宣扬忠孝之德，也有对时事的描绘，其风格反映了当时绘画的风格。"参见 William Waston, *The Chinese Exhibition* (London, 1974), p. 117.

远。这种差异导致了许多对武氏祠画像石风格的猜测。祠堂的年代、地点以及功能都被用以解释其风格的特殊性。在这些丰富的科研成果中，对于祠堂赞助人的研究少之又少，然而汉代艺术的赞助问题相比汉之前可能更为突出。

在 1948 年时，人们似乎认为，许多汉代画像石具有宣教和政治特征是由于当时的艺术生产机构受到汉帝国的控制和影响。从历史角度看，当时的漆器、镜子和其他艺术品是在几个直接隶属于帝王的部门的监督之下制作的。因此，有人以为，无论主题还是风格，武氏祠的雕刻都可以被视为皇家赞助艺术的体现，而地方工匠则以不尽完美的技巧完成了这一制作。不过，根据最近的多数研究与发现，人们则会承认武氏祠既不能代表也不能反映汉代普遍的图像艺术；目前学者可以在全国的画像石中辨识出许多地域风格。更重要的是，仔细研究其相关文章所引历史文献，会发现武氏祠的主题和风格尽管具有政治性和教育性，却并不代表汉代帝王的趣味，而是体现了地方上儒生的需求。[3]

承认武氏祠浮雕的地域特征并不会削弱其重要性，从而改变其具有的重要意义。在目前发现的汉代墓葬遗址当中，山东是研

[ 3 ] Alexander Soper, "Life-motion and the Sense of Space in Early Chinese Representational Art," p. 171. 长广敏雄（Nagahiro Toshio）在他对汉代画像石的研究中接受并参考了索普的观点，参阅 Nagahiro Toshio, *Kandai gazo no kenkyu* (Tokyo, 1965), p. 118. 显然宫廷绘画和其他艺术都是由几个部门直接控制的，汉末地区风格的多样性表明地方工匠参与了像武氏家族这样的私人艺术赞助活动，并且有各种宫廷风格供地方工匠效仿。既然东汉时诸如铜镜等奢侈品的制造也越来越多地进入私人赞助领域，那当时已有相对独立的地域传统的观点似乎也应该令人信服。关于宫廷艺术的制造细节可参阅陈直：《两汉经济史料论丛》，西安：陕西人民出版社，1958，第96—109页，第156—170页。"赞助"一词含义模糊，需要加以定义。哈斯克尔（Francis Haskell）认为，"纵观历史……很难抛开受功利主义制约的整体社会氛围以及对权力、社会声誉、宗教信条的渴望来谈个人对艺术的真实趣味"。本文中的"赞助"一词应置于此语境中理解。参阅 Francis Haskell, "Patronage," in *Encyclopedia of World Art*, 15 vols (New York, 1958—1968), XI: 118—119.

究艺术赞助及其对图像和风格可能产生的影响的最佳地区。与中国其他地区相比，此地墓室浮雕数量更多，图像更丰富，且更加彻底地融入了儒学主题。居于此地的学者和官员也是一个特殊的群体。山东是孔子的故乡，在汉代，最负盛名的儒者仍然聚集于此。由于山东高度发达的农业和工业，包括盐、丝绸和铁的生产，此处也是皇亲国戚偏好的封地，而历史上提及的许多重要官员，不是来自此地便是被派遣至此。对于赞助者是儒家学者与官吏的武氏祠而言，可以合理地假设，这两大地域性的特质——艺术特质和历史特质是相关联的。[4]

即便由此确立武氏祠的研究视野和意义，也并不意味着从赞助人的角度看，武氏祠与汉之前遗迹的比较研究是完全没有启发性的。即使简要而宽泛地将武氏家族与汉之前的世袭贵族做一比较，也能得知中国在经历了两三百年的帝王统治后，艺术的用途发生了重大的转变。在前帝国时代，当某位诸侯受命为朝廷制作礼器或者其他艺术品时，他和工匠都确切知悉相应观赏者的社会地位，其受众甚至被限定在特定范围内的家族以及领主。在祭祀仪式上，君王或王侯不必向来宾证明其身份地位是合法的。而且，祭祀仪式通常以宏伟庄严的社会象征形式为参与者的地位定级。座次、礼仪、赏赐、领赏、礼器的拥有与使用都是展现参与者社会地位的形式。其他器物和礼器则被公开展示，以表明让工匠铸造这些器物的君王的地位。[5]

武氏祠的石刻却并非如此。和大多数入仕者一样，武氏家族

---

[4] 可参考李发林:《山东汉画像石研究》，济南：齐鲁书社，1982，第7—18页。文中概述了山东艺术和汉代这一地区的历史特点。

[5] Lester James Bilsky, *The State Religion of Ancient China*, 2 vols (Taipei, 1975), I: 81—100.

的人通过当地官员的推举升入帝国机构中担任职务。推荐的标准各不相同，但是总体上都反映了儒家教育的道德标准，而最为普遍的要求便是"孝顺廉洁"。在下文我们将会看到，建造祠堂是获得孝道声誉的一种方式，而良好的声誉往往是获得推荐的关键。在此情况下，可以说祠堂及其图像是一种虔诚的象征，而这也是武氏家族渴望被他人认可的品质。但是武氏家族不同于前帝国时期的诸侯，不可能认识所有可能参观他们祠堂的官员。事实上，武氏家族应是希望借此赢得孝顺的名声，而举荐很可能是来自只知其名声的第三方。因此，祠堂的符号影响力不只在于祠堂的直接参观者。

与中国远古的礼仪形式不同，武氏祠并不意图证明与家族血统相应的权利与等级。家族的地位并非由出身决定。因此，祠堂浮雕表现的是家族成员生活中的特定事件，展示其在官场获得的认可和成绩。这些形象的设计意图是向参观祠堂的人彰显其家族成员的孝顺德性、执事能力、志向抱负、社会交往，以及其地方性的财富和名望。其图像并不带有明显的昭告的意图，而是一种论证，借叙事达到某种目标。

昭告从来都比论证更简单，展示性艺术的形式策略不同于说服性艺术。例如，后者很可能引用文学典故以增加其传达的信息，也可能激发更具叙事性和写实性的艺术的产生。但是仔细辨析这些文士及他们所用的修辞，会发现其观点往往含糊不清，不够直白，表达这些观点的艺术则是理想的而非写实的。

## 武氏祠的风格

武氏祠的画像石被形容为平面、传统、程式化、庄重、稚

拙、古风，并且大体而言，其可供再现的形式非常有限。[6] 所有的形象都显得非常古板（图1）。无论是华丽的丝绸还是粗壮有力的骏马肌体，匠师都没有试图去描绘事物的这类物理特性。事实上，他的技巧并不足以表现如此精微的质感。想要展现流畅的衣纹和强健的肌肉，需要一种挥洒自如的线条感，以应对众多微妙的曲折与弧度。这样的线条感是难以把控的，因此在武氏祠，匠师选用圆规和矩尺来绘制轮廓。

　　通过仔细观察可以发现，雕刻武氏祠的匠师几乎以圆规和尺子来设计所有人物。更重要的是，构成轮廓的圆形之间通常有着简单的数理关系，其构形原理如图2、图4所示。图1是孔子拜访老子的故事中三个侍从的局部。这三位君子恭敬地笼袖揖立，姿势或多或少有些雷同，但不易觉察的是右袖与左肩的轮廓是沿着圆规所画的圆弧线刻画的（图2）。更难觉察的是定位其中两个人物的大圆圆心位于小圆的圆周上。这一作图规则一旦被识别，其他隐藏的雕刻程式也都迎刃而解。例如，图4构图中马的下颚和脖子也是建立在圆形基础上，大圆的圆心也在小圆的圆周上。甚至马的眼睛也是由等腰三角形构成的，像所有其他线条一样，用锋利的尖头工具精细地雕刻而成。人们可以把这种风格描述为"标准化"，而不仅仅是比喻层面上的。

　　这一设计的繁琐和巧妙性似乎难以理解，直到出现更为复杂的人物群像，诸如图3和图4中所示的图形。图4的示意图表明，

[ 6 ] Wilma Fairbank, "A Structural Key to Han Mural Art," *Harvard Journal of Asiatic Studies* 7, no. 1 (April, 1942), p. 52—88, reprinted in *Adventures in Retrieval*, p. 89—140; Alexander Soper, "Life-motion and the Sense of Space in Early Chinese Representational Art," p. 174; Hsio-yen Shih（时学颜）, "I-nan and Related Tombs," *Artibus Asiae* XXII (1959), p. 299—300; Lawrence Sickman（史克门）, in Lawrence Sickman and Alexander Soper, *The Art and Architecture of China* (Baltimore,1971), p. 79—81.

每匹马的颈部、下巴、胸部、臀部和腹部都是由圆形构成的，这些圆形如车轮的描绘那样具有几何上的完美性。骑手的衣袖和旗帜也是用圆规画的弧线。并且有证据表明，工匠试图以某种方式

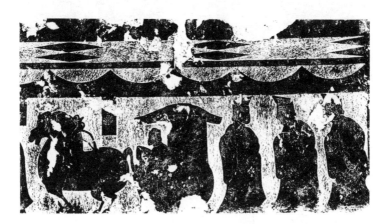

图1　"孔子见老子"中的三位侍从，山东嘉祥武梁祠画像石拓片局部，147—167年。

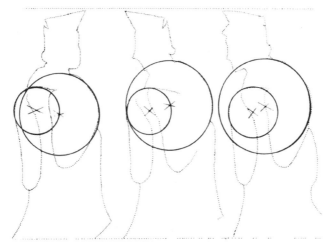

图2　图1中三位侍从的圆弧线示意图。

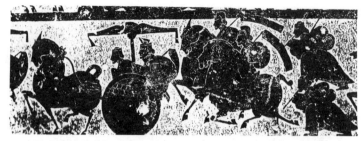

图3　两个骑兵、两个步兵和一辆马车，山东嘉祥武梁祠画像石拓片，147—167
年。参见 Édouard Chavannes, *Mission Archeologique dans la Chine Septentrionale*, 2
vols, plus atlas (Paris, 1909—1915), atlas, no. 129.

图4　图3中两个
骑兵的弧线设计
示意图。

将这些圆圈联系起来。描绘后方的马的胸部的圆圈的中心在描绘
前方的马的胸部的圆周上，形成前马颈背的圆形的中心在马的下
巴的小圆周上，马腹部的圆弧，其圆心正好位于另外两个圆形的
交点上，其中一个是前方的马的颈背的圆形，另一个是后方的马
的胸部的圆形。进一步的研究表明，描绘后方旗帜的圆形的中心
位于描绘前方马腹部的圆周上。在这个图形组中还有其他几个较

小的圆形，而进一步的研究无疑会揭示其他层次的几何关系。

这一清晰简明的图像有赖于隐含的复杂构图设计。为了把一些相互关联的圆变成两个骑兵，工匠们必须特别精心地安排每一条曲线，尽管具有机械化的倾向。在这种设计中，没有多余的空间来安置临时的线条或随意的笔触。这是一种最为严谨的设计，它试图将理性的，甚至是数学的原则应用于自然形式的表现。

图 5　跪坐的士人或官员，江苏铜山画像石拓片局部，2 世纪。

武氏祠及其相关石刻，如宋山的画像石，是这种风格的最为突出的例子。其他类似的风格，在江苏和山东的许多地方都可以找到，如铜山或两城山（图 5 和图 6）。图 5 是江苏铜山的跪像，是一件更为宏大的家族场景的局部。图中显而易见以圆规绘制了一系列沿着手臂和腿的弧线。图 6 中，双头鸟出现在某家的屋顶

被视为吉兆，也可以代表亡者的灵魂。[7]其笨拙的外形似乎体现了不合理的设计，可谓航空工程师的噩梦。它那蹒跚的双腿似乎在圆形的身体下面摇摇晃晃，而长长的尾巴和像棍子一样的尾羽使其在屋顶上摇摇欲坠。无论从体态还是飞行的角度来看，这些特征都是不合理的，但无法否认这些形式的基础是符合一定理式的。例如在图 7 中，显然每根笨拙的尾羽都是一系列连续的更大的圆圈中的一条弧线。其中最小的圆圈的直径非常接近描绘鸟胸部和腹部的直径。其他的弧线出现在脖子上的环上，当然，所有的直线和弧度都是使用矩尺和圆规绘制的。

这类风格的图形特征并不局限于绘图仪器的使用，也体现在解析形象的习惯，即将每一个人物或动物的形象分解为几个典型的组成部分，再将其简化为精确的数理形式，尽可能形成一种可重复的图示。人物形象通常由头、帽子、袖子、衣褶等部分组成，而组成动物的各部分都有着具体的区分，但皮毛、羽翅或鳞甲则更被分解为重复遍布的图案。从某种意义上来说，这样的方法似乎是将难以驾驭的变化的自然界简化为某种可描述也可控制的形式词典。

这一地区的石刻使用仪器作图，说明其有着特定的考量，图案被如此匠气地约束，从而使人思考其可能的动机。一些权威人士认为，这是中国人当时所能创造的最写实的风格。[8]但是，很

---

［7］关于宋山的画像石可以参阅嘉祥县武氏祠文管所（朱锡禄执笔）:《山东嘉祥宋山发现汉画像石》,《文物》1979 年第 9 期, 第 1—6 页。Jean M. James, "Some Recently Discovered Late Han Reliefs," *Oriental Art* 26, no. 2 (Summer, 1980), p. 190. 关于铜山的画像石可参阅江苏省文物管理委员会编著:《江苏徐州汉画像石》, 北京: 科学出版社, 1959, 第 7—11 页。

［8］Ludwig Bachhofer, in *A Short History of Chinese Art* (London, 1947), p. 92—93. 巴赫霍夫是这些学者当中第一个提出这一观点的, 但是后来的一些学者也采纳了这一论述。

图 6　屋檐上的一对双头鸟（祥瑞），山东两城山画像石拓片局部，2 世纪。

图 7　图 6 中双头鸟的弧线示意图。

图 8　节妇故事插图，四川新津石棺图案拓片局部，2 世纪。参见闻宥:《四川汉代画象选集》，北京：中国古典艺术出版社，1956，图 40。

难将如此严苛的形式约束完全归因于画像石的早期风格限制。大约在同一时期，在帝国的一个更偏远的地区，其他石刻工匠能够毫不费力地表现出曲线玲珑的女子塑像身着的纱衣，尽管柔和的轮廓线是其作品唯一的形式手法（图 8）。而在此，并没有发现使用仪器作画的证据。

有人认为山东的画像石具有地域性，其与都城更为先进的艺术形式在学理上相隔绝。这一观点也不再适用。显然，早在公元前 1 世纪，江苏地区的画像石就展现出比武氏祠更为精巧复杂的透视形式。如果有人认为山东艺术具有地域性（这是有争议的），那么江苏艺术更具有地域性。而关于墓葬艺术本质上是保守的观点则回避了问题，这让人不禁要问，为什么江苏和四川的艺术家没有山东的艺术家保守？同理，认为武氏祠的浮雕具有写实性的说法是站不住脚的，一则因为它们显然具有程式化的特征，再则

因为当时已有更写实的形式，但武氏祠显然没有采用。[9]

　　以上观点都试图从画像石雕刻者的角度说明其形式上的缺陷。但事实是武氏祠雕刻具有极高的水准。可以肯定雕刻是不写实的，但没有证据表明这是由于不成熟的工艺、不合格的设计或错误构图造成的。相反，精雕细琢随处可见。写实的缺乏不能与技艺的缺乏相混淆，但关于地域风格和保守传统的理论似乎只是在解释这种风格的不足而非形式特征。

　　多年前，费慰梅（Wilma Fairbank）提出，武氏祠人物的重复形式可能是由于印模的使用，基于这些原因，她认为风格的稚拙不是由于技术的问题，而是选择的问题。这一理论尚未被普遍接受，但很少有人会否认，从浮雕中可以看出某种行画的痕迹。对图谱、草图、模板和其他行画辅助工具的使用是显而易见的。汉代并没有流传下来的图谱，但《汉书·艺文志》列出了一本名为《孔子徒人图法》的书，此书似乎是图谱。[10] 至于模板，我们可以设想先用圆规和尺子在纸或布帛上作图样，然后用作模板。把图形分割成各个局部的成法是如此有效，可以想象制作将按统一的程式进行，可以节省工时。这一想法与费慰梅关于印模的观点相差无几，但使用辅助工具是一回事，在构图中展现辅助

---

[9] 江苏地区木版画上的对平行透视的使用可以追溯至公元前 1 世纪，这在拙文中有所提及，见 "A Late Western Han Tomb near Yangzhou and Related Issues," *Oriental Art* XXIX, no. 3 (autumn 1983), p. 275—290. 索珀认为武梁祠的风格可以通过三个要素进行讨论：（1）与都城的距离，也就是地方性；（2）殡葬艺术的保守性；（3）毛笔画与石刻的区别。见 Alexander Soper, "Life-motion and the Sense of Space in Early Chinese Representational Art," p. 174. 这其中任何一个要素都无法解释四川石刻的写实性。地方性理论因此并不适用于解释山东艺术，因为大部分知名文人和官员都来自这一地区。在陈正祥关于西汉高官的谱系图中，这些官员大多来自山东南部和江苏北部，参阅陈正祥：《中国文化地理》，香港：三联书店香港分店，1981，第 1—2 页，地图 3。
[10] Wilma Fairbank, "A Structural Key to Han Mural Art," p. 110, 132. 关于图谱可参阅[汉]班固撰，[唐]颜师古注：《汉书》，北京：中华书局，1962，卷三十，第 1717 页。

工具的使用又是另一回事。

　　模板的话题让人想起陕西地区著名的画像石，这些画像石大部分可以追溯到 2 世纪初。这个地区的石像，单个形象的重复非常普遍，几乎没有人会怀疑在雕刻过程中使用了某种形式的模板。然而，该地区的设计远比山东更生动与立体，且没有使用圆规和尺子的证据（图 14）。从这一角度来看，仅通过制造工艺来解释风格的方法显然不足为证。[11] 在汉代，大多数墓葬雕刻很可能是借助模板或图谱制作的。问题是，为何山东文人会更青睐程式化的设计，尽管当时有更写实的形式可供选择。鉴于此，费慰梅理论的核心观点还是最值得采纳的：武氏祠不同寻常的风格是一种选择的问题，而这种选择在某种程度上与祠堂的功能有关。

　　在任何试图将武氏祠作为后期写实艺术前身的系统论述中，其风格具有的理性特征都显得不理性。但是，如果设身处地考虑一下武氏家族面临的错综复杂的需求冲突，这也是其他文人所经历的，那么武氏祠本身就可以被视为一种器具，负载着文人的社会抱负，解决赞助人之间的争端。这里关涉到武氏祠图像和风格与文人赞助的相关性体现在四个方面：第一，在某种意义上，这一纪念性的石

---

[11] 对于艺术史学家来说，总是难以对材料和技术抱有恰如其分的重视，既不低估也不高估其作用。相关讨论，可参阅 E. H. Gombrich, *The Sense of Order* (Ithaca, 1979), p. 180—183,195—200. 陕西画像石中对图谱或模板的使用比其他地区更为明显，但如果所有图像的风格如陕西地区一样都是一致的，并不能认为作坊的工作方式只影响了其中的一些形象，而没有影响其他的，比如有来自这一地区的两件跟武梁祠类似的虎图，读者可参考 Käte Finsterbusch, *Verzeichnis und Motivindex der Han Darstellungen*, 2 vols (Weisbaden, 1966), II: figs 459 and 491. 图 14 所展示的石刻很可能是新创的图像,但参照了虎形野兽的轮廓或某个奔跑的人物衣袖飘举的重力感，显然，原图跟武梁祠画像石相比更具有空间的景深效果。时学颜注意到，陕西画像石（比武梁祠早了大约50年）的形象更加逼真。参见 Hsio-yen Shih, "I-nan and Related Tombs," p. 300, 305.

祠是"公共的"，也就是说是开放的，以供许多活跃于政坛的人物观摩、评判；第二，社会压力激励了祠堂的建造，也鼓励文人参与其中的设计；第三，这些祠堂起到了劝诫的作用，文人通过它来达成个人或公共目标；第四，汉代社会秩序的某些特点鼓励在文人间发展起一种修辞，这一修辞本就有着伪饰。这种伪饰正是文人群体在画像石艺术中所追求和展示的一种图像特征。

## 汉代墓祠的公共视野

如果说中国前帝制和早期帝制时期的礼器出自贵族阶层的赞助，那么墓碑通常出自地方或官方人士的个人赞助，比如官员、求取功名者、退居的学者、教师和学生或其他的精英阶层。通过碑刻上关于委托制作的铭文和正史的纪年，汉代赞助人的群体特征逐渐清晰。最近关于碑刻的研究表明，很多墓碑是由地方士林群体委托赞助的，其赞助者多达 50 人甚至更多。许多赞助人可能是下级小吏，需要依靠当地知名人士的助力。其他人可能是亡者的后裔或委托人。无论何种情况，这些士林群体应该与逝者（或其家族）有私交及公务往来，而当时的察举制度，将这些求取功名的士人联合成一个群体。[12]

铭文通常歌颂那些乡贤的成就，这些成就并不重大，因而史书不载，但表现赞助群体的类似图像却可能是依据汉代史书的记

---

[12] Patricia Ebrey, "Later Han Stone Inscriptions," *Harvard Journal of Asiatic Studies* 40, no. 2 (December, 1980), p. 348—350. 关于汉代的察举制度和招募体系可参阅 Hans Bielenstein（毕汉思），*The Bureaucracy of Han Times* (Cambridge, 1981), chapter 6.

载而绘。借助学者兼政治家韩韶（2 世纪中期）的传记，我们知道他去世后，几位显要人物为他合建了一座纪念碑。韩韶的同僚陈寔去世后，他的朋友为他立了墓碑。同样，著名政治家杨震的陵墓也是由他的追随者修建的。[13] 这种集体赞助显然不同于诸侯和皇帝赞助，因为其反映了这样一个事实：在很多情况下，从立碑中获得的利益是集体而非个人。

这一赞助带来的利益往往是集体性的，因为汉朝社会和政府是通过个体的联合来运作的。汉时县令时有调任，他们到新的地方，如果想有所作为，就需要与当地的士绅家庭、教师、退休官员和其他有权势的人合作。当地有名望的教师或学者可能会有不少门生，以此可以构成他的社交"分支"，在需要的时候可以依靠他们，比如在为门生或自己求取功名时，或是举行葬礼时，都需要这一社交"分支"。同样，有抱负的年轻官员也需要他们的支持。如果他获得忠孝之名，也只是在当地的名流阶层被传颂，而非其他地方。所有这些人都拥有参与汉代政治的特权，或作为官员，或作为对政府有影响的人物。一些值得尊敬的学者将这一群体称为汉代的"公知"。这一群体构成了立碑的主要受众，而那些纪念碑在理念上是专门为"公知人物"设计的。[14]

---

[13]［宋］范晔撰，［唐］李贤等注：《后汉书》，北京：中华书局，1965，卷六十二，第 2063、2067 页；卷五十四，第 1767—1768 页。

[14] Lien-Sheng Yang（杨联陞），"Great Families of the Eastern Han," in Sun Zen E-tu and John De Francis trans. and ed., *Chinese Social History* (Washington, D.C.: 1956), reprinted in Chun-shu Chang ed., *The Making of China* (New Jersey, 1975), p. 122—123. 关于为了博得美名而使用墓葬纪念碑的，见书中第 134—136 页。关于 2 世纪的政治与公众舆论，见 Chi-yun Chen（陈启云），*Hsün Yüeh* (Cambridge, 1975), p. 20 ff. 值得一提的是，虽然舆论是影响整个帝国文人仕途的一个重要因素，但不同地区杰出精英的期望值可能因每个地区不同的经济和历史而有所不同。因此，本文将研究的重点仅限于山东地区的公众舆论的作用。

并不是所有的汉代祠堂和墓碑都是集体委托建造的。史书中记载的一些权贵的陵墓，其资金可能直接来自这些王公贵族。比如东汉权贵侯览，他对整个帝国，尤其是对文人的专制统治在整个 2 世纪中叶一直持续：

> 建宁二年（169），（侯览）丧母还家，大起茔冢。督邮张俭因举奏览贪侈奢纵，前后请夺人宅三百八十一所，田百一十八顷。起立第宅十有六区，皆有高楼池苑，堂阁相望，饰以绮画丹漆之属，制度重深，僭类宫省。又豫作寿冢，石椁双阙，高庑百尺。破人居室，发掘坟墓，虏夺良人，妻略妇子。[15]

侯览及其党徒的权力直接来自朝廷，几乎无需担心精英文人的舆论影响。据《后汉书》记载，大约从 2 世纪中叶起，如侯览般的权贵和其他独立于传统察举制之外的群体一起，构成了重要的墓祠赞助群体。但此处论及的独立的群体，其财富和影响力使他们可免于被汉代公知群体的象征性和制度性准绳所约束。如果是他们所立的墓祠，应该不太可能像常见的文人群体所立的墓祠画像石那样有诸多儒家主题和理想的内容。关于这一群体所立的墓祠，近来已有所发现，但此文主要讨论文人赞助的问题，对这

---

[15]［宋］范晔：《后汉书》，卷七十八，第 2523 页。此处在英文中以 "shrines" 指代墓冢并不完全贴切。在字面意义上，祠是指有屋顶的房间，有房室、内庭、柱廊。有时指的是祭祀场所。文中讨论的墓祠包括地下的墓室到地上的建筑，包括墓前有庑室，旁边立有双阙，很可能是供奉祠堂之用。武氏祠就是这样建造的，一面开放像一个庑室，旁边有石阙，形容其有"百尺"似乎有些夸张。

一问题暂且不表。[16]

就在侯览为母亲修建陵墓的前几年,武氏家族已经完成了他们的祠堂的建造。这些祠堂上的碑文表明其并非集体赞助,而是由家族族长委托建造的。有人可能会说,祠堂是个体赞助的例子。但是祠堂不能被单纯地当作个体赞助的例子,这并非因为家族应该被视为群体,而是因为墓祠的公共性质意味着它涉及家族以外的人。

在这些祠堂建造的年代,葬仪已经成为文人生活中最具公共性的事件。正如《后汉书》记载,参加陈寔葬礼的人数超过三万人。据说来宾中有他的上级和赞助人(或他们的代表),也有下属和同僚。同样的,当受人尊敬的学者郑玄(127—200)去世时,"自郡守以下尝受业者,缞绖赴会千余人"。 据一座西汉墓出土的竹简记载,早在公元前 1 世纪,就有送葬人跋涉数百里来参加这样的仪式。而且墓主人并非国家层级的重要人物。那为了陈寔这样的国之重臣,更会有人远道而来参加葬礼。[17]

桓宽《盐铁论》的记载也证实了这一点:在漫长的丧葬仪式

---

[16] 史书中有其他一些记载表明宦官是 2 世纪中叶以来重要的墓碑赞助群体,见[宋]范晔:《后汉书》,卷七十八,第 2521、2530 页。毕汉思追溯到这一时期宦官权力的兴起,指出:"朝廷官员强烈反对宦官,因为他们不像自己那样通过等级晋升,但对自己在朝廷的影响力构成了威胁。"正因为如此,无论他们所立墓祠的性质如何,都不会像文人那样受到公众舆论的压力。参见 Hans Bielenstein, *The Bureaucracy of Han Times*, p. 150. 毕汉思现在正在进行东北地区的一个墓葬群的研究,其结构和风格都属于同一类型,有别于目前中国其他地区的墓葬。这些墓葬的独特之处除了精巧的结构之外,在于其没有任何儒家主题的形象,而且运用了相当精妙写实的雕刻风格。这些墓葬可能与独立于察举制的赞助人团体(如宦官或其他以宫廷为中心的集团)有关。

[17][宋]范晔:《后汉书》,卷六十二,第 2067 页;卷三十五,第 1211 页。杨树达在关于汉代殡葬风俗研究当中举了史上许多类似的案例,参见杨树达:《汉代丧葬制度考》,《清华大学学报》1932 年第 A1 期,第 26 页。在江苏地区的西汉陵墓中出土的竹简记录了阴间的亡者、鬼魂以及其他事情,列举了一些葬礼来的客人,其中一些人是远道而来参加葬礼的,参阅扬州博物馆、邗江县图书馆(王勤金等执笔):《江苏邗江胡场五号汉墓》,《文物》1981 年第 11 期,第 17—20 页。

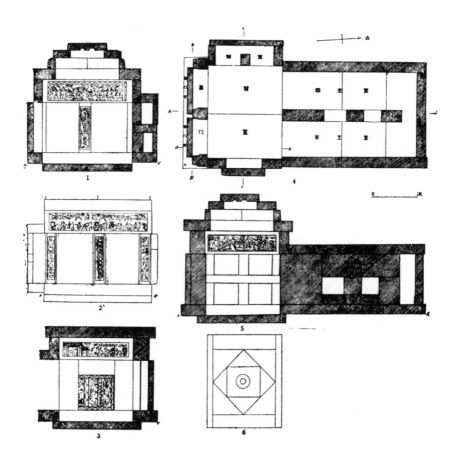

图 9　151 年山东苍山汉墓装饰示意图，图示为：（1）墓室入口内部视角；（2）墓室外部视角；（3）前厅东墙；（4）楼层平面图；（5）纵剖面东部视角；（6）前厅天顶平面图；顶端的箭头朝北，图中刻度单位为 1 米。参见张其海：《山东苍山元嘉元年画象石墓》，《考古》1975 年第 2 期，图 1。

期间，主人要款待来客，供其吃住，甚至娱乐：

> 今俗因人之丧以求酒肉，幸与小坐而责辨，歌舞俳优，连
> 笑伎戏。[18]

毫不夸张地说，所有这些资料都表明：在汉代，丧葬是由家族主持的最重要的社会事务之一。就陈寔的例子而言，他的友人为他所立之碑无疑是在漫长的丧葬仪式中完成的。在这些情境下，碑成为一种象征物：其一，展现了陈寔自身的成就（直接刻于碑上）；其二，展现了朋友们的忠诚（他们的名字将被刻在碑上）；其三则是陈寔的友人们对所信奉的儒家理想的公开承诺，无论他们是否真的遵守了儒家的行为准则；最后，立碑也是其个人声誉的重要构成部分，获得这一声誉是通过察举制求取功名的重要手段。

根据一些资料，至少有些来宾应该能在葬礼上看到墓冢。有许多记载讲述了各家族竞相举办最奢华的葬礼，修建最华丽的坟墓，这些行为应该意味着来宾会参观墓冢。我们知道，在入土之前，首先是出殡仪式，宾客们护送棺木到墓地。由于入土仪式是葬礼中的高潮时刻，不太可能没有任何仪式就将逝者埋葬，因此很多仪式都是在墓冢里进行的。墓中需要驱散恶灵，并向逝者献上陪葬品，此刻，墓主人将被宣告已进入阴司。我们发现，从公元前1世纪晚期开始，有大量的墓冢配有铰链门，采用其他普通住宅的结构。尤其是富人的墓冢，大到可容纳十几个或更多的人（图9），足以提供举行仪式的空间，其中一些在门梁上还刻有辟邪神灵（图10）。此外，逝者生前信奉的儒家思想的相关图画不

---

[18]［汉］桓宽:《盐铁论》，上海：上海人民出版社，1974，第69页。

仅刻在墓碑上，在墓墙甚至棺椁上都可以看到（图 8）。在文献中难以找到有关这些仪式的记录，但考古发现却极大地提供了类似的证据。根据出土实物可知，当时应该有类似的仪式活动。[19] 在此情况下，墓冢的设计就像陪葬的墓碑本身，获得了超越其图像的字面意义上的含义。

## 文人在墓祠设计中扮演的角色

相关证据表明，正是赞助者，无论集体还是个体，影响了墓碑的设计方案。亡者的家人、下级或同僚在碑文中纪念逝者的同时也以大量篇幅讲述自身。按照当时文献记载，赞助人群体"介入"了墓祠的设计。据说著名政治家杨震在下葬后，有鸟在他的墓前哭泣。这被解释为上天彰其美德，因此，为免世人遗忘，追随者在他的墓碑上雕刻了鸟的图像。[20]

---

[19] 关于汉代人对死亡和亡者的态度可参阅 Michael Loewe, *Chinese Ideas of Life and Death* (London, 1982), chapters 3 and 11. 西汉晚期装饰墓最为著名的或许是洛阳 61 号墓。英语学界的相关讨论可参见 Jan Fontein and Wu Tung, *Han and Tang Murals* (Boston, 1976), p. 21—22. 这座陵墓可以容纳六人以上。这个尺寸的陵墓在公元 2 世纪中期，即武氏祠建造的时期更为常见。显然墓中的一些文书和装饰都是为了黄泉世界的神官而准备的，因为这些是展示亡者的身份必备的文件和证据，参阅余英时之文，"New Evidence on the Early Chinese Conception of Afterlife—a Review Article," *Journal of Asian Studies* XLI no. 1 (November, 1981), p. 82—85. 关于埋葬仪式的考古发现可参阅 Robert Thorpe, "Mortuary Art and Architecture of Early Imperial China" (Ph. D. dissertation, University of Kansas, 1980), p. 221—228.

[20] [宋] 范晔:《后汉书》，卷五十四，第 1767—1768 页。汉代关于符瑞的政治运用可参阅 Hans Bielenstein, "An Interpretation of Portents in the Ts'ien Han Shu," *Bulletin of the Museum of Far Eastern Antiquities* 22 (1950), p. 127—143; Chi-yun Chen, *Hsün Yüeh*, p. 15—17. 关于杨震家族墓地发掘的报道可参见王玉清:《潼关吊桥汉代杨氏墓群发掘简报》，《文物》1961 年第 1 期，第 56—67 页；王仲殊:《汉潼亭弘农杨氏冢茔考略》，《考古》1963 年 1 月，第 30—33 页。

当与亡者有关的图像出现在墓墙上（如武氏祠，或在苍山和霍林郭勒的坟墓），很有可能这些图像是在赞助团体的指导下设计的。甚至有记载表明，有位士人曾在自己的墓冢中作画：

> 赵岐……多才艺，善画。自为寿藏于郢都，画季札、子产、晏婴、叔向四人……[21]

完全可以想象，很多墓冢除了墓门和梁上许多统一的吉祥和辟邪的神灵外（图 10），赞助人群体还可能决定整体的墓祠设计。

那么，哪些考量会影响墓碑的设计呢？对此，我们的知识是如此的有限，只能基于已有知识提出猜测，而以下因素至少要考虑在内：

（1）逝者。如上所述，大量葬礼的预备行为旨在给逝者一个长眠之所。门与梁上雕刻着守护神，四周墙上可能绘有舞动的吉神，这些欢快的场景扫除了墓中的沉闷气氛，带来一丝生气。如果逝者对此不满，他将会给家族带来厄运。相反，如果他满意，则会为家族带来好运。公元 151 年山东南部的苍山坟墓上刻着这样的碑文：

> 立郭（椁）毕成，以送贵亲。魂零（灵）有知，枪（怜）

---

[21]［唐］张彦远：《历代名画记》，英译本见 William Acker（艾惟廉）trans., *Some T'ang and Pre-T'ang Texts on Chinese Painting*, 2 vols (Leiden, 1954 and 1974), II: p. 6—7. 艾惟廉在文中对伯希和（Paul Pelliot）的解读表示怀疑。伯希和认为从中文原文中并不能证实赵岐亲自在墓室作画。艾惟廉礼貌地反驳了其观点，认为原文清楚地说明了赵岐为墓室作画。关于霍林郭勒的墓葬，可以参阅 Jan Fontein and Wu Tung, *Han and Tang Murals*, p. 41. 关于苍山墓，可参阅注释 22。

图 10　镇墓兽头部细节，山东苍
山汉墓入口石柱雕刻拓片，151 年，
见图 9 图示（1）。

哀子孙。治生兴政，寿皆万年。[22]

　　碑文还列出了墓墙上所绘的各种题材，可能是为了取悦逝
者。这些碑文和其他的一些物证都说明了逝者的喜好是影响墓祠
装饰的因素之一。

　　（2）设计中也纳入各类专业人士的意见。建造墓祠的负责人
需要熟悉标准的做法，比如在门、门楣和其他关键的区域刻绘常

---

[22] 张其海：《山东苍山元嘉元年画象石墓》，《考古》1975 年第 2 期，第 126 页。张
其海认为如不考虑该墓画像石的风格，根据其雕刻周期应该将制作时间定于 425 年而
非 151 年。张其海的论点之后被推翻了，参见方鹏钧、张勋燎：《山东苍山元嘉元年画
象石题记的时代和有关问题的讨论》，《考古》1980 年第 3 期，第 271—279 页。亦可
参考注释 19。对苍山碑刻的完整讨论与解释可参考李发林：《山东汉画像石研究》，第
95—101 页。

见的吞食恶魔的神灵。也会向其他的专业人士（如方士）咨询墓冢的设计。众所周知，朝廷会为葬礼雇佣监事。如今，这类丧葬顾问在亚洲仍很常见。如果说都城的风尚常被乡村模仿，可能这些丧葬监事也影响了墓祠的设计。[23] 如此，他们应该也负责葬礼的标准形式，毕竟仪式应该遵从习俗而非标新立异。

（3）最为复杂的相关因素，即赞助人群体本身所考虑的因素，应该是对于墓祠公众效应的预期。如果墓冢规模太小，赞助人可能会因吝啬而受到批评；如果规模过大，可能会冒犯当地地位较高的家族。提倡儒家道德，比如节俭和克制的叙事主题可能会得到赞许，但展现家族在当地的财富和实力也很重要。如果墓中没有宴乐的场景，可能会令逝者不满。如果宴乐之奢华令人联想到如侯览之类宦官的奢靡生活，则可能激怒文人阶层。此类的注意事项不胜枚举，但其模式是明确的。对当时大多数赞助团体来说，决策过程是一种微妙的平衡，于是，在变化无常的公众评价前，墓祠的设计将会呈现一系列相互冲突的信息，这将决定墓祠赞助人的声誉和命运。这种情况助长了墓祠设计的伪饰，这将在以下章节中讨论，伪饰可谓汉代文人墓祠设计的一种图像特征。

---

[23]［宋］范晔：《后汉书》，志第六，第3152页。表明皇室出资为贵族、妃嫔、受宠官员等举行的葬礼都有"使者治丧"。王符在《浮侈篇》中提到，京师奢侈的丧葬之风也蔓延到各省。参考［汉］王符著，［清］汪继培笺，彭铎校正：《潜夫论笺校正》，北京：中华书局，1985，第134页。这并不意味着郡县也要求专业人士安排殡葬事宜，但是考虑到丧葬的重要性和复杂性，确实也有这种可能性。

## 建立墓祠的个人动机

综上所述，汉碑、汉墓和祠堂以铭文或图像可能表达了某些相同的内容，但在某种社会情境下，则有别样的理解。而我们提出的墓祠设计的伪饰问题也不应被视为 20 世纪犬儒主义思想的产物。早在公元前 1 世纪，在那次著名的"盐铁会议"上，就有学者们严厉质疑厚葬之风。在一次激烈的争论中，有大夫说道：

> 今生不能致其爱敬，死以奢侈相高；虽无哀戚之心，而厚葬重币者则称以孝，显名立于世，光荣著于俗。故黎民相慕效，至于发屋卖业。[24]

此语从道德上讽刺了大肆举办葬礼的虚伪，同时也指出了其行为的动机，即获取"光荣"之名。如果考虑到察举制的运作体系，有助于解释本文中提到的投资水平（这一水平已被其他账目证实），那么从这种声誉带来的利益是显而易见的。据推测，人们希望获得的回报能证明对墓葬的投资是合理的。这些习俗在 1 世纪和 2 世纪仍然流行，这从几条谴责奢华葬礼习俗的敕令中可以明显看出，例如公元 31 年的光武诏书：

> 世以厚葬为德，薄终为鄙，至于富者奢僭，贫者单财，法令不能禁，礼义不能止，仓卒乃知其咎。其布告天下，令知忠臣、

[24]［汉］桓宽:《盐铁论》，第 69—70 页。

孝子、慈兄、悌弟薄葬送终之义。[25]

此后几位皇帝颁布了更多类似的法令，直到 2 世纪。[26]

除了反映儒家道德观念的帝王诏书之外，1 世纪的王充也有类似的表达：

> 夫礼不至，则人非之，礼敬尽，则人是之。是之则举事多助，非之则言行见疵。[27]

王充所言暗示着在公共生活上遵守儒家规范的压力既来自经济，也来自社会舆论，对规范的遵从可能会影响任何功名的求取。至于所尽之"礼"，或许王充是指一般的儒家规范，但也可被理解为最为重要的规范就是尽孝。

在 2 世纪 20 年代之后，某人因经济原因而无法举办一场适宜的葬礼显然会影响其在地方公众中的名声。当时，政府已采取具体的措施，促使人们在父母去世时表明孝心。114 至 120 年间，邓太后下诏，下级官员的父母去世时，必须有三年的哀悼期：

---

[25]［宋］范晔:《后汉书》，卷一下，第 51 页。对薄葬的呼吁可追溯至《墨子》(公元前 5 世纪 ) 和《吕氏春秋》( 公元前 3 世纪 )。关于前者的英译本，可参阅 Burton Watson trans., *Mo Tzu: Basic Writings* (New York, 1963), p. 65—77; 后者可见许维遹撰、蒋维乔等辑校:《吕氏春秋集释》，台北：世界书局，1975，卷十，第 4b—8a 页。光武帝的这一请求与他的其他节俭政策是一致的，比如肃清掌管皇宫的一些官员，见［宋］范晔:《后汉书》，卷二十六，第 3600 页。除了宣传价值之外，这些措施也可能是出于经济上的考虑，因为两汉王朝因战争而分裂。

[26]［宋］范晔:《后汉书》，卷二，第 115 页；卷四，第 186 页；卷五，第 207 页。

[27] 北京大学历史系《论衡》注释小组:《论衡注释》，北京：中华书局，1979，第 四 册，第 1455 页；德译本见 Alfred Forke trans., *Mitteilungen des Seminars für Orientalische Sprachen* 11 (1908), pt 1, p. 123.

> 旧制，公卿、二千石、剌史不得行三年丧，由是内外众职
> 并废丧礼。元初（114—120）中，邓太后诏长吏以下不为亲
> 行服者，不得典城选举。[28]

　　这项规定要求官员服丧礼三年，并对当时的衣着、出行、娱乐、性行为有诸多限制。无疑，这项规定的实行在高层中引起了激烈的争论，时而取消，时而恢复，直到2世纪末。[29]因此，当邓太后和后来的统治者试图将这一规则推广到高层官员时，其影响最大的应该仍是底层官员，他们作为官员候选人最易受到不孝的指控。

　　有望致仕之人未必会按字面意思解读邓太后的政令。这项政令的意图很明确。对于任何求取功名之人来说，只要提供了举办葬礼的具体事实，前程就有望了。然而，从上述的文献来看，很难知道在墓冢或其配置上经济节俭的殡葬方式，如何能免于吝啬的指责。随着时间的推移，这一诏令可能会激发墓祠的建造。这与考古记录是相一致的，因为现存的大部分汉代画像石的年代都被推定为2世纪。

## 建立墓祠的政治和社会动机

　　除去个人利益，汉代墓祠的建造也受到政治和公共政策的影响。通过官方或非官方的渠道，文人可以通过各种视觉艺术形式

---

[28]［宋］范晔：《后汉书》，卷三十九，第1307页。
[29]［宋］范晔：《后汉书》，卷五，第234页；卷七，第299、302、304页；卷六十二，第2051—2052页。

来宣传自己的事业，从形象"海报"（proto-"posters"）到全景的陵墓（full-scale mausolea）。例如，在 2 世纪，我们发现了许多关于模范人物肖像的展示。禹州总督曾向朝廷歌颂陈纪的美德，于是朝廷在帝国的所有城镇都展示了陈纪的形象，以此激励其他人。著名的儒家学者蔡邕也因其才德留像于兖州和陈留（今山东西南和河南东北）之间。对此史学家们并未细说，但这些肖像可能是画在木头上或纸上的，如果是这样的话，可以被视为海报艺术的早期形式。[30]

在这些情况下，留像是由政府官员发起的，但在其他情况下，这似乎出于公众的要求，哪怕最终是通过官方赞助进行的。比如孝女叔先雄的事迹。叔先雄的父亲坠江而死，她感念怨痛，不能释怀，最终随其父投水而死。六天后，父女俩的尸体被发现一起浮于江上。这被认为是孝顺的典范，"郡县表言，为雄立碑，图象其形焉"。关于立碑是否得到了官方支持，原文语焉不详。即使最终结果是由地方官监管此事，但立碑似乎也是顺应当地的民意。蔡邕的著作就记载了一个类似的事件：据说一位地方官听从当地一位"夫子"的建议而建造了一座寺庙。[31]

而延笃的事迹更与政治相关。168 年，他遭党锢之祸，而

［30］［宋］范晔：《后汉书》，卷六十二，第 2067—2069 页；卷六十下，第 2006 页，注二。汉初宫殿里的圣君和功臣像的展示众所周知，参阅 Lawrence Sickman and Alexander Soper, *The Art and Architecture of China*, p. 67—68. 最早提及这一点的可能是在长沙马王堆出土的手稿中提到的《九主图》，相关讨论参阅李学勤：《论马王堆汉墓帛书〈伊尹·九主〉》，《文物》1974 年第 11 期，第 22、24 页。早期的例子也许应该区别于汉代后期的，因为前者为皇家或朝廷赞助。而直到东汉时期，才首次发现肖像更广泛地用于提升精英阶层的利益，而非为皇家服务。

［31］见 Patricia Ebrey, "Later Han Stone Inscriptions," p. 337.

后卒亡。他去世后，乡亲们把他的画像置于当地的屈原庙中。[32]
而屈原是死于谗言的忠臣的典范。在此，延笃是为官场党争所
害，所以为他立像不太可能得官方的支持。相反，把延笃像放在
屈原庙中是文人自我标榜殉道的一种方式。在此意义上，前面提
到为韩昭和陈寔立的碑，也包含了一种政治信息，对时人来说是
不言而喻的。陈寔对朝廷的派系斗争敢于直言进谏。同样，杨震
的追随者为其所建之墓也有明确的政治暗示。杨震一生命运多
舛，最终因得罪宦官而死。他为官期间，经常引用天象来警示帝
王，劝其改革，但并无效果。他死后，正如前文所言，鸟儿在他
墓前哭泣。这也被视为一种预兆，是上天对他高尚品德的证明。
当这些鸟的形象被刻在他的墓碑时，它们无疑相当于一种对宦官
淫威的挑战和士人品德的证明。

　　杨震墓碑所具的政治效用与宗教或个人的动机没有矛盾。这
并不是说其墓碑所传递的信息仅仅是政治性的（与个人或宗教相
反）；同僚们对他的尊敬只会随着他的政治勇气及利益上的认同
而加深。的确，之前引用的其他文献表明，诸多立碑的动机中最
根本的是经济因素。而同一系列的意象可能是由经济、政治和个
人动机共同促成的，这应该不足为奇；无论如何，赞助人都必须
运用广受认可的意象以传达信息。不论是美德还是恶行，汉代运
用墓祠向公众传达特定信息的方式都是一样的。通过某种信息的
准确投放，一个人可以将美德变为邪恶，反之亦然。汉代的政治
道德体系中，美德就像黄金一样，备受尊崇，是畅销的商品。候
选人应该"孝顺、廉洁"。但是如何衡量美德呢？既然人心无法

---

[32][宋]范晔：《后汉书》，卷六十四，第2108页。杨震的故事可见《后汉书》卷
五十四。

测量，那最简单易行的就是通过外在的符号来理解其特质，而正是这些符号发展出一种道德修辞，墓祠就是其中之一。

## 墓祠的伪饰行为

察举制的本质会滋长伪饰行为，对于那些在公众面前展现淡泊名利的品质之人，这一制度尤能为其带来物质利益。陈启云因汉代文人在社会中的双重角色，形容其为"矛盾的社会群体"。一方面，他们是领取俸禄的官员；另一方面，他们被认为是伦理道德的捍卫者。据陈启云所说："这种双重身份使文人处于政治、社会、文化参与的冲突中，同样也处于崇高理想与行政利益的冲突中。"[33]

这导致了一种矛盾的混合，一方面是保有超越物质之上的价值观的社会压力，另一方面是追求物质回报的经济激励。

在这种情况下，汉代盛行伪饰手法，这往往使那些比较具有道德理想的文人感到困惑。其中一位文人是王符，生活于 2 世纪中期，他尤其将墓祠的攀比视为一种特殊的陋习：

> 今京师贵戚，郡县豪家，生不极养，死乃崇丧。或至刻金镂玉，檽梓楩柟，良田造茔，黄壤致藏，多埋珍宝，偶人车马。造起大冢，广种松柏，庐舍祠堂，崇侈上僭。[34]

---

［33］Chi-yun Chen, *Hsün Yüeh*, p. 13.

［34］［汉］王符:《潜夫论笺校正》，第 158 页。文中王符更加聚焦于权贵精英，此外，他也指出地方精英模仿京都的精英，参见注释23。

　　王符深恶当时的富人为父母大肆操办葬礼，但父母在世时却不会为其慷慨解囊，这就形成扭曲的尽孝观念。而墓祠同时象征着精神的超脱和世俗的成功，因而可能引发这样的道德问题。既然这两种因素对家族的晋升来说都是有益的，王符的控诉可能对厚葬之风的约束收效甚微。

　　这种道德和世俗意义的交融，可能会反映在墓祠的特征上。就此，对武氏祠的讨论将带来一定的启发。近 2000 年来，祠堂的建造从形式上而言，都是对立祠人孝心的一种纪念，其最初建造时，无疑人们也是这样去解读其用意的。在很多方面，武氏家族都具有典型性。武氏家族的成就，即使只是地域性的，也是依赖于传统察举制的运作。武氏家族的几名成员在当地政府任职，其中一位名为武梁的则像当时大多数受人尊敬的儒家代表人物那样，成为退居乡里的夫子。[35]

　　祠堂本身就是本文所述的"伪饰"的范例。从表面上看是表现孝心。作为武氏石祠群代表的武梁祠，是为纪念抛却功名利禄、辞官不就的经生武梁。根据碑文我们得知，他心无旁骛，只读圣贤书以求道。[36]然而，这一碑文也没有透露关于赞助人的信息，不知他们是否就是光武帝在他诏令中提到的那类人：举其家产办葬礼以免为他人诟病：

> 孝子仲章、季章、季立，孝孙子侨，躬修子道。竭家所有，
> 选择名石，南山之阳，擢取妙好，色无斑黄。前设坛墠，后建

[ 35 ] Wilma Fairbank, "The Offering Shrines of Wu Liang Tz'u," p. 49—52.

[ 36 ] 武梁碑刻的全文收录于 Eduard Chavannes（沙畹），*Mission Archéologique dans la Chine Septentriomale*, 2 vols plus atlas (Paris, 1909—1915), I: no. 1193.

图 11　董永故事插图，19 世纪根据武氏祠画像石拓片复制的版画局部。参见［清］冯云鹏、［清］冯云鹓辑：《金石索》，台北：台联国风出版社、中文出版社联合印行，1974，卷二，第 1334 页。

祠堂。良匠卫改，雕文刻画，罗列成行，攎骋技巧，委蛇有章。垂示后嗣，万世不亡。[37]

　　该文的最后一句说明了墓祠的公共性，表明祠堂长期以来也是为他人的观看而设的。立祠所耗家财宣告了家族足以自傲的经济实力，同时也因其作为一种超越物质的孝道的献祭而得以升华。

　　如果说采名石和精雕细刻构成了祠堂建造的主要开支，那我们关注的更应该是那些超越物质材料之上的雕刻主题和风格。在这些以牺牲为主题的孝道故事中，关于董永的事迹与丧葬有关。

---

［37］Wilma Fairbank, "The Offering Shrines of Wu Liang Tz'u," p. 50.

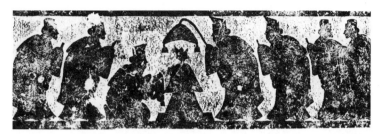

图 12　成王与周公，山东嘉祥武梁祠画像石拓片局部，147—167 年。参见 Édouard Chavannes, *Mission*, no. 128.

董永年幼丧母，独自奉养父亲（图 11）。父亲去世后，因家贫，只能卖身葬父。[38] 最后，在上天派来拯救他的仙女的帮助下，他得以脱困。皆大欢喜的结局并没有改变故事的核心：任何物质利益乃至个人的生命都不能阻挡子孙尽孝。

　　节俭和克己是儒家最经典的教义之一，武氏祠中也将孔子及其箴言描绘下来。周公也许是孔子最崇拜的圣人。对于汉代文人来说，成王和周公（图 12）象征着有关忠孝俭让在内最基本的儒家理想。武氏祠建成后不久，东汉蔡邕写了一篇文章论明堂，明堂是古代贤王的祠堂。蔡邕引用《礼记》中的一段话讲述了成王和周公的故事：[39]

　　　　成王幼弱，周公践天子位以治天下，朝诸侯于明堂，制礼作乐，颁度量，而天下大服。

---

[38]［汉］刘向：《列女传》，四部备要本，卷五，第 6b—7b 页；［清］冯云鹏、［清］冯云鹓辑：《金石索（下）》，台北：台联国风出版社、中文出版社联合印行，1974，第 1335 页。

[39] 摘自［汉］蔡邕：《明堂月令论》，引自［宋］范晔：《后汉书》，志第八，第 3179 页。

武氏祠的画像石描绘了在周公摄政七年后让权给年幼国王的
场景。周公的让权并非迫于朝中压力，而是出于忠诚，自愿让
权。画像石上的场景（图12）强调了周公的忠诚。画中的周公
自居于成王之下，两旁的官员执笏揖立。虽然年轻的成王戴着高
高的王冠立于礼台之上，上覆华盖，但当周公跪拜时，他官帽的
位置仍高于成王的王冠。

本质上这是一个关于忠诚和牺牲的故事，但这个特别的故事
其实包含了比史实更复杂的内容。对于汉代文人来说，这一幕不
可能不引起他们对传说中的明堂的联想，周公让权这一幕就发生
于此。蔡邕文中指出明堂在周朝时是天子的太庙，也是诸王学习
孝道之处。除了传统意义上的"忠"和"孝"，明堂的设计本身
就体现了儒家有关恭俭和克己的思想：

> 周明堂茅茨蒿柱，土阶三等，以见俭节也……是以清庙茅
> 屋，昭其俭也。夫德，俭而有度，升降有数。[40]

武氏祠画像石上并没有描绘明堂的建筑，但这并不是必须
的。任何学者都知道这个故事发生在神圣的明堂里，对汉代儒生
来说，这是非常重要的机构，它在1世纪中期被重建。作为同一
表征，武梁和其同侪也应该无需对其作过多的注解，如同董永和
其他故事那样，都反映了牺牲、孝顺和节俭的理想。[41]

---

[40][宋]范晔：《后汉书》，志第八，第3177—3180页。

[41] 关于汉代明堂的重建，可参考[宋]范晔：《后汉书》，卷二，第100页；卷
七十九，第2545—2546页。关于明堂在考古学意义上的重建，参见 Zhongshu
Wang( 王仲殊 )，*Han Civilization*, trans. by Kwang-chih Chang( 张光直 ) and Collaborators
(New Haven, 1982), p. 38—40.

上述理想与建造祠堂石料所蕴含的信息产生了冲突，这些石料彰显了家族财富。虽然为尽孝而耗资修墓升华了其行为，但并没有真正解决这些矛盾。墓祠本身宣告了某种程度的经济实力，而画像石上的图画和文字却强调安贫乐道。如此，家族就可以在回避物质利益的同时追求物质利益。

## 文人和伪饰的艺术

武氏祠及其系列石祠的建造风格与伪饰性修辞有何关联？至少，令人不敢相信的是祠堂是由虔诚而单纯的乡民建造的，他们既不懂世俗的政治，也不懂空间和视角。而根据费慰梅的观点，祠堂的风格更多是出于一种选择，而不是来自技艺上的缺失。这将得到进一步的证实。她之前也表示山东墓葬艺术的拟古主义可能是出自汉代文人理念结构的有意识选择：精英会以更简单清晰的社会等级秩序来简化宇宙和社会结构。有学者认为，官方的要求促成了画像石以最简化的形式保留最核心的内容。[42]倘若参阅最近的研究，就会发现欧洲艺术史当中也有相似现象：承载文本含义的图像具有优先权，而许多与语言传达无关的信息（例如肌理和力量的细节）可能会被认为不重要而略去。[43]由于武氏祠画像石的主题往往直接来源于经典文本，因而这一研究促使我

---

[42] 见拙文 "An Archaic Bas-relief and the Chinese Moral Cosmos of the First Century A.D.," *Ars Orientalis* 12 (1981), p. 25—40. 在一封回应这篇文章的信中，史克门建议我应该好好研究一下墓碑的赞助问题。这篇论文在许多方面都采纳了他的建议。

[43] 如 Norman Bryson, *Word and Image* (Cambridge, 1981). 在第一章中，布列逊试图阐明一种可行的方法来替代长期主导艺术史学科的风格——写实二分法。他提出的一些观点似乎比旧模式更适用于汉代文人的艺术，旧的研究模式往往与考古发现不一致。

们进一步探究汉代学者对这些文本的态度。

汉代学术尤为关注对经典术语的阐释与探究，认为历代典籍所载都是微言大义，隐含着丰富的内容。学问的目的就是在圣贤书中揭示隐藏的意义，即使以滥用时人的盲信为代价。著名学者和历史学家班固（卒于 92 年）描述了这种学术的演变及其背后的物质激励：

> 自武帝立五经博士……传业者浸盛，支叶繁滋，一经说至百余万言，大师众至千余人，盖禄利之路然也。[44]

班固认识到学究当中的虚伪，与我们在墓碑当中所见的伪饰相当，人们对真理的追求掩饰了对利益的追求。事实上，他在这里提到的学者无疑也是那些为了同样的目的而建造墓碑群体的重要成员。毕竟，武梁就是这样的一个学者。班固还注意到，汉代学者对典籍的注解带有想象性：

> 博学者又不思多闻阙疑之义，而务碎义逃难，便辞巧说。[45]

这种类型的学术产生了一大批被称为"纬书"的文学作品，这些书是对经典的神秘注释，其中每个人物都被解释为重要且有意义的。其意义可以通过当时宇宙学理论的应用来解释，这些宇宙学理论预设了自然和社会的理性运作。曾珠森（Tjan Tjoe

---

[44] 曾珠森翻译《白虎通》时，对汉代学术及其历史与特点进行了深入的研究。参见其翻译的《白虎通》。Tjan Tjoe Som, *Po Hu T'ung*, 2 vols. (Leiden, 1949), I: p. 82—154. 班固的引文见第一卷，第 143 页。

[45] Tjan Tjoe Som, *Po Hu T'ung*, I: p. 143.

Som）认为，董仲舒的《春秋繁露》可能是最早的纬经之一。董仲舒发现，通过习经可以揭示上天的目的，他认为《春秋》提供了理解宇宙和社会秩序领域的关键。

> 它们构成了统治者行为的纲要，构成了一个明确的体系；它们揭示了五行的顺序，并与天理同；通过了解它们，阴阳和四季的起源可能被知晓。《春秋》记载了过去，也启示了未来，运用类比的方法来解释事件，甚至是灾难和奇怪的现象也可以在《春秋》当中得到解释。[46]

这种研究经典的方法变得如此权威，班固也在《白虎通义》中采用了它，以此来陈述儒家教义。以下几段引文将会说明这一治学方法对类比和双关语的应用：

> 天子立辟雍何？所以行礼乐，宣德化也。辟者，璧也，象璧圆，又以法天；于雍水侧，象教化流行也。辟之为言积也，积天下之道德也；雍之为言壅也，壅天下之残贼。故谓之辟雍也。《王制》曰："天子曰辟雍，诸侯曰泮宫。"[47]

直到今天，没有人知道为什么古代将四周围以水池的太学称为辟雍。包括这篇文章的作者也不知道。但是后人立刻推断出辟雍中的"辟"是源自"璧"，圆盘状的环形器物；或许是来自

---

[46] Tjan Tjoe Som, *Po Hu T'ung*, I: p. 98—99; 关于纬书可以参考 Tjan Tjoe Som, *Po Hu T'ung*, I: p. 100—120; 董仲舒的纬书可参考 Tjan Tjoe Som, *Po Hu T'ung*, I: p. 101.

[47] Tjan Tjoe Som, *Po Hu T'ung*, II: p. 485. 关于辟雍及其古迹重建参阅 Zhongshu Wang, *Han Civilization*, p. 9—10.

"积"字，意味着"聚集"。在汉代，谶纬学上的联系往往是基于两个字的谐音。在汉代学术圈中，谐音足以暗示意义的对应，因为人们认为这种对应绝非偶然。

这一学说对于每一处词句都坚持不懈地进行释读，哪怕是原文中没有做出的表述也需要被解释：

> 不言圆辟何？又圆于辟何？以知其圆也，以其言辟也。[48]

这就是汉代的谶纬学。武梁肯定也花了很多时间思考同样复杂的问题。这类治学的前提是每件事都隐含深意，微言有大义，却又难以言传（尽管不是反义）。如果事物的意义是难以传达的，可能就需要双关语或借用他文做相关指涉，而儒家经文作为天下社稷的映照，必然是合理的。

武氏祠画像石是如何对儒家经典著作进行图像化的呢？是否人物服饰上的不规则性，例如因布料质感和重量显得不够规整而不受如武梁家族这类文人的青睐？这些世俗的特征是否太容易偏离图像和文本叙事的道德内涵？也许关于偶然形式的认知会对学者认识天道和理式造成威胁？如果试着观察其他时代和地域的文化，会发现这种"先在"的阐释并非少数。贡布里希（E.H. Gombrich）曾在关于19世纪装饰理论的研究中指出："特定的形式化的习俗或风格便于成为道德的隐喻。"他运用了维多利亚时代的一系列著作充分地说明了这一观点。[49]诚然，维多利亚时代的英国似乎在各方面都与汉代的中国相去甚远，但很难说汉代知识

---

[48] Tjan Tjoe Som, *Po Hu T'ung*, I: p. 485.
[49] E. H. Gombrich, *The Sense of Order*, chapter 2, esp p. 44.

分子在道德说教方面会逊于维多利亚时代的英国人。时人所喜的《礼记》表明，儒家弟子完全有能力就服装设计等问题进行说教：

> 古者深衣，盖有制度，以应规、矩、绳、权、衡……袂圜以应规，曲袷如矩以应方，负绳及踝以应直，下齐如权衡以应平。故规者，行举手以为容，负绳抱方者，以直其政。[50]

没有什么是偶然的，即使是衣服的剪裁也是如此。

这篇关于统治者衣服剪裁的说辞就像是为武氏祠画像石上的人物而作的。武氏祠人物的衣服往往有直边和圆袖。但是，大可不必认为武氏家族或其聘请的良匠是依据《礼记》的特定段落雕刻人物的。到了2世纪，圆规和尺或者其产生的形状（班固以圆来注释辟雍）长期以来被用作一种象征，就像在上一段引文中那样，来比拟正统，这可谓陈词滥调。在当时，"规矩"意味着"规则"和"秩序"。武氏祠中伏羲、女娲像手持的规矩也有着相同意义，是儒家崇信的远古圣人统治者，代表德政与和谐（图13）。[51]此外，武氏祠中的人物都以圆形或直线勾画，因而呈现方圆之状，如其中两位圣人的衣摆和袖子。鉴于这一广为人知的隐喻，不禁令人猜想是否有工匠采用山东地区文人的设计，以尺规作画，从而节省工时，还获得了意料之外的成功？毕竟，如果有学者意识到祠堂里的"优

---

[50]［汉］郑玄注，［唐］孔颖达疏，［唐］陆德明释文：《礼记注疏》，十三经注疏本，卷五十八，第32b页。

[51]战国和汉朝的政治论述中多见规矩之语，如许维遹：《吕氏春秋集释》，卷三，第16b—18b页；卷二十五，第11a—13a页；刘家立：《淮南集证》，上海：中华书局，1924，卷十五，第4a—5a页；［汉］郑玄：《礼记注疏》，卷三十七，第5b页。关于伏羲、女娲的图像学，可参考 Cheng Te-k'un（郑德坤），"Yin-yang wu-hsing and Han Art," *Harvard Journal of Asiatic Studies* 20 (1957), p. 162—186.

美曲线"是用圆规所作,他能不将诸如德政或美德等隐喻加之其上吗?据古籍所言,德政和美德即"有度"(measured)。

也许应该反问一下,山东的文人是否能够容许一种写实的风格:以此风格描绘贵族的日常图景,几乎是真实生活的写照。有理由相信,汉代文人会尽其所能地再现古风的氛围,以使他们的高尚世界有别于俗世。《后汉书》有言:

> 建武五年(公元 29 年),乃修起太学,稽式古典,笾豆干戚之容,备之于列,服方领习矩步者,委它乎其中。[52]

人们会怀疑这种讲究礼法的缓步是否与《庄子》中的描述有关,庄子对儒家有诸多批评,将"圣人"描述为"蹩躠为仁,踶跂为义"。上述文本均将一些高度造作的举止形式归于儒生。《后汉书》将其解释为"稽式古典",是对前帝国时期儒家古礼的复兴;而成书于前帝国时期的《庄子》一书则讥其为矫作。[53]也许两者都是正确的。毕竟,矫作也是区分鸿儒和普通民众的方式。

在汉代,方领和"规矩"的步伐,就像辞官或立祠一样,都是公开展现对儒家理想的献身姿态。一旦我们了解了这些传统,就容易理解如何以匠气的风格使高贵的成王形象区别于不那么理性与高

---

[52] [宋] 范晔:《后汉书》,卷七十九,第 2545 页。《白虎通》也解释了辟雍当中圆和方的使用,表达了人的精神应该像圆形一样完整,行为应像方形一样规矩,也就是"端正"。参见 Tjan Tjoe Som, *Po Hu T'ung*, II: 485.

[53] 庄子反对儒家礼教,提倡自然无为。参见王夫之:《庄子解》,北京:中华书局,1976,卷九,第 83 页;James Legge trans., *The Texts of Taoism,* 2 vols, Max Müller ed., The Sacred Books of the East series, vols XXXIX—XL, reprint ed. (New York, 1962), I: 278. 王夫之解释的、由 Legge 所译的 "imping and wheeling" 描述了"一种不自然的行走方式,好像强迫自己行走"。译者解释说,"踶跂"译为 "pressing along",意为"步履蹒跚、勉力而行"。令人不禁疑惑汉朝学者"有度"的步伐是否没那么紧张。

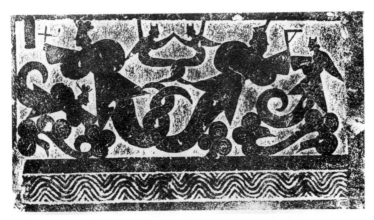

图 13　伏羲与女娲，山东嘉祥武梁祠画像石拓片局部，147—167 年。参见
Édouard Chavannes, *Mission*, no. 123.

图 14　上段：卷云纹中的鹿和其他神兽。下段：一头类似老虎的兽类正逼近一
个拿着斧头奔跑的男子。陕西米脂汉墓入口门楣上方的浮雕局部，107 年，藏于
陕西历史博物馆。

贵的普通人。艺术形式中的弧形和角度否定了任何对物质的兴趣，同时表征了上天和人类中普遍的理性秩序。卸下了物体的不规则轮廓，这一风格只为文人的典型修辞留下空间，即关于忠诚、端庄和节俭的教化。如果这一论点被证明是一种更为合理的解释，那么这些祠堂的非自然风格就可以从文人墓祠的伪饰性角度加以阐释：一种高贵、严谨的风格，否定了石材本身的物质特性。

从此角度理解，山东文人的墓葬艺术的象征性体现在其既非对现实的征服，也非某种抽象的转化。并非写实是因为其主题超脱于现实而升华，而其某种程度上的抽象，在于非自然主义的风格。墓祠作为一个新兴赞助群体的产物，也许能与青铜器装饰艺术的赞助相比照，但两者之间的差异不能被同化为一种从装饰到再现的形式演变。如本文所述，这种差异更代表了一场变革。其中，随着中国从早期社会进入帝国时代，艺术的象征功能发生了改变。在这个过程中，对财富和权力的直接展示让位于一种更复杂和更有说服性的构建。随着一个具有社会性、流动性的精英赞助团体的出现，一种新的形象艺术进入了传播发展期。

本文原载于《艺术史》（*Art History*）卷七第 2 期，1984 年 7 月号。

# 宋代诗画中时间的图像表达

> 蒙太奇总是在淡出，如果你感觉到淡出，就会有更多的时间在蒙太奇中流过，蒙太奇……
>
> ——《美国战队·世界警察》，2004

中国与欧洲的中古绘画至少有一个共同点：缺乏对时间的关注与表现。[1]直到近代早期，两者才将四季更替、晨昏变化引入绘画之中，并注意到天地万物，如草木、岩石、土地，在时间流逝中留下的痕迹。这样的进展并非偶然，而是来自对历史时间的广泛认知。正如斯蒂芬·图尔敏（Stephen Toulmin）教授多年前所言，对历史时间的批判意识在欧洲直到 15 世纪才出现。[2]如果没有对历史时间的感知——事物总是应时而变的——艺术家就无

---

[1] 感谢裴志昂（Christian de Pee）的观点，极大地推进了对本文所涉主题的研究。参见 Joseph S. C. Lam（林萃青），Shuen-fu Lin（林顺夫），Christian de Pee, and Martin Powers ed., *Sense of City: Perception of HangZhou and Southern Song China, 1127—1279* (The Chinese University Press of Hong Kong, 2017), chapter 4, p. 84 and chapter 8, p. 221.

[2] Stephen Toulmin and Jane Goodfield, *The Discovery of Time* (Chicago,1965), p. 104.

法呈现枯荣兴衰。而在中古社会，甚至到近代早期，生命中的重要事物，诸如上帝的全能、佛陀的慈悲、高贵的血统，仍被视为永恒不变。[3]

中国的士人从未失去对历史时间的感知，而画家则不然，晚唐以前，画家主要服务于宫廷与宗教机构，诸如佛道寺观等，因而晚唐之前，绘画甚少展现时间意识。宇文所安将晚唐视为中国中世纪的终结，而正是在这一时期，像柳宗元这样的士人开始提出带有修正色彩的历史观。此前，社会的典章制度被视为圣人创制，亘古不变，而柳宗元则突出历史进程不过是环境和制度的产物。[4]与此同时，艺术市场逐渐出现，画家争相追求更严格的视觉意义上的形似，从而出现了独立于宫廷和寺观的艺术标准。正如柳宗元的友人白居易所述："画无常工，以似为工；学无常师，以真为师。"而关于绘画的自然主义与写实风格，白居易《记画》一文评价了张氏的画作：

> 迫而视之，有似乎水中了然分其影者。然后知学在骨髓者，自心术得……[5]

上述关于方位、时刻与水中分影的叙述意味着绘画表现时间的要求。至宋时，画家已发展了一系列的技法来实现时间的视觉

---

[3] 关于这一思维模式在欧洲思想传统中的状况参见 Arthur O. Lovejoy, *The Great Chain of Being: a Study of the History of an Idea*, the William James Lectures Delivered at Harvard University, 1933 (Cambridge: Harvard University Press, 1953), 147—149.

[4] [唐]柳宗元:《封建论》，载吕晴飞主编:《柳宗元散文欣赏》（上册），台北：地球出版社，1994，第23—32页。

[5] [唐]白居易著，刘明杰点校:《白居易全集》，珠海：珠海出版社，1996，第755—756页。

呈现。当然，直至宋室南渡后，南宋宫廷画家才完全能捕捉与表现转瞬即逝的时间。画中的落日余晖、游鱼摆尾正是宋代临安高手在呈现时间上取得的极高成就，也是本文讨论的主题。

## 图中流年

　　尽管自然主义风格也以图构时间为特征，然而并非以呈现时间的流动为旨归。如法国的新古典主义，主要表现最为凝练、理想的一刻，因而甚少有对时间流逝的暗示。而其他画派，比如透纳的风景画，精确展现了一日之中物象的不同，使观者能从中辨认晨昏时刻。同样，中国画家也创造了很多手法用以呈现时间。从 10 至 11 世纪，山水画的自然主义风格是随着独立于王权的自由精神的出现而形成的。郭若虚在《图画见闻志》中点评三家山水，推重李成、关仝、范宽之自然风格，轻李思训具皇家气象的山水。[6] 李成等人笔下的荒寒萧疏之境，不仅意在描绘寒林、骤风、荒土，更是对统治者不仁的讽喻。高高的松柏，为病柳所倚，是讽喻君子遭小人谗言。[7] 而正是这一代大师，如李成、范宽、郭忠恕，开始探索草木、山石的季节与晨昏变化，以及光影云雾效果（图 1）。这并非为了再现上帝的造物——自然，而是用以传递深刻的社会含义。至 11 世纪中期，北宋画家取得的成就已经成为艺术发展的标程，而自然主义风格也取得了权威的地

---

[6] 见本书中的《10 世纪与 11 世纪中国绘画中的再现性话语》一文。
[7] 见本书中的《何谓山水之体？》一文。

图 1 （传）李成，《晴峦萧寺图》局部，绢本浅设色，藏于美国纳尔逊-阿特金斯艺术博物馆。

位。[8]

正是北宋绘画呈现的时间性启发了后来的风俗画。以张择端的《清明上河图》为例，关于此图的作者、含义等方面都有很多争议，因此本文仅限于讨论此作对时间的呈现。[9]画家从汴梁城外的风景入手，以李成式的笔法描绘了北中国风化干燥的土地、斑驳疏落的树林和经年破旧的茅草屋顶。全画的视点从城外俯瞰城内，构成连贯统一的画面，但也使观者远离了其中描绘的情景，处于全知全能的角度，对城内之景一览无余。

张择端对位置、阴阳、肌理的表现精确娴熟，展露了物象留下的时间痕迹。人物的描绘进一步呈现了时间的流动：中景的行人在后面章节中出现，前后有着连贯的情节、动作；城内繁华的街巷中，有会友、吃饭、购物、卜卦者；有拉纤的、运货的、售货的等日常劳作者，从所有人物的神情、姿态以及周边环境——商店、餐馆、码头的变化，都能感受到随着时间的流动各方事物的进展。

此外，画家还巧妙地以机械原理暗示时间：在一艘大帆船上，其他船舱的竹帘都垂落着，只有一间卷起竹帘，有女子正向窗外眺望，可以推测，舱帘日常都是垂落的，而卷帘预示着她即将下船。船尾的移动舵（当时是中国独有的发明）在将动未动之

---

[ 8 ] Shih Shou-chien (石守谦), "Positioning Riverbank," in Judith Smith and Wen C. Fong, *Issues of Authenticity in Chinese Painting* (New York: The Metropolitan Museum of Art, 1999), p. 115—148.

[ 9 ] 参见 Linda Cooke Johnson, "The Place of 'Qingming shanghe tu' in the Historical Geography of Song Dynasty Dongjing, " *The Journal of Song Yuan Studies* 26 (1996), p. 145—182; Ihara Hiroshi, "The Qingming Shanghe tu by Zhang Zeduan and its Relation to Northern Song Society: Light and Shadow in the Painting," Yoshida Mayumi trans., *The Journal of Song Yuan Studies* 31 (2001), p. 135—156.

际，拨动水面形成漩涡，其方向和位置都暗示船在短暂停靠后将驶往另一个目的地。画家对航船从外部构造到运行原理都有着细致精确的表现，观画者可以清晰辨认船舵的绳索与铰链如何连接，甚至舱门内竹帘上卷的叠层和间隙都纤毫毕现。画家对物象如此精确的描绘，无论是衣料、山石、草木，还是物体的质感性能，都传达出某种时间的流逝感。

## 图叙古今

正是两宋交替之际，政治权力的中心移往临安，也正是在此时，山水画派呈现出两大分支：其一为宫廷画家和民间画家，民间画家以售卖书画为生，宫廷画家偶尔也在市场售卖画作；其二是不以书画谋生的文人画家，他们的艺术追求既不以朝廷为瞻，也无需承受市场的压力。这两大群体各自展现了对时间的不同体会和表达。文人画家通过日常交游、诗文雅集，形成了较为固定的艺术群体，影响力波及日渐繁荣的出版领域。[10] 最终，文人创造了与宫廷艺术迥异的诗文与书画风格。[11]

文人画反对以形似为最高的艺术准则。白居易曾大为赞赏的绘画技法却被苏轼斥为末技。如画家蒲永升擅水法，但苏轼对他

---

[10] Peter K. Bol（包弼德），*"This Culture of Ours": Intellectual Transitions in Tang and Sung China* (Stanford, Calif.: Stanford University Press, 1992), p. 32—75.

[11] 关于文人与文人画有大量原始文献可供查阅，这方面经典研究在某种程度上仍是有助益的。参见 Susan Bush, *The Chinese Literati on Painting* (Cambridge，1971), p. 22—86; Robert E. Harrist, "Art and Identity in Northern Song: Evidence from Gardens," in Maxwell K.Hearn and Judith G.Smith eds., *Arts of the Sung and Yuan (*New York, 1996), p. 147—159.

的评价不高：

> 古今画水多作平远细皱，其善者不过能为波头起伏，使人
> 至以手扪之，谓有洼隆，以为至妙矣。然其品格特与印版水纸
> 争工拙于毫厘间耳。[12]

当然，这并不意味者文人画家从不运用写实技法，事实上，他们也遵从形似之道，只是反对以写实规范所有的创作。[13]因而，文人画家回避了当时画作普遍出现的视平线和深度空间，在对光、水纹、风化效果的有限表现中，将古今画法引入当前的创作，展现了一种更为自主的艺术史观。

以文人画家乔仲常的《后赤壁赋图》为例（图2），画家避开通行的画水之法，略去水波的表现，甚至舍弃了皴法，因而景物缺乏当时画作中普遍可见的侵蚀风化的效果。全画视点多变，不再像北宋早期山水画那样有着稳定连贯的视平线，从而取消了统一的视错空间。然而，画家却引用了前代大师如董源的画法，这种引用是如此显而易见，董源画山石的"披麻皴"在画中出现了两次，同道很容易辨识。马远作品亦将董源风格的远山置于与之画风迥异的其他景物中，显得格格不入（图3）。[14]这可视为文人画家更为普遍的一种主张，即强调绘画的诗性特征和士夫气质。

因而，对于文人阶层来说，绘画更接近托物言志的诗歌而非

---

[ 12 ] Susan Bush, *The Chinese Literati on Painting,* p. 33—34, p. 189.

[ 13 ] 关于宋代文人画概况参见 Jerome Silbergeld, "Changing View of Change: The Song-Yuan Transition in Chinese Painting Histories," in V. Desai ed., *Asian History in the Twenty-First Century* (Williamstown, MA Sterling and Francine Clark Art Institute and New Haven: Yale University Press, 2007), p. 40—63.

[ 14 ] 见本书中的《中国绘画中的托古及其时间性》一文。

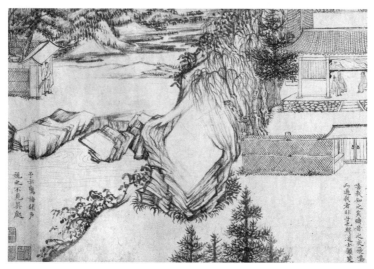

图2    乔仲常,《后赤壁赋图》局部,手卷,纸本水墨,藏于美国纳尔逊-阿特金斯艺术博物馆。

再现自然的图画。作为文人领袖的苏轼主张诗画同源,[15] 但并非像徽宗画院那样,以诗歌的立意和风格启发绘画,创作与佳词妙句相应的图画,尽管以画唱和诗的情形时有出现,[16] 甚至也无意根据诗歌流派结成特定的绘画流派。文人画家最根本的兴趣是一种可称为"转义法"(tropic devices)的创作手法,比如将隐喻、用事(citation)[17] 这类文学修辞手法引入绘画创作。乔仲常的画作就展现了"托古"(用事)这一手法。他的《后赤壁赋图》引

[15]"味摩诘之诗,诗中有画,味摩诘之画,画中有诗。"参见 Susan Bush, *The Chinese Literati on painting: Sushih to Tung Ch'i-Ch'ang*, p. 24—25.
[16]见本书中的《10 世纪与 11 世纪中国绘画中的再现性话语》一文。
[17]"Citations"本来自文学中的"用事"一词,在前文中译为"托古",以示绘画与文学的区别。此处提及文学修辞,仍译为"用事"。——译注

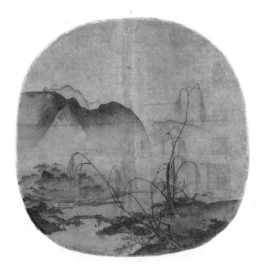

图3　马远,《柳岸远山图》,团扇,绢本设色,藏于美国波士顿美术博物馆。

入董源式的披麻皴和迂回的堤岸,与其他不同画风的景物并置。文人画的另一特征是诗、书、画、印一体,用笔草草且画面大量留白,犹如诗歌中的隐语,以激发观者的想象。[18]

　　文人画家对贵族与宫廷艺术准则的反拨,同样也波及书法领域,拥护者日众。[19]他们不仅创造了新的艺术准则,而且在整个文化领域逐渐压倒宫廷文化。至徽宗朝,文人画风相比其他风格,更为时人效仿,在画坛逐步树立起自身的权威。徽宗朝的宫廷画院改编为翰林图画院,以科举考试的形式选拔绘画人才,这

[18] 这一手法在经典文学中多有使用。参见 Susan Bush, "Chinese Literati Painting and Landscape Tradition," *National Palace Bulletin* 21(1986), p. 4—5.

[19] Amy McNair ( 倪 雅 梅 ), "Su Shih's Copy of the 'Letter on the Controversy over Seating Protocol'," *Archives of Asian Art* XLII (1990), p. 38—48.

意味着皇家趣味已不足以为画家赢得较高的艺术地位。画家群体分化为"士流"与"杂流",知识与文化居于画技之上。徽宗自身的创作也呈现出更多的文人趣味,例如题写诗文题跋、运用留白手法以及借鉴前代的经典画法。[20]

## 图凝瞬间

直至 1125 年徽宗朝结束,士林与宫廷的文化竞争只持续了很短的时间。而在南宋临安的宫廷画院中,两者的对立再次出现,文人水墨得到了长足的发展,艾瑞慈(Richard Edwards)的研究表明诗歌的内容与风格已成为南宋宫廷绘画主要的参照。[21]就此而言,似乎宫廷绘画如同文人画那样,赋予绘画以诗性特征。但文人画强调历史时间,关注古今画法的并置,南宋宫廷画家则进一步发展了北宋画家的视错与写实程式。不同于北宋画家呈现物象的时间痕迹,南宋画家运用空气透视创造了烟云氤氲、缥缈无垠的天地万象,捕捉那转瞬即逝的瞬间,这是前代大师未曾关注的领域。

此外,南宋画家转换了视点,不再从较高的视点俯瞰全景,而是居于景物之间。如描绘临安风景,以游者的角度描绘从岸边远眺西湖和远山的风景,使观者如在画中游,有身临其境之感。画面也更多地传达诗意和美感,而非只是物象的形态。南宋的山

---

[ 20 ] Hui-Shu Lee(李慧漱), *Exquisite moments: West Lake and Southern Song Art* (New York: China Institute, 2002), p. 44—47.

[ 21 ] Richard Edwards(艾瑞慈), *The World Around the Chinese Artist: Aspects of Realism in Chinese Painting* (Ann Arbor: Center for Chinese Studies, 2000).

图 4　夏珪,《山水十二景图》局部, 手卷, 绢本设色, 藏于美国纳尔逊-阿特金斯艺术博物馆。

水画大多具有较低的视平线, 观者与景物的位置关系也变得更低更近（图 4）。除了这些最基本的变化外, 南宋的画家还创造了两种更高妙的技法以激发观者的共鸣：序列（seriality）[22]与淡出（fade out）。运用这两种手法营造更为空灵渺远的空间, 赋予空间以绵延不绝的时间性；同时, 序列与淡出也与唐宋诗词中的修辞手法巧妙呼应。

　　波士顿美术博物馆收藏的马远的《柳岸远山图》, 其中"柳岸"（图 3）就运用了这两种手法。先写层峦叠嶂, 参差错落, 连绵不绝；其次山峰的大小与色调随距离的远近而渐变, 给观者以愈行愈远之感。从而呈现了流动的时间性。宫廷画家有时也以诗意入画。马远的这幅画作与欧阳修的一阕《踏莎行》在细节上

───────────

[22] 序列（seriality）手法在画面中呈现为物象连续不断地向远处延伸。——译注

处处呼应，因而两者之间的对照揭示了诗歌是如何被转译成绘画的。

> 候馆梅残，溪桥柳细，草薰风暖摇征辔。离愁渐远渐无穷，迢迢不断如春水。
>
> 寸寸柔肠，盈盈粉泪。楼高莫近危阑倚。平芜尽处是春山，行人更在春山外。[23]

欧阳修并非首位以远山寄托离愁的诗人，早在前代诗词中，"远山"已形成稳定的象征意蕴。同样，许多诗词也借春波唤起离愁，波士顿美术博物馆收藏的这件马远的团扇也是如此，马远有效地运用了序列的手法，让流水回环往复，成为消失在远方的细流。

马远之法类似于文学修辞中的提喻法（synecdoche），在宋代绘画中表现为如纵深结构般的连续性暗示，具体手法各有不同。比如，在南宋院画中（图5），观画者见到半隐半显的屋顶，会想象远处的村落；见到高高的枝梢，会感受到古松之志；见到雾中隐约的树影，似乎望见远处的一大片烟林；看到斑驳的崖壁，则能感受到壁立千仞之险。这种手法与借代有所不同，不只以部分指代全体，更是微妙的暗示与引申。就好比并非以某块岩石指代全部的山石，而是以岩石之纹理指代山石；并非以某棵树指代树林，而是以隐约的树影暗示整片树林。可谓一抹山影就是群山峻岭，一圈水波就是江河湖海。提喻的手法在宋代绘画和诗

---

[23] Hans Frankel（傅汉思），*The Flowing Plum and the Palace Lady: Interpretations of Chinese Poetry* (New Haven: Yale University Press, 1976).

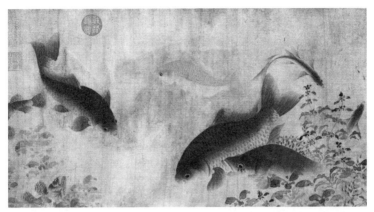

图5　（传）刘寀，《落花游鱼图》局部，手卷，绢本设色，藏于美国圣路易斯艺术博物馆。

文中甚为常见，稍稍着墨，便万象该备。波士顿美术博物馆收藏的马远的团扇，远景只简率几笔就表现出群峰绵延之势，中景波心微漾，层层远去，可以感受到风持续地吹拂水面。

　　这些修辞手法早在唐代诗文中就有运用，为何直到宋代，才将其引入绘画之中？也许唐代画家还未创造空气透视与山水皴法，因而难以表现物象细微的渐变，更无法呈现流逝的时间。不过，宋代诗话对唐诗修辞手法有诸多点评与概括，也启发了当时的画家。其中魏庆之的《诗人玉屑》辑录了历代诸家论诗的短札和谈片，大多是以苏轼为首的文士们的品评。此书不仅展示了宋代诗话日渐精微的过程，也印证了关于诗画在构思与修辞上互通的猜想。当时诗论和画论的评述也非常相似。《诗人玉屑》中有大量关于隐喻、用事、虚实的讨论，推崇言外之意、象外之境，

所谓"意在言外，不尽之意"。[24] 而在艺术史领域，何惠鉴先生考察了南宋绘画形成的典型意境对后世产生的冲击。[25] 在此，笔者主要关注《诗人玉屑》提及的"意在言外"的艺术效果，即两个时空的交融与共鸣。

梅尧臣是宋时著名的诗人和评论家，在诗文和绘画领域皆有影响力。《金陵语录》中收录了他的评语：

> 必能状难写之景，如在目前；含不尽之意，见于言外，然后为至矣……作者得于心，览者会于意。若严维"柳塘春水慢，花坞夕阳迟"，则天容时态，融合骀荡，岂不在目前乎！[26]

梅尧臣认为诗人作诗应避免直陈其意，而应意新语工，以求韵味悠长，含义无穷。如严维之句，两处景致，同此意绪，言不尽意，耐人寻味。其中，夕阳和春水比拟缓缓流逝的时间，它在夕阳中缓缓逝去，在水中轻轻荡漾，前后对仗体现了宋代诗词的精雅。魏庆之的《诗人玉屑》恰有多篇探讨字词的推敲和上下联的对仗问题。[27] 在严维的诗中，转瞬即逝的片刻留驻在夕阳和春水中，遥相应和，余韵不尽。

宋词中还有许多类似的作品。其中魏夫人的一阕小词最是优

［24］［宋］魏庆之著，王仲闻点校：《诗人玉屑》，北京：中华书局，2007，第170—178页，210—220页，231—271页。

［25］Wai-Kam Ho, "The Literary Concepts of 'Picture-like' and 'Picture-Idea' in the Relationship between Poetry and Painting," in Alfreda Murck and Wen C. Fong eds., *Words and Images: Chinese Poetry, Calligraphy, and Painting* (Princeton University Press, 1991), p. 359—404.

［26］［宋］魏庆之：《诗人玉屑》，第173页。

［27］［宋］魏庆之：《诗人玉屑》，第53页，112页，229—237页，493页。

美动人。

> 波上清风，画船明月人归后，渐消残酒，独自凭栏久。
>
> 聚散匆匆，此恨年年有。重回首，淡烟疏柳，隐隐芜城漏。

这首词用了连续（seriation）和淡出（fade out）的手法，抒发了一位女子与爱人重聚又别离的满怀愁绪。从"波上清风"到"渐消残酒"，上阕潜在的主题就是逐渐消逝的时间。后面一段的叠字"匆匆"，原意为"快"，却预示着"永远"，因为下文必有关联，随之的"年年"两字，与"匆匆"形成呼应，构成另一个无限关联的时空。

最后一句的手法从关联连续为淡出，所述场景犹如取自夏圭之画。夕阳西下，雾色渐浓，日光在雾色中渐渐黯淡。城中更漏声声，在雾中回响，报告着时间正无情地逝去。正如严维之句，此处也是两处景致、两个瞬间，形成对照。更漏声声，是时间的韵律，而那声音正如逐渐黯淡的日光，若隐若现，也正如那一场无可奈何的离别，恋人的脚步渐去渐远。这可谓是一首时间的小诗，是在魏夫人心弦上弹奏的一曲时间的悲歌。[28]

以随着时间而逝的声与光，传达某种情思与愁绪，这也是南宋山水画的特征。笔者称其为"淡出"。淡出与关联的不同之处在于物象之间几乎难以辨认的细微渐变。马远和夏圭都是此中妙手，他们用较浓的墨色渲染前景，中景至远景则逐渐淡去，通过墨色的逐渐变化营造空间与意境，展现了画家对色彩层次精微高妙的把控能力。他们对瞬间的微妙感受和捕捉堪比词人，有着一

---

[28] 魏夫人之诗的翻译多谢艾朗诺（Ronald Egan）的帮助和建议。

唱三叹的情感魅力。同诗词一样，南宋绘画运用连续和淡出手法以定格瞬间，再以提喻法营造象外之境。

南宋绘画另一个呈现时间韵律的主题就是"游鱼与落花"。美国圣路易斯艺术博物馆收藏的《落花游鱼图》传为北宋刘寀（活跃于1080—1120）所绘（图5），但画风更接近南宋院体。游鱼、落花和荇藻的描绘细致准确，与当时的花鸟画一样，带有博物图的性质，但整体构思却更具诗意，此谓诗画之道相合。画中物象构成了生动鲜明的对照关系：一群大鱼在水草间缓慢游弋，另一群小鱼则如蜻蜓点水般轻快地划过水面，如此沉缓与轻盈的对照会在观者心中唤起怎样的感受呢？

画家对大鲤鱼和荇藻的描绘可谓精刻细镂，大鲤鱼游动非常缓慢，片片鱼鳞，根根鳍骨，纤毫毕现。一边的小鱼群则翻藻依蒲，追逐嬉戏，观者可以感受轻灵跃动的游姿，但无法辨认鳞鳍的细节。的确，游鱼摆尾就在电光火石的一刻，是无法看清细部的。这一静一动、一显一隐形成了巧妙的对照，捕捉住不同速率的瞬间，正如宋代诗词的写作手法。南宋的画家，如马远、夏圭，以及这位北宋的刘寀开创的画法，进一步推进了传统的写实技法，画作呈现的诗意也出于自然，而非个体品位的展现。就此而言，他们更接近北宋山水画大师，如李成或许道宁，而非宋代的文人画家。

## 结　语

中国画史和画论以文人画传统为重，而文人画的时间性则表现为对历史时间的演绎。像赵孟頫这样的文人画家擅于集众家之

长而自成一派，之所以如此，是因为他们认为艺术标准并非亘古不变，而对经典的学习贵在参悟化用，以表达自身之笔墨情性，正如诗人用事，贵在"自出己意，借事以相发明"。[29] 后代画家如董其昌、陈洪绶，则参用多位大师之法汇于一图，历代画风之并列瓦解了特定的艺术准则，揭示了风格的相对性与偶然性，从而不断冲击观者对艺术史的认知。

　　宋代以来，宫廷绘图与文人山水虽有各自的艺术追求，却同时开始表现时间的流动，绘画也脱离了中古的藩篱，呈现出新的历史意识与时间维度。当三公九卿的贵族权威被瓦解，当君权纲常降为时势之偶然，唯有在自然、艺术、历史以及日常生活中流转的时间，才是画家笔下永恒的主题。至此，时间的视觉表达构建起中国绘画的深层结构。

　　本文原载于［美］林萃青、［美］林顺夫、［荷］裴志昂、［美］包华石编:《城市感官：杭州与南宋中国，1127—1279 年》( *Senses of the City: Hangzhou and Southern Song China, 1127—1279* )，香港：香港中文大学出版社，2017。

---

[29]［宋］魏庆之:《诗人玉屑》，第 202 页。

# 江山无尽——上海博物馆藏《溪山图》卷

　　中国山水画中有一类可称为"江山图"，上海博物馆所藏的《溪山图》卷（图1）就属于这一类型。在描述这幅画作之前，笔者先对"江山图"这一类型做大致的介绍。现存最早的"江山图"可推北宋画家王希孟（约活跃于11世纪末—12世纪初）的《千里江山图》，随后"江山图"的创作在南宋得以迅速发展，

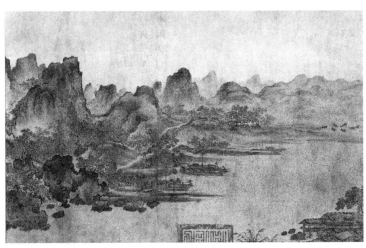

图1　佚名，《溪山图》局部，手卷，纸本浅设色，藏于上海博物馆。

现存几件南宋的画作可为例证。南宋著名词人辛弃疾在描绘中华壮丽风景时多次提及江山图景，如"江山图画""溪山一片图画开"等词句，将自然风景比作图画。这些词句表明当时"江山图景"也许已发展为一种特定的绘画样式，并有可能源于对诗词中"江山"的共鸣，即具有文化和政治双重含义的"中华"大地。辛弃疾有一首佳词，极好地体现了南宋时"江山"一词具有的情感与语义的内涵：

### 清平乐，独宿博山王氏庵

绕床饥鼠，蝙蝠翻灯舞。屋上松风吹急雨，破纸窗间自语。

平生塞北江南，归来华发苍颜。布被秋宵梦觉，眼前万里江山。[1]

诗人在一个旅夜，栖身于一家破旧的客栈，那里破败如同人间地狱：下有饥鼠绕床，上有蝙蝠乱飞，大风雨直入破窗，薄衾陋室，苦不堪言。然而此情此景却触动诗人心中的豪情，成此一番壮语，其壮非在帝王之功业，而在中华大地的无限江山。读者可能会因此联想到杜甫的《茅屋为秋风所破歌》。诗人遭遇了同样的困顿，一场大风雨刮走了屋顶，家人即将无处蔽身，然而杜甫仍心系天下，希望能有广厦千万，以庇护天下寒士。此处的"广厦"也是"中华"的隐喻。

在"江山图"成为特定类型之前，宋神宗时期的宫廷画家郭熙曾绘有一图，据其子郭思所述，此画在自然风景与帝国江山之间建立起一种微妙的隐喻。从那时直到 11 世纪中期，绘画中的

---

[1] 邓广铭:《稼轩编年笺注》，上海：上海古籍出版社，1998，第 172 页。

荒山峭壁与归隐文士有了某种联系。在大量北宋绘画中，郁郁古松通常成为不媚世俗、人格独立的文士的诗化隐喻。他们"冷对风雾严霜"，[2]即政治上的贬谪和失意。然而郭熙父子的《林泉高致》，以古松比士之品格，首次重铸自然以实现神宗朝的意识形态诉求：

> 大山堂堂，为众山之主，所以分布以次冈阜林壑，为远近大小之宗主也。其象若大君赫然当阳，而百辟奔走朝会，无偃蹇背却之势也。长松亭亭，为众木之表，所以分布以次藤萝草木，为振挈依附之师帅也。其势若君子轩然得时，而众小人为之役使，无凭陵愁挫之态也。[3]

可见作者赋予地理形态以政治隐喻，以大山主峰为隐喻之体。[4]如果将主峰视为君王，其他次峰则为行政管理体系中的各级官职的官吏。它们按等级序列依次分布，正如遍布帝国江山的各个行政分支。《林泉高致》成书时，真正的"江山图"还未形成，但文人墨客对郭熙这一壮阔的比拟即刻能应目会心。

文学实践为"江山"的图像化与视觉呈现提供了方法。其一，所有"江山图"都采用全景构图，以传递这样的信息：中华帝国山河辽阔。同时，纵深空间的表现有助于深化这一主题。山河之壮丽也包涵四方民众。而"四民"的表现，或是通过其社会特征，或是以代表其社会特征的用品（居所、舟船、车、牛等）

---

[2] 见本书中的《何谓山水之体？》一文。
[3] 郭熙：《林泉高致》，载黄宾虹、邓实编：《美术丛书》二集第七辑，上海：神州国光社，1936，第10页。
[4] 关于帝国的隐喻在本书的《何谓山水之体？》一文中有更详细的讨论。

进行转喻式再现。其二，"江山图"一大特征为画中始终置一最高主峰，作为君王的象征，其他依次分布的次峰则对应州县的各级官吏，山峰间的土地则代表帝国各个行政区域及居于此地的民众。在此语境下，居于各方的民众在整体社会结构中属于纳税人，即"民"。国家从庶民中选取有才能之人，任命为中央官员或地方官吏。

这类"江山图"中另一重要主题就是行旅。画中常常可以看到商船往来、车马慢行，以及路上的旅人，有骑马的、赶驴的、步行的。行旅主题同样暗示了江山辽阔，商贸繁荣，国家昌盛。此外，当时的行政制度也带来了大量的行旅需求。因为"避籍"制度，官员不得在家乡任职，因而必须赶赴其他地域。而且官吏每三年就要移任新的岗位，或升或贬。其他还有往各地巡查的监管官员，他们负责了解各地官员是否有贪污腐败、滥用职权的情况，以上报弹劾。宋朝的政治结构与制度决定了人员流动频繁，无怪乎"江山图"中的旅人总是处于显要的位置。

## 空　间

"江山图"潜藏的主题就是"帝国"，因而画家最为关注对辽远空间的展现。上海博物馆所藏的《溪山图》卷为纸本水墨，着淡彩，观画者首先对画作营造的巨大空间效果印象深刻，这部分来自纵横开阖的全景式视野。其次，画家对光感、肌理和体量的独特把握也使景致盎然有生机。构图以传统山水画样式为体，营造出层峦叠嶂的深远空间。这类画作（比如传为荆浩的《雪山行旅图》，藏于美国纳尔逊-阿特金斯艺术博物馆）一般通过闭

图2 《溪山图》局部。

合构图来呈现错觉空间，画家并不关心从一峰至另一峰的具体路线，也甚少从视觉上解决在空间中穿行的可能性。连绵的山峰通常呈"之"字形排列，构成山脉的主体。由于"之"字形的连贯性，视觉上便能感受到山峰间连绵不绝的空间效果。这一技法的精妙之处还在于分布的各类小的"之"字形，比如山间小径和树林列阵，构成小"之"字点缀在峰峦之间。

在这幅《溪山图》卷中，观画者可以清晰地分辨出每棵树、每条小径以及物象在空间上的关联。鉴于此，需要营造令人信服的深度空间以安排画面的纵深部分。画家主要运用三种技法营造出深度空间的效果：一、清晰的轮廓线；二、皴擦晕染；三、阴

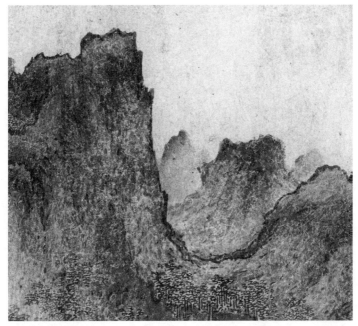

图 3　《溪山图》局部。

阳向背。画卷开首的四座山峰便运用了上述技法（图 3）。画中
近景处的山峰不仅墨色更深，轮廓也以浓墨勾勒，而且用笔劲
峭。右侧的山峰以稍浅的墨色勾勒，线条圆转少顿挫。左侧稍远
的山峰则墨色更淡，线条更细，用笔比右侧山峰的更少顿挫。近
处与右侧山峰之间中景处的一座峰峦，其墨色很浓，但轮廓几乎
没入不见。更远处往左，则是水晕墨染成的连绵远山。就用笔而
言，画家以笔尖饱蘸浓墨，侧锋出笔，不用勾勒之法，笔锋轻
扫，留下的墨色就成了山峰的背阴处。画家以此建立清晰的层次
与对比关系，比如中景呈现出更为丰富的层次：近、稍远、远、
更远，逐级变化。

图 4 《溪山图》局部。

　　皴法也和用笔一同营造了画面的层次变化。最为密集的皴法和对比强烈的笔触出现在近景的山峰，远山则较少皴擦痕迹。另一处精妙的层次展现出现在画面右下方（图4）。图中近处树叶和树干以浓墨绘成，右边稍远处则施以较淡墨色。不过，右侧前景中那棵树是离观者最近的，用墨并未比左侧的重，但树叶细部的描绘更清晰完整，从而营造了此处离观者最近的错觉。

　　画家最令人称道的是对体量感和纵深感的超凡控制力，这源于其对阴阳变化的细致观察。画中的景色似乎被设置在一天中不早不晚的时刻，带有一道从远处的地平线投来的散射光。在这样的环境下，尤其是在多云的天气里，天空会反射自身的蓝光，来

图 5　《溪山图》局部。

自地平线的光会呈现更温暖的色调。画家细致地捕捉到这一光色
效果，以冷灰色描绘崖顶（图 5），使其似乎反射出傍晚云层透
出的灰蓝色调。而两边崖壁则施以淡赭色，与地平线附近的色调
一致。越往高处，赭色逐步变更为渐浓的灰色，以此暗示暮色中
的浮云。相同的光色效果也出现在右下侧的更低的山峰处。山顶
施以丰富多变的蓝色调，暮光映射在弥漫于主峰四周的云雾中，
照亮了左侧山峰。

　　通过光色的巧妙处理和细致的皴擦用笔，画家创造出生动可
感的体量与质感。早期画家已掌握对比、疏密和向阳背阴的技
法，而《溪山图》卷的作者则对光色的层次和对比有了更为细致
的观察和表现，从而创造了视之如真的纵深空间。

## 技　法

　　总体而言，上海博物馆所藏《溪山图》卷的画法承袭自北宋画家燕文贵（约10世纪晚期）的传统，而燕文贵则师范宽（约960—1030），又有新创。《溪山图》卷的作者也如范宽和燕文贵一般，以细密多变的皴点营造山石的层次与质感。这也表明此作成画年代较早，可能在12世纪左右，并非后期作品。因为后期最杰出的画家，即便如周臣（活跃于约1500—1535）或仇英（活跃于约16世纪上半叶），也无法通过层次变化如此丰富的皴点表现山石质感，尽管他们能有限地摹仿宋画的皴法。这幅《溪山图》卷主要以纵向皴擦为主，形态令人联想到范宽的"雨点皴"（图5），但每个皴点都互不相同，变化多端。而浓重又均匀的墨线又类似燕文贵画建筑时的用笔（图6、图7）。这与其他画作中的建筑用笔不同，比如现藏美国纳尔逊-阿特金斯艺术博物馆的传为李成（919—967）的《晴峦萧寺图》，画中建筑的线条虽然粗细均匀，但更为精致，随着建筑各部分功能的不同，线条粗细也有所变化。而《溪山图》卷中树叶（图4、图7）和树干（图7）的用笔可追溯至范宽。其他方面的表现，比如极其厚重而调和的笔触，或是表现山石龟裂的用笔，无疑画家也用了典型的郭熙画法（图6、图7）。

　　上述相似性不应被视为对前代大师的有意参照。宋时人习画，正如欧洲的前现代时期（15—18世纪），都要临摹大师作品。换言之，作为画家，总是要遵循某位名家的风格，或称"法"。在欧洲，艺术家总希望能追随古希腊人或罗马人的艺术，或是有朝一日能与拉斐尔或米开朗基罗这样的大师比肩。而宋代山水画家则从各类传统范式中选择自己的风格，比如自然主义或是前自

图 6 《溪山图》局部。

图 7 《溪山图》局部。

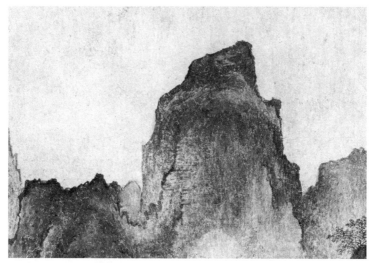

图 8 《溪山图》局部。

然主义。至 12 世纪，甚至反对自然主义的文人画风也在主流画坛占据一席之地。

正如欧洲的文艺复兴时期，宋代画家一方面承袭大师画法，同时又开创新法，自成一体，并非对前代大师亦步亦趋的摹仿。欧阳修曾道："学书当自成一家之体。其模仿他人，谓之奴书。"[5]

杰出的艺术家总期盼能开创独特的风格。而《溪山图》卷最为特别之处在于：尽管作者营造了如此令人叹服的视错觉空间，但其笔墨相比燕文贵的典型画法，却显得疏放散漫。比如，画中大刀阔斧的轮廓勾勒源自郭熙，但左侧山峰的轮廓却勾染交错，显得随心所欲（图 8）。确实，纵观整幅画作，作者都试图保持错觉与实体之间的微妙张力，这在画中处处可见。比如右下方，

---

[5] 杨家骆主编：《欧阳修全集》，台北：世界书局，1991，第 1044 页，"笔说"。

画家随意几笔构成了中间的岩石，随之循迹而上形成了前景一处独立的山石，接着延伸往下又化成一处山石（图7）。这些物象始终在同一轮廓线之内，前后的位置关系也比较模糊。

对此类画法的解读，当时有两种方式：一、名家手笔；二、文人墨戏。而北宋画家许道宁的作品为前一解读提供了例证。许道宁之笔墨，不拘形迹，但仍能如实呈现山水之形态。而绘画之为"墨戏"，则是11世纪晚期以苏轼为代表的文人士大夫所倡导的。总之，"墨戏"之语宣告了艺术家独立于宫廷与市场之外，绘画成为文人雅士闲暇时之自娱，无需受制于任何外在的权威。其中12世纪早期较为著名的文人画，如收藏于美国纳尔逊-阿特金斯艺术博物馆的乔仲常作品或是波士顿美术博物馆赵令穰的画作，拒绝深度空间、肌理、光感及其他当时主流绘画常用的写实技法，体现了对独立的山水程式的追求。

显然，所谓"墨戏"并不限于反自然主义的画作。黄庭坚在评价其姨母李夫人画作时，一方面将其描述为文人画性质的创作，另一方面又赞扬其生动的写实性：

### 姨母李夫人墨竹二首（其一）

深闺静几试笔墨，白头腕中百斛力。

荣荣枯枯皆本色，悬之高堂风动壁。[6]

诗歌前两句赞其笔力遒劲（"百斛力"）以及创作时的文人姿态（"试笔墨"），而后两句则赞其所画之竹"皆本色"，即形

---

[6] 刘逸生主编，陈永正选注：《黄庭坚诗选》，香港：三联书店香港分店，1980，第173页。

象真实可感。该诗与苏轼为宋迪所作的题画诗有异曲同工之处。苏轼既赞赏宋迪心中有丘壑，又认为其笔下丘壑不乏写实性。苏轼曾为宋迪《潇湘晚景图》作三首题画诗，书于扇面，第二首为：

> 落落君怀抱，山川自屈蟠。
>
> 经营初有适，挥洒不应难。
>
> 江市人家少，烟村古木攒。
>
> 知君有幽意，细细为寻看。

前四句描述了创作时构写与运笔的过程，这被视为画家内心世界的外在反映，借绘画形式表达内心意识。后两句着眼于具体形象，不过也被视为画家内心的抒发。显然，苏轼是以文人的眼光品读宋迪此作。然而宋迪之笔墨虽有恣意放纵之处，但其画风并无反写实主义的意味。同样，苏轼诗中也未暗示诸如"江市""烟村""古木"或是"山川"的画法有异常之处，即仍是以当时的写实技法所绘。

综上所言，《溪山图》卷很可能也是为一位知音同好所绘。此画尺幅不大，宽度较小，不同于宫廷的巨幅"江山图"，似乎可印证这一点。比如，故宫博物院所藏传为王希孟的《千里江山图》超过 53 厘米宽；收藏于美国大都会艺术博物馆传为屈鼎的《夏山图》，大约有 45 厘米宽；藏于弗利尔美术馆的《长江万里图》有 44 厘米宽；克利夫兰艺术博物馆所藏的《溪山行旅图》则超过 38 厘米宽。《溪山行旅图》笔意粗放，非宫廷画家所绘。而《溪山图》卷的宽度为 33 厘米，不能与宫廷巨制相比。以上事例意味着无论是独立画家还是画院名手，都对"江山图"的

题材有所涉及，而独立画家的作品有一部分可能在文人阶层流传。若真是如此，那《溪山图》卷所呈现的点染之草草与行笔之恣意似乎可视为画家意图的展现——对画面视错觉空间有意识的干扰。

## 内　容

　　观览《溪山图》卷，只见画中群山起伏，河流蜿蜒（图9）。从前景到远景，参差散落着众多屋舍。这些屋舍可能是货舱或磨坊，因为河岸边停泊着商船。鉴于画的末尾出现了水力磨坊，这些商船可能是运送粮食的。事实上，在画作开首，作者就暗示了宋王朝发达的粮食生产。远处山脚下，还有一小群水牛正在吃草（图10）。这些牛可能属于左侧村庄里的农人。宋人改进了犁的设计，因而一人一牛的犁地量相当于当时欧洲两头牛的犁地量，即一人一牛耕作的粮食已足以维持日常所需，而且还有盈余缴纳

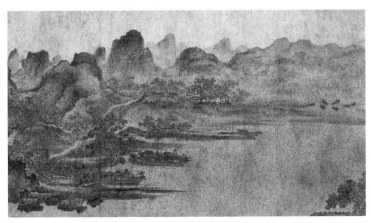

图9　《溪山图》局部。

图 10 《溪山图》局部。

给国库。正是这般生活在村庄里的千千万万农人，构成赋税的主
体，撑起了大宋的江山。因而，此作描绘的不仅是山水，更是表
现了帝国繁荣的商业与坚实的农业基础。

　　村庄附近沿着河港有一条小道，这条小道顺着河道转向，最
后通往一座溪桥，桥上走来一位男子与其侍从，他们往前方院落
走去——可能是他自己的居所（图 11）。侍从手持一长物——可
能是古琴，或是卷轴，男子身穿儒服，头戴宽边斗笠。画卷此处
破损严重，难以辨认，但依稀可见院落中至少有三栋屋舍，另有
一处隐于林中的敞轩，面对溪水，左侧有清泉流于石下。最近处
的屋舍有回廊，主人能在此临水观景，夏日纳凉。这处院落中的
房屋显然既非农舍，亦非华厦。屋顶以茅草铺就，房梁素净去雕
饰。简洁朴素的居所，以及头上斗笠，表明这位男子应是一位追
求自然真趣的士人。北宋文人普遍有归隐田园的情怀，比如苏轼
和梅尧臣。苏轼曾有诗道："农夫人不乐，我独与之游。"[7] 汉代

---

[7] 杨家骆编：《苏东坡全集（下）》，台北：世界书局，1974，第 85 页。

图 11 《溪山图》局部。

以降，士大夫入朝为官，以所学所思为国出谋划策，直言规谏，[8] 这一意象也出现在"江山图"中。比如"骑驴者"代表了特立独行，抗拒官场黑暗的诗人，[9] 而此图中，则以多次出现的戴斗笠的士大夫为代表（图 11）。

至此，此画已呈现了三个典型的阶层：商、农、士。而沿着岸边小道顺流而下，一桥横跨溪上，桥下水流湍急（图 12）。这般山涧和瀑布发出的天籁之音甚为唐宋诗人所钟爱，富有之家常

---

[8] 见拙著 *Art and Political Expression in Early China* (New Haven, Conn.: Yale University Press, 1991) , p. 219—222.

[9] Peter Sturman ( 石慢 ), "The Donkey Rider as Icon: Li Cheng and Early Chinese Landscape Painting," *Artibus Asiae* 55, 1/2 (1995), p. 43—97, esp. p. 51ff.

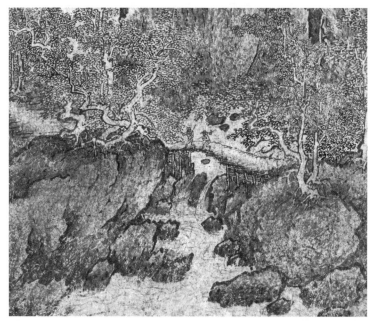

图 12 《溪山图》局部。

筑亭台于此，只为聆听这潺潺水声。不过此画中欣赏这般天籁的并非诗人，从桥上行人朴素的衣着和行囊可知，他们应是普通的劳工，而非农人。如果画中也出现了"工"这一阶层，也许正是此处。上述的士、农、工、商，无论阶层职业，似乎总在匆匆行旅之中。

　　图中上述这两位人物，作为普通百姓的代表，正位于象征帝国的最高峰（图 5）之下，这或许并非偶然，而是作者的精心安排。在宋人的观念中，贤明的君王以百姓为念，恩泽必遍及万民。正如郭熙所言，画中主峰需得面南，如君王之临天下，这也是"江山图"的基本准则。而顺着主峰往上，可见山谷间升起的云雾弥漫在主峰周围。云雾暗指滋养万物的烟云和雨露，隐喻了君王的贤明与德政泽被苍生，因而主峰周围簇拥着受雨露滋养而

繁茂的草木。

继观此画，越过主峰，可见一座宏伟的建筑隐现于云雾之中（图6、图13）。其中矗立着高高的佛塔，可见是一座山间寺庙。许多"江山图"中都绘有这样的庙宇，往往距离主峰不远，有些宏伟华丽犹如宫殿。这些建筑都是作为主峰的衬托。佛寺左上方，有瀑布飞流而下形成山涧，汩汩而下，从山间一直通往山脚。顺着流水的方向，还可见一座大型公共建筑，这是一座水力磨坊（图14），它运用山间流水产生的动力碾磨稻谷。正是那条顺山而下的溪涧——那条流经士人的居所，由众多小山涧汇聚而成的溪涧——提供水力驱动这座磨坊。而山间寺庙和水力磨坊周围也云雾缭绕，有沐泽君恩之意。这类建筑唯有依靠中央政府的组织和财力方能建成，并由官府管辖，服务于"民"，即帝国的纳税人。而画卷开首处也曾出现磨坊，始于斯，终于斯，形成巧妙的呼应，意在宣示中央行政的效率与仁德。

全卷最后出现的建筑是坐落于磨坊后方山岩上的一座草亭（图14）。这类建筑和道路、桥梁一样，都是由公共财政出资建造，也是人口流动频繁的帝国的产物。人口流动的另一因素就是旅行。宋时游览观光日益盛行，许多文人，如欧阳修、苏轼、陆游、范成大等人，遍览河山，寻古访碑，留下许多诗文，传诵一时。可以说，若非旅行，诗文创作就不会产生如此浓厚的怀古之情。诗人于旅途中遇到古迹，往往触发思古之幽情。范成大的四川游记就充满了对历史的追忆：寻访杜甫诗中吟咏之地，追寻玄宗入蜀之足迹，等等。[10] 人们在旅途中，看到亭台依旧，难免

[10]［宋］范成大撰，孔凡礼点校：《范成大笔记六种》，北京：中华书局，2002，第188、193页。

图 13 《溪山图》局部。

图 14 《溪山图》局部。

登临观景，凭吊古今。范成大的游记反复告知读者观景之佳处："上清之游，真天下伟观哉！"行至中岩，此处"号西川林泉最佳处"。[11] 而亭台正是游人观景的绝佳处。于是江山图中的亭台代表了林泉之乐，也是观画者着意探寻赏玩之处。

对历史学家来说，范成大和其同道所著的这类文人游记展现了当时中国文人独有的一种文化视野。范成大、辛弃疾、陆游、苏轼，以及宋代其他士大夫都将自然视为"山水"，呈现自然的绘画则为"山水画"。而同时代的欧洲人或非洲人、中东人则无一会以此种方式观照自然。山岭在范成大眼中不是屏障、庇护所、军事据点或猎场，而更类似于是一幅缓缓展开的画卷："右列三峨，左横九顶，残山剩水，间见错出。"[12] 蜿蜒交错的山脉与河道正是山水画家创造纵深空间的方法。

对深度空间的喜好，作为一种观览之乐，也表现在宋代文人的写作中。在范成大的游记中，开篇引用杜甫诗句"东吴万里船"，而"万里"一词所呈现的壮阔空间与南宋绘画中的深远之境有异曲同工之妙，是宋代诗词中的常用语。绘画也塑造了宋代文人的别样视野，因而当诗人们如辛弃疾般吟诵"眼前万里江山"时，其江山已不仅是自然空间，更是绘画空间。

上海博物馆所藏的这幅《溪山图》卷是南宋时期"江山图"的杰出代表。这类画作与其他诸如人物或战功类的宫廷绘画不同。人物与战功类画作在欧洲宫廷以及唐代和宋代早期的宫廷中都很常见。而"江山图"并非宣扬皇家之权威，而是象征着帝国的治理，包括官吏与万民各阶层的秩序与职责，以此延伸出关于

---

[11][宋]范成大:《范成大笔记六种》，第 191、194 页。
[12][宋]范成大:《范成大笔记六种》，第 197 页。

国家的隐喻。因而君王地位虽至高无上，但"江山图"所要表达的并非帝王坐拥天下的威权，就像欧洲君主对封地宣告所有权那样。宋代的内库和国库的财政开支和管理是各自独立的，百姓纳税给国家而非君王，因而朝廷之君与一国之君的职能也互不相同，而正是一国之君的职能构成了"江山图"的诸般意象。以上也解释了为何这类"江山图"缺乏一些皇家气象，画家笔下展现的是帝国的普通百姓以及他们的生产与生活：经商、行旅、耕种，以及运用先进的公共设施水力磨坊碾磨稻谷。最重要的是，画家运用高超的画技展现了一个恍若真境、无限延展的视幻空间，正是这绵延千里的山脉、河流和平远构成了南宋王朝。

本文原载于上海博物馆编：《千年丹青——细读中日藏唐宋元绘画珍品》，北京：北京大学出版社，2010。

# 中国绘画传统中的模仿与借鉴

古物收藏是欧洲和中国艺术构成的一部分，但以往对这两大艺术收藏体系的研究很大程度上是独立进行的。[1]在欧洲史学中，古物收藏常与古典艺术传统联系在一起，而在现代汉学研究中，对中国的古物研究往往与"拟古主义"（archaism）联系在一起。当然，"拟古主义"作为一种现象也存在于欧洲，但是古典主义作为一种更高层次的文化活动，通常更为西方世界所强调，而在中国发生的类似社会实践则被限定在"拟古主义"的范畴内，这意味着欧洲和中国之间存在着一些根本性的分歧。本文重新审视以上观点，并试图将古典主义、拟古主义和复古主义作为树立艺术经典（canon）的衍生品进行理论观照，看一看情况会如何。这并不是要否认中国古典主义与欧洲古典主义之间有趣的差异；事实上，这些差异正是本文的主题。

在文艺复兴之后的欧洲传统中，"模仿"（imitation）是艺术

---

[1] 这方面的相关著述可参见 Craig Clunas（柯律格），*Superflous Things: Material Culture and Social Status in Early Modern China* (Urbana, 1991), esp. p. 166—167. 李玉珉主编：《古色：十六至十八世纪艺术的仿古风》，台北：台北故宫博物院，2003。

家的作品趋向经典的关键所在。[2] 而几个世纪以前，中国的批评家们就采取了类似的做法，树立艺术经典，以此阐述相关艺术家的风格。东西两个评价体系享有共同的艺术、历史和社会趋向，但是在赋予"过去"的角色方面有所不同，这种差异体现在中国评论家用于界定该角色的关键术语——"法"和"仿"。通过相关的比较分析，上述差异早已突显，但欧美研究领域的同僚们在很大程度上忽略了这一问题。而在中国研究领域中，以"模仿"（imitation）一词翻译中文的"仿"，更是模糊了上述差异。本文试图阐明"过去"在中国古典传统中被赋予的特殊作用，其目的不是要使假定的"东方"和"西方"之间的差异本质化，恰恰相反，是将古典主义作为一种现象，从"西方"传统的艺术封闭话语体系中分离出来。

我们首先注意到，"过去"在艺术话语中的修辞作用与艺术市场的发展息息相关。正如约瑟夫·艾尔索普（Joseph Alsop）曾经指出的那样，艺术收藏在全球历史上都是罕见的。[3] 事实上，他认为这种做法在世界历史上只出现过两次，一次是在古希腊，一次是在古代中国。所有其他的艺术收藏传统都起源于此。当然，艺术收藏需要一套标准，一套公认为准则的作品典范。依此类推，需要对"过去"有一种自我反省的意识，一种书写历史的传统。这种做法在古典欧洲和中国都很普遍。正是这两种活动——历史著述和艺术收藏——让欧亚大陆两端的社会创造了自己独特的古典传统。虽然民族主义者和东方学者的论述倾向于对

---

［2］G.W. Pigman, III, "Versions of Imitation in the Renaissance," *Renaissance Quarterly* 33, no. 1 (Spring, 1980), p. 1—32.

［3］Joseph Alsop, *the Rare Art Traditions* (Princeton university Press, 1982).

欧洲古典主义的排他性叙述，但汉学家所称的"复古"与欧美艺术史学家所称的"古典主义"并无显著差异，笔者将此二者视为同一现象的地域事例。[4]

## "法"的早期使用

"法"是中国传统艺术批评中最重要的术语之一。它通常按字面意思被翻译成"方法"（method），但这很可能会产生误导。该术语在艺术史上的使用可以追溯到古典时期，因此，如果我们想要了解这一重要概念的演变，就必须从那时开始。

实际上，在现代汉语中，"法"的确可以指"方法"，但也有"规则"或"规定"的含义。而在古代，这两种含义并不像今天那样有着明显的区别，因为为贵族生产工艺品的方法，受礼仪制度的约束，请参考《礼记》中有关纺织品生产的一段话：

> 是月也，命妇官染采，黼、黻、文、章必以法故，无或差贷。黑、黄、仓、赤莫不质良，无敢诈伪，以给郊庙祭祀之服，以为旗章，以别贵贱等给之度。[5]

清代的集解者孙希旦，以织物染色为例，试图阐明"法"的使用。较低级别的紫红色，由布料入染缸经三次染成，高等级的

---

[4] 见拙文 "The Dialectic of Classicism in Early Imperial China," *Art Journal* 47, no. 1 (1998), p. 20—25.
[5] [清] 孙希旦：《礼记集解》，北京：中华书局，1989，卷十六，第458—459页。

紫色五次染成，而最高等级的黑色则是七次染成。浸染的次数是由等级决定的。在此例中，"法"更多的是指制作过程而不是最终产物。事实上，在前官僚政治时代，"法"这一术语通常特指礼器的制造法度。那么，"法"是如何获得更为世俗和抽象的"规则"或"规定"意义的呢？换言之，"规定"的潜在意义是如何脱离其物质和礼制背景的呢？

从作为"仪式程序"的"法"到作为"规则"或"法律"的"法"，其转变是一个漫长且曲折的过程。人们可以想象在早期宫廷里，"法"的两种意义都被使用。《商君书》中描述了一个场景，保守的朝臣甘龙（公元前4世纪）与代表着治国新趋势的公孙鞅（约公元前390—前338）的辩论：

> 今若变法，不循秦国之故，更礼以教民，臣恐天下之议君。愿孰察之。[6]

甘龙所说之"法"指的是"礼制"，而公孙鞅的回复将"法"的含义抽象化了：

> 各当时而立法，因事而制礼……治世不一道，便国不必法古。[7]

在公孙鞅的辩述中，认为"礼"具有历史偶然性，且他对"法"的使用是模糊的。"法"首次出现时，用作名词，指"礼

---

[6] 薛和、徐克谦:《先秦法学思想资料译注》，南京:江苏古籍出版社，1990，第55—56页。
[7] 同上。

制", 但在句末, 它被作为动词使用, 意在 "以……为标准",
是更具有官僚意味的用语。这篇文章的重点在于阐明 "法" 不是
天定的; 制度在历史上具有偶然性, 是由人根据时代的需要来确
立的。这也是申子 (约公元前 385—前 337) 所使用的 "法" 的
意义:

> 法非从天下, 非从地出, 发于人间, 舍乎人心而已。[8]

"法" 从礼制背景中脱离——或脱离任何宗教基础——代表
了一个重要的观念性飞跃, 一个使政治理论的发展成为可能的飞
跃。传统历史学家或许会将甘龙与公孙鞅之间观念的分歧视作儒
家和法家两种思想体系之间的碰撞。但在某种程度上而言, 之所
以 "法" 在公孙鞅的理论中有着更高的抽象程度, 是因为需要将
"规定" 的概念拓展到原本完全不同领域的范畴。

倘若持治国之道的人想要对人民在仪式范围以外的行为制定
规章, 唯一可用于规范行为的模式就是传统的礼仪规则, 那么他
们必然需要一个指代此 "规则" 的术语。在这种情况下, 他们有
两种选择: 一、创造一个新词; 二、使用一个大致符合需求的现
有术语。他们显然选择了第二种, 这就意味着他们必须扩大该术
语的语义范围。如若不将该术语提升到更高的抽象程度, 从而提
供该术语转移到新语境中所必需的语义多样性, 则无法完成此
扩展。

从事比较研究的现代学者也面临类似的问题, 需要一个类
似的解决方案。许多学者注意到中国宋代自然主义绘画的兴起。

---

[8] 薛和、徐克谦:《先秦法学思想资料译注》, 南京: 江苏古籍出版社, 1990, 第49—50页。

有些学者希望把它与欧洲传统中的模仿相比较，而另一些则指出"模仿"（mimesis）一词源于与中国传统相悖的欧洲哲学前提。一些学者把欧洲的传统视为基准，但这意味着忽视，实际上是轻视中国对绘画意象的追求。另一些学者则承认两者有相似之处，但不知如何理解其不同之处。本文将采用一种与公孙鞅类似的方法：对东西方艺术的相似之处，将在进一步分类的基础上进行分析，同时对两者一视同仁，保持客观态度，去寻求一种旨在理解当前现象的理论，而非将东西方以一种真伪标准进行等级区分。关于模仿，这意味着我们须承认"模仿"一词最好留给欧洲传统，而将模仿实践视为东西古典传统的必要衍生品。

## 早期艺术批评中的"法"

在早期的书法评论中，"法"通常指"笔法"，即呈现特定"外观"或风格（体）所必需的技术动作。张彦远将"法"这一术语从此种限定性用法中延伸出更适合理论分析的语义。参考下文：

> 昔张芝学崔瑗、杜度草书之法，因而变之，以成今草书之体势，一笔而成，气脉通连，隔行不断。唯王子敬明其深旨，故行首之字往往继其前行，世上谓之一笔书。其后陆探微亦作

一笔画，连绵不断，故知书画用笔同法。[9]

　　这段话中的第一个"法"指的是呈现一种特定书法字体的技术程序，因此可以译作英文中的"procedures"（步骤）；第二个"法"，作者并不是用来指绘画和书法共有的一种特定形式，而是指一种共同的观念、精神或感受。为了在英语中表现出这种更深层次的共通性，我们需要一个像"风格"（style）这样的术语。然而无论我们选择了什么来表达，张彦远在这里使用了"法"来跨越两种不同的艺术媒介之间的边界。他这样做，必然将"法"提升到了更高的抽象级别。

　　这种对"法"的理论化阐述使该词汇在北宋时期发展为更专业的术语成为可能。现在所指的"法"，不是简单的技术步骤，也不仅仅只是一种普遍的风格，而是大师们所创的经典之"体"（style）。可以刘道醇《圣朝名画评》中"法"的运用为例来进行说明：

　　　　刘永，不知何处人，师关仝为山水，其意思笔墨颇得其法，至树石溅扑甚不相远，但勾斫皴淡未为佳耳。[10]

　　"法"在这里可以理解为笔法、墨法、树法、石法和皴法。

―――――――――――

[9] 张彦远:《历代名画记》，卷二。英译本见 William Reynolds Beal Acker trans., *Some Tang and Pre-Tang Texts on Chinese Painting* (Westport, Conn.: Hyperion Press, 1954), p. 177—178. 另见 Robert E. Harrist Jr., "A Letter from Wang Hsi-chill and the Culture of Chinese Calligraphy," in Robert E. Harrist Jr. and Wen C. Fong eds., *The Embodied Image: Chinese calligraphy from the John B. Elliott Collection* (Princeton: The Art Museum, Princeton University, 1999), p. 241—259.
[10] 潘运告主编，云告译注:《宋人画评》，长沙:湖南美术出版社，1999，第64页。

类似的还有米芾在《画史》中所记："王诜学李成皴法，以金碌为之。"后来他还提到，王诜在一幅小景中使用了李成的"平远"之法。[11] 由此可见，构图也是名家之"法"的重要组成部分。

当然，"法"在张彦远、刘道醇和郭若虚创作的经典画论问世之后才被赋予了这种含义。而在欧洲，直到16世纪瓦萨里提出"模仿"（imitation）一词，才为艺术家与经典的关系下了定义。但从艺术家的个人风格来看，"法"和"模仿"为志存高远的艺术家们提供了截然不同的选择。在16世纪后的欧洲近代之初，人们普遍认为只有一种正确的古典风格。根据艾尔索普的说法，批评家们可能会争论鲁本斯或普桑谁更忠实地模仿古代人，当然，公认最佳的模仿对象是希腊和罗马风格。[12] 这意味着，普桑和鲁本斯尽管风格相异，但原则上只有一位是正确的，是符合古典风格的。此外，两位艺术家都认同自然主义的创作方法（或谓"模仿自然"），即运用透视法、短缩法、地域特色和明暗对比等方法作画。

而在中国，有多少大师就有多少"法"，被奉为圭臬的风格囊括了属于前自然主义的唐代风格和以李成为代表的更为典型的自然主义风格。在11世纪后期的文人画运动（literati revolution）之后，甚至反自然主义风格也成为一种选择。这意味着中国的绘画风格被历史化了，每一种"法"都与历史上的某个特定时刻有关，是那一时期主流价值观的映射。例如，董源的风格与自然、天真等价值观有关，而李成的山水造诣则归功于他的视错技巧。

---

[11] 米芾：《画史》，潘运告主编：《宋人画论》，长沙：湖南美术出版社，2003，第160页。

[12] Joseph Alsop, *The Rare Art Traditions*, p. 6.

因此，从宋代开始，中国画论中的"法"就成为艺术家界定其与经典关系的概念范畴。

## 宽松的标准

在中国艺术研究领域，我们有时会把后一种的"法"的运用视为理所当然，却容易忽略关于标准化的权威建构曾呈现出令人惊讶的多元化。对于米芾而言，经典风格并非限于以深度错觉空间、清晰完备的形式为特征，而是众"法"纷呈，有些呈现错觉空间，有些则不是，有些法度完备，有些则逸笔草草。毕竟，李郭画派以其在比例、光线、氛围和空间等方面的成就（图 1 和图 2）而著称，北宋主要的艺术批评文献几乎都对此大加夸赞，与以平面和程式化为特征的青绿山水形成对照（图 3）。一种是视错主义的，另一种是前视错主义，但王诜将这两种风格结合在同一个绘画空间中。

身处 21 世纪的我们不会对这种方法感到不安，因为自 19 世纪末以来，风格并置在我们所谓的"现代"绘画中已很普遍。[13]但是现代艺术家并不采纳这种多元论立场，因为他们生活在"现代"。简言之，在欧洲，艺术史的多元论直至最近才成为可能。显然，其他地域的情况并非如此。因而，由此产生的相关问题是：在什么样的社会形态下，才可能发展出艺术史的多元主义？

---

[13] 威利巴尔德·绍尔兰德（Willibald Sauerländer）指出，到 19 世纪末，欧洲出现了一种新的、非标准化的风格概念，所有的艺术都被认为具有其时代和起源地的风格特征。参见 Willibald Sauerländer, "From Stilus to Style: Reflections on the Fate of a Notion," *Art History* 6, no. 3 (September 1983), p. 262—264.

图 1 郭熙，《早春图》，立轴，绢本 图 2 《早春图》局部。
设色，藏于台北故宫博物院。

皮埃尔·布尔迪厄（Pierre Bourdieu）对符号化商品市场的研究
已经回答了这个基本问题。事实上，他的理论也表明了笔者所说
的：当开放的艺术市场开始兴起，历史的多元主义就会随着艺术
生产的多样化而出现。布尔迪厄在这项研究的相关论文开篇中
写道：

> 在中世纪、文艺复兴时期以及法国宫廷生活中，知识分子
> 和艺术家的生活被外部的合法性所支配。纵观整个古典时期，
> 知识分子和艺术家的生活逐渐从贵族和教会的监护中解脱出
> 来，从美学和伦理的要求中解脱出来。这一进程与潜在消费者
> 群体的不断增长、社会多样性的不断增加相关，确保了符号商
> 品生产者最低限度的经济独立，同时也树立了合法性的竞争原

图3　佚名，《明皇幸蜀图》，横幅，绢本大青绿设色，藏于台北故宫博物院。为唐代原作的宋摹本。

则。它还与不断增长、日益多样化的符号商品生产者和商人群体的构成有关，这些人都倾向于拒绝除技术要求和行业规范之外的所有约束。[14]

布尔迪厄用寥寥几句话打破了浪漫主义神话，即把艺术自由看作西方自由精神的结果和象征。除去社会科学术语，这段话意味着，在许多个世纪里，欧洲的艺术生产一直由规模较小且相对同质的世袭群体及其支持的宗教机构——教堂和修道院——主导。一旦艺术生产可以进入开放的市场，越来越多的社会群体试

[14] Pierre Bourdieu, "The Market of Symbolic Goods," in Randal Johnson ed., *The field of Cultural Production* (New York Columbia University Press, 1993), p. 112—113.

图将艺术生产用于自己的目的。因为艺术市场——就像所有的市场一样——具有内在的竞争性，艺术家和他们的支持者为了在市场竞争中获得成功，需要充分的自由空间以发展创新和独特的风格。因此，随着时间的推移，艺术家会倾向于"拒绝技术要求和行业准则的约束"。然而，这一现象在欧洲历史上直至晚近才出现。19世纪前的欧洲艺术家之所以不会拒绝贵族的监护，是因为他们在经济上依赖于贵族委托，社会地位上依赖于贵族的认可：

> 随着公共市场的发展，艺术家终止了对赞助人或收藏家的依赖，或更直白地说，不再依赖直接佣金。这往往会给予作家和艺术家更多的自由。然而，他们必须注意的是，这种自由纯粹是形式上的；它只不过构成了他们服从符号商品市场法则的条件，也就是说，服从一种必然尾随商品供应而来的需求形式（在此商品供应指艺术品供应）。[15]

布尔迪厄很可能夸大了事实。随着开放市场的出现，中国和欧洲的风格尝试范围大幅扩大，这种"自由"的增加肯定不仅仅是一种形式。其根本原因可能是：贵族的委托通常是依据特定目的来定制产品——为教堂绘制圣母子；而匿名市场的绘画则是靠投机来完成的——艺术家创作了一些新奇的东西，并希望有一部分市场会青睐它。

我们不清楚这种转变在中国具体是如何发生的，但通过对唐

---

[15] Pierre Bourdieu, "The Market of Symbolic Goods," in Randal Johnson ed., *The field of Cultural Production* (New York Columbia University Press, 1993), p. 114.

宋时期相关文献的考察可以发现，从艺术委托向开放市场的转变是相当普遍的。在唐代，张彦远多次提到收藏家、鉴赏家和商人，但这些人大多是名门望族。他在书中还记录了很多皇室或宗教的委托事例，让人联想到我们现在所认识的意大利文艺复兴时期的特征。[16]而在宋代的史料中，我们发现有向开放市场过渡的迹象，其中一个标志就是宗教圣像转变为收藏家的商品：

> 有胡氏（亡其名），嗜古好奇，惜少保之迹将废，乃募壮夫，操斤力剜于颓垒之际，得像三十七首、马八蹄。又于福圣寺得展子虔天乐部二十五身，悉陷于屋壁，号宝墨亭，司门外郎郭圆作记。自是长者之车，益满其门矣。[17]

收录此故事的《图画见闻志》成书于 11 世纪末，但所记的绘事遗闻应发生在更早时期。在此，应该回顾欧洲的相关故事：直至 1721 年，克里斯蒂安·沃尔夫（Christian Wolff）还因提出世俗道德可以替代基督教道德而受到死亡的威胁。[18]但在中国，唐朝之后，故事中的这位胡先生不但没有因亵渎神灵被绞死，还获得了大量收藏品以光耀门楣。胡先生的事件并非偶然。宗教多元主义和艺术史多元主义都是这种以世俗为主导的商业运作模式

---

[16] William Reynolds Beal Acker trans., *Some T'ang and Pre-T'ang Texts on Chinese Painting,* p. 14, 205, 207, 214.

[17] 郭若虚:《图画见闻志》，卷五。英译本见 Alexander C. Soper trans., *Kuo Jo-hsü's Experiences in Painting* (Washington, DC: American Council of Learned Societies, 1951), p. 83.

[18] Günther Lottes, "China in European Political Thought, 1750-1850," in Thomas H.C. Lee ed., *China and Europe: Images and influences in Sixteenth to Eighteenth Centuries* (Hong Kong: Chinese University Press, 1991), p. 54—55.

的产物，这种模式构成了后来王朝的特征。任何读过后来王朝的相关记录的人都会明白这一点，因为在这些文献中，有关神力的记载远远少于美国国会记录中的记载。此类对比令人尴尬，因为其在某种程度上暗示了中国现代性的早发，这一观念可能会引发对西方荣耀的激烈捍卫。因为"现代"象征着与当下时间的接近，而宋代在快800年前就灭亡了。当唐宋批评家赞赏艺术家拒绝贵族委托时，早发的现代性问题就更难被忽略了。朱景玄的《唐朝名画录》载有一典型例证：

> 李灵省（8—9世纪）……每图一障，非其所欲，不即强为也。但以酒生思，傲然自得，不知王公之尊贵。[19]

这些轶事与西方现代主义建构的浪漫主义叙事非常契合，也困扰着希望避免在文化争论中受到责难的汉学家们。然而，假如我们抛开浪漫主义叙事及狭隘的民族主义呢？在这种情况下，我们不会问中国是否最先成为现代国家，而更该问一问：为什么李灵省能够拒绝贵族的委托呢？也许李可以把画作在开放市场上出售，不再依赖贵族的佣金？宋代文献中，关于多样化的图画市场和轶闻甚为常见。刘道醇在《宋朝名画评》中写道："（孙梦卿）凡欲命意挥写，必为豪贵所知，日凑于门，争先取售。"[20]显然，这些作品并不是委托创作的，孙梦卿随己之心作画，收藏者也乐于购买他的作品。书中还记录了燕文贵"多画山水人物，货于天

---

[19]［唐］朱景玄撰，温肇桐注：《唐朝名画录》，成都：四川美术出版社，1985，第35页。
[20] 英译本见 Charles Lachman trans., *Evaluations of Sung Dynasty Painters of Renown: Liu Tao-ch'un's Sung-ch'ao ming-hua p'ing* (Leiden: EJ Brill, 1989), p. 21.

门之道"。[21] 书中，还可以看到艺术更彻底的商业化用途：

> 高益（10世纪中叶）：尝于四皓楼上画《卷云芭蕉》，京师之人摩肩争玩。至今天下楼阁亭庑为之者，自益始也。[22]

同样，我们很容易忽略这一轶事背后的社会意义。在前现代文化中，利用艺术来吸引顾客的做法并不普遍，只有在日益商品化的宋代文化世界中，个人——纳税的公民，而不是名门望族的门客——在娱乐、餐饮和服饰方面才能做出个人的选择。[23]

而又是什么使民众能够以个人身份购买艺术品呢？也许是因为最重要的制度基础（有时在汉学文献中被忽略）——朝廷和国家在法律上的分立。由于宋代纳税人的身份来自国家的登记注册，而不是血统或封建属地，公民实际上被视为拥有类似法律权利的个体代理人。在当时，这一理想被表述为"编户齐民"，这大致意味着在理论和法律基础上，所有的公民都是平等的。屈超立研究了这个词及其法律基础，指出宋代所有的公民都有权利在民事法庭上诉讼。他列举了几个案例，其中有一个奴隶家庭与皇室成员打官司并胜诉了。[24] 即便此案并非典型，仍有助于我们更好地理解郭若虚在《图画见闻志》中引述的案例，案例中的歌

---

[21] 英译本见 Charles Lachman trans., *Evaluations of Sung Dynasty Painters of Renown: Liu Tao-ch'un's Sung-ch'ao ming-hua p'ing* (Leiden: EJ Brill, 1989), p. 52.

[22] 同上，第24页。

[23] Stephen West, "Playing With Food: Performance, Food, and the Aesthetics of Artificiality in the Sung and Yuan," *Harvard Journal of Asiatic Studies* 57, no. 1 (June 1997), p. 67—105.

[24] 屈超立：《宋代地方政府民事审判职能研究》，成都：巴蜀书社，2003，第39—40页。这里所述的关于宋代制度发展大多来自屈超立的研究，他整理出了相关的原始文献以供查阅。

舞艺人起诉一名德高望重的官员在艺术品交易中欺骗她:

> 唐外郎荥阳郑赞宰万年日,有以贼名而荷校者。赞命取所
> 盗以视,则烟晦古丝三四幅,齐屬裁裱,班鼊皮轴之。曰是画也,
> 太尉李公所宝惜,有赞皇图篆存焉。当时人以七万购献于李公
> 者,遂得渠横梁倅职。后因出妓,复落民间,今幸其妓人不鉴,
> 以卑价市之。后妓人自他所得知其本直,因归诉,请以所亏价
> 输罪,赞不得决。时延寿里有水墨李处士,以精别画品游公卿门,
> 召使辨之。李瞪目三叹曰:"韩展之上品也。"虽黄沙之情已具,
> 而丹笔之断尚疑。会有赍籍自禁军来认者,赞以且异奸盗,非
> 愿荷留,因并画桎送之。后永亡其耗。[25]

　　这个案例说明地方法官并没有因该女子地位低下而驳回她的
诉讼,而是假定她有权在法院提起诉讼。地方法官的职责是确定
案件的事实,由于他缺乏评估这幅画价值的专业知识,于是他请
来了一名鉴定人,该鉴定人在业界的权威并非源于他的贵族赞助
人的社会地位,而是源于他的专业知识。类似的运行机制在宋代
非常普遍。当帝王遇到政策问题时,通常将其转交给有关部门或
组织专家委员会进行审查。[26]其潜在的历史前提与郭若虚引述
的案例相同,国家机器的运行有着一套理论上独立于地位或血统
的机制,该机制下的社会不太可能发展出单一的古典主义来表达
贵族理想。在宋代,艺术趣味和法律案件一样,不会由贵族决

---

[ 25 ] Alexander C. Soper trans., *Kuo Jo-hsü's Experiences in Painting*, 85/5: 16a—b.
[ 26 ] Robert M. Hartwell, "Financial Expertise, Examinations, and the Formulation of Economic Policy in Northern Sung China," in John A. Harrison ed., *China: Enduring Scholarship* (Tuscon: University of Arizona Press, 1972), p. 31—64.

定，这种决定通常会移交给专家，但在艺术领域，这些专家是在布尔迪厄所描述的那种相互竞争、相互独立的团体中工作的。不同的群体自然希望将自己与竞争的群体区分开来，从而产生多种经典。而"法"这一术语又隐含着某种许可，因为"法"能够指代所有经典风格，而不是一种所谓的真正的经典风格。

## "仿"与模仿实践

多样化古典主义的存在也使模仿实践成为可能，某种程度上的"模仿"是古典主义实践所固有的。这具有不可避免性，如果树立一种经典标准（classical canon），那么艺术家只有两个选择：跟随标准或在一定程度上偏离标准。当然，完全模仿或全盘拒绝经典是不可能的。如果你偏离了典范（model），比如说，偏离了百分之十，那么就遵循了百分之九十。这意味着艺术收藏者或评论家必须发展出一种语言来描述艺术家偏离典范的方式和程度。英语国家的学者对这种实践在欧洲的演变最为熟悉。艺术家模仿自然，因为自然是上帝创造的。与此同时，他们还应该模仿古典作品，因为这样可以用一种更崇高的形式呈现自然，一种更接近上帝心中永恒的形式。这就是模仿的含义。由于中国艺术理论中很少有关于上帝、真实、美的观念，"模仿"一词似乎不适用于分析中国画。然而，我们不应该把"模仿"和"模仿实践"混淆起来，因为后者是不可避免的。所以我们需要探讨的问题是，在宋代批评中关于模仿实践的理论是如何创立的呢？

与欧洲一样，在中国，模仿实践包含两个方面：对自然的"模仿"和对过去大师的模仿。"形似"和"自然"都指对自然

的"模仿",但与英语中的"imitation"或拉丁文中的"mimesis"不同,"形似"与"自然"这两个词通常都不用来描述艺术家对历代大师的崇拜。然而,有一个字可以同时用于这两种情况,那就是"仿"。"仿"在英语研究中通常被翻译为"模仿"。在宋代的文献记载中,有时会以相当中性的方式使用"仿"来描述再现或模仿自然物体,或过去的大师的画法。但是,在11世纪末的文人画运动后,该术语迅速成为争论的焦点,获得了与早期现代欧洲理论中的"imitation"截然不同的内涵。在1104年由宋徽宗主持创办的翰林图画院的评判标准中,可以明显看出这种差异:

> 考画之等,以不仿前人,而物之情态神色俱若自然,笔韵高简为工。[27]

自然、高雅和简明的理想在原则上与欧洲古典主义并无二致。因为自然主义为确定艺术家的知识和技能提供了相对客观的标准;在几乎所有宫廷文化中,都倾向于提倡高雅,而简明则可确保图像陈述的清晰性,从而易于确定其是否符合经典标准。这样的优势在近代欧洲宫廷中与在宋朝宫廷中一样受到赞赏。但两者的相似之处也仅限于此了。古典风格的模仿是早期现代欧洲宫廷的普遍标准,而宋代画院则断然拒绝了这一追求。

然而,如果认为拒绝模仿是宫廷文化的产物,那就太天真

---

[27] 徐建融:《宋代名画藻鉴》,上海:上海书店出版社,1999,第67页。虽然"工"的常见意思是"熟练的",但在这里它指的是上品。何惠鉴将这一词诠释如下:"上品:用简单的笔触和完全新颖的构图完美地表现了对象的生动外观和情感凝视。而不是模仿任何古代大师。"Cleveland Museum of Art, *Eight Dynasties of Chinese Painting: the Collection of the Nelson Gallery-Atkins Museum, Kansas City, and the Cleveland Museum of Art* (Cleveland: Cleveland Museum of Art,1980), xix.

了，它更有可能源自当时在文人圈中发展起来的新理论。关于模仿实践的论述在文学理论中比在艺术理论中体现得更清楚，尽管批评家往往是同一个人或同一圈子的成员。13 世纪，魏庆之的《诗人玉屑》中记录了北宋文人及其后世崇拜者、批评家的大量诗文。例如，魏庆之摘录了一段王直方对苏轼引用早期作品的评价，王出人意料地认为苏轼"依仿太甚"。[28] 将这样的评论放在一个更大的关于"作者机构"（authorial agency）与既定标准的对立语境中来看，则会发现以下的各种变化：

> 诗恶蹈袭古人之意，亦有袭而愈工，若出于己者，盖思之愈精，则造语愈深也。[29]

就像画院的规定一样，文中提出佳作的标准为：即使"模仿"早期作品中的某些内容，作品也应由艺术家自己的方式呈现出来。以下是时人笔记中对这一主题的更全面的讨论：

> 文章必自名一家，然后可以传不朽，若体规画圆，准方作矩，终为人之臣仆。古人讥屋下架屋，信然……韩愈曰："惟陈言之务去。"此乃为文之要……鲁直诗云："随人作计终后人。"又云："文章最忌随人后。"诚至论也。[30]

换言之，作家应坚持独立创作的要求。而这样的言论并非意

---

[28]［宋］魏庆之：《诗人玉屑》，台北：台湾商务印书馆，1972，第 187 页。
[29] 同上，第 188—189 页。
[30] 同上，第 117 页。

味着中国的"民族性"本质上是个人主义的，也未提供关于特征的信息，而19世纪欧洲著作中的类似论述同样没有提供关于民族特征的信息。我们所知的是在某些圈子中，人们期望作家或艺术家清晰地发出独立创作的信号。换言之，背离古典规范已经变得与遵守古典规范一样重要。独创性的压力是如此之大，以至于一位评论家抱怨说几乎无法理解诗人在说什么：

> 今人下笔，要不蹈袭，故有终篇无一字可解者，盖欲新而反不可晓耳。[31]

宋代的文论中充斥着这样的论述，其中所表达的观点在欧洲直至18或19世纪才为人所熟知。但这并非意味着现代性问题，而是社会机制问题。典范所固有的特征就是不合典范的可能性——艺术家几乎无法避免偏离典范，只有在某种程度上使自己与众不同，才能取得自己的成就。人们会以为每种古典传统都会针对不同程度的差异发展出不同的术语。因此，在欧洲，"模仿"表明人们对典范的密切关注，而偏离典范则可以理解为对典范的模拟和推崇，掺杂着嫉妒和竞争意识，以及想要超越模型的渴望。[32]但是，只有接受典范承载的价值标准，人们才能超越典范。而反讽则是作者抛弃了典范的标准，代之以当代的标准。这源于独特性的需要，当文化群体可以自由地在公共领域竞争而非遵循宫廷的趣味时，反讽才可能出现。中国宫廷比欧洲更早地在一个无形的市场上失去了控制权，因而两者差异如此明显。通过

---

[31][宋]魏庆之:《诗人玉屑》，台北：台湾商务印书馆，1972，第190页。
[32]G.W. Pigman, III, "Versions of Imitation in the Renaissance," p. 4, 17.

比较分析可以帮助我们将古典传统作为一种现象从充满民族主义色彩的历史学话语中剥离。

以欧洲为例，在 18 世纪末以前，模仿远远不只是艺术实践的基础，它还是社会秩序的基础。17 世纪后期，拉布吕耶尔（Jean de La Brueyere）曾写道："人们效仿城市，效仿宫廷，效仿王子。"[33] 同样，孟德斯鸠在《波斯人信札》中嘲笑了法国人模仿宫廷的习惯："王子将自己的感情传达给宫廷，宫廷传达给城市，城市传达给各省。君主的灵魂是一个模具，所有的一切都在此模具中形成。"[34] 托马斯·克洛（Thomas Crow）追溯了宫廷在 18 世纪的艺术霸权是如何逐渐瓦解的，但在此之前，显然没有多种古典主义可言。[35]

而在中国，贵族阶级失去了在艺术创作上的霸权，单一标准在宋朝是站不住脚的。反贵族的言论在晚唐时期已十分常见。[36] 到了 11 世纪晚期，宫廷在书法、文学和绘画上的趣味已经被文人名士所拒绝，因为他们的声誉并不取决于帝王的认可。[37] 也就是说，宋代文人构成了一个挑战朝廷文化霸权的自主群体，并取得了胜利。他们的胜利从制度上可以追溯到徽宗试图将画院的管理从宫廷转到国家。试想一下，如果最高的艺术权威确实为帝王把持，那画院转为国家主持并不明智，因为这将导致宫廷艺术

---

［33］Tzvetan Todorov, *On Human Diversity: Nationalism, Racism, and Exoticism in French Thought*, Catherine Porter trans. (Cambridge, MA: Harvard University Press, 1993), p. 7.

［34］Charles de Secondat, Baron de Montesquieu, *Persian Letters*, Mr. Flloyd trans. (London: Bernard Lintot, 1775), p. 176.

［35］Thomas Crow, *Painters and Public Life in Eighteenth-Century Paris* (New Haven: Yale University Press, 1985), especially Chapter Ⅵ.

［36］David Johnson, "The Last Years of a Great Clan: The Li Family of Chao Chün in Late T'ang and Early Sung," *Harvard Journal of Asiatic Studies* 37, no. 1 (1977), p. 55, 64.

［37］见本书中的《何谓山水之体？》一文。

水准的降低。而这样做的唯一可能是为了提高宫廷画师的地位，此前，他们一直是文人的笑柄。当时，艺术家们也被要求参加考试，他们的才能由合格的"专家"来评判，而非由帝王指派。[38]从这一角度看，画院试图引入某些文人趣味也是顺理成章的，如对前写实风格的欣赏，对诗词题跋的运用，或对古代大师的机械模仿的排斥。

## 古典风格与个人风格

在欧洲宫廷或在宋代画院，古典的标准是根据达到的艺术效果来衡量的，比如一定程度的错觉空间，色彩的正确使用，一定程度的对比，等等。只要最终效果属于古典风格，艺术家就可以使用不同的技法来完成。在这种情况下，"临仿"（emulation）一词代表着艺术家与典范最大程度的背离。在临仿中，一个艺术家将以典范的总体风格为准绳进行创作，但他对这种风格的掌握使他能够发展自身的变化，艺术家甚至可能试图"超越"典范。同时，这也说明了某种程度上转换或偏离典范是合理的，但必须与典范的总体效果保持一致，否则很难声称自己的作品优于典范。[39]从宋代开始，文人画开始使用特定的笔法、石法、树法或构图，这足以表明其与早期绘画大师的关系。但他们认为一定要达到与前代大师相同的"效果"是没有必要的，甚至是不可取的。因此，在中国的画论中很难找到一个与"临仿"相对应的术

---

[38] 见徐建融：《宋代名画藻鉴》，第 66 页，68 页。
[39] G.W. Pigman, III, "Versions of Imitation in the Renaissance," p. 3—7.

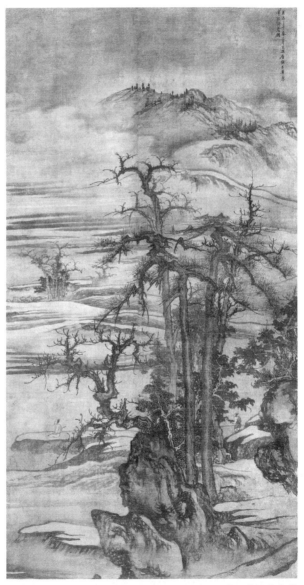

图 4　唐棣，《秋山行旅图》，立轴，绢本设色，藏于台北故宫博
物院。

图 5 赵孟頫,《双松平远图》，手卷，纸本水墨，藏于美国大都会艺术博物馆。

语。但这并不意味着某些中国艺术家不满足以早期的大师风格进行创作，如果我们将唐棣（1296—1364）的作品（图 4）与早期李郭派的作品（图 1）进行比较，两者之间的关系会让人想起欧洲的仿真实践。唐棣的画作具有与经典几乎相同的效果，并掌握了一定的技巧，以至于我们可以看出他对传统的独特诠释。但唐棣在画坛的地位并不高，他对经典的模仿方式也不代表文人的实践。

　　相比之下，赵孟頫的《双松平远图》与李成的关系就无法完全以模仿来定义（图 5、图 6）。诚然，此画之标题明确提到了李成的"平远"构图法，但赵孟頫的绘画未能实现李成画作最典型的"效果"。赵孟頫画作几乎不用淡墨晕染，因而无法体现李成作品令人惊叹的雾与光的感觉；李成笔下物象触之如真的感觉，与赵孟頫生硬甚至稍显笨拙的笔触也相矛盾；最后，赵孟頫画作末尾的题跋，其位置妨碍了观者将作品的留白想象为画作空间。不仅如此，题跋中有关画史的内容也使观众将赵孟頫对李成的画风的借鉴理解为某种自省，这与文学反讽手法类似，使读者意识到作者自身意图对经典标准的刻意干预。此类画作更多地被理解为对艺术史的借鉴，而非对风格的仿效。而"借鉴"也是

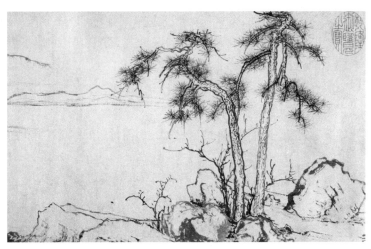

图 6 《双松平远图》局部。

在此意义上发生：艺术家可以选择多种经典风格或"法"。"法"
的多样性使其不能构成一个绝对的标准。如果没有绝对标准，那
艺术家就有理由通过转换典范来表达自我的创造，甚至如文学中
的借鉴那样反讽式地转换典范的风格效果。因此，这里不存在以
某种修辞掩饰下的艺术家与经典之间的竞争。

　　与欧洲现代主义理论相比，中国艺术家的艺术自主程度似乎
有些令人不安。一种艺术史式的艺术怎么可能在惠斯勒（Whistler）
或马奈（Manet）之前几个世纪就出现了呢？让我们抛开地域与
国家的偏见来审视历史与艺术。在英国、意大利和法国，与赵孟
頫同时代的艺术家大多在宫廷或教会工作。16 世纪以后，在荷
兰以外的地区，大多数艺术家仍继续为贵族赞助人工作，即使在
18 世纪，对贵族权威的谄媚顺从仍见于书籍的序言中。在欧洲
当时的历史情境下，世袭权威未受到根本性的批判，完备的国家
法律机构还未建立，艺术家根本无法脱离宫廷古典主义的影响。

至 19 世纪，当贵族的霸权被各种相互竞争的自主群体取代时，一种关于多元风格的观念自然形成了。正如威利巴尔德·绍尔兰特（Willibaud Sauerländer）所言，至 1881 年左右，"艺术史学家不再引介规范，而是讲述不同时期、不同地区、不同流派的不同特征和标志"。[40]

　　这一发展在欧洲历史上出现较晚，因而我们为其贴上了"现代"的标签，但"现代"一词含义模糊——它既有"现代主义"的意思，也是"时间概念上的现代"。贵族直到晚近才丧失其在艺术上的霸权，这是欧洲历史的一个意外。我们常将其归因于西方精神的胜利，而据布尔迪厄所言，更有可能是开放的艺术市场的出现和随之而来的艺术多元化的作用。同样，模仿也不是中国人顺从心态的表现，而是树立经典的必然结果。随之而来的中国所谓的"拟古主义"和欧洲的"古典主义"，可以在一个共同主题下对两者进行分析，并在类似的社会动态中发展。只有把这两种发展放在一个公平的竞争环境中，我们才能充分理解那些有趣的差异，这些差异将"模仿"与"法"或"仿"区分开来。

　　本文原载于［美］巫鸿编：《再造往昔：中国艺术与视觉文化中的仿古与好古》（*Reinventing the Past: Archaism and Antiquarianism in Chinese Art and Visual Culture*），芝加哥大学东亚艺术中心会议论文集，芝加哥大学艺术媒介资源出版社（Art Media Resources），2010。

---

[ 40 ] Willibald Sauerländer, "From Stilus to Style: Reflections on the Fate of a Notion," p. 262.

# 中国古典装饰与"趣味"的缘起

公元前 5 世纪之前,中国王朝统治的特征便是"家天下",即"国事与帝王家事间并无严格分界,臣民是同时为两者服务的"。[1] 而至公元前 3 世纪,公私分界日趋明确,从而为后世的职官理论及其实践立下基石。关于施政权的两种认识所呈现的时代分界,也在曾侯乙墓出土的青铜器和漆器(图 1、图 2)与马王堆出土物(图 4)上得以体现。中国古代重大的社会变动与器物是否相关,抑或器物正是社会变动的象征?本文试图围绕此问题探讨中国古代器物的装饰风格与社会功能之间的相关性。

曾侯乙墓出土的青铜器与漆器制作于春秋末期。当时的工匠依附于诸侯,为王制器,正如欧洲城堡的奴仆听命于他们的领主。[2] 曾侯乙墓出土的礼器一般为诸侯自用或在重大祭祀宴饮场

[1] Cho-yun Hsu(许倬云), *Ancient China in Transition: An Analysis of Social Mobility, 722—222 B. C.* (Stanford University Press, 1965), p11.
[2] 同上,第 12 页。

图 1　蟠虺纹青铜尊盘，战国，尊高 30.1cm，盘高 23.5cm，湖北随州擂鼓墩曾侯乙墓出土。

合颁赐给下属。[3]器物上精美的纹饰与图绘也不徒为悦人耳目所作。器物的大小、重量、纹饰（即现今所谓的风格）和数量都是王的地位与荣誉的物质表征：

> 服物昭庸，采饰显明，文章比象，周旋序顺，容貌有崇，威仪有则。[4]

---

[3] Cho-yun Hsu, Katheryn M. Linduff（林嘉琳），*West Chou Civilization* (Yale University Press, 1988), p. 172—177.

[4]《国语》，《四库全书》第 406 册，上海：上海古籍出版社，1987，第 22a 页。

图 2　漆豆，战国，高 24.3cm，湖北随州擂鼓墩曾侯乙墓出土。

　　衣冠与器物代表了不同的社会等级以及相应的尊严与荣耀，而审美则附着于这一社会意义之上。为何装饰须得特定而明晰？仪式参与者的不同职责能够被区分出来，只是因为象征性的纹样和图形在视觉上有所区别。当时没有其他的方式能够区分不同的社会职责，因而春秋时期，诸侯是以衣冠和器物来指代其地位与职责的。可以推测，曾侯乙墓出土器物上的某些形象具有的功能类似于家族盾徽（图 1），只是如今尚未能识别。同样，器物上纹饰的繁密程度也应与使用者权势的高低相应，因为纹饰越复杂，对工艺要求越高，也更耗费工时。如此，礼器与衣冠的装饰之"美"犹如一种尺度——从简单到复杂，衡量与呈现了使用者的身份与荣耀。

　　难怪在早期文献记载中，常见对诸侯大兴土木、装饰修建的

讽谏。如《国语》记有约公元前 671—前 670 年（庄公二十三、二十四年），鲁庄公重修先君鲁桓公的宗庙，请工匠重新装饰雕刻之事。当时掌管工程的匠师庆劝谏道：

> 臣闻圣王公之先封者，遗后之人法，使无陷于恶。其为后世昭前之令闻也，使长监于世，故能摄固不解以久。今先君俭而君侈，令德替矣。[5]

桓公有德，在于所用之物合乎礼法，俱无僭越之处。而其子庄公的对宗庙之美化装饰无疑是逾制之行，因而匠师前去劝谏。可见，只有在器物为身份与荣耀之表征的社会中，才会出现这样的观念。

在战国时期，世袭身份不再是决定个体社会地位的根本因素。随着时间的推移，以世袭为中心的严苛的社会等级逐渐宽松，功绩和成就成为决定社会地位的要素。社会结构的重大变动催生了新的所有权观念："春秋战国时期，土地所有权逐渐从封建主让渡给自由农和地主，后者无须贵族身份。"[6]从公元前 6 世纪开始，征收土地税日渐普遍，尤其针对自由农和围垦地："《左传》并未提及土地买卖，但这在战国时期已非常普遍。"[7]到公元前 4 世纪，关于税收的条文层出不穷。土地交易日渐频繁的同时，手工业专业程度提升，市场逐渐形成，工匠不再完全依附于

［5］James Legge ed. and trans., *The Chinese Classics* (Hong Kong University Press, 1960), vol.5, p. 107.

［6］Cho-yun Hsu, *Ancient China in Transition: An Analysis of Social Mobility, 722—222 B. C.,* p. 107.

［7］同上，第 112 页。

封建主，因而兴起了许多独立的手工作坊。[8]在秦国，匠师均为自由人身份，有些独立制作，有些受雇于政府。[9]换言之，工艺品制作和使用的性质有了根本的转变。随着民间市场的发展、通货的应用及手工业的专业化，这些进步最终瓦解了财富世袭的古老观念。[10]

公元前 4 世纪是大变革的时代，变革不仅体现在社会领域，也体现在艺术领域。艺术史家和考古学家认为从春秋到战国早中期，器物装饰风格出现明显的分界。这种变化主要体现在器物装饰的繁简程度上。中国的青铜器铸造向来用分铸法形成器型和装饰，从商至公元前 5 世纪的青铜器，运用铸件和陶范进行雕刻装饰。[11]陶范不仅用于塑形，更用于铸成绚丽的装饰纹样，其繁密精巧程度体现了委托人的身份与地位，是礼仪活动中身份的象征（图 1）。

公元前 5 世纪之后，平面镶嵌工艺成为装饰主流，立体铸造装饰不再典型。镶嵌图案布满器物表面，似乎不再强调局部立体造型。器物表面及其镶嵌物经过打磨，明光锃亮。[12]器物成型时带有凹槽，再将红铜片、金银丝一片一片嵌入，最后打磨上光

---

［8］Cho-yun Hsu, *Ancient China in Transition: An Analysis of Social Mobility*, 722—222 B. C., p. 129—171.

［9］Xueqin Li（李学勤）, *Eastern Zhou and Qin Civilizations*, Translated by K. C. Chang (New Haven: Yale University Press, 1985), p. 466—467.

［10］Cho-yun Hsu, *Ancient China in Transition: An Analysis of Social Mobility*, 722—222 B. C., p. 107—129.

［11］Bagley, Robert W, "Replication Techniques in Eastern Zhou Bronze Casting," in Steven Lubar and W. David Kingery eds., *History from Things: Essays on Material Culture* (Washington, D.C.: Smithsonian, 1993), p. 232—236.

［12］White, Julia M. and Emma C. Bunker, with contributions by Chen Peifen, *Adornment for Eternity: Status and Rank in Chinese Ornament* (Denver: Denver Art Museum, 1994), p. 42.

图 3  错金银青铜神兽，战国，高 12.1cm，长 21.8cm，河北平山县三汲村一号墓出土。

（图 3）。这一制作流程与早期器物制作形成鲜明的对照，意味着器型与装饰具有的权势象征逐渐减弱，随之而起的是镶嵌工艺所代表的审美与娱乐。

　　显然，这种对传统设计的背离完全是在贵族阶层的支持下产生的。为何贵族在工艺上的趣味产生了这样的变化？史克门（Laurence Sickman，1906—1988）认为这是装饰观念日渐世俗化的体现。他试图从周代晚期的政治和经济变革中探寻新兴装饰风格的渊源：

　　　　从公元前 6 世纪到秦帝国建立，各个诸侯国的兴起对艺术产生了深远的影响。诸侯国之间除了武力争斗外，还有财富的

攀比，因而工艺装饰和设计日益豪奢绚丽。周代晚期的工艺装饰通常以金银、玉石、绿松石和其他珍贵宝石镶嵌，以产生富丽奢华的效果。[13]

以往，个人的身份与地位都是世袭而来，通常在大型典礼上被赐予。而衣冠可以说与个体的身份无差。但从公元前 4 世纪开始，情况有所变化。许倬云先生认为，这样的变化缘于宗族制度逐渐瓦解，行政机构代之而起；葛瑞汉（Angus Charles Graham）认为，围绕着"主体性的发现"和人与自然界的分离，中国思想在公元前 4 世纪经历了一场"形而上学的危机"。[14]

当时思想上的变革可通过《墨子》中的言论得以一窥。公孟子见于墨子，他着儒服，戴章甫，搢笏，问墨子曰："君子服然后行乎？其行然后服乎？"这个问题涉及了上古礼制的根本，而春秋时人对礼制的内核认识甚少，仅限于教条和规则，于是将外在的衣冠之礼视为治国之行的重大表征。但墨子驳斥了这样的假设，认为："行不在服。"[15]

同样，在成书于战国中后期的《晏子春秋》中也有相似的言论。其中景公问晏子衣冠与治国之关系。

---

[ 13 ] Lawrence Sickman, Alexander Soper, *The Art and Architecture of China* (London: Penguin Books, 1968), p. 10.

[ 14 ] A. C. Graham, *Disputers of the Tao: Philosophical Argument in Ancient China* (La Salle, Ill.: Open Court, 1989), p. 95—105.

[ 15 ] 张纯一:《墨子集解》，台北：文史哲出版社，1971，卷十二，第 581 页；Yibao Mei ( 梅贻宝 ), *The works of motze*, 台北：文致出版社，1976，第 463—465 页。更多内容可见上述 A. C. Graham, "Mo tzu," in Michael Loewe eds., *Early Chinese Texts: A Bibliographical Guide* (The Society for the Study of Early China and The Institute of East Asian Studies, University of California, 1993), p. 336—341.

> 　　景公问晏子曰:"吾欲服圣王之服, 居圣王之室, 如此, 则
> 诸侯其至乎?"晏子对曰:"法其俭则可, 法其服, 居其室, 无
> 益也。三王不同服而王, 非以服致诸侯也。"[16]

　　治国之行胜于冠带之礼, 对"衣冠立人"观念的反驳预示着宗族社会秩序的逐渐瓦解。于是, 公卿世袭的荣耀不再等同于他们的内在价值, 而更多阶层的人可以通过艺术"趣味"获得他们的社会地位。"趣味"从来不是普遍存在的社会现象, 只有在较低阶层逐步效仿高层物质创造时才呈现为某种潮流趋势。像在西周那样严苛的等级社会中, 似乎难以出现与趣味相关的术语。不过《墨子·辞过》篇中却出现了相关用语:

> 　　女工作文采, 男工作刻镂, 以为身服, 此非云益煖清也,
> 单财劳力, 毕归之于无用也。以此观之, 其为衣服, 非为身体,
> 皆为观好。是以其民淫僻而难治, 其君奢侈而难谏也。夫以奢
> 侈之君, 御淫僻之民, 欲国无乱, 不可得也。[17]

　　上文提及了重要的社会信息, 比如行业的严格分工, 还有墨子认为的美饰之风对民风之侵害, 同时也提示了奢靡之风兴起是因为君民都追求趣味, 或曰"观"。显然, 当时的民众已开始效仿君王之趣味, 因而君王在宫室、衣服、饮食等方面的奢俭对百

---

[16] 吴则虞编著:《晏子春秋集释》, 北京: 中华书局, 1962, 卷二, 第128页。关于《晏子春秋》的更多研究, 见 Stephen W. Durrant (杜润德), "Yen tzu ch'un ch'iu," in Michael Loewe eds., *Early Chinese Texts: A Bibliographical Guide* (The Society for the Study of Early China and The Institute of East Asian Studies, University of California, 1993), p. 483—489.

[17] 张纯一:《墨子集解》, 卷一, 第52—53页。Yibao Mei, *The works of motze*, p. 46—48.

姓影响甚大。华服美饰代表了物质上的奢靡之风，墨子认为会对百姓带来负面影响。

"观"的本意是看，通常意指一种精神活动。而《墨子·辞过》将其定义为一种看到珍奇之物时获得的一种快感，是可获取的非自然的反应。《晏子春秋》中也用此语表达相似的意思："今齐国丈夫耕，女子织，夜以接日，不足以奉上，而君侧皆雕文刻镂之观。"[18]此处不再强调"观"的精神内涵，而是意味着一种新的物质文化观念的出现。"趣味"不是继承的，而是获取的，因而君民可共观美饰，以娱耳目。既然趣味的价值并非以特权与世袭的方式体现，其登上历史舞台也标志着与宗法等级制度的背离。

人们为何会为趣味所惑？诸家多认为出于对奇巧之物的爱好。墨子在文中将这种行为斥为"僻"，其字面意思为"新巧""珍奇"或"不同寻常"。那战国中期时，何种风格被认为是"新巧"的呢？当时的装饰流行镶嵌和漆绘（图2、图3），器物遍布奇特的形象，与背景难分，形成了一种炫耀式的对照，展现了奇巧新颖的装饰效果。这种追求视觉奇观的趣味也体现在《韩非子》所记的"客有为周君画荚"一事。

> 客有为周君画荚者，三年而成。君观之，与髹荚者同状。周君大怒，画荚者曰："筑十版之墙，凿八尺之牖，而以日始出时加之其上而观。"周君为之，望见其状尽成龙蛇禽兽车马，万物之状备具，周君大悦。此荚之功非不微难也，然其用与素

---

[18]吴则虞编著：《晏子春秋集释》，卷二，第96—99页。

鬃荚同。[19]

画荚的神奇之处在于其耍弄的视觉把戏——看似平平无奇，但对着初生朝阳却显现出连绵不绝的奇妙图画，观者先惑于其平常，继而惊为绝技。这样的视觉技巧标志着对独创性的追求。

上述"客有为周君画荚"的故事，意味着趣味的逐渐转向——从炫耀巧夺天工的技艺转向匠心独具的设计，这也是一种精神性的转向。那奇巧之作是否代表了工艺创造的升华？对此，《庄子》关于"梓庆削木为镰"的故事可表一二。文中的工匠庆制作悬挂钟磬的木架，完成后，见者惊叹其奇瑰，犹如鬼神之作。鲁侯听闻其奇，因问庆："子何术以为焉？"庆谦称自己并无特别的天赋，无非是凝神忘我的精神。他描述这一精神历程为："齐三日，而不敢怀庆赏爵禄；齐五日，不敢怀非誉巧拙。"[20]进入如此忘我境界后，他方能摆脱外部世界的干扰，创造出出神入化的作品。要取得这样的成就，需要创作者心无旁骛，正心诚意。《庄子》此篇也是中国思想史上重要的文献，与上述《韩非子》的"画荚"相呼应，表达了以艺为尊的思想，并揭示了艺术创造的自由与独立。庆在创作时摆脱功名利禄的侵扰，获得了精神上的独立，这种独立与工艺的独创实为一体两面，都要求创作

---

[19] 陈奇猷校注:《韩非子集释》，北京：中华书局，1958，第632—634页。W. K. Liao（廖文奎）trans., *The Complete Works of Han Fei Tzu*, 2 vols. (1939, reprint, London: A. Probsthain, 1959), vol.2, p. 39—40. 更多关于《韩非子》的研究，见 Jean Levi, "Han fei tzu," in Michael Loewe eds., *Early Chinese Texts: A Bibliographical Guide* (The Society for the Study of Early China and The Institute of East Asian Studies, University of California, 1993), p. 115—124.

[20]（清）郭庆藩著，王孝鱼点校:《庄子集释》，北京：中华书局，1961，卷十九，第658页。James Legge ed. and trans., *The Chinese Classics,* vol.2, p. 22.

者静观己心,进入物我两忘的境界,方能有所特出。独创成为当时艺术趣味的目标,而拥有独一无二的工艺品也成为身份的象征。这一趣味体现在战国时期制造漆器装饰的程式之中。

战国中期,漆器和骨器的彩绘都颇具特征。尽管工艺品的设计和装饰要求新颖独特,但在实际制作中常不能尽善尽美。因为工艺品的设计和制作很早就分化为独立的流程。汉代儒生高诱曾评价当时的能工巧匠通常"只知塑形,不知雕镂"。[21] 当时的大师名匠主要从事设计,而其他匠师则在漆器、玉石、青铜器上实现大师们的设计。

从当时工艺品的图绘上可以发现设计与制作分工的切实证据。中国台湾的历史文物陈列所收藏有一件商代陶范,上有墨线标识雕刻部位。美国弗利尔美术馆收藏有一件战国时期的骨器,也有同样的标识,上面有设计师标出的轮廓线,然后由工匠或他人以墨笔沿轮廓线填充。可见工艺制作已分成独立的流程,当时的名匠负责设计,再由学徒完成制作。

设计和制作的分工难以在镶嵌工艺上辨别,不过在漆器彩绘上仍会留下蛛丝马迹。直至公元前3世纪末期,分工情况还是如此。曾侯乙墓出土的一件精致的漆豆提供了早期的例证(图2)。这件漆器的设计非常新颖,以线条组成各种顺向或逆向的形状,还有上下两圈窃曲纹。但仔细查看会发现图案的轮廓线短缺、凝滞,甚至有些粗拙,绘画的水准显然与其独特的设计不匹配,这意味着当时的工艺作坊一方面鼓励设计上的新创,另一方面采用分工的方式完成作品。

然而马王堆出土的另一件彩绘漆器看起来并非遵照上述制作

---

[21] 陈奇猷:《吕氏春秋校释》,台北:华正书局,1985,卷一,第52—53页。

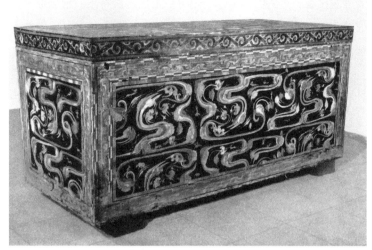

图 4 黑地彩绘漆棺第二层棺，马王堆一号汉墓出土。

流程（图 4）。这件漆器的画法主要是勾勒填色，线条融于色彩之中，有些类似于后来的没骨画法，看不到轮廓线。这样高超的画技应该不是学徒所为，唯有名师高手方能不加涂改绘出如此美妙的图画。上至战国晚期，下至汉早期，漆器的图饰越来越流行脱稿徒手绘制，图案设计大胆新颖，绘制手法仍为传统手法。新奇独特的工艺品日益受到追捧，要求匠师极大地发挥个人才华与创意，社会趣味趋向独创和神妙，从而对名家之作的需求日盛。比如西汉南越王墓外室石壁上绘有云气图案，用笔挥洒流畅，与上述马王堆出土的漆器绘饰相似。这类徒手画技的流传也意味着趣味的转向，从精雕细镂的工艺转向天才式的创造。这要求艺术家自由想象，开创新的笔法与形式，因而个体才能与素养，比如笔法、学识、创意，决定了当时装饰艺术的趋向。马王堆出土的漆器装饰完全呈现了上述趣味的转向。

马王堆一号汉墓出土的黑地彩绘漆棺顶盖绕有变体涡纹饰，这是战国时常见的设计。下棺身四周绘有云纹矩形边框，中心是云气神怪人物图，只见翻滚升腾的云端，站着舞动的神怪人物（图4）。其中神怪画法挥洒灵动，堪称神妙，显然是出自汉代名匠之手。

图5所示为棺身左侧画面，画中的每一个

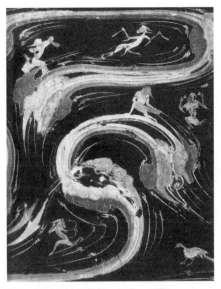

图5　黑地彩绘漆棺第二层棺，局部。

神怪与身后的云气纵横连贯，似乎云气正从它们头上脚下不断冒出，飞跃升腾。换言之，形成这样的构图有赖于延伸连绵的笔触。每一个形象都有直冲而上的长长的拖笔，拖笔之中包含着恰如其分的顿挫，稍作转变，便模拟出神兽的各个部分——鼻子、眼睛等。在这一阶段，这些细微的细节调整揭示了一个出人意料的认识：即物体在外力之下是如何运作的。图中还有一羊神拖着鹤，似乎面对观者，露齿而笑。羊即为"祥"，有祈福祥瑞之意。[22]

羊神站在升腾的云端，可能意味着接引轪侯夫人。后面的鹤，垂翼昂首，步履蹒跚，似乎很不情愿跟着羊神，它的脚爪紧抓地面，站立角度贴合力学原理。而羊神回身拖拽鹤，似乎完全

---

[22] 孙作云:《马王堆一号汉墓漆棺画考释》,《考古》1973年第4期, 第247—254页。

有信心在两者的博弈中胜出。它脚踩祥云，扭身回望，与猎物形成张力，左手轻扯绳索，绳后端松垮，可见其毫不费力已掌控全局。这种从容的姿态还可以从其他细节中感受到，比如它上半身呈放松状态，故两手中的绳索松懈垂下，右肘的毛发也从立起到下垂。而它全身最具张力的是腿股之间，其轮廓线与肩部不同，更为紧绷，并从脚踝到臀部逐渐加深，右腿微露的部分也可以感受到力量。无论是颊上垂下的毛发还是着力的腿股，主要是通过对应的手部运笔传达出笔触的变化，或松弛，或紧实。而图中羊神身体的整体结构又跟从云气纹的结构，线条直冲而上，以顿挫之笔逐渐幻化出神怪的手足、犄角、毛发，呈现出秉气而生的情状。而这样的艺术效果主要凭借画师对线条与形象的把控：线条之虚实畅滞，张弛有度，形象之相生转化，游刃有余。从中，可以推测中国绘画用笔的开辟者非为后来的知识阶层，而是这类无名的匠师。

上述作品意味着器物装饰性质的变化，作为等级象征的装饰转变为以创造和美感为理想的观赏物，这要求匠师具备一定的智慧、知识和趣味。春秋时期，正是礼崩乐坏之世，旧有的装饰观念也随之消退。而礼制之崩为个体施展才能与创造提供了空间。旧有的分工协作的制作方式为独立创造所取代，设计与制作都为名匠独立完成。总而言之，随着心灵逐渐挣脱礼制的束缚，出现了一种更具宽容性的特质——趣味。

本文原载于［美］杨晓能编著：《中国史学新探：20世纪中国考古学》（ *New Perspectives on China's past: Chinese Archaeology in the Twentieth-Century* ），耶鲁大学出版社、美国纳尔逊-阿特金斯艺术博物馆，2004。

# 如何解读一幅中国画——荆浩《笔法记》

威廉·卡洛斯·威廉斯 (William Carlos Williams) 曾说过："意在物中。"这句话很适合用来形容荆浩的画论。参见以下几句：

> 子既好写云林山水,须明物象之原。夫木之为生,为受其性。松之生也,枉而不曲……从微自直,萌心不低。势既独高……[1]

行文至此,荆浩的描述都停留在"松"[2]这一对象的字面意思上。松树的树干/心（core）垂直向上；松树高大,独自成林（isolation）。然而,本土读者（或汉学家）知道,"心"不单是"核心",亦是"心灵"；"独"不单是"孤独",亦是"独立"；

[1] 荆浩:《笔法记》, 英译本见 Susan Bush and Hsio-yen Shih, *Early Chinese Texts on Painting* (Cambridge, Mass.: Harvard University Press, 1985), 146—147.

[2] 参见 Stephen Owen（字文所安）, *Traditional Chinese Poetry and Poetics: Omen of the World* (Madison, 1985), p. 13—15. 文中谈论了中国诗歌意象的求真及对象化本质。又见 Pauline Yu（余宝琳）, *The Reading of Imagery in the Chinese Poetic Tradition* (Princeton, 1987), 此书第五章也谈及了这一观点。

高不单是"高大",更是"高尚"。独立的观念源于空间上的分离,高尚的观念源于高大的外形。自然物体的每一个客观特征对人类观察者来说都是有意味的。

在这段文字中,这两组含义就像盘旋于上方的量子波/粒子一样含混不明。但作者又写道:"分层似叠于林间,如君子之德风也。"[3]其意则不言而喻了。作者在以寥寥数语描述松树客观特征的同时,又赋予其人文内涵。

笔者在本文中假定中国画论的写作并非一种抽象的教条,而是作者所知的各类具体绘画技巧的援引。因而画论中从未以客观中性的术语描述"山水",如其本身那样。"山水"的概念已先在地将自然设定为某种审美经验下之"景",而绘画是与景物的交流对话。鉴于此,某位画论作者运用的语言,事实上告诉我们文中潜在的有关再现的观念。以上述引文为例,松树的人文意涵通过其姿态来呈现:如弯曲、挺拔、蟠屈、独立,这绝非偶然为之。因而,笔者不将"物象"解读为一个合成的"对象",而是借用威廉斯的观点,即"物"为"物体",而"象"则为"物"的结构、布局或性情所表达的观念。这一具有表现性的形式可在绘画中再现,因而荆浩的画论以大幅篇章引导后辈画家认同这一观念:"物"的再现就是"象"的揭示。

如果这个观点是正确的,那么它就意味着一种以结构形式为基础的图像表达模式。这种方式与欧洲传统形成鲜明的对比。在欧洲传统中,寓言与隐喻是抽象思想的典型载体,而关于以外在

---

[3] 荆浩的原文,笔者有赖于卜寿珊的精确翻译,英译本见 Susan Bush and Hsio-yen Shih, *Early Chinese Texts on Painting*, p. 147.

姿态表达内在情性的观念也并非一无所见。[4] 但只有在中国，当时的评论家会将这种表达模式直接应用于山水画，而山水画也逐渐成为重要的画科。

　　这一模式在荆浩的画论中有着直接的应用，他以"气韵"品评松树："有画如飞龙蟠虬，狂生枝叶者，非松之气韵也。"[5]

　　若将此"气韵"释作"精神共鸣"（spirit resonance），无助于理解荆浩的文章。笔者认为"气韵"最初是形容人的姿态、动作中呈现的气质和品性。这一释义与陈兆秀的观点相一致。陈兆秀认为，在6世纪时刘勰的《文心雕龙》中，"气"与现代所谓的"气质"或"品性"大致对应。[6]"气韵"一词在六朝时期被用于描述绘画作品，因为当时绘画的主要形式是人物画。人物品性是当时士族关注的主要问题，因此评论家提出了一系列概念来描述人物气质、品性在视觉上的表现。[7] 如果把"气韵"的这种解释应用到荆浩的文章中，就能更好地理解最后一句"非松之气韵也"，可译为："（这样的形态）与松树的品性相矛盾。"这是从先前论述中自然得出的结论。荆浩在开首就以挺拔、独立、不屈的姿态构建松树的人文意涵。尽管松树可能有折弯，但永远不会"蟠虬"。如盘龙般扭曲的结构不符合松之情性。如果这一解释是正确的，那就暗示着形象（象）的表现因素源自形式中隐含的动感。

　　对人物画而言，图像表现中的动势论不需要特定的本体论或

---

[ 4 ] Michael Baxandall, *Painting and Experience in Fifteenth Century Italy* (Oxford: Oxford University Press, 1972), 60—81.

[ 5 ] 原文的英译依据 Susan Bush and Hsio-yen Shih, *Early Chinese Texts on Painting*, p. 147.

[ 6 ] 陈兆秀：《文心雕龙术语探析》，台北：文史哲出版社，1986，第 120—124 页。

[ 7 ] 见本书中的《早期中国艺术与评论中的气势》一文。

认识论设定，各地的人物绘画传统似乎都或这或那地采纳了这一理论。然而，只有中国画论将其应用于山水画。山水非人，没有明显的生命意义。而荆浩的理论似乎意味着自然的深刻含义正蕴含在其动态中，或隐或显。这种观念显然与希腊、罗马传统相悖。在希腊、罗马传统中，不变的物质或本质被认为是真实的，而变化，如颜色或其他属性，则被归为"偶然"（accidents）。

荆浩对结构具有的动势表现力的关注可能会让人难以理解，不过，其他领域的学者曾强调中国传统思想中具有的动态模式（dynamic model）。葛瑞汉和陈汉生质疑西方学者以本质主义方法解读中国古代文献的习惯，并提醒人们关注中国古代思想所具有的唯名论特征。[8]而摆脱本质主义需要转向对动态空间模式的理解。葛瑞汉一直对这一中国早期的观念非常感兴趣："中国哲学和西方哲学一样，都在追求短暂背后的永恒；但是西方通过主体、本质（例如柏拉图的形式）来寻求，而中国则通过物象的趋势（directive）来寻求。因为就'意动中心观'（Verb-centered consciousness）而言，一切都是过程，变化之中才有恒常。"[9]

笔者不确定"短暂背后的永恒"是否存在，但关注"意动中心观"这一概念，或许有助于阐明中国画论的大部分内容。有学者认为思维本身——至少思维的逻辑构成——其本质必然具有空间性。像"拥有"（possession）甚至"意识"（consciousness）这样的概念，被认为先在地在思维"连线"（wiring）中有一个形

---

[8] 参见 A. C. Graham, "Relating Categories to Question Form in Pre-Han Chinese Thought," *Studies in Chinese Philosophy and Philosophical Literature* (New York: Institute of East Asian Philosophies, 1986), p. 360—411; Chad Hansen (陈汉生), *Language and Logic in Ancient China* (Ann Arbor: University of Michigan Press, 1983), especially p. 141ff.

[9] A. C. Graham, "Relating Categories to Question Form in Pre-Han Chinese Thought," p. 403.

象 / 背景模式。[10] 即使我们对这样的理论持保留意见，以辨物识名为基础的认识论也必将促使我们寻找一种强调形象 / 背景的图像表达方式。

形象和背景之间的区分来自不同程度的强化，同样也对应着这样的论断：物象的本质构成就包含在物象本身之中。在绘画中，形象与周围环境的结合越紧密，其身份就越复杂和难以预料。在叙事和描述性图画中，形象 / 背景的区分是至关重要的，因为在叙事中，人们会假定独立人物间存在因果关系：发令与执行，要求与反抗。为了让叙事清晰，人物特征必须鲜明。因此，欧洲古典绘画传统强调"形式的明确性"（clarity of form）就不足为奇了。[11]

当然，上文并非说明中国艺术建立在运动基础上，而西方艺术建立在实体基础上。中国和欧洲的历史太过多样和复杂，不能一概而论。在中国艺术中，有时会偏向形象 / 背景的区分，如山东地区的汉代画像石。在这样的作品中，单个人物的身份显然是画家和观者关心的主要问题。[12] 事实上，中国许多人物画都以空白或简单的场景为背景。葛瑞汉提出的"动势中心模式"（motion- centered model）很难适用于中国的所有朝代，但其思

---

[10] 兰盖克（Ronald W. Langacker）认为：一定的基础认知行为基于形象 / 背景的差异之上。参见 Ronald W. Langacker, "Reference-point Constructions," *Cognitive linguistics* 4, no. 1 (1993), p. 1—38. 与认知的空间特征相关的详细论述，另请参见 George Lakoff and Mark Johnson, "Conceptual Metaphor in Everyday Language," *The Journal of Philosophy* 77, no.8 (1980), p. 453—486; Hoyt Alverson, "Metaphor and Experience: Looking Over the Notion of Image Schema," in James W. Fernandez eds., *Beyond Metaphor: The Theory of Tropes in Anthropology* (Stanford, Calif.: Stanford University Press, 1991), p. 94—117.
[11] 有关古典传统中不同图像具有的道德寓意，请参见 Michael Greenhalgh, *The Classical Tradition in Art* (New York: Harper & Row, 1978), p. 200—204.
[12] 有关这一风格的修辞含义，参见拙著 *Art and Political Expression in Early China* (New Haven, Conn.: Yale University Press, 1991) , p. 171—187.

想传统中确实隐含着一种"以动势为导向的认识论",而笔者认为荆浩运用了这种观念。

并非只有语言哲学家关注中国典籍中对名与实问题的不同理解。在中国文学研究领域,即使没有如此严肃的思考,也在某种程度上对这一问题有所回应。宇文所安对中国"文"(pattern)的概念及其对诗歌的影响的解读与葛瑞汉的观点是一致的,这在于他避开了对中国思想的本质主义解读:

> 西方文学思想史,是在再现目的论(determining repre-sention)与一种隐含"原型"内容的目的论的可悲的较量中展开的……但是,如果文学之"文"是一种先在的未知模式的必然产物,且文字之"文"不是一种符号,而是一种图式,那么就不存在支配权的竞争。"文"的每一个层面,无论关涉世界之文,还是诗歌之文,都只在其自身的关联领域有效;而诗歌,作为终极表现形式,代表"文"的一个成熟的阶段。[13]

当然,在许多欧洲思想中,"原型"(original)的内容就是主体和本质,而我们的话语体系促使我们将其等同于真实。除非笔者误解了宇文所安的意思,否则他的思想体系中所暗示的关于物象身份的相互依存关系绝不是本质主义的,而且世界与关于世界的言说间的不可分离性与唯名论思想是一致的。在我看来,当宇文所安谈到"关联"(correlative)领域时,他心中所想的应该不是类似共情力的观念。共情力是指分开的个体通过某种神秘的力量(本质主义者的描述)穿越空间"影响"(influence)他者。相

---

[13] Stephen Owen, *Traditional Chinese Poetry and Poetics: Omen of the World*, p. 21.

反，当谈到"物类相关"（categorical association）时，他宣称"世界上的每一个事物和事件都是一个连贯整体的碎片，而对整体的认识是从碎片中展开的"。[14] 这段话体现了关于万物共生的观念。

如果用视觉形式对这一世界观进行图像化，笔者倾向于采用分形图式（fractal pattern），在这一图式下，不同地点和类别的事物以相同的方式呈现其结构。事物彼此间不涉及因果关系，因为在整体的大设计中，角落里的小漩涡仅仅是呈现的图式之一，尽管在最大程度上呈现自身，但在呈现方式上与其他的事物并无大的区别。[15]

在中国绘画史上，的确存在着类似分形的倾向。这在汉初对"气"的循环和生命创化的描绘中已有明显的体现。在这类作品中，总是化出各类变化的小形象，一个接一个。从微观角度看，一种变化为龙；另一种则变化为山羊或植物状形象。在这类图式中，形象/背景并无根本区分，因此有碍于独立形象的塑造。当然，细细察看会发现有所区分。但"不同"的形象秉承气的"流动"（flow）而生，可被视为一小组"图式"的单独表达。就这类图画与自然之本的关系而言，必须以这样的认识论为导向：万物之象源于大通。艺术家和观者必须接受这一认识论。

中国山水画中也有类似的分形图式。事实上，中国山水画主要的传统，如董巨传统、郭熙传统，或李成传统，都可以根据各种"图式"（绘画手法）来区分，各自再现山脉、丘陵、岩石、

---

[14] Stephen Owen, *Traditional Chinese Poetry and Poetics: Omen of the World*, p. 23.

[15] 笔者假设关于"分形"（fractals）的概念已非常普及，读者都熟悉这一概念。如有不了解的读者可以参见 Nina Hall ed., *The New Scientist Guide to Chaos* (London: Reed Business Information, Ltd., 1992). 分形概念的普遍运用不应使汉学家忽略其在概括中国思想的某些特征方面的潜力。

烟云，甚至树木。这似乎并不极端，如果将这类图式结构置于这样的观念中来理解："世界上的每一个事物和事件都是一个连贯整体的碎片，而对整体的认识是从碎片中展开的。"确实，有人常疑惑于中国作者在自然风景中"看到"的"理"，并非指分形图式的具体布局，诸如河流水系或山脉分支，但这是另一篇文章的主题了。

无论是"象""气"还是"理"，其核心概念都是"身份"（identity）。画家的基本工作在于建构万物的身份（名物），每一种再现方式都必然具有某种认识论倾向。而画论的特殊价值在于，作者描述绘与被绘关系的术语，无意中强调了潜藏的认识论倾向。而荆浩《笔法记》最早系统地将传统的人物画术语运用到山水画中。[16]他运用"气""势""象"这些术语的理论前提是自然物象的真实性和意义不在于实体，而在于形态。如以下引文中的"势"，通常暗示一种表现个人品性的姿势、性情或立场：

蟠虬之势，欲附云汉。
译文：（松树的）姿态像一条盘旋欲攀上银河的蟠龙。[17]

势既独高。
译文：其势是如此孤立／独立，如此高大／高尚。

---

[16] 顾恺之曾用一些相同的术语来描述山水画，但他并没有提出系统的山水画论。参见 William Acker trans., *Some Tang and Pre-Tang texts on Chinese Painting* (Leiden: E.J. Brill, 1954 and 1974), vol.2, p. 73, vol.3, p. 71.

[17] 这一关于个人品性的描述用于形容天赋极高之人。这一比喻至少可以追溯到战国时期，在《盐铁论》中有明确的阐述。御史在辩论时说道："故贤者得位，犹龙得水，腾蛇游雾也。"桓宽：《盐铁论》，上海：上海人民出版社，1974，第23页。英译本见 Esson M. Gale trans., *Discourses on Salt and Iron*, reprint ed. (Taipei: Chengwen Publishing Co., 1973), p. 63—64. 更早的相关记录见《庄子》和《晏子春秋》。

势高而险，屈节以恭。

译文：其势如此高大／高尚，难以接近／疏离，却又愿恭敬地（屈）表达对（别人）的尊重。

屈节有恭敬的意味，通过向他人屈身的姿态来表达。显然这是人用以表达自我的方式，这一点也为早期艺术评论家所关注。[18] 而荆浩将这一理念应用于自然，引申至山水画上。一旦我们理解了这一点，就会明白荆浩的理论中"气"与"势"的密切关系：

山水之象，气势相生。

译文：在山水的表现形象中，情性和姿态是相辅相成的。

笔者选出上述的关键句，意在将这些句子串联为一个连贯的理论表述。"气"（情性）在"势"（姿态）中展现。而姿态作为一种动作，不可能切实存在于缣帛之上，存在于绘画的虚构空间中。（文人画论强调的记录势的笔触，当时还没有出现。）这一姿态只隐含在一种形式中，在树、岩石或小山的表现性形象中。荆浩的理论对这一表现性对象有专门的术语，即"象"。

当然，"象"的这种用法并非荆浩发明的，在《周易》中就有类似的用法，《系辞》篇中有关于"象"的形态特征的表述：

分而为二以象两。

译文：一分为二以表现／代表两两相对（的概念）。

---

[18] 见本书中的《早期中国艺术与评论中的气势》一文。

　　　　揲之以四以象四时。

　　　　译文：以四为单位来计算，以表现／代表四季（的概念）。[19]

　　"两"与"成对"相关联，正如松树的孤立（独）与其独立不附的品性相关联。前者代表事物的外形结构——"物"，后者是这一外形结构表达的人文意涵——"象"。当"象"用作动词时，意为"表现"。而"象"用作名词时，重心发生变化。它有时作为被表现之物，似乎意味着某种事物运行的结果，或谓以转喻的方式呈现的事物运行的征兆。例如：

　　　　是故吉凶者，失得之象也。[20]

　　　　译文：基于这一原因（是故），幸与不幸（吉凶）是（也）获得与失去（失得）的（之）表征／征兆（象）。

　　值得注意的是，这个命题不见得能反过来。凶兆未必指向失，而这一词序意味着我们对不幸的感知既可能是失的表现，也是失的结果。

　　　　变化者，进退之象也。[21]

　　　　译文：转变是交替变化的表现／征兆。

　　此句中的"进退"为复合词，和"方圆"一样，"方圆"应

---

［19］杨家骆编：《周易注疏及补正》，台北：世界书局，1975，卷八，第393—394页。

［20］同上，卷八，第369页。

［21］杨家骆编：《周易注疏及补正》，台北：世界书局，1975，卷八，第370页。

翻译为"形状"而非"方形和圆形"。转变是变化发生后为我们主观认可的价值结果。变化的动力被理解为条件交替的过程，即"进和退"。

> 圣人有以见天下之赜，而拟诸其形容，象其物宜，是故谓之象。[22]

在这段话中，"象"的动词与名词用法自然有了分界。当然，我们把"卦象"称为"象"（expressions），因为其"表现"（express）了万物的动态结构。无论在何种情况之下，万物的意义在于结构或形态的构成，隐含着运行的意味。

笔者并非认为"象"在中国典籍中的意义都是如此。中国文化是丰富多元的，并非所有的绘画方式都具有分形的性质，也不是所有言说都建立在意动思维（verb-oriented thinking）之上。甚至对《周易》所言之"象"作"意动化"（verb-centered）的解读可能并不适合。笔者举出上述例子是为了说明，荆浩可能从《周易》中得到了"象呈为形象"的观念。令人欣慰的是，笔者的理解与余宝琳（Pauline Yu）女士关于这一术语更为广泛的研究中提出的两点是一致的。首先，她认为，"象"不符合欧洲意义上的"再现"，缺乏模仿的概念。比如，她指出，"象"与物象之间的整体联系比"再现"所暗示的更紧密。在笔者的理解中，荆浩的"象"天然地与物象更为接近，因为卜者解读的"卦象"是物象结构的呈现。其次，与宇文所安一样，余宝琳认为物类依

---

[22] 杨家骆编：《周易注疏及补正》，台北：世界书局，1975，卷八，第383页，也可参见 Pauline Yu, *The Reading of Imagery in the Chinese Poetic Tradition*, p. 39.

存的观念基本上具有动态性。[23] 笔者对荆浩的解读也与此论点一致。

荆浩对"象"最具启发性的运用可能体现在以下段落中：

> 山水之象，气势相生。故尖曰峰，平曰顶，圆曰峦，相连曰岭，有穴曰岫，峻壁曰崖，崖间崖下曰岩，路通山中曰谷，不通曰峪，峪中有水曰溪，山夹水曰涧，其上峰峦虽异，其下冈岭相连，掩映林泉，依稀远近。夫画山水无此象，亦非也。

开头的"故"字表明，下文将通过各山之形的呈现说明"山水之象，气势相生"的意义。这也与上文关于"象"的论述一致。山体有孤立，有连绵，有陡峭，有平缓。每一种形态都包含着一种蕴含动势的独特的表现性形象。其中，形状和动作是融合的，比如一棵"弯曲"的树被解读为谦恭。但在欧洲人眼里，这只是静止的物体罢了。可以说，中国绘画中所有形状都是姿态的展现，即使这种姿势仅仅是一种孤立的状态。

荆浩对距离和空间的感知和再现也许源自他对形式的动态认知。当他观察山水之"象"时认识到，山峰看似分离，其下冈岭却是相连的。这一认识的意义在于：万物即是整体，又包含着各自分立的个体。诸如从连绵的山脉中分化出山川之形，继而，溪流和林木的形态从整体中分化而成。山川草木形态的呈现都是分化的过程，从此意义上说，它们在某种程度上是共名的（身份），是"同类"（kind）。而分化是必然的过程或途径，为事物提供了导向，使其从"那"到"这"。正是这种网状发展

---

[ 23 ] Pauline Yu, *The Reading of Imagery in the Chinese Poetic Tradition*, p. 39—43.

过程中的趋向，促成了山水画中的空间感，既是"真实的"又是"绘成的"。最终，山水画如果缺少此种图式，看起来就与自然风格背道而驰。如此之所以违背自然，并非在于视觉上的"不真实"（unrealistic），而在于创作或外形上并未充分再现自然分化的构造。

这一技巧如何运用于实践，可以这幅被归为五代的作品为例来说明（图1）。在这幅作品中，荆浩的理论在岩石的布局上得以体现。画家通过蜿蜒山道两边所布岩石从上至下的大小和高低变化，传达一种空间感。无论此画是否为真迹，或仅仅是精良的摹本，这种空间缩减画法在现存10世纪画作的摹本中很常见。[24]也许荆浩的画论中已暗含了这一微妙的画理。

显然，上述对荆浩的解读与之前的大多数解读相矛盾，因其抽离了本质主义设定。而在对"真"这一词汇的解释中，这种差别会更明显。由于"真"常与"真实"混淆，所以"真"很容易使人对这篇画论进行本质主义解读，参考以下引文：

> 画者，画也。度物象而取其真。物之华，取其华。物之实，取其实……似者，得其形，遗其气，真者，气质俱盛。凡气传于华，遗于象，象之死也。[25]

这是一篇难以理解的画论，如果没有批注，恐怕难以译成令人满意的英文。尽管如此，也许柏拉图会觉得此文很有吸引

---

[24] 参见史克门为这件作品撰写的条目，见 Lawrence Sickman et al., *Eight Dynasties of Chinese Painting* (Cleveland Museum of Art/ Indiana University Press, 1980), p. 11—12.

[25] 荆浩：《笔法记》，英译本参见 Shio Sakanishi（坂西志保）trans., *The Spirit of the Brush*, second ed. (London: John Murray, 1948), p. 87.

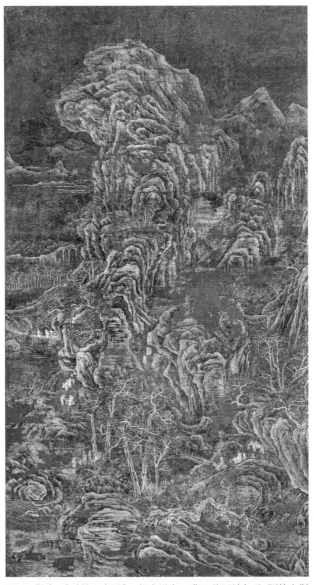

图 1　荆浩，《雪景山水图》，绢本设色，藏于美国纳尔逊-阿特金斯艺术博物馆。

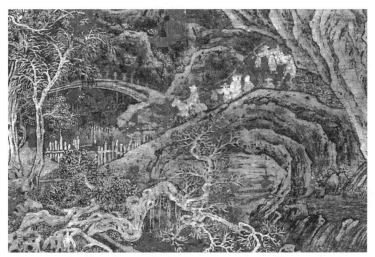

图 2　《雪景山水图》局部。

力。外在形式与内在"真实"的对比，或虚假与真实、物质与灵魂的永恒斗争，暗示着一个分化对立的世界（a world of discrete identities）。在这个世界里，每一本质都被外在形式的"偶然"（accidents）所遮蔽。然而，这位东方艺术家具有玄秘的洞察力，能在纷乱的现象中捕捉"真正"（true）的真实。可以想象，这样的解读能够吸引习惯于欧洲本质主义思想的读者。而研究中国文化的学者最近才将本质主义抛诸脑后，或许是因为直至 20 世纪末，人文知识分子才真正接受哥德尔、海森堡、维特根斯坦和庄子的学说。在此语境下，我们也许可以尝试另一种抽离了本质主义的解读。根据上文的解读，一棵树的表现性结构并非具有为形式所遮蔽的本质，它是无所遮蔽、无处不在的。然而并非所有画家都能认识结构中蕴含的意义，正如两根棍子在某些人眼中只是棍子而未体会到两两成对的寓意。可能对荆浩来说，意义以

及表现形象，无论我们是否领悟，就在"那儿"（there），在那棵树上。而要将其呈现于绘画之中，画家必须首先捕捉到它。[26]有人可能会引用宇文所安的言论来说明："'文'的每一个层面，有关世界的层面和（艺术品的）层面，都只在其自身关联领域有效。"然而，这两个领域是相互依存的。这个世界不是一种幻象，但是，除了通过阐释之外，它也是我们无法触及的"自在之物"（Ding an Sich）。

也许符合这种阐释学立场的译文应该像是这样：

> 绘画就是规划（或言布局）。人们对物体及其表现形象进行评判，选择真实的。（如果你想绘制）物象的外在细节，就选择（物体的）细节。（如果你想绘制）一个物体的实际（形象），请选择它的实际（形象）。人们不能通过物体的外在细节来建构其真实（情性）。

《笔法记》包含了很多重要的术语。其中"选择"（取）在此文中和其他早期文献（如郭熙的《林泉高致》）中的重要性，意味着对艺术表现中某种程度的相对性的认可。表现的局限性迫使艺术家从万物的特性中做"选择"，而这些特性都可能是不同程度的"存在"。画家不可能绘下一切"现实"所见。如果可以，就不必强调选择的必要性了。这一观念与乔舒亚·雷诺兹爵士（Sir Joshua Reynolds）时代欧洲作品中普遍存在的一种态度形成了鲜明对比，即艺术家真的能够描绘"真实"。30 年前，这种差

---

[26] 这将有助于解释为什么"meeting"（"会"或"与"）的概念在中国艺术理论中如此重要，但这是另一篇论文的主题了，在此不作赘述。

异可能被夸大为中国缺乏"科学"（scientific）思维的证据，但在后福柯时代，这种说法将不再成立。事实上，雷诺兹的观念现在看起来很天真，而艺术史学家已完全认识到任何绘画风格都是一种主观选择，不存在完全客观的风格。

另一个重要的术语是"度"。虽然在早期的文献中，"度"仅仅意味着"测量"。然而，笔者认为荆浩对"度"的引申，更接近汉以前的用法。在古代礼制社会中，"度"常指人的价值，即"等级"。"等级"常以礼仪活动中的器物和装饰的品质来表现。因此，"度"意味着重要等级的区分。[27] 根据荆浩的理论，画家必须从丰富的自然细节中择取最具有意味的形式和构成。

正如中国学者所知，"华"也有丰富的寓意。战国以来，"华"往往具有负面含义，意味着过于奢华、雕镂的装饰物。到了战国晚期和汉初，它与宫廷奢华联系在一起，与文人的清雅形成了鲜明的对比。[28] 这种特殊的二分法显然也是荆浩文中活跃的主题。他一贯强调，朴素的实在比空虚的外表更具价值。在此之前，笔者曾试图将画论中的这类观点与五代、北宋时期出现的非贵族话语联系起来。包弼德（Peter Bol）先生在近期关于宋代政治文化和社会意义的著作中也提出了类似观

---

[27] 例如："是月也，命妇官染采，黼、黻、文、章，必以法故，无或差贷。黑、黄、仓、赤，莫不质良，无敢诈伪，以给郊庙祭祀之服，以为旗章，以别贵贱等给之度。"［清］孙希旦：《礼记集解》，北京：中华书局，1989，第 458—459 页。同见于［春秋］左丘明注，［晋］杜预集解，［日］竹添光鸿会笺：《左传会笺》，台北：进学书局，1969，卷二，第 10—16 页。李涤生：《荀子集释》，台北：台湾学生书局，1979，卷七，第 119—121 页。

[28] 参见拙文 "Artistic Taste, the Economy and the Social Order in Former Han China," *Art History* 9, no. 3 (1986), p. 285—305.

点。[29] 无论人们是否同意包弼德或笔者的观点，这两项研究都提供了足够的材料，表明 10 世纪时，"华与实"的论题在士人中已成为一个文化和社会问题。因此，我们对荆浩画论的解读不能浮于表面。他所建立的内质重于外华的绘画理论符合他的社会价值观。因而，对于画家的创作，他推崇自然之理，排斥雕饰奢华，也符合他一贯的立场。

至此，我们仍然面临着一个问题：画面的哪些形式特征可被视为"华"（装饰细节）。《笔法记》没有给出明确的答案，但笔者猜测荆浩所指应该是形式和肌理的细节。通过这些细节，艺术家可以展示他的精湛技巧，取悦那些把美饰等同于艺术技巧的鉴赏家。由于这种技巧通常体现在纹理或细微的形式特征上，自然会减弱构建"形象"（figure）或"象"所要求的结构一致性。这就解释了为何不能通过装饰细节来建立物体的"实"（形象）。从视觉的角度看，这两者是相互矛盾的。当人们关注于丰富的表面细节时，不可能以相同的程度理解物象的"完形"（Gestalt）。

正如下文所言：

> 似者，得其形，遗其气。真者，气质俱盛。凡气传于华，遗于象，象之死也。

---

[29] 1989 年，笔者在宾夕法尼亚州州立大学艺术史系主办的梅隆大学系列讲座"诠释的艺术"（The Art of Interpreting）中，首次提出了关于 10 世纪绘画理论中非贵族话语的论点。1993 年读了包弼德的书后，笔者引用了他的见解和论据，并对文章进行了修改。参见 Peter Bol, "Discourses of Representation in Tenth and Eleventh Century China," in Susan C. Scott ed., *The Art of Interpreting: Papers in Art History from Pennsylvania State University 9* (University Park: Pennsylvania State University Press, 1995), p. 89—125. 关于唐宋过渡时期文化话语和社会相互作用的更全面的讨论，参见 Peter Bol, *"This Culture of Ours": Intellectual Transitions in T'ang and Sung China* (Stanford, Calif.: Stanford University Press, 1992).

从古时起，"形"（形式）就意指物质的、可触摸的体。《庄子》中，"形"有时仅意味着"尸体"（corpse）。因此，"形"这一术语的选用甚为恰当，可用于"无生命的"（dead）形式与隐含动态的形式的对比。通过表面纹理和形式细节，画家可能确实传达了一种强烈的实体存在感——物体的重量、体积等。这尤其表现在五代和北宋绘画中，画作以皴法而非明暗来创造表面肌理。然而，对表面细节的感知与对形式结构的感知相矛盾，过分强调表面细节将导致整体的"象"的消亡。另一方面，"气"是通过形状中隐含的"势"来表达的，其为呈"象"之源，因此失去"气"就意味着失去"象"。

而关于"真"，又是如何呢？通过描绘物象的表现性结构，画家传达物之情性、意义，甚至体量感或曰"实"（substance）。事实上，从汉代以来，某些画派几乎完全通过动作的描绘来传达一种体量感。到了 10 世纪，绘画肌理（皴法）也增加了这种体量感。荆浩并不反对肌理的表现，他只是反对过度的细节修饰。因此，情性（隐含动作）和实质（形状、体积和肌理的准确性）可以同时呈现，也即是荆浩所说的"真"。

以此来定义"真"，并非来自客观的观察，而是一种巧妙的修辞策略。在中国和欧洲，"真"和"Truth"（真理）都曾是建立社会价值的有效手段。中文中的"真"不是"Truth"（真理），因为"Truth"（真理）在文辞上的力量源自其宣称独立于人类福祉之上的存在。如果加尔文主义（Calvinism）不只是我推崇的教义，而是事实上的"Truth"（真理），那么我就有理由迫害其他非加尔文主义者，因为"Truth"（真理）是绝对的善。因而，我的行为不是偏执自私，而是独立于我之外的"Truth"（真理）的必然结果。至少，我们似乎应该这样认为。

从荆浩的文章中可以看出，"真"并非与人的存在不相关。画家选择的表现形式都真实地存在于自然界中，但要识别什么是"真实的"（最具有意义的），则需要对判断力进行培养。画家从诸多现象中选出最有意义的形式，也就是"真"（genuine）。松树呈现出的特定肌理，并不具有意义，松树的独立姿态（独）才是最有意义的。这就是为什么外部细节与物体的"实在"形式是对立的。荆浩认为，物体的动作或品性比肌理更"实在"（actual）；对其身份（名）的建构比肌理更重要。当然，肌理也存在于"那里"（there），而画家要将"那"变为"这"，这是阐释性的"取"的过程，而非本体论意义上的赋予。

当然，"真"的文辞效果也并不逊色。"真"是虚假的对立面，是权威的载体。在这篇画论中，荆浩用自然中有意味的动态结构来定义"真"。他所表达的重要意味之一为诚朴之实（实）和雕饰之美的对立。当荆浩声称一方为"真"时，就意味着推崇一方，反对另一方。荆浩笔下之"真"，既不求诸上帝，也不求诸经义（欧洲历史学家将这一特征与"现代性"联系在一起）。尽管如此，他仍意在树立"自然"的审美权威，与奢华的趣味形成对立，并试图建立一个令人信服的完整的理论体系。他的诉求并非探寻某种"真理"，而是发展出另一种话语系统。

我们也应该保持谨慎，不应对荆浩的画论作过度阐释。尽管他的一些观点广泛存在于中国传统思想中（比如非本质主义的思想体系），但其他一些观点是10、11世纪的话语体系中特有的。例如，他对空间感的本质和起源的理解，与10至11世纪早期绘画中再现空间的技法相吻合。直至11世纪末，郭熙的《林泉高致》问世，对空间的新理解已经取代了荆浩画论中所提出的观点。同时，有关动势的内在表现力的观念在中国艺术理论中仍十

分重要，但经历了更为激进的演绎。在苏轼（1037—1101）的时代之后不久，事物的形态表现力可能已不再被视为自然物的"实在"品性的呈现，而是艺术家主体情性的流露："所作枯木，枝干虬屈无端倪，石皴亦奇怪，如其胸中盘郁也。"[30]

由此可见，在文人画理论中，"真"的意义发生了深刻的变化。它不再指绘画中的表现形式与自然物体之间的对应，而更倾向于画家心中之丘壑与纸上笔墨间的呼应。[31]无论何种情况，探寻"意动中心观"的内涵，对于研究宋代绘画理论与实践，都是有价值的。

本文原载于［美］余宝琳编：《文以志道：中国古代文献选读》（*Ways with Words: Writing about Reading Texts from Early China*），加州大学出版社，2000。

---

［30］［宋］邓椿、［元］庄肃著，黄苗子点校：《中国美术论著丛刊：画继·画继补遗》，黄苗子编注，北京：人民美术出版社，1963，卷三，第16页。
［31］有关此问题的更完整的说明，请参见本书中的《10世纪与11世纪中国绘画中的再现性话语》一文。

# 何谓山水之体？

纵观历史，各时代、各地区通常将社会特权附着于身体之上，通过姿态、衣着、徽章等来体现权威，但从未以风景的形式来体现。前现代时期，物质的稀缺几乎普遍存在，因而很容易引导一个农夫接受这样的观念：佩戴镀金腰带的人就应该拥有比他更多的资源。而这样的论调，显然可视为一种巧饰的产物。地位高的人身上的一切——从装饰品到面部表情——都体现了巧饰的作用。发型显现了仆人的耐心梳理，时尚的眼光出自贵族的教养，衣着样式记录了织布者的辛劳。正如8世纪中叶杜甫的诗中写道："彤庭所分帛，本自寒女出。鞭挞其夫家，聚敛贡城阙。"[1]在杜甫看来，一位贵妇人穿着的丝绸上满是寒女冻僵的指印。

鉴于身体和装饰映射的权威，欧洲和亚洲形成了各派人物画传统，而权力正蕴含在那些袖口的纹饰与眉形之中。从这一角度，似乎可以理解风景画作为一种自觉的画派为何出现得较晚。赋予

---

[1][唐] 杜甫著，[清] 仇兆鳌注:《杜诗详注》（第五册），北京：中华书局，1979，第 269 页。英译本见 Rewi Alley trans., Feng Zhi comp.*Tu Fu: Selected Poems* (Hong Kong, 1974), p. 28. 特别鸣谢包弼德和宇文所安在本文早期阶段提供的明智建议。

袖口与眉形以权威的正是巧饰，但在风景画中，树木与岩石都是天然材料，不受人力的影响。这并不是说风景缺乏社会性符号，恰恰相反，它是一种特殊的符号。活跃于后福柯时代的思想家，如约翰·巴雷尔（John Barrell）、安·伯明翰（Ann Bermingham）、斯蒂芬·丹尼尔斯（Stephen Daniels）等人传达了这样的观念：风景的"天然"性内化了其符号序列。[2] 而风景画功能的实现有赖于我们从自然中筛选出更符合人为形成的习俗的符码。W. J. T. 米切尔（W. J. T. Mitchell）提出了以下带有辩证意味的概念：

> 如我们所见，自然和习俗在以风景为载体的媒介中被区分和识别。我们说"风景是自然，而不是习俗"，就像说"风景是理想的，而不是不动产"一样，也是出于同样的原因——在赋予风景以形式的过程中消除人类建构活动的痕迹，以此作为意义或价值的实现，从而产生了一种隐藏自身技艺的艺术，去想象一种"突破"（break through）再现以进入无人之境（the realm of the nonhuman）的表达方式。[3]

任何理解中国山水画的尝试都必须从"自然"与人类习俗之间的冲突开始，一个简单的事实是，山水画中的树木并非披着长袍的人物。

---

[ 2 ] John Barrell, *The Dark Side of the Landscape: The Rural Poor in English Painting, 1730—1840* (Cambridge, 1980), p. 1—16; Ann Bermingham, *Landscape and Ideology* (Berkeley, 1986), p. 33ff.; Stephen Daniels, "The Political Iconography of Woodland in Later Georgian England," in Stephen Daniels and Denis Cosgrove ed., *The Iconography of Landscape* (Cambridge, 1988), p. 43—82.

[ 3 ] W. J. T. Mitchell, "Imperial Landscape," in W. J. T. Mitchell ed., *Landscape and Power* (Chicago, 1994), p. 16.

## 特立独行的传统与山水画的兴起

如果人物画已经清楚地表达了统治精英们想要维持的社会关系，那么为什么还要费心去"映射"（screen）呢？如果社会看起来是"自然的"，那么大概就没有必要"自然化"了。但是，当社会秩序显得不自然，当等级标志变得含糊不清且引起争议，此时，便可以在山水画中创造出一个空间——不是为了制定社会规范，而是为了协调。

现存最早的关于山水画理论的文献似乎在几个层面挑战了传统的等级制度。[4] 名为《笔法记》的画论，通常被归于 10 世纪画家荆浩名下。除了这篇画论，我们对荆浩的了解不多，显然，他不是朝臣，不为朝廷写作。事实上，这部作品的基调类似于唐以来诗歌创作中自我表达式的修辞。比如像孟浩然，作为一个清贫而特立独行的诗人，一个怀才不遇的孤独者，徜徉于山水之间寻找诗意和灵感。如果以世俗的标准来看，他无疑是不成功的。[5] 但在中国思想传统中，对功名利禄的拒斥通常被视为个人价值的体现。4 世纪的诗人陶渊明可能是早期最伟大的抛弃功名富贵的诗人。但他不是第一个，早在 3 世纪，左思（250—305）就曾把出生高贵的贵族公子比作庸碌的纨绔子弟。

---

[4]《笔法记》的完整英译本见 Shio Sakanishi trans., *The Spirit of the Brush* (London: John Murray, 1948). 此前中国还有更早的文献，如顾恺之的《画云台山记》和宗炳的《画山水诀》，但都不是系统的山水画理论著作。参见 Susan Bush, "Tsung Ping's Essay on Painting Landscape and the 'Landscape Buddhism' of Mount Lu," in Susan Bush and Christian Murck ed., *Theories of the Arts in China* (Princeton, 1983), p. 132—164.

[5] 有关早期山水画中特立独行的诗人主题的详细论述，请参见 Peter Sturman（石慢），"The Donkey Rider as Icon: Li Cheng and Early Chinese Landscape Painting," *Artibus Asiae* 55, 1/2 (1995), p. 43—97, esp.p. 51ff.

郁郁涧底松，离离山上苗。

以彼径寸茎，荫此百尺条。

世胄蹑高位，英俊沉下僚。[6]

　　这类讽喻诗把自然视为斗争的场所，构建了一个反抗根深蒂固的等级制度的诗人形象。到了唐代，叛逆、标新立异已经成为一种成熟的文学与社交手段。与荆浩时代相近的一些画家也呈现出类似的独特人格。郭若虚在《图画见闻志》中记录了醉酒作画的择仁和尚的形象："性嗜酒，每醉，挥墨于绡纨、粉堵之上，醒乃添补千形万状，极于奇怪。"朱景玄则在《唐朝名画录》中提到了李灵省，一位类似库尔贝的画家："每图一障，非其所欲，不即强为也。"[7] 同时代另一个放荡不羁之人则是蒲永升，他"性嗜酒放浪，善画水，人或以势力使之，则嘻笑舍去。遇其欲画，不择贵贱"。书中还提到名为常思言的一位平民，"善画山水林木，求之者甚众。然必在渠乐与即为之，既不可以利诱，复不可以势动，此其所以难得也"。[8]

　　似乎没有理由怀疑这些奇闻轶事是郭若虚编造的。不过这些轶事的意义不在于历史可信度，而在于其成为唐宋之际画论的重要组成部分。和荆浩一样，早期山水画家大多在庙堂之外追求自己的艺术。当然，一些画家也为王侯公卿所赏识拉拢（否则，何来的拒绝呢？），他们的画作也出现在皇家收藏中。但早期大师

［6］徐元:《历代讽喻诗选》，安徽：黄山书社，1986，第42—43页。

［7］［唐］朱景玄撰，温肇桐注:《唐朝名画录》，成都：四川美术出版社，1985，第35页。

［8］郭若虚:《图画见闻志》，英译本见 Alexander Coburn Soper, *Kuo Jo-hsü's Experiences in Painting* (Washington, D.C., 1951), 71/21:4a—b, 102/6:17a.

所创立的山水画传统直至 11 世纪中期才成为宫廷绘画的主流，这距离第一代独立山水画家的出现已过了漫长的几个世纪。[9]

　　如果如文献记载的那样，早期独立的山水画家并未受到宫廷的教导，那他们艺术的社会渊源来自何方？不妨就此回顾一下当时的历史环境。正是在这一时期，世袭制迅速衰落，农奴减少，佃农代之而起。[10] 世袭贵族的政治影响力被科举入仕的官员所削弱。正如包弼德所述："（在 600 年）良好的出身比当时被认为是文化的任何东西都重要，出身高贵是获得高位的基础……到了 1200 年，'文化'的重要性超越了出身……教育是获得高位的基础。"[11] 在此过渡时期，服饰和仪表——作为价值和地位的可见象征——绝不再是非常明确的了。

　　郭若虚书中收录的轶事让人回想起欧洲画家萨尔瓦托·罗莎（Salvatore Rosa）和英国画家乔治·莫兰（George Morland）等人的生活。莫兰与不受世俗陈规束缚的中国古人有着相似之处，这不仅体现在好酒一事，还在于他也生活在贵族制度迅速衰落的时期。[12] 无疑，类似的奇闻轶事，如果由罗杰·德·皮勒（Roget de Piles）来传播，也不会被当作离奇故事而抹掉。在中国和欧洲，这些轶事本身就是合适的历史研究对象。郭若虚书中传递出的社会信息是：财富与良好的举止皆不及恣意的才华。书中所记的常思言的轶事表明：在一个穷困潦倒的艺术家的钢铁意志面

---

[9] 佘城：《北宋图画院之新探》，台北：文史哲出版社，1988，第 98—99 页。

[10] Kang Chao, *Man and Land in Chinese History* (Stanford, 1986), p. 177—182.

[11] Peter K. Bol, *"This Culture of Ours": Intellectual Transitions in Tang and Sung China* (Stanford, Calif.: Stanford University Press, 1992), p. 33.

[12] Francis Haskell, *Patrons and Painters: Art and Society in Baroque Italy* (New Haven, 1980), p. 22; John Barrell, *The Dark Side of the Landscape: The Rural Poor in English Painting, 1730—1840*, p. 89—90, 94—96.

前，财富的肤浅暴露无遗。画家的绘画风格就是个人性情的展现，而所有画家在灵感之下创造的艺术又是那么无迹可寻。下列对立价值观中所固有的反讽性——财富与贫穷、矫饰与天赋、完备的摹品与稚拙的创意——必然会挑战宫廷与贵族的文化权威。而只有在包弼德、倪雅梅（Amy McNair）等人描述的当时历史情境之下——世袭特权的衰落和诸家争鸣的开始，才能更好地理解上述画论中所列的这些奇闻轶事。[13]

## 时代之音：山水之情性

荆浩的《笔法记》采用一种文学修辞将自身置于一种特立独行的艺术语境之中。文章开首设置了这样的情节：作者是一个勤勉但缺乏经验的画家，偶遇一位貌不惊人的老者，受其指点而开悟，抛弃了以往的创作模式。这一情节的设定旨在对传统观念提出质疑：具有独立思想的这位山中隐士比既定权威更具洞见。于是，荆浩借老者之口陈述自己的观念，而将自己设定为老者的对立面——一个墨守成规的画家。这样的设定是有意图的，即通过双方的对话与论争表达观念，这构成荆浩山水画理论的一个关键因素。

如何在山水画中展现观念的对话与论争？仔细琢磨荆浩的

---

[13] Peter K. Bol, *"This Culture of Ours": Intellectual Transitions in Tang and Sung China*, p. 66 ff., p. 187—188; Amy McNair, "Su Shih's Copy of the 'Letter on the Controversy over Seating Protocol,'" *Archives of Asian Art* 43 (1990), p. 38—48. 对于宫廷趣味的改变，另见 Ronald C. Egan, *Word, Image, and Deed in the Life of Su Shi* (Cambridge, 1994), p. 8—16, p. 261—265.

理论，可以发现他试图将物象的图式置于不断构成的动态过程中。想要了解其中的逻辑，可以参看以下引文中的三个术语："物""象"和"势"：

> 子既好写云林山水，须明物象之原。[14]夫木之为生，为受其性。松之生也，枉而不曲遇……从微自直，萌心不低。势既独高……[15]

在这段文字中，很容易将"物"（object）和"象"（significant figure）看作一个复合词，意为"形象"。笔者的翻译保留了两者之间的典型区别，"物"代表物体"在那儿"，而"象"代表某种显现的规则。[16]这种表述隐含的二元性贯穿了整个段落，荆浩关于物象的每一个陈述都暗示了另一层面的社会含义。例如"从微自直，萌心不低。势既独高"，[17]本土读者（或汉学家）都知道，"心"不仅是"核心"，还是"心灵"；"独"不仅是"孤

---

[14] 在英文中，"象"通常被译为"image"，笔者并非对此持否定意见，但在画论文献中，"象"所蕴含的意义比"意象"（image）更精微，更强调对象的结构关系，非常类似于《易经》中的"象"，纯粹是关系的图演。如果读者暂时认可"象"的意思比较接近"significant figure"，那他就更容易感知到荆浩画论中的其他术语。

[15] 黄宾虹、邓实编：《美术丛书》四集第六辑，上海：神州国光社，1936，第17页。

[16] 在中国典籍中，"物"通常指的是仪式上的物品或代表仪式等级的实物，而"象"则是一种迹象，通常是自然的，有时也是人为的。参见上海师范学院古籍整理组校点：《国语》，上海：上海古籍出版社，1978，卷二中，第64—65页；James Legge trans., *The Chinese Classics*, 3d ed. (Hong Kong, 1960), 5:107. 关于对这些文献的讨论，见拙文 "The Figure in the Carpet: The Discourse of Craft in Chunqiu China," *Monumenta Serica* 43 (1995), p. 211—233.

[17] 参见 Stephen Owen, *Traditional Chinese Poetry and Poetics: Omen of the World* (Madison, 1985), p. 13—15. 文中谈论了中国诗歌意象的事实性及面向对象的本质。Pauline Yu, *The Reading of Imagery in the Chinese Poetic Tradition* (Princeton, 1987) 第五章也谈及了这一观点。

独的”，还是“独立的”；“高”不仅是“高大”，就其意义的完整性而言还包含了“高贵”。

将“象”视为具有社会含义的形象，早在《周易》中就已出现：“分而为二以象两。”“二”是外部世界；称“二”为“两”则充满了社会意涵。[18]“二”关联“成对”，正如松树的“独”关联其独立性。前者是“物”所呈现的结构，后者是“象”所传递的社会内容。同样，物象直立不倚的几何形态也可意指正直不屈的品格。自然空间的隔离蕴含了人格的“独立”，物象之高大也象征着高贵的品格。诸如此类推论，将自然之象演变为物体与环境之间的动态关系。在荆浩的《笔法记》中，这些关系通过老者与“我”的对话与论争逐渐引导形成。物象既是个体，又是情境，是充满着对立与冲突的“星丛”。

除了“物”和“象”以外，“势”也是这段引文中的一个理论术语。在早期画论中，“势”通常指由对象的情性外化而成的姿态与神情，这来自绘画需展现人物内在气质的观念。既然人物的情性可通过外在姿态解读，那艺术家或观者也可将这一表现人物的方式赋予无生命的物体。这样的例证十分常见，荆浩在《笔法记》中写道：“蟠虬之势，欲附云汉。”以及“势高而险，屈节以恭”。[19]

荆浩是从哪里得到这种论述方法的呢？他对姿势潜在表现力的关注可能源于几个世纪前的艺术品评，这些品评主要围绕人物画展开。例如，4世纪时顾恺之在其《魏晋胜流画赞》中，就曾使用“势”这一术语来表示人或动物性格外化而成的姿态与动

［18］杨家骆编：《周易注疏及补正》，台北：世界书局，1975，卷八，第393—394页。
［19］黄宾虹、邓实编：《美术丛书》四集第六辑，第15、19页。

作。比如其中对《七佛》的评述，认为其"势"有"情"。另一幅《壮士》图，画中壮士"有奔腾大势"，但这幅画"恨不尽激扬之态"。[20] 在这段文字中，"势"与"态"是并列的，这表明两者在意义上是密切相关的。"势"是一种身体姿势或肢体语言，"态"则是这一肢体语言所显露的情绪。

在谈论汉代和六朝绘画中出现的逶迤的山脉时，顾恺之使用了相同的词汇：

> 发迹东基，转上未半，作紫石如坚云者五六枚。夹冈乘其间而上，使势蜿蜒如龙，因抱峰直顿而上。[21]

顾恺之所处的时代，云的图式应该仍是汉朝的团绕成圈的卷云纹，因为在两个世纪后的石刻上仍是此种样式。汉时的艺术将云描绘为一种升腾运动的形状。[22] 而从六朝遗留的"山水"中可知，当时的山形仍以类似云和龙的形象描绘。顾恺之将这种蜿蜒盘绕的山形之势形容为"蜿蜒如龙"。

司白乐（Audrey Spiro）在其著作中分析了为何那时的艺术家和评论家如此关注通过姿态来表现人物性格。当时，个人的仪态、举止或立场可能对他在朝廷的等级以及整个家族的地位产生持久影响。众所周知，六朝时期，朝廷的上层官职都由世家把

---

[20] 朱景玄:《唐朝名画录》, 英译本见 William Acker trans., *Some T'ang and Pre-T'ang Texts on Chinese Painting* (Leiden, 1954 and 1974), 2:60, 3:70.

[21] William Acker trans., *Some T'ang and Pre-T'ang Texts on Chinese Painting* (Leiden, 1954 and 1974), 2:73, 3:71. 原文基于 Acker 的翻译，略有改动。

[22] 相关论述与文献资料，请参见拙文 "The Many Meanderings of the Meander in Early China," in *World Art Proceedings of the XXVI International Congress for the History of Art* (Washington, D.C., 1990), p. 170—178.

控。[23] 而个人在朝廷的品级，或是其家族的声誉，通常以审美的方式被公开品评。个人就像一幅图画，通过举止、仪表或性情来对其进行评价。

鉴于这样的品评对统治集团的重要性，南朝的谢赫最早就绘画史提出"六法"之准则，发展了品评人物姿态与情性的新的术语，其中之一就是"风"，指一个人的风度、举止或个人风格。另有"韵"，如方闻所述，相当于意大利语的 manniera。[24] 谢赫最重要的批评术语"气韵"一直是热议的话题。高居翰（James Cahill）在《六法及其解读》中试图将"气"的意义置于中国批评话语的更广泛传统之中。[25] 高居翰的三个论点值得特别注意。首先，尽管他不愿"以过于神秘主义的意涵来解读谢赫的第一法"，但高居翰还是把谢赫的术语与一般的宇宙学理论联系起来，把"运动"在"气"中的重要性与《周易》中的"象"所隐含的宇宙创化联系起来。而汉时的图像通常以迂回多变的形状表现动态，这恰好说明了运动与结构之间的关联。[26]

高居翰还引述了六朝和唐代的各类著述，以表明"图绘"（picturing）的概念本身就暗含着"结构"。比如张彦远所述其实涉及了再现问题，他将"图"释为"图理"，即"（对象的）图

---

[23] Audrey Spiro, *Contemplating the Ancients: Aesthetic and Social Issues in Early Chinese Portraiture* (Berkeley, 1990), 70—86. 毛汉光指出，事实上在六朝时期，中国社会比这复杂得多，上下有很大的流动性，前提是社会顶层由贵族支配，包括文化与制度。参见毛汉光：《中国中古社会史论》，台北：联经出版社，1986，第 7—10 页，43—67 页。

[24] Wen Fong(方闻), "Ch'i-yün sheng-tung: Vitality, Harmonious Manner, and Aliveness," *Oriental Art* 12, 3 (Autumn 1966), p. 159—164.

[25] James Cahill, "The Six Laws and How to Read Them," *Ars Orientalis* 4 (1961), p. 372—381.

[26] 见本书中的《早期中国艺术与评论中的气势》一文。

像形式"。"理"意味着可视结构，而非具有清晰轮廓的物体。
卫恒的《四体书势》中提及汉字的"六义"更多是指结构层面。
其中第一义"指事"，指视觉表现中的排列形式。最后，高居翰
通过 3 世纪时王弼的评注来探讨"象"的概念，他引用了芮沃寿
（Arthur Wright）对王弼的解读：象"通过从外部世界选择事物
来表达思想；它自身就代表了一种表达和传递思想的方式，以供
人们参考"。"象"的这种现代诠释意味着将其视为思想的媒介。
高居翰得出的结论是，"气韵"指的是艺术家"通过精神共鸣使
画面呈现出一种动感"的能力。[27]

笔者同意高居翰的主要观点，但仍想进一步探讨中国绘画表
现中的图理性。在另一篇文章中，我认为"气韵"不仅泛指一般
的运动，而且特指通过个人动作所展现出的个体情性。[28]此文
不再赘述，只作简要概述如下。

在艺术批评中，"气"的含义与文学理论中的既定用法并无
太大区别。刘若愚（James Liu）和卜立德（David Pollard）均
指出，"气"一词用于文学评论，最早出现在 3 世纪曹丕的《典
论·论文》中。曹丕认为："文以气为主，气之清浊有体，不可
力强而致。""清"与"浊"本意指乐理中乐音和杂音之间的区
别，但其在汉末的语境中具有某种隐喻性。"清浊"被用来描述
人的性情，以乐曲之音比拟个体在行为举止中流露的品性。通
常，奸佞的宦官被视为"浊"，正直的士大夫被视为"清"。当
曹丕以"清""浊"为名作此文时，政治斗争刚刚结束不久。[29]

---

[27] James Cahill, "The Six Laws and How to Read Them," p. 373, 378, 380.
[28] 见注释 26。
[29] 关于"清""浊"作为汉末政治口号的论述，请参见拙著 *Art and Political Expression in Early China* (New Haven, Conn.: Yale University Press, 1991) , p. 260—263.

因此，文章中的"气"很可能暗指人的品格。卜立德的结论是，"气作为艺术家的品格特征，决定了曹丕所强调的作品的特质"。[30]这与陈兆秀的《文心雕龙术语探析》中的观点是一致的，他认为，对刘勰来说，"气"有三层含义：一、作者的气质和才性；二、作品中呈现的作者的性情和天赋；三、同时含有一和二。[31]

在其他时期的作品中，"气"就意味着"情性"。如《南史·蔡樽传》中，我们读到蔡樽"风骨梗正，气调英嶷"。[32]"气"之后的"调"，与"韵"一样，意为"和谐"或"共鸣"。但在此文中，显然指的是个人性情。如果"气调"描述的是人物的品性，那"气韵"亦是如此，事实上，两者词义接近。气韵作为一种人物"情性"的展现，除了观念，也体现在当时的绘画创作中。画家以大量笔墨来呈现人物的动作、手势、姿势和仪态。我们可以将其视为一种"图像表现中的气势理论"，主要应用于人物画，但从顾恺之开始，可能已应用于山水画。

荆浩《笔法记》发展了"气势论"，使其远远超越了顾恺之的论述。但持有这一观念的并非荆浩一人。至 11 世纪晚期，"气""风""势""态"成为品评图画的通用术语。因而，郭若虚使用相同的词汇来描述人物和山水。郭若虚分析了适用于各类人物画的根本方式，指出："画人物者，必分贵贱气貌、朝代衣冠。"在谈到画儒士时，他说道："儒贤即见忠信礼义之风。"谈到画仕

---

[ 30 ] David Pollard, "Ch'i in Chinese Literary Theory," in Adele Austin Rickett ed., *Chinese Approaches to Literature from Confucius to Liang Ch'i-ch'ao* (Princeton, 1978), p. 48. 另见 James Liu, *Chinese Theories of Literature* (Chicago, 1975), p. 6.

[ 31 ] 陈兆秀：《文心雕龙术语探析》，台北：文史哲出版社，1986，第 120—124 页。

[ 32 ]［南朝梁］刘勰著，詹锳义证：《文心雕龙义证》，上海：上海古籍出版社，1989，卷二十八，第 1041—1042 页。

女时，他建议："士女宜富秀色婑婧之态。"郭若虚论述了各种类型的人物画之后，又使用了相同的词汇谈论林木的描绘："作怒龙惊虬之势，耸凌云翳日之姿。"[33] 其中，"势"和"姿"的意义是相近的，都指身体的姿势。凌云隐喻充满敌意的环境，在此氛围下，拔地而起的树木以其挺拔的姿态象征着宁折不弯的正直品性。换言之，正是通过与对立环境的相互作用，树木之情性才得以构建。

## 山水之名与势

　　关于人物画形象的描绘，"气势论"无须特别设定人物身份的特性，可直接以人物动势为准绳。[34] 而山水画的"气势论"使传统范畴的含义复杂化了，因为岩石和树木是无生命的。如张彦远在《历代名画记》中述及人与动物和树石不同，前者是动态的，因而能展现"气韵"，"至于台阁树石、车舆器物，无生动之可拟，无气韵之可侔，直要位置向背而已"。[35]

　　当荆浩将表现人物之势赋予山水时，必然会产生认识论的问题，因为更早的艺术家未曾考虑过任何有关树木与岩石的生命问题。岩石是无生命的，因而其身份，或曰"名"，在本质上并不

[33] 郭若虚：《图画见闻志》，英译本见 Alexander Coburn Soper, *Kuo Jo-hsü's Experiences in Painting*, 10—11/1:7a—b. 原文中的翻译便基于此。

[34] 人物画中对运动的强调不是中国所独有的，巴克森德尔表明，莱昂纳多和其他文艺复兴时期的画家都研究过这种人物表现手法。Michael Baxandall, *Painting and Experience in Fifteenth-Century Italy* (Oxford, 1972), p. 56—71.

[35] 英译本见 Susan Bush, *The Chinese Literati on painting: Sushih to Tung Ch'i-Ch'ang* (Cambridge, 1971), p. 16.

包含"品格"这样的道德范畴。但现在，荆浩将人类独有的品性
与无声的树石联系在一起，赋予其人类的品性，这在画史上是一
个转变。

　　问题的核心是山水的身份，或曰"名"之确立。由于古代绘
画最根本的作用是名物，因而每一种再现模式必然以认识为旨
归。似乎可以福柯式的话语来描述这个问题：观者为了识别山或
云需要具备什么样的知识？ 10 世纪画论中关于树石之"势"的
言说，必然令前代画论中潜藏的关于"似"与"不似"的标准发
生变化。名物之基本准则已移位，诸如有生命的个体和无生命之
物之间的界限已经变化，之前无法以动势表达情绪的物象被贯注
了道德内容。在张彦远看来，岩石是被动的物，而在荆浩的画
中，岩石可能呈现为某种不屈不挠的姿态。即岩石面对冲突时，
具有了某种道德姿态。但这一关于"岩石"的新知要求荆浩创造
一种再现模式，以向观者呈现物象之名的本质就是势。

　　似与不似的标准通常在低于政治话语的层面发挥作用，因此
对有见识的观者来说，是更为自然的问题。尽管如此，"似"与
"不似"的问题仍会被置于价值体系之内，随之产生一系列社会
含义。这就是为何以图名物在某种程度上也展现了权威的确立及
其特定的渊源，而这一权威也是物象感染力的源泉。

　　构成荆浩山水图式的因素是内在情性而非外观。物之情性体
现为内在气韵，反之，又表现为外在的姿态。这一观点体现在荆
浩以"气韵"定义松树品性的言论中："有画如飞龙蟠虬，狂生
枝叶者，非松之气韵也。"[36]尽管松树时有盘绕之姿，但其本质
是直立不倚的，正如人刚正不阿的气节，因而画中如蟠龙扭曲之

---

[36] 见 Shio Sakanishi trans., *The Spirit of the Brush*, p. 90.

姿，不能体现松树之名。

同样，"气""象"和"势"也被用于确立自然物象之名，其名不在于构画之实体，而在于形象中蕴含的势。在此诠释之下，这三个术语逻辑上的互通方能明了："山水之象，气势相生。"[37]通过《笔法记》中的这句话，我们来看看这三者之间的关系。

"气"与"势"相生相伴，并呈现在山水之"象"中，但这是如何形成的呢？"气"是被表现的情性，而情性又通过物象之"势"来传达。当然，山水画面看不出切实的动态。"势"仅蕴含于象征性形象之中。此处，就是最后"呈现"之"象"了。

## 山水之实与华

纵观全文，相比文中提及的"华"，荆浩给予"势"与"气"更高的本体论地位。中国学者都知道"华"即为富贵，这一历史内涵可追溯至三代。到了战国晚期和汉初，"华"通常指涉宫廷的奢华，与文人的安贫乐道形成鲜明对比。[38]这种特定的二元对立构成了荆浩画论的主题，他强调与外美（华）相对的内在的朴与实（实、质）的价值。情性（气）是"实"，而外美（华）却不实：

> 物之华，取其华。物之实，取其实，不可执华为实。[39]

---

[37] 黄宾虹、邓实编：《美术丛书》四集第六辑，第18页。
[38] 见拙文 "Artistic Taste, the Economy, and the Social Order in Former Han China," *Art History* 9, 3 (September 1986), p. 285—305.
[39] 黄宾虹、邓实编：《美术丛书》四集第六辑，第15—16页。

　　"取"是画论中有关技法的术语，指画家从自然中撷取最具表现力和诗意的场景加以表现，是体现画家自身意图的行为。而"取"一词也暗示画家的意图并非绝对"真实"地再现自然（柏拉图意义上的模仿），而是择其精华，去其芜杂。这一认识同样也促使画家择取某些道德因素，将其置于本体地位。如荆浩认为山水应取其实，而非华。

　　在上述引文中，"实"潜在的含义是指物体内在的"情性"或"气"。荆浩认为"华"暗示着虚假，而物真实的情性（气）只能通过"象"来揭示："凡气传于华，遗于象，象之死也。"[40]

　　物体的"气"不能通过表层的美来传达。这意味着画家想要呈现物的真实特征，就必须选择"实"，也就是"象"。这种"实"与"华"的对立非常具有启发性。早期的翻译把它译为"内在的"真实和虚幻的外表之间的对立。[41]这种柏拉图式的诠释可能会吸引"西方人"，但在中国的思想传统中，并没有"精神"世界与经验世界的对立。此外，既然"象"是物的形象，那便是肉眼可见的现象，而非隐藏于超验世界的柏拉图式的"本质"。抛开柏拉图式的论调，将此文与中国山水画中赋予无生命物以"姿态"的悠久传统联系起来，显然可以发现荆浩将物之气势而非外表置于本体论地位。在 10 世纪的中国，这样的观念可能还隐含着一定的社会含义。

　　研究晚唐和宋代的学者已清楚地认识到当时的政坛已逐渐形

[40] 黄宾虹、邓实编：《美术丛书》四集第六辑，第 16 页。
[41] 例如："绘画是一种界定，通过衡量事物的外观，去把握它们的真实性。将外在形式表现为外在形式，将内在真实表现为内在真实……形似再现了物体的外在形式，却忽略了其内在精神；真理是形式与精神的完美统一。"见 Shio Sakanishi trans., *The Spirit of the Brush*, p. 87.

成了以贤举仕的文士群体。[42]而艺术和文学中出现的话语和言论也与这一群体的形成有关，尽管在不同的领域有不同的表现。此前，笔者曾试图将山水画的兴起与五代至北宋年间出现的反贵族文化倾向联系起来。[43]这与包弼德在研究宋代文化语境中的政治隐喻问题时提出的许多观点是一致的。也与倪雅梅提出的文人趣味与宫廷趣味在书法上的文化竞争问题相契合。无论人们是否认同，这三项研究提供了足够的材料来证实公元 10 世纪时，堂皇的外美（华）与内在品性（实）之间的对立已成为一个标准的文化和社会问题。因此，我们对荆浩此文的解读不应流于表面，他旨在建立一种绘画理论，以内在之势取代外在之华，其实质是对世袭特权的反驳。

## 山水意象之抗争性

荆浩的政治意识绝不局限于质胜于华的议题之上，也体现在他所偏爱的意象之上。松之独立不倚和柏之质朴坚毅的精神构成了荆浩文章的主题。松柏之形象有着悠久的隐喻传统，象征着士人之浩然正气，在面对困厄与政治迫害时，这一品格尤为令人瞩目。在《报任安书》中，汉代历史学家司马迁把自己与诸位正直却受厄的先贤相比。[44]在陶潜、孟浩然、柳宗元、寒山等中国

---

[42] 例如，Egan, Word, Image, and Deed, chaps. 2 and 5.

[43] 见本书中的《10 世纪与 11 世纪中国绘画中的再现性话语》一文。

[44] [汉] 班固撰，[唐] 颜师古注：《汉书》，北京：中华书局，1962，卷六十二，第 2725—2730 页。英译本见 Burton Watson trans., *Records of the Grand Historian*, rev. ed., 3 vols. (Hong Kong, 1993), 1:227—237.

著名诗人的作品中，也处处可见身处困厄却不从流俗的士人形象。而在 10 世纪和 11 世纪形成的山水画传统中，这一文学主题也以多种方式呈现。例如，在山野之中，可能会出现一位隐士或一位不羁的诗人漫步的身影。[45]

此外，松柏本身也带有一种反抗的气质。蔡涵墨（Charles Hartman）先生在最近的一篇文章中详尽收录了以严冬的树木隐喻那些反抗权威与既定价值观的隐士的例证。[46]在关于唐朝画家张璪的一篇记述中就有关于松树的隐喻，这可能是我们目前所知最早使用"势""象""气"来描绘自然景物的例子：

> （张璪）画山水松石名重于世，尤于画松，特出意象。能手握双管一时齐下，一为生枝，一为枯干，势凌风雨，气傲烟霞。[47]

这段话中的风雨比喻政治困境。[48]饱受风雨仍具傲骨的松树，象征着正直的士人，虽遭命运不公，仍不屈不挠，严守原则。而荆浩笔下舍弃外美的松柏，也属于这一对立反抗的意象

---

[45] Peter Sturman, "The Donkey Rider as Icon: Li Cheng and Early Chinese Landscape Painting," p. 52—59. 宋画中也可以找到特立独行的人物形象，自不待言。

[46] Charles Hartman（蔡涵墨）, "Literary and Visual Interactions in Lo Chih-ch'uan's *Crows in Old Trees,*" *Metropolitan Museum Journal* 28 (1993), p. 129—162, esp.p. 137—144.

[47] 见郭若虚《图画见闻志》或朱景玄《唐朝名画录》。英译本见 Alexander Coburn Soper, *Kuo Jo-hsü's Experiences in Painting,* 5.11b—12a, 81 (see text I). 另见 William Reynolds Beal Acker trans., *Some T'ang and Pre-T'ang Texts on Chinese Painting,* 2:284.

[48] 此处或有翻译上的错误，译者将烟霞译作 "mist and frost"，因而作者误将霜冻认为是政治困境的象征，松树饱受霜冻的折磨，但《唐朝名画录》与《图画见闻志》中关于张璪的这段描述均为"气傲烟霞"，没有出现"霜"。因此此处应该是以"风雨"喻政治困境。——译注

传统。12 世纪时，邓椿也将李成画中的寒林解读为一种反抗的意象：

> 其所作寒林多在岩穴中，裁札俱露，以兴君子之在野也。自余窠植，尽生于平地，亦以兴小人在位，其意微矣。[49]

邓椿认为，李成的画作颠倒了既定的评价尺度。正常社会中，官员地位高贵，平民地位低微，但在李成的画中，在野之人品格高贵，居庙堂之高官品性低劣。这段话采用了相同的语法结构，从而形成了"在野君子"与"在位小人"的对比。许多现存画作中的旷野孤松也有着类似的意涵。

## 山水作为文化权威的协调空间

总之，在现存最早的山水画论中，山水之空间是出生平凡的士人可以尽情探讨个体价值的地方，无论贵贱尊卑。熟悉 W. J. T. 米切尔那篇关于山水画文章的读者，应该能回想起他曾探讨的有关山水画与王朝兴起之间的深层关系的理论。再次引述如下：

> 我阐述的有关中国传统对风景画理论的影响值得进一步探讨，因为它引发了一些根本问题，关于欧洲中心主义对这一理

---

[49]［宋］邓椿、［元］庄肃著，黄苗子点校：《中国美术论著丛刊：画继·画继补遗》，黄苗子编注，北京：人民美术出版社，1963，卷九，第 117 页。此段落也被蔡涵墨引用，见 "Literary and Visual Interactions in Lo Chih-ch'uan's *Crows in Old Trees*," p. 144. 翻译上有细微差异。

论话语的偏见，以及这一话语缘起的迷思。关于中国山水画有两方面需要特别强调：一是山水画在中国王朝鼎盛时期最为繁荣，至 18 世纪开始衰落，当时正值英帝国崛起，中国成为英国迷恋和觊觎的对象。而山水画作为一种视觉/图像媒介的历史"发明"，是否与帝国意识有着紧密联系？……至少，我们需要探究这种可能性：山水画体现的不仅是国内政治和民族或阶级意识形态的问题，还是与帝国话语紧密相关的国际化、全球化现象。[50]

乍一看，此文的主题似乎偏离了 W. J. T. 米切尔的观点，事实上并非如此。为便于论证，我们先认同这两种观点并假定山水画至少有三个相互关联的话语空间：（1）它提供了一个表面上"中立"的象征空间，在这个空间里，可以协调模糊或有争议的社会秩序结构；（2）赋予社会结构以自然形式，使协调成为可能；（3）通过山水画建立一个不受贵族文化支配的空间，以此请求一种联合各阶层的普世价值的出现。当然，普世价值也构成了帝国诉求的基石。

如果山水画确有以上作用，则可以预见，当日益僵化的社会等级开始衰亡之时，山水画将会出现，并成为颠覆霸权话语的理想媒介。同时，出于同样的原因，随着山水画隐喻模式的成熟，其也为帝国政权所挪用，为后封建时代的普遍秩序提供一种象征。事实上，中国绘画的情况便是如此，最终山水画被纳入宫廷绘画的体系。

---

[ 50 ] W. J. T. Mitchell, "Imperial Landscape," in W. J. T. Mitchell ed., *Landscape and Power*, p. 8—9.

上述转变可追溯至北宋宫廷画师郭熙的山水画论中出现的新观念。此前，峭壁和孤山构成的地理环境，正适于表现苍松傲视风霜的品格。而郭熙在《林泉高致》中将松树比作君子，首次重塑了荒野的意象，以适应朝廷的意识形态：

> 大山堂堂为众山之主，所以分布以次冈阜林壑，为远近大小之宗主也。其象若大君赫然当阳，而百辟奔走朝会，无偃蹇背却之势也。长松亭亭为众木之表，所以分布以次藤萝草木，为振挚依附之师帅也。其势若君子轩然得时，而众小人为之役使，无凭陵愁挫之态也。[51]

值得注意的是，郭熙保留了早期山水画论的术语——势、象、气、态——同时也引入了一些根本的变化。起伏的山野已然消失，取而代之的是一座壮阔的山，雄伟像天子。松树原是困厄之中坚守气节的隐士，如今却成了一位儒生，身居高位，周围有一群依靠他、受他庇护的下属。这一变化是如何发生的，需要进一步地研究，应该与山水画在宫廷的发展有关。

根据佘城对北宋宫廷装饰的研究，在郭熙之前，山水似乎并不是宫廷所青睐的题材。相反，在 11 世纪中期之前，道释、肖像和其他类型的人物画（如仕女图）构成了宫廷绘画最常见的主题。换句话说，宋朝的绘画就像欧洲、日本和波斯宫廷的绘画一样，偏好明快的色彩，娴熟的技巧，赞美贵族或他们的代表人物的服饰和举止。这样的绘画艺术优雅而庄严，显示了令人瞩目的技巧与光华。而山水画以水墨为主，将樵夫、渔夫、隐士或特立

---

[51] 黄宾虹、邓实编：《美术丛书》二集第七辑，上海：神州国光社，1936，第 10 页。

独行的诗人作为主角，无疑背离了传统的宫廷趣味。至少，对此类题材的兴趣似乎是在宫廷之外逐步形成的。然而，11 世纪中期，宋神宗改变了传统的做法，大量采用山水画和其他自然主题的绘画装饰宫殿，如鸟、花、竹等。[52] 实际上，他以衣衫褴褛的渔夫代替了优雅美丽的仕女。郭熙便为神宗的宫殿装饰描绘了大量山水画。

宫廷对山水画的采用（以及郭熙对山水画论的改编）对中国的山水画史而言意味着什么？是否意味着孤傲刚直的士人话语终将被宫廷的政治话语取代？而挪用行为本身便具有某种意义。神宗认为有必要采纳化用宫廷以外的话语，这意味着朝廷并未完全管控当时的文化标准。这一点通过文学和书法领域文人对宫廷趣味的挑战就可得知。[53] 神宗采用山水意象之时，宫廷绘画也弱化了建构权威的要求，诸如人物画中所体现的权势与财富等，代之而起的是从外部世界引入更为宽松开放的准则，而外部世界的准则主要来自对自然之理的感知。就此，宫廷获得了足以在后封建时代传播其普世价值的媒介。

10 世纪和 11 世纪的中国山水画史展现了社会群体间文化理想的冲突是如何投射到自然意象上的。这场角逐似乎有四个特别值得注意的特点：

1. 机会主义的社会和政治话语。荆浩将人物画的批评术语应用于山水画的需求，郭熙根据朝廷的需要修改了荆浩的山水画理论。

2. 理论演进的过程是辩证的。荆浩虽采用了前人的术语，但

[52] 佘城：《北宋图画院之新探》，第 98—99 页。
[53] 见注释 13。

实际宣扬的思想与当时大多数人物画中体现的社会理想相悖。郭熙画作虽也有诸如坚韧不拔的苍松意象，但传达的社会意涵却与杰出的前辈大师们大相径庭。

3. 风格乃是对身份（名）的深层设定。鉴于异同归类的变化意味着身份标准的变化，这也要求风格上的根本转变。身份对于士人而言，是由情性决定的，情性尤其表现在他身处困境时的态度之上。如果要以树喻人，象征人的正直品性，那么树之结构形态中蕴含的性情比形式美感更重要。对于当时的士人而言，这种形式上的二分法很容易映射为世袭特权与才学素养的对立，这也是唐末宋初政治文化中非常重要的话语策略。

4. 山水画最根本的修辞优势在于天然去雕饰。对这一优势此前已有所认识，但只强调了一半。除了"自然化"的社会结构，山水画还建构起一个貌似中立的空间，以协调社会群体之间那些并不自然且充满对抗的关系。显然，正是山水之去人工雕饰的特性发挥了此种修辞功能。也正是这种假定的"中立性"，使得山水画成为后封建时代推行普世化的帝国主张的理想场所。

本文原载于［美］叶文心著:《中国社会的风景、文化与权力》（*Landscape, Culture, and Power in Chinese Society*），加州大学东亚研究中心，1998。

# 单元风格及其系统性初探

## 提要

对于考古学家、人类学家和艺术史家而言，"风格"（style）往往是分类的主要依据。古器物按风格确定年代，并根据母题、图案和大小体现的风格特征确定其地理区域。此外，"风格"还能告诉我们很多关于社会特权（social priorities）和工艺品消费者的需求。而这些需求可能更多体现在一系列设计过程中，而非特定的母题里。"风格"作为使用者需求的索引，在含义和用法上与用以断代和判定出处的"风格"不同，但学者们有时会混淆这两个词的用法。为了明确"风格"作为使用者需求索引的用法，最好将"单元风格"（unit style）和"系统风格"（system style）加以明确区分。

"单元风格"一词仅指我们目前通过母题、图案和大小来区分的那些风格。然而，有几种单元风格可能适用于一组单一且持久的"消费者需求"（consumer needs）。如果是这样的话，那么这些单元风格在形式上来自于相同的"设计实践"（design

practice）。而事实上迎合社会需求的正是这些整体设计实践，而非有着特定母题的各个单元风格，所以我们说这样的一组单元风格享有共同的"系统风格"。通过关注与消费者需求相关的设计实践活动，系统风格的概念使人们更容易将外观的变化与生产和需求联系起来。本文以战国艺术和汉代艺术为例，探讨了系统风格的概念。

大多数文化学者认为，风格的改变是人类活动变化的信号。然而，"风格"这个词在其定义与用法上都是出了名的反复无常。一些艺术史家认为，具有南宋宫廷"风格"的绘画，从定义上来说，都必须是出自南宋宫廷。而另一些人则认为，只要是沿袭这一传统的，即使是明代绘画也属于南宋宫廷"风格"。显然，即便是专家们，也对这一词汇的使用范围未达成太多的共识。在汉语中，可以自然地区分某些用法，如"式"和"风格"显然是不同的。但在英语中，我们经常用同一个术语来表示这两个概念。而重要术语在用法上的含糊不清是理解的一大障碍。即便如此，这一术语仍被沿用，因为"风格"是我们拥有的唯一同时指涉工艺品外观及其文化意义的词汇。

现今，解决这一问题的办法在于树立一个特定的定义并制定使用规则，且强制禁止其他用法，但笔者对此持有疑议。事实上，目前有关"风格"一词的用法大多是选出最初的形式，并加以某种标注。或许减少歧义的唯一方式是区分"风格"的不同用法。

可以说，考古学家可能会在最严格的意义上使用"风格"这

一术语。在湖北省荆沙铁路考古队整理编撰的《包山楚墓》中，作者区分了圆耳杯的两种"风格"，即Ⅰ式和Ⅱ式。

> Ⅰ式：椭圆形，圆耳平，口部外壁直，身斜壶壁，平底。内髹红漆，外髹黑漆。
>
> Ⅱ式：椭圆形，两侧圆耳上翘，弧壁，平底，底中部有一椭圆形凹。八件杯芯髹红漆，口沿内侧及杯外髹黑漆。[1]

在这种情况下，也可以将"式"翻译为"类型"。这一概念在任何一种情况下都能使人们毫不含糊地区别两种不同的风格。这些区别最终使得风格年表的创建成为可能，反过来又成为所有历史研究的基石。

然而，当艺术史家仔细阅读这些对工艺品类型的描述时，便立即会发现一个问题：Ⅰ式和Ⅱ式，正是因为它们被定义得如此明确，所以也被限定在包山古墓，或是某一地区、某一时期的楚遗址之中。但是，艺术史家可能会觉得，从战国中期的楚国遗址出土的所有青铜器都有一个共同的"风格"，与早期的青铜器或更北地区其他遗址的青铜器显然不同。因此，艺术史学家对"风格"的概念减少了限制，使其能更大程度地对器物进行区分，例如将大量商代青铜器归于早期或晚期，而不论它们所处的地理区域。通常我们把这种风格称为"单元风格"。单元风格可以通过母题偏好或标准设计元素的比例来区分，显然能使考古学家或艺术史家辨识工艺品属于某一时代的早期或晚期。

当一位文化研究者——无论其是历史学家、艺术史家或人类

---

[1] 湖北省荆沙铁路考古队编：《包山楚墓（上）》，北京：文物出版社，1991，第137页。

学家——试图了解工艺品的外观变化与战国中期的制度、宗教、社会或政治变革之间的联系时，还会遇到另一个不同的问题。他/她需要一个有关风格的概念，使他/她能够根据使用者的需求来理解工艺品的外观。一件工艺品出现的时间与其社会功能相关，不过有助于断代的风格特征不见得有助于理解工艺品的社会功能。笔者怀疑许多困惑源于这样一个事实：学者们试图以他们确定年代的标准来理解工艺品的社会功能。

例如，社会艺术史学家一方面喜欢将一件工艺品与特定的制度背景联系起来，另一方面又倾向于将其与特定的利益群体（interest group）联系起来。这便产生了难题，因为制度变化通常不会像单元风格变化那样迅速。此外，同时期、同地域的同一个社会群体可能会支持多个不同的单元风格。这种情况就曾发生在2世纪中国的山东和苏北地区，当时这一地区的画像石墓大多为当地文人家庭出资建造。假如集中考察章帝和灵帝时期的作品，会发现汉朝的基本社会制度——官僚的察举制度、税收制度和土地所有制制度——在不同的地区并没有显著的差异，但徐州画像石与滕县画像石单元风格显然不同，嘉祥与临沂地区的画像石也不相同。在徐州地区，甚至可以区分出许多本地的单元风格。如果艺术社会学史家试图将每个单元风格与重大的制度变化联系起来，那么他/她会对此感到沮丧，因为每个郡的行政机构与制度都没有太大差别。

如果历史学家试图将当地的单元风格与不同类型的消费者联系起来，那么可能同样没有答案。通常，我们将一组工艺品的赞助人与其母题或样式中所展现的内容联系起来。例如，古典题材

可能出于当地学者的兴趣。[2]然而，徐州地区的大多数墓葬都具有相似的题材范围，如预兆、神仙、辟邪或经典故事，因此它们有着共同的内容。既然利益群体可根据其关注的内容来划分，很难确定徐州地区的每个单元风格都服务于不同的利益群体。

这是否意味着试图从消费者的物质需求来解释风格注定会失败呢？笔者认为并非如此，只是需要使术语的界定更加明晰。对徐州画像石的分析表明，大多数独立的单元风格是由一套共同的"设计实践"或"程式规则"联系在一起的。例如，在这一区域，艺术家通常先构思形象，设想出大致轮廓，然后将轮廓内的区域划分为更具体的部位来添加更多的细节。可以说，这样一组"单元风格"具有共同的"系统风格"。

系统风格由工匠在制作工艺品时使用的一组可识别的设计过程、规则或算法组成。每个程式规则都会产生特定的图形效果，我们称之为风格特征。想必这些效果是为了满足使用群体的需求而设计的。如若不是这样，谁愿意为之买单呢？我们可以说，制造工艺品时所采用的设计程序已符合一系列持续的消费者需求。因此，可以将工艺品视为特定利益群体消费需求的直接记录。同时，工艺品本身便是设计程序的最佳记录，这使我们能够从工艺品中得出一系列推论，最终帮助历史学家构建有关工艺品文化功能的学说（图1）。因此，系统风格的概念很容易将工艺品外观的变化与生产和需求联系起来，而通过关注母题未必有效。

让我们来看看山东地区的画像石是如何制作的。我们以山东嘉祥、苍山、沂南、滕州的画像石和江苏十里铺的画像石为例。此系列的第一块画像石（图1）刻画了"项橐七岁而为孔子师"

---

[2]见本书中的《中国早期的图像艺术与公共表达》一文。

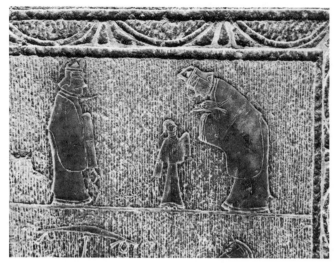

图1 孔子见老子画像石，山东嘉祥，1世纪，藏于山东省博物馆。

的故事，这是邢义田深入研究的课题。在此之前，我曾把这种风格的画像石称为早期嘉祥派，为了方便起见，我在这里使用同样的术语。

如果仔细观察嘉祥派画像石，便会发现其背面或侧面有凿刻的痕迹，表明这些石块很可能是经过粗略切割的，与今天山东地区的加工方式仍一致。工匠用凿子斜着在石块上凿出一个不平整但可以工作的表面。为了使这一表面足够均匀从而能够进行雕刻，早期的嘉祥派工匠会在整个区域切割出更细的垂直条纹以进行雕刻，这是整个汉代嘉祥派雕刻的一大特点（图1）。其图形效果是确保从无差别的背景上雕出人物形象。

石材准备就绪后，先雕刻出人物的轮廓线，然后对轮廓内的区域抛光，将其与周围背景区分开来。从插图可见，抛光后的孔子轮廓区域仍可见原始的条纹痕迹。该抛光表面足够光滑，可以

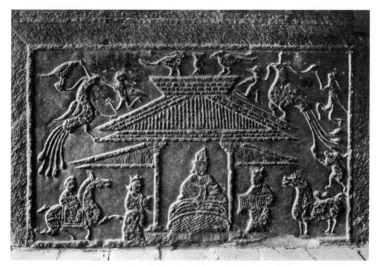

图 2　山东两城山画像石，藏于山东省博物馆。

在人物的重要部位进行精细的分割：如衣服上分出衣袖，衣袖分出袖口，裙袍分出下摆，下摆分出鞋履，面部分出眼睛等等。我们可以看到艺术家的规划法则是持续的解析。有人可能会将其定义为"分界导向"（boundary-oriented），工匠们首先将人物与背景区分开来，然后在轮廓上划出区域，最后在这些区域中添加精美的细节，这一过程可被视为早期嘉祥派工匠们的第一个程式规则。其雕刻效果是为了确保人物的重要部分清晰可辨。可以想象，这些程序或许是出于某种"仪式感"（sense of decorum），无论工匠们是有意识地学习还是仅仅出于制作实践都无关紧要。事实上，这一程序一直被人们所采用。

　　第二条程式规则与图像区域有关。在嘉祥派画像石中，构图往往局限在狭窄的范围内。这样产生的图像效果就是每个形象的相对高度与位置在一个固定的参照区域内非常明晰。工匠有时会

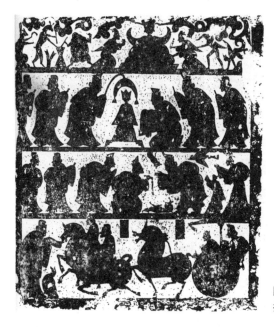

图 3 山东宋山画像石
拓片，东汉时期。

尝试较大构图的作品（图 2）。但在这些作品中，他们通常会提供足量的局部参照点，以清楚地显示每个人物的相对高度和位置。由此，工匠能够表明西王母的地位远高于她的下属（图 3），或者某地方长官向部下发号施令，而不是部下向长官下达指令。

嘉祥派作品的第三条显著"规则"是对轮廓复杂性的限制。早期和晚期的工匠都倾向于尽量避免轮廓方向上的变化，不破坏图形的易读性。除了头部，头部必然复杂得多，孔子的轮廓仅改变方向 10 次，项橐的轮廓改变方向 11 次或 12 次，老子则改变了 11 次。这一规则的图像效果就是为了增强每个图案的简明性和可读性。它也不鼓励描绘突然和猛烈的动作，因而适用于这一地区描绘画像石上古典人物那种庄严肃穆的神态。

第三条规则的效果可以借助计算机来进行说明。图 4 至图 6

图 4　神仙轮廓，山东嘉祥画像石。　图 5　神仙轮廓，四川画像石。

图 6　神仙轮廓，黑地漆棺前端局部图案，湖南长沙马王堆一号汉墓出土。

分别是采自山东嘉祥、四川和湖南马王堆的人物轮廓。将马王堆包括在内，是因为汉代后期南阳、陕西和四川使用的程式规则似乎与马王堆彩棺上使用的规则非常相似。将这些图像剪影以数字化形式录入计算机，然后输入到一个叫作"图像"的程序里。在这一程序中，度量复杂性的一种方法被称为"形状系数"（formfactor）。通过面积与周长的比值来计算"图像"的形状系数。工程师和心理学家都认为，面积不变，周长越长，比值越

图 7　双头兽，徐州十里铺画像石拓片局部。

小，图形就越复杂。[3] 从测量的数值结果可见，比值越小，复杂程度越高。这并不是试图证明任何东西。即便有可能对汉代人物形象的形状系数进行统计，笔者也依然怀疑这么做是否有价值。显然，与汉代其他地区的画像石人物相比，嘉祥派人物往往面积更大、周长更短。以上示例通过将差异数字化，仅仅说明复杂程度的相对差异。

　　1 世纪嘉祥派画像石所展现的分界导向的程式规则，在 2 世纪早期的曲阜地区体现得更加明显。在此，轮廓内部进一步分化出清晰的细节。而且，在这些画像石中发现了与上述前三条规则完全一致的新程式。整体轮廓内的细分区域通常会饰以独特的设计——比如羽纹装饰带中的 V 形图案，屋顶的瓦片图案，栏杆的波浪线等等。值得注意的是，尽管制造和设计步骤基本相似，

[ 3 ] Michael W. Levine & Jeremy M. Shefner, *Fundamentals of Sensation and Perception* (Reading, 1981), p. 222, 227.

图 8　山东苍山画像石拓片局部。

但这些画像石的外观和单元风格与早期的嘉祥派已大不相同。

　　徐州附近十里铺发现的 2 世纪后期刻有"双头兽"的画像石仍用了相同的制作方法（图 7）。经过雕刻打磨，动物身体的不同部分通过轮廓线和不同的图案来区分。在每个兽首下方，以一系列弧线勾勒出脖子周围的颈毛。衣袖由纵向的波浪线进行区分，身体上也覆盖着曲线，中间杂以弯曲的纹饰，而腿部通过不同的纹饰从身体中分化出来。十里铺的动物形象比曲阜的要圆润一些，身体轮廓线的连续感也更强，但是制作的过程却大同小异。

　　苍山画像石表面图案的刻痕比十里铺的更细、更浅，工匠们似乎更喜欢波浪线，但整体轮廓层层解析的过程与十里铺相同（图 8）。

　　直至 2 世纪后期，同样的方法也运用于滕县（公元 177 年）的画像石（图 9），尽管其比十里铺甚至曲阜的雕刻更平面化，但仍在构思和制作上体现了分界导向。工匠由外向内进行雕刻，

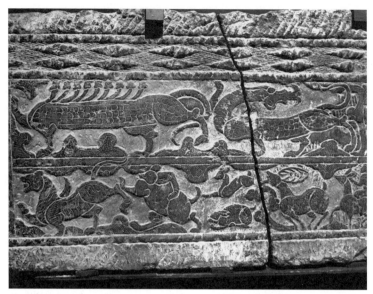

图 9　山东滕县画像石局部。

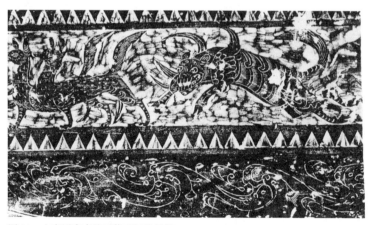

图 10　山东沂南虎纹画像石拓片局部。

呈现了上述四种程式规则的效果。

现在来看这件沂南的虎纹画像石（图10），其单元风格与嘉祥派的画像石有很大不同。此前，艺术史家曾强调沂南画像石上虎的形象更活泼，富有动感，且更具体积感。尽管存在这些差异，但雕刻这件作品采用的程式规则与嘉祥派所采用的基本相同，都从身体分化出头部，前肢和翅膀分界并以独特的图案标记；身体被分为若干个部分，每个部分都覆盖着纹饰，甚至以双线勾勒轮廓以示与身体内部区域的区别。由此我们可以看出，相同的制造和设计程序可以产生各种独特的单元风格。

值得大家注意的是，在对风格的描述中，笔者尽量避免使用"生动""写实""程式化""粗糙""笨拙"等传统艺术史术语。这些术语更多地向我们传递的是艺术史家对画像石的感性反应，而非雕刻本身。[4]笔者的兴趣是描述画像石的雕刻过程。

同样，除了引用他人著述外，笔者也避开有关自然主义的论题。传统的艺术史家倾向于把自然主义作为一种标准来评判所有的风格，因此会更多地强调立体雕刻（图10）和平面雕刻（图9）之间的区别。[5]即使到了今天，新一代的艺术史学者也常常试图将世界上所有的风格划分为"现实主义"和"抽象主义"两类。十里铺和滕县之间的差异不容忽视，但也不应夸大。事实是，上述不同地域的画像的理念、设计和制作模式实际上是相同的。虽然我们可以区分汉代后期山东地区的几种单元风格，但它们都属于同一种系统风格。

---

[4] Wu Hung（巫鸿）, *The Wu Liang Shrine: The Ideology of Early Chinese Pictorial Art* (Stanford: Stanford University Press, 1989), p. 55—56. 书中极佳地阐述了关于汉代石刻的学术文献中有关风格的纯粹形式手法。

[5] Shih Hsio-yen, "I-nan and Related Tombs," *Artibus Asiae* 22(1959), p. 277—312.

汉代后期，山东地区采用的程式规则产生了独特的图案效果，主要体现为重要部位彼此分化，或重要人物的彼此分化。如果该地区的画像石市场支持这种系统风格已有两个世纪，只能认为其满足了当地的物质和意识形态需求。由此看来，对于该地区的赞助人来说，将所有描绘的物体分化为离散的部分远比任何自然主义都重要得多。

就此，有些人可能会说这种风格的持久性是由于当时的工匠还未能以其他方式呈现图像。在方法论上，这有点像生物学家说鹿有角是因为上帝让它们有角一样。首先，我们不能假定赞助人仅仅因为没有其他选择，而会为一件不满意的作品支付大量的金钱。鉴于中国历史上出现的艺术风格蔚为大观，我们有充分的理由相信，只要有需求，一些有进取心的工匠就会做出令人满意的产品。此外，如果这种以分界为导向的程式对汉代后期的文人家族来说基本上是不可接受的，那么这种特殊的风格会随着时间的流逝而逐渐消失，但事实恰恰相反。

事实上，这种以分界为导向的程式是山东、江苏和河南北部的部分地区所特有的；在中国的其他地方，从汉代前期到后期，普遍存在着一套与其截然不同的程式规则。我们可以将这些规则称为延展导向（extension-oriented），而非分界导向。形象的构思和创造以区域延伸方式进行，在某个区域的后面、周围或前面延伸出另一区域。这些区域可以定义为实体延伸或实体轮廓延伸，但其基本结构是树状的，由内而外，与东北地区画像石从外到内的解析结构相反。

这种制作方法可以在马王堆汉墓中看到，那里的漆器技术清楚地揭示了千年之前工匠的技法。在图 11 中，不朽的神灵在涡状云团上舞蹈。从顶部开始，可以看到其头部延伸出一簇毛发，

图 11　神仙，湖南长沙马王堆一号汉墓。

因向前舞蹈带来的惯性而吹向后方。双臂向相反方向延伸，远离身体。从漆器上仍清晰可见的笔痕中，可以看到工匠的用笔是从躯干开始，向外延伸出四肢。长长的水袖或肩带从两边手臂向下延伸，犹如一条粗练，而躯干本身也是从胸部向下延伸，呈练状；右腿则有协调的曲线，左边的裤腿从身体向外，形成一个宽大的裤口，仿佛随着人物向前的运动而舞动起来。

此类形象建构被认为符合这一系统风格的第一程式规则。此规则的作用之一是鼓励工匠把人物刻画成运动的状态，其姿势和动感要比来自中国山东地区的画像石更明显，还能产生更复杂的视觉形象。由于从躯干向外延伸的衣带构成了形象的一部分，以这种方式设计的形象，其周长数值比面积大（图 1、图 11）。

需要注意的是衣袖经过身体的前方，似乎挡住了身体，右腿也置于左腿的前方，事实上，这是为展现右腿跨过左腿的姿势。

图 12　神仙，湖南长沙马王堆一号汉墓。

这种跨越的延伸法可被视为这一风格的第二个程式规则。这一图像效果能清楚呈现身体某些部分在背后空间中的移动状态，使整体形象呈现出空间中的动感，这一空间是理解形象的动感所必需的。因此，这一形象不能从轮廓向内分界设计。身体的各个延伸部分，无论是实体还是轮廓，都必须作为独立的单元进行描绘或髹漆，以便相互交叉和重叠。这一方法是有效的，即使最终轮廓置于空白背景之上。

　　马王堆的工匠们使用的第三条程式规则可以理解为前两条规则所依据的原则的推演，即延伸再延伸，例如手臂、头部或腿部附加的饰带、衣袖、头发和裤口等。延伸部分的作用是留下过去

图13　陕西米脂汉墓入口门楣上方的浮雕局部，107年，藏于陕西历史博物馆。

的运动痕迹，这使工匠们能表现身体不同部位的不同动作。例
如，身体可以向前移动，而手向上移动。马王堆漆画中的一些人
物几乎每个肢体都有不同的运动方向（图12）。

除山东地区外，这一套程式在汉末其他地区也被广泛使用。
2世纪早期陕西米脂的画像石中也应用了一程式（图13）。在这
件米脂画像石中，我们看到一个人正拿着斧头追赶一个形似老虎
的动物。这个地区的一些画像石上仍然保留着水墨和色彩的痕
迹。[6]开始必定是用淡墨绘制，然后刻画出大致轮廓。工匠们使
用一种点画法来勾勒轮廓，不同于东部更常见的细条纹。最后，
在浮雕上鬃浓墨与色料，以便可以在最终成品中还原原始图形。
因此，介质的硬度对图形模式的影响并不大。

---

[6]基于对陕西省历史博物馆藏画像石的观察研究。

尽管人物与点状背景是分离的，但这件画像石的设计与马王堆的人物非常相似。第三条程式规则是最显而易见的——我们看到它被应用在衣袖和袖口上，当人物运动时，衣袖和袖口会因惯性向后飞舞。第二条规则也很明显：躯干顺着右臂往前延伸，正如右臂衣袖顺着右前臂往前延伸一样。头部和左臂的设计也是从躯干向外延伸。南阳（图14）和四川（图15）的画像石也明显呈现了相同的方法。当然，没有人会把这些人物形象归为公元前2世纪湖南地区的风格，其单元风格不同于马王堆的彩棺，但是它们的系统风格是一样的。

需要注意的是，这两种系统风格并不相互排斥，系统风格可以在不同程度上相互渗透。因此，在十里铺，动物的形体呈现一种树状特

图 14　云绕仙人神兽图，河南南阳出土的东汉画像石拓片。

征，而身体通过独特图案被分成不同的部分。这是意料之中的。因为风格元素与特定话语体系中单独的流行语并无不同。通过这种方式，艺术家可以调整对风格中各个不同特质的强调，从而更及时地适应当地的市场需求。

对这一点，人们可能会问："如果系统风格的概念对确定图像的年代并无太大帮助，那么它有什么用呢？"考古学家和艺术

图 15　四川画像石拓片局部。

史学家在确定古器物年代方面已相当成功。但是，如前所述，即便一件工艺品已经确定了年代，阐释的工作仍然有待完成。而阐释不如断代可靠，历史学家最希望形成一种理论，能以合理而连贯的方式来解释工艺品和文化之间的关系。而古器物断代也是为了让学者更好地了解其历史意义。因此，系统风格是一个有用的概念。

　　系统风格是生产和消费之间的交界。一方面，它是基于工艺品的状况对工匠的工作程序的记录；另一方面，这些程序产生的图像事实上是市场需求的重心。如果一套程式规则能够长期存在，那是因为这些规则所呈现的图像效果满足了购买工艺品的人们的需求。

　　系统风格在中国山东和苏北地区的画像石中是如何运作的呢？这些画像石的系统风格和内容似乎都符合当地儒家学者的物

质和思想需求，他们也是此地画像石的主要赞助群体。例如，为了被举荐入仕，当地学者需要在孝道、节俭和其他美德方面树立声誉。在雕刻这些画像石的年代，运用延展导向程式的缠枝纹通常代表着绵延几代的富裕和奢靡，而任何代表奢靡之风的视觉符号都无助于树立当地士人提倡的节俭之德。因而，对于当地士人而言，他们更欣赏分界导向程式所蕴含的价值，因其产生的风格事实上与延伸导向截然相反。前者具有复杂的视觉形式，后者则清晰可辨；前者掩盖了物象的不同身份，后者则区分其身份；前者以对角线为特征，后者则包含水平/垂直网格；前者鼓励对动作的描绘，后者则压制任何动感等等。

　　十多年前，笔者已发表了这些观点，在此不再赘述。[7]从那时起，这些观点在巫鸿和我自己的书中得以应用，所以不再重复，[8]仅作为说明工艺品的系统风格是如何适应特定利益群体的社会需求的一个示例而在本文中提及。

　　让我们把这一区分应用到中国不同的历史时期，看看是否会引发有趣的猜想。早期历史学家都知道，在公元前4世纪左右，周朝青铜器的风格发生了重大的变化。许多学者用不同的方式描述了这种变化。一般来说，大约在公元前5世纪末或公元前4世

---

[7] 笔者的相关文章见 "Hybrid Prodigies and Public Issues in Early Imperial China," *Bulletin of the Museum of Far Eastern Antiquities* 55(1983), p. 1—50. 另见本书中的《中国早期的图像艺术与公共表达》一文。又见 "Social Values and Aesthetic Choices in Han Dynasty Sichuan: Issues of Patronage," In *Stories from China's Past* (San Francisco: Chinese Culture Foundation), 1987, p. 54—63. 以及 "The Dialectic of Classicism in Early Imperial China," *Art Journal* (Spring, 1988). "Rival Politics and Rival Tastes in Late Han China," In Susan Barnzs and Waltei Melion ed., *Cultural Differentiation and Cultural Identity in the Visual Arts* (Washington, D. C.: National Gallery of Art, 1990).
[8] Wu Hung, *The Wu Liang Shrine: The Ideology of Early Chinese Pictorial Art*, p. 103—106, 222—227.

图 16　绚索龙纹壶局部纹饰，春秋晚期，传山西浑源李峪村出土，藏于美国弗利尔美术馆。

纪初开始广泛使用镶嵌技术，其风格与之前的青铜器装饰风格明显不同。[9] 与其从技巧或主题上描述这种风格变化，不如从程式规则或系统风格的角度来研究它。

如果我们尝试重建早期的系统风格，那么第一个程式规则可以描述为对"封闭"（closure）的偏爱，或谓对"零散"（loose ends）的厌恶。如果以著名的美国弗利尔美术馆藏绚索龙纹壶中的各种线条和纹饰为例，会发现这些线条或纹饰之间通常首尾相连，形成闭环（图 16），这使得各独立设计单元都得以清晰呈现。

---

[9] 见 J. G. Andersson（安特生），"The Goldsmith in Ancient China," *Bulletin of the Museum of Far Eastern Antiquities* 7(1935), p. 19—20, 34. 此文最早认识到战国和汉初风格与早期风格之间的差异。

这些单元的形状各不相同——窄带、涡形、尖头、尖角等——但大多数是在不同区域反复使用的。

第二程式规则适用于那些可调整维度的设计。从公元前10世纪到公元前5世纪，设计单元的大小可以有很大的变化，组成单元的纹带和饰线的宽窄范围也可以改变。然而，在任何封闭单元内，每条纹带或饰线的宽度变化不大。从商朝开始，一直到公元前5世纪，工匠们似乎都不喜欢任意改变纹带的宽度。有些纹带很窄，有些很宽。但任何独立的纹饰，宽窄变化都很小。不同宽窄的纹带通常是分离的。当然，这条规则不适用于角、耳和其他需要逐渐扩张的部位。除了早期郑州青铜器的设计之外，通常情况下，很窄的纹带不会扩张成很宽的纹带。我们把这一程式称为"一致"（consistency）规则。这一程式规则的主要作用是使青铜器设计的纹饰呈现疏密相间的效果。

这两条程式规则带来了什么样的图像效果呢？第一条规则明确了形式，因为每一个形状都首尾明确，轮廓清晰，几乎没有超越形状之外的想象空间。第二条规则将变化大体限定在某一纹饰的维度上——如方向的变化，这也使得设计更加容易理解。

以下是曾侯乙尊的拓印（图17）。蟠龙纹的设计类似于弗利尔美术馆藏的绚索龙纹壶和其他公元前5世纪的青铜容器。封闭

图17　曾侯乙尊盘纹饰拓印，湖北随州市擂鼓墩曾侯乙墓出土，战国早期，藏于湖北省博物馆。

图 18　公元前 3—4 世纪器
物纹饰线图。

和一致的规则显而易见。在这里，我们可以注意到影响纹饰方向的第三个规则。众所周知，从商代中期一直到公元前 5 世纪，青铜器的设计者们都偏爱水平和垂直的排列，或者，从负面来看，工匠们倾向于避免对角线排列。我们把这称为"正向"（rectitude）的规则。这三条规则都产生了类似的图像效果，使工匠们在增加设计单元繁密性的同时仍然保有高度的易读性。

　　现在来看看典型的公元前 3、4 世纪器物的设计（图 18）。这些设计必然导致对封闭、一致和正向这些程式规则的全盘拒绝。在这些设计中，与垂直线相比，对角线显然更受欢迎，大多数线或纹饰并不相接，而是开放式的。最后，任何既定的纹饰都可能会随时改变宽度，从细线迅速演变为引人注目的三角形或条纹，然后又以同样的速度逐渐消失。正如许多学者在 21 世纪下半叶指出的，这些程式产生的图像效果增加了设计的视觉复杂性

和模糊性。正如罗覃（Thomas Lawton）所言：

> 战国时期青铜器装饰出现的一种特定变化尤为明显地体现在形象与背景的关系中。尽管对称性原则仍然盛行，但早期关于形象和背景的区分却被整体图案的丰富性所取代。[10]

显然，战国中期的演变不仅标志着单元风格的显著变化，也标志着系统风格的重大变化，反之，这样的变化需要摆脱历时久远的制造程式，采用全新的规划法则。而历史学家所需要面对的问题是：为何战国时期的贵族们对那些抛弃经验程式的设计如此青睐呢？

正是通过观察系统风格的变化，我们产生了这样的历史问题。由于笔者对这个问题的研究仍在进行中，因此不能提供适当的解答。但是，这一问题呈现了系统风格的概念是如何帮助历史学家就此类问题提出假设的。

让我们预设这样的观点：赞助人对主要风格特征的推崇或排斥，源自风格的特征与其社会吸引力。例如，16 世纪的英国，精美装饰物对贵族们有吸引力，因而备受青睐。另一方面，浪漫主义者则不希望被人看到他们身着华服。回到战国时期的中国，我们对系统风格的分析表明，相对的易读性或视觉复杂性在某种程度上是装饰设计的中心特征。可通过相关的文献记载来说明这一问题。

至战国晚期和汉初，有记载表明，视觉上复杂或奇巧的装饰

---

[ 10 ] Thomas Lawton, *Chinese Art of the Warring States Period: Change and Continuity*, 480—222 B.C. (Washington, D. C.: Smithsonian Institution, 1982), p. 20.

品被视为高超艺术水准的证明。参考《淮南子》中的一段话：

> 大钟鼎，美重器，华虫疏镂，以相缪纷，寝兕伏虎，蟠龙
> 连组，焜昱错眩，照耀辉煌，偃蹇寥纠，曲成文章，雕琢之饰，
> 锻锡文铙，乍晦乍明。[11]

这段文字描述了青铜器的镶嵌技艺，也许就是图 19 所示的那种。除了使用昂贵的材料外，这件物品的华丽主要体现在其精巧的工艺上。雕刻的复杂性用"偃蹇寥纠"来表达，这种对复杂视觉效果的趣味令人联想到司马相如、扬雄等人所作的词赋。扬雄的《甘泉赋》中，有一段相当典型：

> 逴逴离宫般以相烛兮，封峦石关施靡乎延属。
> 于是大厦云谲波诡，摧崛而成观。
> 仰挢首以高视兮，目冥眴而亡见。
> 正浏滥以弘惝兮，指东西之漫漫。
> 徒徊徊以徨徨兮，魂眇眇而昏乱。[12]

作者通过描述复杂的布局所产生的令人眼花缭乱的效果，来表现甘泉宫的奇观。其复杂性体现在磅礴奇异的意象之上，而奇异性正是通过之字回旋或蜿蜒连绵的形象得以表现。

---

[11] 刘家立:《淮南集证》，上海：中华书局，1924，卷八，第 19b—20b 页。英译本见 Evan Morgan trans., *Tao, the Great Luminant: Essays from the Huai Nan Tzu,* reprint ed. (Taipei: Cheng-wen Publishing, 1966), p. 95.

[12] 扬雄:《甘泉赋》，载［梁］萧统选，［唐］李善注:《文选》，香港：商务印书馆香港分馆，1974，卷一，第 143 页。英译本见 David R. Knechteges trans., *Wen Xuan* (Princeton: Princeton University Press, 1982), II:24—25.

图 19 青铜器镶嵌纹饰，战国时期。

这些资料显示，在汉初，以弯曲、之字形和对角线形表示的视觉复杂性标志着精巧稀罕的艺术性。而《韩非子》中的一段话表明，至少在公元前 3 世纪之前，人们就已经对视觉上奇异而具有迷惑性的形式产生了兴趣。以下这段言论广为人知，但在此需要对它进行比以往更详尽的分析：

　　客有为周君画荚者，三年而成。君观之，与髹荚者同状，周君大怒，画荚者曰："筑十版之墙，凿八尺之牖，而以日始出时加之其上而观。"周君为之，望见其状尽成龙蛇禽兽车马，

*万物之状备具，周君大悦。此荚之功非不微难也，然其用与素*
*觥荚同。*[13]

画荚如此奇妙是因其在设计和制造中运用了"精而难"
（subtle and difficult）的技巧。其微妙之处在于，画荚看似平常，
却在初升朝阳的照射下呈现出无比精妙的图画。这件作品之精彩
处在于能够迷惑观者，让他们看不到实际存在的事物，这种视觉
效果与那些战国时期的设计（图18）是一致的。战国时期的设
计，形象和背景参差交错，令人目眩。

这种喜欢视觉奇观的趣味在周朝并非一直盛行。在流传下来
的各种有关礼制的典籍中，呈现出一种截然不同的态度。当然，
确定《礼记》《周礼》等典籍的成书年代是困难而复杂的，但可
以肯定的是，这些典籍中的"话语"（discourses）比《韩非子》
中的话语更为守旧。参考以下《礼记》中的段落：

　　*是月也，命工师令百工审五库之量，金、铁、皮、革、筋、*
*角、齿、羽、箭、干、脂、胶、丹、漆，毋或不良。百工咸理，*
*监工日号，毋悖于时，毋或作为淫巧，以荡上心。*[14]

我们很容易把这种说法看作儒家学说，或者指明《礼记》很
可能是在战国末期所写的事实（部分内容可能更晚）。然而，我

---

[13] 陈奇猷校注：《韩非子集释》，北京：中华书局，1958，卷二，第39—40页。英
文译本见 W. K. Liao, *The Complete Works of Han Fei Tzu*, 2 vols (London: Arthur Probsthain,
1959), II:39—40.

[14] ［清］孙希旦：《礼记集解》，北京：中华书局，1989，卷十五，第435—436页。
英译本见 James Legge trans., *Book of Rites*, 2 vols., reprint, ed., Ch'u Chai and Winberg
Chai (New York: University Books, 1967), I: 265—266.

们也应该明白，这一段所表达的关注点并不是战国后期文献所特有的（《吕氏春秋》通常代表了一种更先进的治国理念）。事实上，这段话所诉诸的修辞传统，当然要早于大多数战国后期的著述。鉴于此，我们有必要进一步探讨"淫巧"一词所指的是哪些风格特征。

"淫"是一个情感色彩非常强烈的词汇，指对生理欲望的过度唤起和满足，包括食物、酒精和性。在上述文字中，人们可能会猜想其指的是用于装饰的量，但又不太可能，因为仪礼中关于"度"的概念是以相应的装饰丰富程度为基础的。在大多数有关礼教仪式的文献中，除了使用不当外，大量的装饰本质上并未被视为恶。然而，在《礼记》的这段文字中，"淫巧"被描述为本质上的邪恶，因为它可能会造成统治者的骄奢淫逸。

如果这个词不是指装饰的繁复，那么很可能是指其性质，特别是指工匠巧妙地（因此是故意地）偏离标准程式的程度。这与孔颖达的说法是一致的。孔颖达对最后一句的注解是："（工匠）又当依旧常，毋得作为淫过巧妙，以动荡在上，使生奢泰之心也。"[15]孔颖达认为，这里所担忧的偏离是那些过于"巧妙"的装饰。"巧"和"妙"大概是指以前的作品未曾呈现的效果，因此必定是工匠自己的创造。换言之，设计上的变化源于艺术家背离了旧的标准，这在本质上被认为是奢侈的。但在《韩非子》记载的故事中，画荚之所以被视为珍品，正是因为其不同于以往的任何物品。这段文字和其著录都表明，战国中期与早期相比，创造力越来越多地受到贵族赞助人的重视。

《庄子》中有一则故事尤能说明此问题。这则故事虽广为人

---

[15]［清］孙希旦:《礼记集解》，卷十五，第436页。

知，但似乎没有被社会艺术史家引用过。文中描述了著名工匠庆制作悬挂钟磬的木架，完成后，见者惊叹其奇瑰，犹如鬼神之作。鲁侯听闻其奇，问庆："子何术以为焉？"庆谦称自己并无特别的天赋，无非是凝神忘我的精神。他描述这一精神历程为："齐三日，而不敢怀庆赏爵禄；齐五日，不敢怀非誉巧拙。"[16]

《庄子》的研究者往往从中解读出这样的寓意：摆脱外部世界的干扰，方能创造出出神入化的作品。但从社会史的角度来看，这一段也具有重要意义。其（连同其他文章）透露出一个工匠可能会因其制作出一件绝妙的艺术品而得到官职。它还揭示了同时代人会对工匠作品的优劣做出判断，并将对作品的赞美归于艺术家。换言之，这件作品的价值与创作者的地位相关。所有这些都表明，人们肯定了工匠的原创性，而非熟练地遵从旧例。

这种态度是在战国中后期才出现的，与《礼记》中的态度恰恰相反。早期的礼部官员必须明确工匠的设计是否符合既定的程式，之后战国时期的工匠大师则可以通过创造奇巧之物来提升自己的职位。战国以前的设计外观相对明晰，完全符合礼部官员的要求，而战国中期的器物具有的视觉形式是含混模糊的，为形式的巧妙发挥提供了充足的空间。

综上所述，系统风格的概念对于确定文物的年代并没有太大帮助，但也正如上面所提及的，考古学家在这方面已经取得了显著的成就。系统风格的概念将生产实践对器物外观的影响作为关联工艺品和文化的基础，使我们能够将工艺品理解为某种特定机

---

[16][清]郭庆藩著，王孝鱼点校：《庄子集释》，北京：中华书局，1961，卷十九，第658页。英译本见 James Legge trans., *The Text of Taoism*, 2 vols., in Max Müller ed., *The Sacred Books of the East Series*, vols. XXXIX—XL, reprint ed (New York, 1962), II: 22.

构的产物。工艺品是关于特定利益群体市场需求的直接记录。一套既定的程式规则所产生的图像效果可与利益集团的意识形态需要相关联，这反过来又有助于我们理解围绕着既定风格所产生的一系列问题。这一框架提供了一种更为精密的方法来解决风格的意义问题，该方法帮助历史学家提出假说，而假说的可行性则可以通过文献资料来验证。最后，系统风格的概念使我们认识到风格特征不仅是类型标签的模板，也记录了古代工匠所采用的设计程式。通过阅读这些记录，我们可以了解很多引导他们选择的社会特权问题。

本文原载于《中国考古学与历史学之整合研究》，中国台湾历史语言研究所会议论文集之四，抽印本，1997。

# 10 世纪与 11 世纪中国绘画中的再现性话语

　　设想一下，假若我们是 1750 年的英国学者，在发现一个不使用固定的格律和押韵却拥有"诗歌"传统的外星种族时，可能会产生的两种反应：（1）任何产生这类文学作品的文明都不具有西方意义上的诗歌传统；（2）押韵和格律不应被视为"诗歌"的定义特征。第一种反应站在我们的立场上，不需要任何更深入的研究，而且会增强我们的民族自尊心。第二种反应则可能迫使我们对"诗歌"的概念进行更细致的分析，进而提升我们对文化研究这一主题的理解。

　　近几代最杰出的汉学家们都对第二种可能性显露出浓厚的兴趣，尽管他们研究的主题可能与自由体诗并无关联。尤其在过去的 15 年中，对中国早期思想中的唯名论者（nominalist）的深入理解激发了各种"如果……将会怎样"的问题：在以唯名论而非唯实论世界观为导向的话语体系中，会发展出怎样的评判标准

呢？[1]什么样的自然观和"自然"可能从过程论而非以物质为基础的本体论发展而来？[2]在一种着重关注诗人面对眼前景色时的情感反应的文学传统中，"再现"（representation）的概念可能会怎样发展？[3]近年来，围绕着每一种揣测，专家学者展开了令人印象深刻的研究。但是，只有当一个人愿意接受没有唯一真理标准的观念，没有实体的本体论，或并非基于模仿的再现理论时，[4]这样的"实验"（experiments）才能进行下去。本文将聚焦10至11世纪的中国，当时的中国画家们也十分关注绘画中的形似问题。

模仿与理想形式之间的张力是古典时期与文艺复兴后期再现

[1] 参见 Chad Hansen, *A Daoist Theory of Chinese Thought: a Philosophical Interpretation* (Oxford, 1992), chapters one and two. 当然，在欧洲的传统中，特别是在17世纪的英格兰，有关唯名主义的记载并不罕见。参见 Stephen Collins, *From Divine Cosmos to Sovereign State: An Intellectual History of Consciousness and the Idea of Order in Renaissance England* (Oxford, 1989), p. 73—74. 这篇文章最初是为1989年 Anthony Cutler 的系列讲座"诠释的艺术"而写的。1989年之后，包弼德和倪雅梅（Amy McNair）的新著为我的中心论点提供了有力的支撑，即文人对形似以及其他宫廷价值观的排斥是更大范围的辩论的一部分。在该辩论中，学者们试图构建一种不同于宫廷或世袭贵族的文化话语。介绍性的文章已经被重写了几次，或多或少地强调了方法的不同方面。然而，我并没有试图将这篇文章发表以后出现的所有新研究都纳入其中，因为我认为在此篇文章出版后的五年时间里，需要进行连续修订。感谢包弼德、高居翰、陈弱水、姜斐德（Freda Murck）和石慢提供了许多有见地的意见并指正，在初步完成阶段花时间阅读了这份手稿。
[2] 可参考 A. C. Graham, "Relating Categories to Question Forms in Pre-Han Chinese Thought," reprinted in A. C. Graham, *Studies in Chinese Philosophical Literature* (New York, 1986), p. 360—411.
[3] Stephen Owen, *Traditional Chinese Poetry and Politics: Omen of the World* (Madison, 1985), chapter one; Stephen Owen, *Readings in Chinese Literary Thought* (Cambridge, 1992), chapter one, and p. 205—206, 278—279, 344—346.
[4] 当学者们声称真理不是中国早期思想的重要的组成部分时，他们并不是在宣称中国思想家无法确定"我早餐吃了鸡蛋"这样的命题的真相。缺少的是真理概念的证据，以至于诸如上帝之类的外部标准在超越人类偏见的情况下保证了解释性陈述的真理。这样的概念非常适合本质主义的认识论，在这种认识论中，"杯"这样的词被认为是指在上帝的脑海中"真正存在"的东西。但从早期开始，中国思想家就已经认识到，"杯"一词的使用是由语言共同体决定的。参见 Chad Hansen, *A Daoist Theory of Chinese Thought: a Philosophical Interpretation*, especially p. 34—42, 62—78.

话语的共同主题。[5]不止一位汉学家注意到，中国的文艺理论似乎都缺乏模仿的概念或形而上学的关联，即"真理"。这并不是说中国的图像话语缺乏对形似的兴趣，或缺乏与其形成二元对立关系的术语。显然，可用"形似"和"表现"这一组对立术语来明确表述中国的图像话语。鉴于中国文化时常被视作一种并不留心形似问题的文化，所以我们先来探讨一下这两个术语。

## 形似之道

8 至 11 世纪的中国画家们曾试图让画面中的形象与他们所认为的自然景物的准确形象达到某种程度的匹配。他们必定投入了大量精力来探寻绘画手法，从而呈现出画面中的光线、质地、重量、比例、深度、动感及氛围等等。高居翰以至少两篇文章来追溯现存五代及宋代绘画作品中所体现出的这些技法的演变，[6]且他并没有将欧洲的分类强加到中国画上。这一时期的中国艺术评论家显然关心的是大小、比例、深度和透视问题，这种方式尽管与欧洲人的感觉在一些有趣的方面存在差异，但并非迥然不

[5] 模仿在古典和后文艺复兴理论中的重要性众所周知，因而不必再赘述，但玛格丽塔·罗斯霍尔姆·拉格勒夫（Margaretha Rossholm Lagerlof）最近对 17 世纪法国绘画中模仿的理想形式与"理念"之间的张力进行了精妙的论述。虽然模仿在这些理论中的角色不同于北宋理论中的"形似"，但模仿和理想形式的结构性角色在某方面可与北宋理论中的形似和表现相比照。参见 Margaretha Rossholm Lagerlof, *Ideal Landscape: Annibale Carracci, Nicolas Poussin and Claude Lorrain* (New Haven, 1990), p. 23—28, 33—35.
[6] James Cahill, "Some Rocks in Early Chinese Painting," *Archives of the Chinese Art Society of America* XVI (1962), p. 77—87; James Cahill, "Some Aspects of Tenth Century Painting as Seen in Three Recently-Published Works," *Academia Sinica International Conference on Chinese Studies* (Taipei, 1981), p. 1—36.

同。以 9 世纪初的张彦远为例，他对中国 3—4 世纪山水画的技法缺陷描述如下：

> 魏晋以降，名迹在人间者，皆见之矣。其画山水，则群峰之势，若钿饰犀栉，或水不容泛，或人大于山，率皆附以树石，映带其地，列植之状，则若伸臂布指。详古人之意，专在显其所长，而不守于俗变[7]也。[8]

张彦远的言论具有深厚的历史感。他认识到比例的失衡和缺乏景深视错是绘画艺术早期阶段的特征，因而，他的理论隐含着一种目的论，即在不那么"写实主义"的风格之后将会出现更"写实主义"的风格。在文章的后半部分，他进一步指出早期绘画缺乏技巧的弊病，树叶被描绘得十分生硬，如同"镂"一般。所有的这些弊病都为他对 8 世纪画家吴道子的褒扬提供了对比："纵以怪石崩滩，若可扪酌。"[9]可见，张彦远从各个层面都流露出对绘画能与"自然的"、非画面的对象产生共鸣式的模拟的兴趣，这隐含着对一定程度的视错模式的感知。事实上，张彦远的形似标准涵盖了对比例、大小、景深的感知，但这不应该被视为理所当然。就理论而言，我们可以想象有一种文化对形似之道的规定会包括诸如形态、颜色和肌理之类的概念，但其中并不一定包含比例和景深。

---

[7]"变"是一个技术术语，指的是风格上的创新。它的用法与英语中的"stage"没有什么不同，只是重点强调变化而不是停滞。
[8] 英译本见 William Acker trans., *Some Tang and Pre-Tang texts on Chinese Painting* (Leiden: E.J. Brill, 1954 and 1974), vol. I, p. 154—155.
[9] William Acker trans., *Some Tang and Pre-Tang texts on Chinese Painting*, p. 156.

那么，我们是否应该假设张彦远对形似之道的兴趣代表了中国文化史上一个短暂且最终会消失的阶段呢？事实并非如此。因为批评家们对形似的兴趣一直持续到 11 世纪，后世的几代人坚持认为他们对透视技巧的掌握远超前辈。例如，从刘道醇（活跃于 11 世纪中叶）的《圣朝名画评》中可以看出，至 10 世纪中叶，对吴道子创造绘画错觉的能力的评价已经变低了。他收录了武宗元的评述，武宗元和他同时代的大多数画家一样，公认吴道子是早期的一位杰出大师。然而，在将吴道子的绘画与当代王瓘的绘画进行比较后，武宗元得出结论，认为这位唐代大师的绘画与王瓘的绘画相比还是有差距的。具体体现在吴道子的"树石浅近，不能相称"。[10] 本着同样的精神，刘道醇对 11 世纪早期的画家高克明评价道："山有体，水有流意，自近至远景有增有减。"[11] 这句话非常适合描述 11 世纪中期尚存的作品（图 6）。

刘道醇和郭若虚（活跃于 11 世纪晚期）都赞扬李成（919—967）开创了"平远"这一透视技法。从李成画派的存世作品可以看出，"平远"即我们今天所说的低角度透视法（图 3、图 5、图 6）。李和他的追随者可以用"平远"及其他技巧描绘出令人信服的比例感、质感和空间感，正如刘道醇所言："至于林木稠薄，泉流深浅，如就真景。"[12]

这样的词语（"真景"）意味着自然的（即非绘画的）场景

---

[10] 刘道醇：《宋朝名画评》。英译本见 Charles Lachman trans., *Evaluations of Sung Dynasty Painters of Renown: Liu Tao-ch'un's Sung-ch'ao ming-hua'ping* (Leiden, 1989), l. Iv; p. 17. 在该译本中可以找到对应的中文文本及译文，在撰写文章前，我已参考了该译本。

[11] Charles Lachman trans., *Evaluations of Sung Dynasty Painters of Renown: Liu Tao-ch'un's Sung-ch'ao ming-hua'ping*, 2. 5v; p. 62.

[12] Charles Lachman trans., *Evaluations of Sung Dynasty Painters of Renown: Liu Tao-ch'un's Sung-ch'ao ming-hua'ping*, 2. 2r; p. 57.

为艺术家的作品提供了一些标准。此外，准确的比例和空间错觉被认为是这种自然观点的一个重要特征。刘道醇在对 10 世纪后期的燕文贵的评述中进一步阐明了这一问题："（在他的画中）景物万变如真临焉。"[13] 刘所说的如"真临"中的"万变"是什么意思呢？我们似乎可以合理地推测他指的是在自然物体中发现的许多不可预测的方向、形状和纹理上的变化，而这些变化在以往的绘画中往往会被忽视，因为将它们在画面中呈现出来，对知识、技法和耐心都有着极高的要求。这一推测与我们对 10 至 11 世纪的山水画家的认识是一致的，他们能够运用技巧使物体的方向和外观多样化，以至于作为人工绘成之物的标志——图式和手法，几乎难以被察觉。这是北宋山水画所特有的特征，我们可以以此来判定一幅画的年代（图 8、图 10、图 11）。

对形似的关注也有助于我们理解 10 至 11 世纪画家常将款识隐匿在浓密树叶或岩石纹理中的习惯。这些艺术家对自己的作品表现出一种谦逊的姿态，因醒目的款识可能会损害画面所呈现的错觉。11 世纪以后，文人批评家们拒绝以形似作为绘画的主要目标之后，于是有愈来愈多的画家开始随性地在画面上题字钤印。

当时的作品与文献记载都表明了对准确的比例、体积感和透视短缩的要求，甚至包括对水的流动感和水的各种景深变化的重视。不应意外的是，评论家们也对平面化、程式化图式，以及显眼的款识的减少表示赞赏，这样就无损于以其他技巧营造的视错空间。这些关注与高居翰及其他批评家描述的 10 至 11 世纪中国绘画技巧的发展是完全一致的。

---

[13] Charles Lachman trans., *Evaluations of Sung Dynasty Painters of Renown: Liu Tao-ch'un's Sung-ch'ao ming-hua'ping*, 2. 5r; p. 61.

形似是 11 世纪图像话语中的一个重要元素，这一点毋庸置疑。如何解释则是另一个问题。我们是否应该宣称中国画家也"掌握了"写实主义，因此与欧洲画家"一样技艺高超"（基于更"写实主义"便更佳的理论）呢？或者我们应该注意到，尽管进行了一些初步尝试，但中国画家从未发现过定点透视或其他一些欧洲绘画独有的特征（裸体或饰以羽毛帽子），这是否意味着他们从未真正达到西方绘画的标准？笔者应该暂时避开这样的"二选一"。然而让两者的标准一致几乎是不可能的。如果我们假设每一种文化建立各自视觉再现标准的过程多少带有点偶然性（事实上，大部分情况就是如此），那么，在两种不同的文化中，同样以比例、大小、景深、体积和非程式化的图式作为再现标准的可能性似乎就非常小。人们更期待中国绘画会有一系列与欧洲截然不同的标准，正如博尔赫斯（Borges）虚构的"中国式"百科全书的分类。但这部百科全书从未存在过，对它的建构从未发生。鉴于此，重要的问题是：为何所谓的形似问题在 9 至 11 世纪中国画论中所处的语境如此重要？要解答这些问题，需要讨论一下与"形似"相对的术语——"表现"。

## 表　现

前文中我曾引用了张彦远的观点，即在 3 至 9 世纪之间，中国实现绘画形似的技法有所提高。当时我没有指出张彦远不是为了赞赏形似技巧的提高，恰恰相反，他曾明确表示形似在绘画中

仅仅是次要问题，相较之下他更重视表现能力。[14] 这就是为什么他在引文中总结道："详古人之意，专在显其所长，而不守于俗变也。"在这篇画论中，张彦远同瓦萨里（Vasari）一样，将近代的风格创新与过去缺少透视效果的风格进行了对比。但与瓦萨里不同的是，他并不认为尚未运用透视技法的早期绘画就是劣等的。虽然张彦远也承认当时的艺术家通常比3、4世纪的艺术家更善于运用透视，但他并不觉得以此批评早期画家有什么意义。相反，评论家们更应该去探究早期艺术家们想要达成的绘画效果。

作为一位前现代批评家，张彦远的态度似乎是相当宽容的，但他的宽容并不要求他否定一个准确的标准。在错觉图像方面，张彦远并非相对主义者，但他承认不同时期的艺术家可能致力于不同的艺术目标，包括存在一些并不追求视幻主义（illusionism）的艺术家。这些听起来似乎不像是一个相信"真理"的人的观点。然而，如果"真理"不是视幻主义背后的价值，那什么才是呢？

张彦远以及其他的艺术评论家奉绘画的气势、情性、传神为圭臬，而非视觉再现，这一直以来是中国艺术研究中的重要主题。正是出于这一立场，绘画理论与早期中国文论中形成的话语才形成了某种共通。《毛诗序·大序》言："诗者，志之所之也。"这句经典陈述被历代批评家反复征引。6世纪的文学批评家刘勰

---

[14] 有关张彦远的绘画目标的论述，请参见 Susan Bush, *The Chinese Literati on painting: Sushih to Tung Ch'i-Ch'ang* (Cambridge, 1971), p. 14—22.

于《文心雕龙·明诗》中写道："诗者，持也，持人情性。"[15]同样，早期艺术批评家们亦能在不同的绘画风格中领会画家之志。我们来看看6世纪早期的批评家谢赫对张则的评述：

> （张则）意思横逸，动笔新奇。师心独见，鄙于综采。变巧不竭，若环之无端。[16]

谢赫指出，张则的绘画之所以"新奇"，正是因为他的思想"横逸"。此外，我们很容易推断出其思想之"逸"，源于其性格之"独"。这一段的基本假设——即艺术家的性情、思想与创作风格是紧密交织在一起的——暗示了一种艺术生产理论，在这一理论中，模仿并非权威的重要保障。正如前面的引文所示，并不能说"西方"艺术家描绘现实，而"东方"艺术家描绘"本质"。显然，在唐宋时期，人们对绘画的态度显然更为复杂。

最近，宇文所安试图找出一些中国古代思想家与欧洲同行在再现问题上的根本差异。他指出二者最显著的区别在于所谓的结构的"公开性"（disclosedness），即自然物体或绘画向观者"透露"（disclose）了什么：

> 柏拉图意义上的从"理式"到现象的过程（大体相当于中国从内到外的运行过程）讲的是先有固定的模范，再根据模范制作。由于这个原因，在柏拉图的世界观中，"杰作／诗章"

---

[15] 有关中国早期艺术表达理论的精彩论述，请参见 James Liu, *Chinese Theories of Literature* (Chicago, 1975), p. 68—76. Susan Bush, *The Chinese Literati on painting: Sushih to Tung Ch'i-Ch'ang*, chapter l.

[16] William Acker trans., *Some Tang and Pre-Tang texts on Chinese Painting*, p. 23.

（poiema）的字面意思是"制成物"（thing made），就变成了一个令人烦恼的第三等级。在上引《论语》那段话中以及在中国文学思想中，与"制作"相当的词是"显现"（manifestation）：一切内在的东西——人的本性或贯穿在世界中的原则——都天然具有某种外发和显现的趋势。[17]

尽管人们不愿将所有的中国批评家一概而论（宇文所安不愿），但内行们会在这篇文章中发现，许多中国古代作家的作品中普遍存在着一种假设。对于孔子（以及后世的许多批评家）而言，被揭示的并不是一些对真理本质的不完美复制，而是一种迹——一个简单的图形揭示出更为复杂的内核，就像轮胎滑过能显露出车辆及其运行的一些信息。正如宇文所安所指出的，这种从内向外的显现路径似乎以过程本体论为基础。他还罗列了这种思维习惯可能产生的结果。其中最重要的两点是：（1）艺术品既是一种图像又是一种显现；（2）真实的显现通常具有无意识的（或"自然的"）特性：

> 内外之间的关系就是一种显现：由内而外流露（隐含"所由"趋向"存在"的一种生成观念）。外在的东西并非自觉地"再现"（represent）内在的东西：例如，一个尴尬的面部表情并非自觉地再现某种尴尬之情及其具体起因——"所由"；毋宁说该表情非自觉地暴露了这种感情，感情的暴露又暗示了它的起因。

---

[17] Stephen Owen, *Readings in Chinese Literary Thought*, p. 21.——原注
本段译文参照了此书中译本，即王柏华、陶庆梅译：《中国文学思想读本：原典·英译·解说》，北京：三联书店，2018。所引《论语》内容指《论语·为政》："子曰：'视其所以，观其所由，察其所安，人焉廋哉？人焉廋哉？'"——译注

最后，孔子的这段话还有一个最微妙的假定：被表现的东西不是一个观念或一件事，而是一种状态，人的一种倾向，及两者间的相互关系。被表现的东西处在过程之中，它完全属于"生成"（Becoming）领域。[18]

值得注意的是，这一方法消除了柏拉图式再现观念潜在的虚假性。而这一显现只能揭示内在状态的某种真实，尽管其所揭示的仍具有两面性。不过，针对不同的评论家或不同的时期，这一方法可能有所调整（就像宇文所安所做的那样），但大多数汉学家都认同宇文所安所描述的前提为后来批评写作中的诸多立场提供了修辞背景，包括流传至今的张彦远对吴道子凭借灵感无预设（无意识）地进行创作的赞美，[19]它还时常被理解为一种内在 / 外在问题的发展，并被文人画理论所引用。

## 绘画、诗歌与文人画理论

关于文人画理论的起源和性质，已经涌现了大批优秀的研究著作，令人踌躇是否还需要加以补充。但值得强调的是，文人对形似的批判是以形似在之前的评论中具有的典范地位为"前提"（presupposes）的。文人画理论可以被理解为诗意的表达超越和反对形似的基础，因为现今，形似于诗意的表达而言更像是一种束缚而非手段。在绘画与诗歌的对照中，明显地呈现出形似与表

[18] Stephen Owen, *Readings in Chinese Literary Thought*, p. 20.
[19] William Acker trans., *Some Tang and Pre-Tang texts on Chinese Painting*, p. 179—184.

现的对立。这些重要资料反复出现在二手文献中。几乎每个研究中国艺术的人都会读欧阳修（1007—1072）、苏轼（1036—1101）和其他文人批评家的文章，这些文章皆表明绘画和诗歌有着一个共同的标准。参见频繁被征引的苏轼的经典陈述：

> 味摩诘之诗，诗中有画；观摩诘之画，画中有诗。
> 少陵翰墨无形画，韩幹丹青不语诗。[20]

苏轼并没有像贺拉斯（Horace）那样将绘画和诗歌称为姊妹艺术，因为这两种艺术都以模仿（乃至真理）为自然标准和目标。[21]恰好相反，他旨在说明绘画就像诗歌一样，是艺术家想象力的产物，仅此而已。基于传统理论认为诗歌是"持人情性"的文学载体，文人批评家便通过简单地将绘画与诗歌进行比较，将绘画视为画家内心状态的一种显现。苏轼还留下很多著名诗句，如：

> 论画以形似，见与儿童邻。
> 诗画本一律，天工与清新。[22]

---

[20] Susan Bush, *The Chinese Literati on painting: Sushih to Tung Ch'i-Ch'ang*, p. 15—18.

[21] 关于贺拉斯对绘画和诗歌的理论，见 Wesley W. Trimpi, "The Meaning of Horace's 'Ut Pictura Poesis'," *The Journal of the Warburg and Courtauld Institutes* XXXVI, 1973, p. 1—34. 这篇论文也揭示出古典时期绘画理论中模仿的重要性。关于欧洲艺术中绘画和诗歌主题较好的综述，见 Michael Bright, "The Poetry of Art," *Journal of the History of Ideas* (April—June, 1985), p. 259—277. 更多细节见 Jean H. Hagstrum, *The Sister Arts* (Chicago, 1958). 关于绘画与诗歌的联系肯定不是从苏轼的交游圈开始的。郭若虚曾提及，唐代的画家就有根据诗歌作画的实践。此文的中文文本与英译本见 A. C. Soper trans., *Kuo Jo-hsü's Experiences in Painting* (Washington, DC: American Council of Learned Societies, 1951), V:15b; p. 84—85.

[22] Susan Bush, *The Chinese Literati on painting: Sushih to Tung Ch'i-Ch'ang*, p. 26, 188. 我用"similitude"代替了卜寿珊的"formal likeness"。我认为这更接近"似"，其基本含义与英语"similar"非常接近。

正如早期文人画理论研究者所理解的那样，苏轼并非认为画家应该摒弃形似。相反，他似乎是在说，他所处的时代对形似这一准则有着过高的关注（据刘道醇和郭若虚所述，大致如此）。这些诗句及其他类似的说法将"形似"与思想简单、预先设计好的模式联系在一起，将"清新"与未经预设的具有新鲜感和原创性的创作联系在一起。因为在此前的几个世纪里，形似已经成为一条准则，故而苏轼的言论是对既定的绘画标准和（我们可能会怀疑）社会价值观提出异议。研究社会价值与"审美"价值之间的联系所需要的是一种能够兼顾这两者的框架。

## 形似与表现的比喻法

因为张彦远、刘道醇、郭若虚、苏轼及其他批评家（更不用说柏拉图）倾向于在对立术语（理式／现象，形似／表现，绘画／诗歌）中表达审美价值，所以用任何一种理论来阐释这些观点也将需要一些对比概念，例如：程式化的（stylized）／写实的，能指／所指，内／外，等等。程式化的／写实的这一对概念乍一看似乎挺自然，但仔细研究就会发现潜在的问题。如上所述，在中国，形似与基于真理的认可体系在意识形态上没有联系。此外，虽然荆浩、刘道醇、郭若虚、郭熙等10至11世纪的批评家似乎都十分重视形似，但只有不求甚解的人才会说，他们对表现持冷淡态度，换言之，对绘画与诗歌所共有的价值观漠然置之。在文人中，诗歌几乎成了绘画的典范。而所有这些都表明，在10至11世纪的中国，采用一种比喻的方法来解决再现问题是有价值的。毕竟，诗意的语言使形似和表现能够同时呈

现。[23]

诗意的比喻和再现究竟有何关联呢？近年来，心理学家、人类学家和文史学家都强烈主张使用比喻分析。在社会科学领域，乔治·莱考夫（George Lakoff）和他的追随者不仅把隐喻当作一种文学惯例，还把它视为一种不可或缺的思想条件。[24]许多人类学家有效地运用了一种比喻方法，从包括中国诗歌在内的各种文化传统中寻找灵感来源。[25]保罗·利科（Paul Ricoeur）也为隐喻的形象特征和想象的图像维度之间的基本关系做出了设想。[26]在我们自己的学科（艺术史）中，约翰·奥尼恩斯（John Onians）亦对隐喻在思想和行为中的基本地位提出了类似的主张。[27]在所有这些领域中，不管被研究的文化或作者是否使用这些术语，比喻都被用作一种探索手段。我倾向于认为，"比喻"这一术语选取

[23] 在提出这么多建议的过程中，我要承认自己借鉴了关于词汇/图像问题的一系列重要著作，包括 James C. Y. Watt ed., *The Translation of Art* (Hong Kong, 1976); Susan Bush and Christilln Murck, *Theories of the Arts in China* (Princeton, 1983); Alfreda Murck and Wen C. Fong ed., *Words and Images* (Princeton, 1991). 谢稚柳、启功的文集中收录的文章直接论述了诗画问题。因此，我在修改这篇文章的时候试图引用它们。然而，这些文章是从美学角度而不是历史角度来写的。作者试图描述诗歌和绘画能够普遍满足的条件，并且没有质疑为什么这种论述会出现在 11 世纪的语境中。最后，我发现了更令人振奋的文章，如高友工的《中国抒情美学》，乔迅（John Hay）的 "Poetic Space: Ch'ien Hsilan and the Association of Painting and Poetry"，以及何惠鉴的 "The Literary Concepts of 'Picture-like' (Ju-hua) and 'Picture-Idea' (Hua-i) in the Relationship between Painting and Poetry"。最后，虽然我提出的问题是不同的，但是每一篇文章都把中国的绘画和诗歌研究提升到了一个新的高度。

[24] George Lakoff and Mark Johnson, "Conceptual Metaphor in Everyday Language," *The Journal of Philosophy* 77, no. 8 (1980), p. 453—486.

[25] Hoyt Alverson, "Metaphor and Experience: Looking Over the Notion of Image Schema," in James W. Fernandez ed., *Beyond Metaphor: The Theory of Tropes in Anthropology* (Stanford, 1991), p. 94—117.

[26] Paul Ricoeur, "The Metaphorical Process as Cognition, Imagination and Feeling," in Sheldon Sacks ed., *On Metaphor* (Chicago, 1978), p. 141—156, esp. p. 152—154.

[27] John Onians, "Architecture, Metaphor and the Mind," *Architectural History* 35 (1992), p. 192—207.

的具象策略不仅是耐人寻味的文学手法，还与思想和表达有着某种基本的联系。无论是否接受这一观点，宋代绘画理论中的一种比喻方法都为"程式化的"（stylized）/写实的二分法提供了一种可行的替代方法，而后者似乎格外不适用于该内容。

　　提到比喻可能会让人想到一些符号学分析或与其相反的转喻和提喻法。在后文中，我将引用巴特（Barthe）的"图像修辞"理念，特别是布列逊（Bryson）对该理念的应用。[28]但是比喻与转喻、提喻的差异，在我看来，需要结合现象来更好地加以区分。20年前，海登·怀特（Hayden Whyte）论证了四种经典比喻——隐喻、转喻、提喻和反讽——的启发式价值，以此作为不同的再现策略的典型。怀特以反讽式的比喻手法对19世纪一些具有代表性的史学思想家逐一分析，从而确证了历史作品普遍存在的诗学本质，尽管其中的一些人在他们的工作中未曾使用过这些术语。[29]我将试着说明这四种比喻手法对于理解宋代的再现

---

［28］特别参见巴特关于"摄影信息"和"图像修辞"的文章，也许最方便读到的是这本：Roland Barthes, *The Responsibility of Forms*, Richard Howard trans. (New York, 1985), p. 3—40. 在我看来，布列逊对视觉材料的运用在很多方面都更微妙，更适合艺术史的需要。参见 Norman Bryson, *Word and Image: French Painting of the Ancient Regime* (Cambridge, 1980), p. 9—18.

［29］海登·怀特选取了欧洲的四种比喻传统，以此分析他认为在历史写作中普遍存在的现象："每种比喻……促进独特语言契约（linguistic protocol）的培养。这些契约可以被称为隐喻、转喻和提喻的语言（对怀特来说非常重要的是，反讽）。" Hayden White, *Metahistory: The Historical Imagination in Nineteenth Century Europe* (Baltimore, 1973), p. 36. 在文学批评中，我们不应该把怀特的分类与传统分类相混淆。他使用这些术语不是为了描述特定的修辞手段，而是为了确定不同的历史表现策略，每一种策略都有其内在的"逻辑"。例如，隐喻形容了一种表达模式，在这种模式中，一个事物通过性质相似来代表另一个事物。整合既是其优势，也是其局限。另一方面，转喻（逻辑上）是"还原性"，因为一个完整的对象可以由整体的不同部分来表示。有时这种部分与整体的二分法可用因果关系来解释，如雷声和轰鸣。通过这种方式，"一个人可同时区分两种现象，并将一种现象简化为另一种的表现形式"。转喻作为一种策略具有分析性，并且不可避免地以隐喻所不需要的方式建立了一个等级制度。因此，这两种策略的意识形态含义不同。Hayden White, *Metahistory: The Historical Imagination in Nineteenth Century Europe,* p. 34—35.

形式同样具有启发价值，因为：（1）它们使人们能够在不涉及模仿和真理的情况下讨论形似；（2）可以用诗意化的比喻来帮助解决再现问题。由于中国的批评家们通常把诗歌视作一种讨论再现问题的载体，所以这种比喻方法可以更好地再现 10 至 11 世纪中国形似与表现之争中所蕴含的社会价值。

## 社会冲突与二元审美

我们可以将先前发现的 9 至 11 世纪的风格与趣味的变化置于一个社会发展的紧张局势网中进行探讨。这一时期最令人瞩目的紧张局势之一便是传统贵族话语与文人话语之间的拉锯战，前者以世袭财富为标志，后者强调教育与文化。正如包弼德在他对唐宋过渡时期的深入研究中所说的："（600 年）良好的出身超过了当时被视为文化的任何东西，出身高贵是在朝廷中身居高位的基础……而到了 1200 年，'文化'超越了门第出生……教育成为身居高位的标准依据。"[30] 这一发展对同时期绘画的演变产生了影响，因为不论是良好的出身（贵族的举止）还是后天教育，都会在绘画风格中得以体现。

这一根本变化可以追溯至制度变革。10 世纪科举制度的建立使旧贵族失去政治权力，并选拔了大量可以随意任用或革职的官吏进入庙堂。至 970 年，从平民中选拔官吏已成为国策。

---

[ 30 ] Peter K. Bol, *"This Culture of Ours": Intellectual Transitions in Tang and Sung China* (Stanford, Calif.: Stanford University Press, 1992), p. 33.

这一制度所代表的平等主义精神[31]通过采用旨在减少偏袒的考试程序而得到加强（遮挡了考生的名字，并用考号代替），并大大削弱了世家大族的政治权力。此外，正如马伯良（Brian McKnight）所指出的，封建特权的复苏受到了整个王朝一系列制度改革的阻碍，包括在各地普及教育、减少税收体系中的财政特权以及取消嫡长子继承制。[32]这些制度在培养非世袭人才的新意识方面十分奏效，以至于到了11世纪，官僚机构内部世袭特权的残余（如有限的裙带关系）已经成为一个能被公开论争的问题。[33]

　　商业的迅猛发展，使中国诞生了规模比当时欧洲任何城市都大得多的繁华都市。印刷术的发明使越来越多的年轻人能以低廉的价格获取书籍，这亦是寒门子弟能够参加科考的先决条件之一。在宋代的都市中，甚至可以买到考试作弊用的夹带。文化的许多方面都体现了这种新的社会流动带来的影响。物质享乐在新贵中迅速蔓延，以至于到了955年，旧的俭政不得不被废除。[34]

---

[31] 传统上，汉学家习惯性地对某些禁忌词在中国的应用感到畏缩（平等主义、个人主义、异议等等）。通常，禁忌是通过为这个敏感的术语构建一个异常严格的定义产生的。例如，"平等主义"将被定义为所有公民在所有方面都近乎完美的平等。这一东方主义修辞的特殊传统值得单独研究，我希望在不久的将来提供比。现在让我简单地说，我不玩这个游戏。如果11世纪法国政府对平民开放公职，试图从平民中招募官员（假设当时有官僚机构雇用他们），并采取了激进措施以确保考试的公正性，毫无疑问，相对于以前的情况，这种做法会被欧洲历史学家称为"平等主义"。在这里使用这样的术语，我只是遵循惯例。

[32] Brian McKnight, "Fiscal Privileges and the Social Order in Sung China," in John Winthrop Haeger ed., *Crisis and Prosperity in Sung China* (Tuscon, 1975), p. 81—86; 95—99.

[33] E. A. Kracke, Jr., *Civil Service in Early Sung China* (Cambridge, 1953), p. 67—68; Peter K. Bol, *"This Culture of Ours": Intellectual Transitions in Tang and Sung China*, p. 68—70.

[34] E. A. Kracke, Jr., *Civil Service in Early Sung China*, p. 74.

至 11 世纪，超过一半的进士（在我们罕见的有记录的两年中）来自此前从未考取过功名的平民家庭。[35]

从一方面而言，我们不能对两年的数据作过多推断；而另一方面，在我们碰巧有记录的这两年中，同样的事件再次侥幸发生的可能性似乎很低。这些数据也许有助于我们设想，如果在有记录的两年内获得政府公职的人大多来自非贵族家庭，且一半以上的家庭中此前从未出过公职人员，这对 11 世纪的法国历史而言意味着什么。

宋代历史学家争论的只是如何对社会流动的证据进行评估。[36] 包弼德在回顾这些争论时，提出了与宋代艺术趣味研究相关的两点。首先，他指出，无论人们如何评价中国宋代早期的社会流动程度，贵族阶层没有自我重建的事实都不存在："11 世纪成功的官僚家族通常不认为自己是（唐朝）后裔的大家族中的贵族阶层。"其次，包弼德收集了大量的证据来证明文化——主要是"纯文学"（belles lettres）、史籍和诗歌——在 11 世纪成为政治和社会论争的重要场域。[37] 虽然包弼德主要对文学作品的政治功用感兴趣，但其论证的影响也延伸到了绘画史领域。

引发这一猜想的原因有很多。早在 1972 年，何惠鉴就认识到北宋山水画的演变是一个深刻的社会过程，"绘画从宫殿、寺庙、房屋以及酒楼的装饰品发展成为文人雅士最重要的审美鉴赏

[35] E. A. Kracke, Jr., *Civil Service in Early Sung China*, p. 18—19; 68—69.

[36] 见包弼德对这一问题的论述，Peter K. Bol, *"This Culture of Ours": Intellectual Transitions in Tang and Sung China*, p. 59—66, 73—74.

[37] Peter K. Bol, *"This Culture of Ours": Intellectual Transitions in Tang and Sung China*, p. 66; chapters 5 and 6.

的源泉"。[38] 研究中国画的史学家大多都会认同以下这些关于 9 至 11 世纪绘画的概述:(1)唐朝宫廷与宗教绘画最为注重的"装饰性"(明亮的色彩和对黄金的使用,鲜明的轮廓[例如:祥云图案(hard-edge cloud patterns)]和更明显的程式化呈现的岩石与树木)妥协于日益增长的对"相似"的兴趣(浅淡的颜色,表面纹理的细致描绘,不规则变化的轮廓线,减少岩石、云朵和树木明显的程式感,更加"精确"[accurate]的比例,景深的错觉,利用明暗造型,等等);(2)贵族题材的相对没落(宫殿、仕女、马球、狩猎、宗教图像)和非贵族或普通主题的绘画兴起(渔夫、风俗画、旅者、隐士、山水、走兽等)。没有人能断言宫廷题材或宫廷风格在北宋时期已销声匿迹了,但替代题材和替代风格的兴起与佘城对北宋画院的研究论述是一致的。通过对北宋 9 至 11 世纪画家及其绘画题材和宫廷装饰的开销账目进行细致分析,他总结道,宫廷文化活动的重大变化发生在神宗统治时期(1067—1085)。在神宗继位之前,肖像画、宗教图像和其他类型的人物画(如仕女图)在宫廷中备受青睐。这一点也不稀奇,因为类似的题材,加上对明亮色彩的偏好以及宫廷画师的高超技艺,使其在欧洲、波斯、印度和日本等地的宫廷绘画中都非常常见。然而,神宗偏爱的风景和花鸟等自然题材,[39] 在其他国家的宫廷艺术中十分罕见,但在中国却很容易与文人话语相联系。隐士与渔夫是广为人知的文学主题,同样的题材也常见于以批判贵族和皇室而闻名的讽喻诗中,如苏轼、欧阳修、白居易及柳宗元

---

[38] Wai-kam Ho, "Li Ch'eng and the Mainstream of Northern Sung Painting," in *Proceedings of the International Symposium on Chinese Painting* (Taipei, 1972), p. 282.

[39] 佘城:《北宋图画院之新探》,台北:文史哲出版社,1988,第98—99 页。

等人的诗作。所有的这些现象都表明，审美标准的演变与宫廷品位无明显关联。

## 绘画中另类话语的征兆

我们应注意不能将欧阳修和苏轼倡导的政治文化话语与 10 至 11 世纪初宫廷之外的话语相混淆。早先人们便已发现了多种与宫廷话语不同的价值观念的存在，以及宫廷话语与文人话语对立的紧张局势。在视觉艺术领域，一种非主流话语的迹象可于前文总结的文体变化中发现。现存的大多数唐代绘画都是为宫廷、贵族或佛教寺院高级住持创作的，后者往往得到皇室的支持。它们以一种清晰明确的方式呈现了这两个群体的活动和属性。皇室成员通常身着华服，摆出优雅的姿态（图 1），或是贵族的游玩活动，如狩猎或打马球。[40] 佛教的神灵也同样被装点得富丽堂皇。他们的宫殿式建筑、丰腴的身材、炫目的珠宝、自信的姿势和自得的面容（图 2）无一不暗示着他们与贵族的关系，即便这种关系在其他资料中未被明确记载。

在绘画风格上，唐代山水画传统的主要特点是使用昂贵的矿物颜料（有时甚至是黄金），并将物体的各个部分清晰地分离开来，这一步骤通过简化土石和限制纹理的使用得到加强。值得注意的是，唐代绘画中的时间感被尽量弱化。宋代批评家们注意到

---

[40] 有关这些壁画的详细信息，请参见 Jan Fontein and Wu T'ung, *Han and T'ang Murals Discovered in Tombs in the Peoples Republic of China and Copied by Contemporary Chinese Painters* (Boston, 1976).

图1 《观鸟捕蝉图》，李贤墓壁画局部，711年。参见《汉唐壁画》，北京：外文出版社，1974，第83页。

图2 《菩萨》，敦煌唐代石窟壁画。参见敦煌文物研究所编：《敦煌的艺术宝藏》，北京：文物出版社，1980，图版78。

了这一特点，认为唐代画家会在同一幅画中描绘不同时令的花朵。[41] 在唐代的传统绘画及其他作品中，每一种植物的花瓣和叶片的形状都是完美的。树叶的轮廓没有残缺，土石本身也没有肌理，没有任何岁月更迭带来的衰败印记。虽然时常会出现乌云，但画中景物却并未受到雨水的影响。没有任何老化或衰败的

---

[41] Susan Bush, *The Chinese Literati on painting: Sushih to Tung Ch'i-Ch'ang*, p. 62, 193.

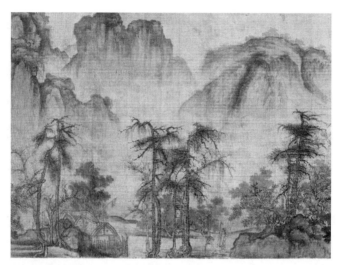

图3 （传）郭熙,《溪山秋霁图》中段局部，手卷，绢本设色，藏于美国弗利尔美术馆。

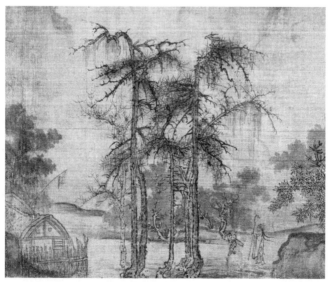

图4 《溪山秋霁图》中段，隐居部分。

迹象，也没有迹象表明现状可能会有什么改变。

在 10 至 11 世纪，宫廷仍委托画师绘制仕女图和佛教图像，但如前所述，与此同时也有一种新的绘画题材出现了，在这一题材中，几乎看不到贵族的身影。渔夫、荒野旅行者或者博学的隐士取代了画面中挥动着球杆的王侯，他们远离庙堂的举止意味着对时政的公然蔑视（图 3 和图 4）。这些画作并不使用明亮的色调和昂贵的黄金，而是通常用水墨或少量淡彩来绘制。这是北宋画家发展出越来越复杂的画法的时期，他们通过调整轮廓线和纹理笔触来再现岩石的纹理。他们创造性地使用晕染来呈现场景中光线和云雾变化（图 5、图 6 和图 7）。同样的技术手段还使他们能够描绘出土壤的风化状态或被风刮得斑驳的树皮（图 8、图 9 和图 10)。

在这一时期的绘画中，竹子——君子的象征——生长在极恶劣的环境中，叶片被寒风撕扯得支离破碎（图 11 和图 12）。此时的艺术家们也开始琢磨我们所谓的景观生态。从岩石间生长出的树木通常根部会隆出地面，就像那些缺乏水源与肥沃土壤的树木一样。生长在峡谷风口的树木也因常年的疾风而蜷曲成奇异的形状（图 9）。

对自然物的关注同样需要画家注意物体的相对位置。有些树立于山麓丘陵，有些则生长在高海拔地区。艺术家们研究了不同条件下水体与雾霭的形态，并试图描绘出不同的深度或不同的流速（图 10）。小溪源远流长，蜿蜒地流向前景（图 5 和图 6）。在这一时期的绘画作品中，透视法的运用使得对自然环境中许多相互依存的部分的真实再现成为可能。我们知道，11 世纪的批评家们察觉到了所有这些风格上的创新，并把它们解释为自然的错觉。而我们尚未解释的是，这种形似是如何在意识形态上产生的。

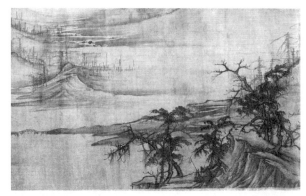

图 5 许道宁,《秋江渔艇图》卷首局部，手卷，绢本浅设色，藏于美国纳尔逊-阿特金斯艺术博物馆。

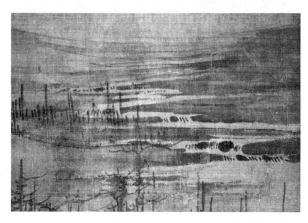

图 6 《秋江渔艇图》卷首，溪山局部。

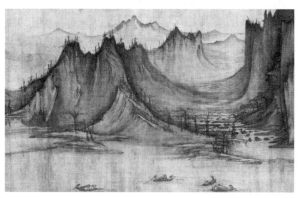

图 7 《秋江渔艇图》卷尾局部。

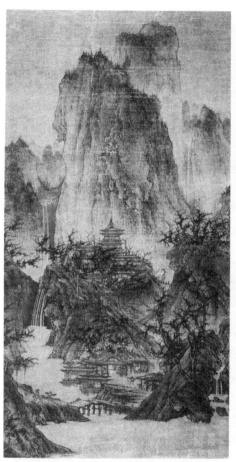

图9　《晴峦萧寺图》画面中部偏左侧的细节。

图8　（传）李成,《晴峦萧寺图》,立轴,绢本浅设色,藏于美国纳尔逊-阿特金斯艺术博物馆。

图10　《晴峦萧寺图》画面右下部。

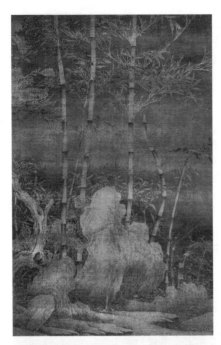

图 11　徐熙,《雪竹图》,立轴,绢本墨笔, 藏于上海博物馆。参见傅熹年主编:《中国美术全集·绘画编 3 两宋绘画上》, 北京: 文物出版社, 1988, 图 11。

图 12　徐熙,《雪竹图》上段局部。

## 文化竞争的早期迹象

据北宋的资料记载显示，在 11 世纪上半叶，随着艺术鉴赏的风靡不再限于官员，还囊括了商人与平民百姓，贵族阶层似乎已经开始失去对审美标准的把控。例如，我们读到一些食肆和药铺为了吸引顾客而展示书画的记录，以及一些有关评估师和艺术品交易商的介绍。[42]

一些艺术家开始采取特立独行的方式，摈弃贵族的委托，从而获得更大的知名度。如果考虑到当时已发展的更加广阔的绘画市场，就不会对此行径感到奇怪了。例如，朱景玄曾在《唐朝名画录》中提到李灵省，他的做法类似于法国画家库尔贝，"每图一障，非其所欲，不即强为也"。以及郭若虚在《图画见闻志》中提及的同时代的另一个放荡不羁之人蒲永升，他"性嗜酒放浪，善画水。人或以势力使之，则嘻笑舍去。遇其欲画，不择贵贱"。我们还从书中了解到一个名为常思言的平民画家，"善画山水林木，求之者甚众，然必在渠乐与即为之，既不可以利诱，复不可以势动，此其所以难得也"。[43]

我们没有理由怀疑郭若虚是在编造些奇闻轶事，但这些奇闻轶事在唐宋时期已成为绘事言论的重要组成部分，这一事实比它们的历史准确性更为重要。这些故事虽然简短，却让人联想到欧洲画家萨尔瓦托·罗莎（Salvatore Rosa）和英国画家乔治·莫兰（George Morland）等人的生活。后者与我们中国的不受世俗

---

[ 42 ] Wai-kam Ho, "Li Ch'eng and the Mainstream of Northern Sung Painting," p. 272—273；郭若虚在《图画见闻志》中提到了鉴赏家、经纪人、评估师和经销商，英译本见 A. C. Soper trans., *Kuo Jo-hsü's Experiences in Painting*, p. 48, 80, 85, 87, 94—96.

[ 43 ] A. C. Soper trans., *Kuo Jo-hsü's Experiences in Painting*, p. 81, 71, 61, 102.

陈规束缚的人有着相似之处，这种相似不仅在于他对酒的嗜好，还在于他生活在一个明显的贵族没落时期。[44] 在中国和在欧洲一样，这些轶事的存在本身就是社会历史的一个重要事实，而不仅仅只是满足了人们的好奇心。

所有的这类轶事都具备某些特性，例如，在常思言的故事中，作者将诱人但最终被弃如敝履的财富与表面上让步的（酗酒的下层阶级）艺术家的钢铁意志进行了鲜明的对比。这些玩世不恭的艺术家的绘画风格往往与他们的个人风格相匹配：他们都是在灵感的指引下随心所欲地作画，有些甚至会将抹布当作画具。这些迥异的价值观中所固有的反讽意味——财富与贫穷、矫饰与天赋、精致与粗拙、模仿与灵感——无一不在影射政治。的确，这些奇闻轶事之所以能被理解，是因为文化方面的世袭（不一定是贵族式的）特权的衰落，以及来自不同经济背景的文人间的非主流话语的发展。

专家们无疑会思考，为什么刘道醇和郭若虚会认为这些特立独行的艺术家的赞助人主要是官员和贵族呢？如果这些艺术家要创作一种不符合宫廷审美的作品，贵族为什么要容忍他们的无礼与轻蔑呢？这个问题其实并不像乍一看那样令人费解。在中国，家谱的权威性通常比欧洲弱得多。正如伊沛霞（Patricia Ebrey）对晚唐时期的描述，"贵族们之所以变得脆弱，是因为他们自称凭借自己的成就成为社会精英，由于将身份地位建立在学识的基

---

[44] Francis Haskell, *Patrons and Painters: Art and Society in Baroque Italy* (New Haven, 1980), p. 22; John Barrell, *The Dark Side of the Landscape: The Rural Poor in English Painting* 1730—1840 (Cambridge, 1980), p. 89—90, 94—96.

础上，故而他们不得不允许其他人声称自己也同样优秀"。[45]个人成就包括文学才能、鉴赏力和名家画作的收藏。换句话说，贵族们放弃了自己的传统话语，把道德制高点让给了文人话语。基于这一点便不难想象，贵族赞助人从这些艺术家那里寻求的是独立和真实的文化标志，而这些价值往往不易体现在珠宝和玉石上。

## 文学批评中的文化竞争

在文学研究领域，非主流话语的迹象出现在 11 世纪上半叶，当时梅尧臣（1002—1060）、欧阳修（1007—1072）等人提出了名为"古文"的运动。[46]在当前的汉学话语中，"古文"一词很容易被误解，因为它意味着对传统的"正统"（orthodox）的依附。事实上，这场运动一点也不保守。欧阳修与其他的"古文"提倡者共同策划了所谓的庆历改革。庆历改革提出了一系列政策改革，旨在强化正处于内忧外患境地的政府。由于贾志扬（John Chaffee）和包弼德已对这一运动进行了充分的研究论述，此处便不再详述了。但值得注意的是，那些改革者们——他们大多来

---

[ 45 ] 载于 Peter K. Bol, *"This Culture of Ours": Intellectual Transitions in Tang and Sung China,* p. 47.

[ 46 ] Yu-shih Chen, "The Literary Theory and Practice of Ou-yang Hsiu," in Adele Austin Rickett, *Chinese Approaches to Literature: Confucius to Liang Ch'i-ch'ao* (Princeton, 1978), p. 67—78; Yu-shih Chen, *Images and Ideas in Chinese Classical Prose* (Stanford, 1988), p. 78—91, 109—113. 齐皎瀚指出，欧阳修并没有明确地反对唐后期的诗歌，只是反对伟大诗人的小部分追随者的过度行为，参见 Jonathan Chaves, *Mei Yao-ch'en and the Development of Early Sung Poetry* (Columbia, 1976), p. 69—79. 然而从包弼德的文章中可以明显看出，这一替代话语并没有在"古文"运动的支持者中广泛传播。

自"地位不高的、往往是地方官员的背景"——猛烈抨击了选拔官吏体系中遗留下来的世袭特权。[47]他们还主张改革科场积弊，摒弃空洞浮华的文风，强调切实可行而平实的内容。

这一主张是"古文"美学的一个重要特征，它倾向于不尚雕琢的文风和反映现实的题材，而不是唐末五代时期略显浮靡华丽的风格。因此，欧阳修和梅尧臣都把唐代大诗人杜甫（712—770）、韩愈（768—824）和白居易（772—846）作为诗歌创作的典范。这三位诗人都以犀利的社会评论和政治批评而闻名。

陈师道（1052—1101）在其《后山集》中反映了这一问题。他指出，当代诗人的问题在于："喜用金璧珠碧以为富贵，而其兄谓之'至宝丹'也。闽士有好诗者，不用陈语常谈，写投梅圣俞，答书曰：'子诗诚工，但未能以故为新，以俗为雅尔。'"[48]

在这篇文章中，陈师道将陈腐的词汇与华丽的意象相联系。梅尧臣却并不认同，他指出，诗歌的精髓在于能于平凡的事物中呈现出优雅和精致。"俗"的意思是普通的、平民的，甚至庸俗的。梅尧臣似乎在倡导一种具有讽刺意味的对既定等级制度的颠覆，即"普通"的东西优于珍贵的物品。梅言论中的社会／政治意味本就很难被同时代的人忽视，他指出，人们在平凡的日常生活中遇到的各类事物也值得诗人吟咏，甚至可以比价值连城的珠玉更加美丽和精致。

这一美学问题被认为具有真正的政治意义，从古文倡导者对

---

[47] John Chaffee, *The Thorny Gates of Learning in Sung China: A Social History of Examinations* (Cambridge, 1985), p. 66—68; Peter K. Bol, *"This Culture of Ours": Intellectual Transitions in Tang and Sung China*, p. 187—188.
[48]［宋］陈师道：《后山先生集》，清光绪十一年（1885）广州萃文堂重刻本，卷二十三，第13b页。

庆历改革最终失败的反应中就可以看出。正如包弼德所描述的那样："随着（庆历）改革的失败，欧阳修、范仲淹（989—1052）、韩启（1008—1075）等人被下放到各省。作为回应，范仲淹声称，政治上的失败并不能抵消他们建立（古文）主导（文学）模式的精神胜利。此后，范的政党迅速行动起来，记录了（古文）崛起的历史。"这一历史记载表明，五代时期盛行的"骈文"（ornate writing）由于欧阳修倡导的古文运动的积极影响而衰落了，欧阳修"大大地复兴了（古文），从而彻底改变了世界的文风"。[49]

在这段描述中有两点特别值得注意。首先，很明确的是范仲淹认为建立"古文"价值观能够弥补在体制政策领域损失的政治胜利。正如包弼德的研究所揭示的那样，对这一群体而言，文学品位的问题被视为政治舞台上的有利工具。其次，在范仲淹的叙述中，华丽的特性似乎和提喻修辞一样，代表着贵族品位的繁琐累赘的特征。文化，作为一个官僚机构或司法机构绝对权威之外的话语角斗场，已经成为争夺中央权力的有利场所。

## 书法典范中的文化竞争

近来，倪雅梅（Amy McNair）的一项研究成果展示了这一时期的社会／文化争论在书法领域是如何展开的。她向我们描述了宋朝的开国皇帝太宗（976—997）是如何将王羲之（307—

---

[49] Peter K. Bol, *"This Culture of Ours": Intellectual Transitions in Tang and Sung China*, p. 187—188.

365）的书法风格发扬光大的。[50]但此后不到一个世纪,欧阳修、范仲淹及其朋党便试图以颜真卿（709—785）取代王羲之,尊其为书法模范。王羲之是六朝时期的贵族,而颜真卿是唐朝的英雄和忠烈,其祖先是学者而非贵族。王羲之的风格以"灵巧、多变、遒美"为标志,而颜真卿的风格则是"朴拙、规整、端正"。王羲之的"灵巧"被视作与虚伪和诡诈相关,而颜真卿的朴拙则被解读为正直的象征。[51]

我们再次发现文人墨客拥护对既定等级制度的反讽,他们的朴拙优于精致、老练。倪雅梅指出:"以欧阳修、范仲淹等人为代表的士大夫们,以颜氏的书法风格为号召标准,在反对王权的斗争中维护自己阶级的自主权。"[52]虽然贵族的权力在这一时期被大大削弱,但是世家大族们仍然支持世袭特权制。以司马光为例,他便是通过世袭特权荫官的。从包弼德的研究中可以看出,这在当时仍是一个饱受争议的问题,"1036 年,范仲淹指责宰相（吕夷简）在提拔官员时徇私舞弊;在朝堂上,范试图限制荫封（世袭）特权……他的支持者们大多出身寒微,而非官僚家庭的后代"。[53]在这一情况下,当范仲淹及其追随者试图铲除世袭特权的残余时,文学、书法和绘画风格等方面的论争便显得格外重要了。简而言之,欧阳修及其追随者不仅引领了新的文学和书法

---

[ 50 ] Amy McNair, "Su Shih's Copy of the 'Letter on the Controversy over Seating Protocol'," *Archives of Asian Art* 43 (1990), p. 38—48.

[ 51 ] Amy McNair, "Su Shih's Copy of the 'Letter on the Controversy over Seating Protocol'," p. 38—39.

[ 52 ] Amy McNair, "Su Shih's Copy of the 'Letter on the Controversy over Seating Protocol'," p. 38.

[ 53 ] Peter K. Bol, *"This Culture of Ours": Intellectual Transitions in Tang and Sung China*, p. 69, 189.

风格，他们还构建了一种新的价值体系，一种新的话语，迎合了靠科举走上仕途的贤士们的需要。[54]

## 作为隐喻基础的形似

尽管我们不应将欧阳修、范仲淹等人发展出来的话语与特立独行的画家的反叛行为相混淆，但这两个群体都试图发展出一种新的话语，以此替代传统的、充斥着宫廷色彩的优待世袭或物质利益的话语。在文人画的前期，人们可能会倾向于将透视技巧的创新视为从"程式化"到"写实主义"再现形式的自然发展，但是大量关于 10 至 11 世纪绘画主题的深入研究表明，形似只是画家寄情于景、托物言志的一种手段。在 10 至 11 世纪，许多山水画都描绘了荒凉的山野，荒野不是一个中立的主题，它往往被文人视作最适合烘托隐居者或渔夫形象的场所。隐居的拓荒者让人联想到一个具有独立人格的人，他拒绝为了财富而在原则上妥协。他愿与山林为伴，这是他真诚的象征，因为只有意志极其坚定的人才能在恶劣的自然条件下生活。[55]当然，我们已经在同一时期那些不受世俗陈规束缚的画家的轶事中看到过正直与财富对立这一主题，并发现它们都具有不施浓墨重彩的特点。

对时间带来的衰败与荒芜感的描绘在两个方面提升了隐士和

---

[54] 我曾为汉代的一种类似现象辩护，当时贵族还必须在许多文化领域与非世袭精英竞争。见拙著 *Art and Political Expression in Early China* (New Haven, 1991), Chapters II and VI.

[55] 关于隐逸理想的早期根源的说明，请参见 Aat Vervoorn（文青云），*Men of the Cliffs and Caves* (Hong Kong, 1990), p. 19—73. 关于早期隐士建立的政治角色，请参见上书第 125—143 页，另见拙著 *Art and Political Expression in Early China*, p. 218—222.

渔夫的传统主题。首先，残枝、盘曲的树根和风化的岩石清晰地显露出隐士生存环境的恶劣，更加彰显了他的正直。在这一程度上，呈现荒野环境的透视效果是隐逸主题的一个关键特征。其次，中国诗人长期以来一直将坚毅的松树或饱经风霜的林木视作君子的象征。左思（250—305）就曾把穷困潦倒的文人比作参天的松树：

> 郁郁涧底松，离离山上苗。
>
> 以彼径寸茎，荫此百尺条。
>
> 世胄蹑高位，英俊沉下僚。[56]

到了北宋，以松树隐喻君子已十分常见，艺术家和评论家们可以把这种联想视为理所当然。从郭若虚对唐代画家张璪的一幅松图的评述中便能看出这一点，《图画见闻志》记载：

> （张璪）画山水松石名重于世，尤于画松特出意象。能手握双管一时齐下，一为生枝，一为枯干，势凌风雨，气[57]傲烟霞。[58]

风、雨、雾、霜的摧残象征着人生面临的种种挑战。枯死的树枝及其他风化迹象，想必是张璪图像隐喻中不可或缺的部分。

---

[56] 徐元:《历代讽喻诗选》，安徽：黄山书社，1986，第42—43页。

[57] 对艺术批评中"势"与"气"术语含义的讨论，请参见本书《早期中国艺术与评论中的气势》一文。

[58] 此翻译参考了 A. C. Soper trans., *Kuo Jo-hsü's Experiences in Painting*, 5.11b—12a, p. 81. 另见 William Acker trans., *Some Tang and Pre-Tang texts on Chinese Painting*, II, p. 284.

在这样的话语中暗含着一种图像表达理论，这一理论要求图像与自然物体间具备某种程度的相似性，才能承载它们的诗意内涵，因为这种内涵往往潜藏于硬壳、沟槽及柔韧或繁茂的自然物体的形貌中。10世纪早期的艺术家荆浩可能是第一个系统地阐述这一图像表达理论的人。在他的《笔法记》中，同前人张璪和后世的郭若虚一样，把自然物体的物理性质视作对人的品性的隐喻：

> 柏之生也，动而多屈，繁而不华，捧节有章，文转随日，叶如结线，枝似衣麻。[59]

荆浩将柏树的朴素、谦逊、正直，与有花植物流于表象的美进行对比。但他的比喻并不被认为是诗人修辞技巧下的产物，这一比较具有很强的说服力，因为对荆浩而言，柏树"真的"（really do）是以这种方式生长的。[60]这就是为什么他坚持艺术家要研究他所画的物象的本质：

> 子既好写云林山水，须明物象之原。夫木之为生，为受其性。松之生也，枉而不曲遇，如密如疏，匪青匪翠，从微自直，萌心不低。势既独高……如君子之德风也。[61]

---

[59] 黄宾虹、邓实编：《美术丛书》四集第六辑，上海：神州国光社，1936，卷六，第 8 页。英译本见 Shio Sakanishi, *The Spirit of the Brush* (London, 1939), p. 90.

[60] 见宇文所安关于中国诗歌意象中真实的、面向对象式的自然的讨论。Stephen Owen, *Traditional Chinese Poetry and Poetics: Omen of the World* (Madison, 1985), p. 13—15. 余宝琳更为充分地探索了类似的问题，见 Pauline Yu, *The Reading of Imagery in the Chinese Poetic Tradition* (Princeton, 1987), chapter five.

[61] 黄宾虹、邓实编：《美术丛书》四集第六辑，第 17 页；对照 Shio Sakanishi, *The Spirit of the Brush*, p. 91. 另可对照 Susan Bush and Hsio-yen Shih, *Early Chinese Texts on Painting* (Cambridge, 1984), p. 146—147.

荆浩在运用隐喻时，有一种通过将要旨隐匿于表象中从而淡出技巧意识的倾向。例如在这段文字中，荆浩认为于"松"而言，没有什么是不可能的。松树的树干垂直向上，且十分高大，可以独立生长。然而，本土读者（或汉学家）知道，"心"不单是"核心"，亦是"心灵"；"独"不单是"孤独"，亦是"独立"；高不单是"高大"，亦是"高尚"。独立的观念源于空间上的分离，高尚的观念源于高大的外形。自然物体的每一个客观特征对人类观察者来说都是至关重要的。荆浩的语言使他能够同时突出潜在的人格内涵。"真正的"柏树，如君子一般，可以经受住时间的摧残，依然茁壮生长，而不向命运屈服。荆浩的表达理论虽然采用了诗意的隐喻手法，但也需要对自然物体进行处理，使观者相信随着时间的推移而产生的光线、肌理、比例、景深效果及风雨侵蚀等现象。

在荆浩的论述中，潜藏着比喻与诗歌的共生关系。到了11世纪晚期，这一概念以一种更成熟的形式出现在《宣和画谱》中：

> 所以绘事之妙，多寓兴于此，与诗人相表里焉。故花之于牡丹芍药，禽之于鸾凤孔翠，必使之富贵。而松竹梅菊、鸥鹭雁鹜，必见之幽闲。至于鹤之轩昂，鹰隼之击搏，杨柳梧桐之扶疏风流，乔松古柏之岁寒磊落，展张于图绘，有以兴起人之意者，率能夺造化而移精神，退想若登临览物之有得也。[62]

---

[62] 俞剑华标点注译：《宣和画谱》，北京：人民美术出版社，1964，卷十五，第239页。英译本见 Osvald Sirén（喜龙仁），Chinese Painting: Leading Masters and Principles (London, 1956), Vol. II, p. 61—62.

在这一理论中，如果我们所说的"表现"指的是表达被描绘对象的品质，那么形似和"表现"之间就不存在必然的矛盾。通过形似，艺术家可以"显化"自然形态的内在品质。形似也让艺术家得以展示其知识、修养、技艺和洞察力，同时把绘画声称的权威转移给自然世界——柏树"真的"像被描绘的那样，从而为尽责的画家提供了一个模本。简而言之，使相似"自然化"的修辞主张是由荆浩、李成等艺术家以绘画形式提出的。

15年前，诺曼·布列逊（Norman Bryson）对文艺复兴时期的自然主义也做了类似的阐释，迄今为止，这种解释通常都是在自然主义风格的背景下提出的。受巴特的启发，布列逊认为文艺复兴时期的绘画之所以有强烈的修辞效果，很大程度上是因为这些画"没有被观者'读'过——在这里，它同现实主义小说一般，不再是文字，而是生活"。画面传达的信息未被直白地表露出来，而是潜藏在"视角、空间位置、造型、面光（surface light）"等一系列"令人信服的不相干"信息之中。[63]通过这种方式，将它们的语言内容全权委托给自然主义风格，从而诱导观众接受自然的事物，而这些事物均经过精心调整，以迎合特定利益群体的社会需求。

在这一程度上，类似的推论可以应用于10至11世纪中国的自然主义研究（为了便于论证，使用"自然主义"作为绘画风格的保护伞，在这一风格中，相似性是根据规模、比例、透视、体积、质地和光线的标准来衡量的）。其中至少有两个特点使人回想起10至11世纪中国的情况。首先，荆浩借助自然的假定条件的权威，增强其关于人的正直性的诗意主张的说服力。其次，在

---

[63] Norman Bryson, *Word and Image: French Painting of the Ancient Regime*, p. 11, 18.

图像方面，10 至 11 世纪的山水画家通过提供丰富的视觉细节，远远超出了他们所主张的言论的需要，从而获得了这种权威。在这幅传为李成所绘的画作（图 8）中，几乎没有形状相同的两种纹理笔触。由于重复是艺术的标志，如此多样的纹理使人们无法将绘画归因于人类的设计，自然便成为李成的岩石纹理的唯一可以想象得到的来源，尽管艺术史学家们（无论是古代的还是现代的）都知道这样的纹理源自特定的笔法传统，旨在呈现岩石的肌理及光与雾的效果。

同时，我们可以看到在中国出现了两个意想不到的转折。首先，荆浩、李成、常思言及其他早期画家的"自然化"主张并不是佛罗伦萨的富豪们的主张——张璪笔下的松树，同左思诗中的松树一样，并不象征着贵族，而是那些学识比物质更加丰裕的文人的化身。这是"经得起时间摧残的树"这一比喻的本质，正直的品格就是最重要的饰物。其次，对于荆浩而言，相似是为隐喻服务的，而不以真理为旨。

有人可能会反驳道，很容易便能看出隐喻是如何在图像层面上起作用的。但是如果我们转向系统的层面，即艺术品生成的逻辑，那么看起来似乎是模仿在起作用。毕竟，艺术家必须仔细观察水流的趋势，或树根生长的态势，才能描绘出这样的场景。但这并不意味着模仿。我们仍然可以将其理解为自然物体与诗意形象融为一体。而在这一情况下，主要的比喻便不再是隐喻，而是转喻，因为艺术家主要通过暗示所描绘对象之间的因果关系来凸显荒原的"荒凉"（wild）特征。

以风的影响为例，在古代诗词中，强劲的风象征着人生的逆境。但在 10 至 11 世纪的山水画中，鲜少能看见风吹拂树叶的场景（就像我们在 13 世纪的画中看到的那样），大多是通过描绘风

化的印记来证实风的存在。例如，山中松树蜷曲且生长不良的枝干会让人联想到阵阵强劲的山风（图9）。雨雪对自然环境的影响也可以从岩石的沟壑中推断出来（图10）。基于风化作用与沟壑之间的因果关系，沟壑便能以转喻的方式唤起人们对岁月更迭的记忆。同样，水源的稀缺也可以通过强有力的树根挣裂岩石表面来显现（图10）。这种表现手法，从深层意义上来看是经过逻辑推理的，事实上需要艺术家对自然生态系统有着相当丰富的知识。

　　隐喻手法的运用在郭熙（约1001—约1090）的画论中体现得十分明显，他将树木和山脉的高大与伟岸比作君子的品性。[64]同样，在他早期的绘画中，我们发现隐居者坚定地立于彰显其高贵品格的松树旁（图3、图4）。由此看来，神宗最青睐的山水画家似乎认同一种源于唐代的隐喻性的绘画表达理论。

　　为何朝廷接纳了这一起初是为替代色彩明艳的宫廷绘画而出现的图像话语呢？鉴于宋代朝廷需要与文人士大夫们维持良好关系，便不难想象那些曾经显现出艺术家的知识与洞察力的对自然现象的详细描绘，在当时被视为朝廷足够开明的证据，他们开始收藏独立且才华横溢的画家的作品。如此一来，那些曾经与宫廷仕女图形成鲜明对比的山水画，现在却成了尊重文人气节的朝廷是多么开明的证明。这种投机主义在艺术史上是可以预料到的。任何话语都没有"本质"（essential）的特征。每一种话语相对于其他对立话语而言都是辩证地具有意义的。在中国，朝廷与知识分子阶层之间的文化竞争促使朝廷对文人话语进行改编（例如在宋徽宗和乾隆皇帝统治时期）。一旦一种风格具备了说服力价值，

---

[64] 郭熙:《林泉高致》，载黄宾虹、邓实编:《美术丛书》二集第七辑，第17页；英译本可参照 Shio Sakanishi trans., *An Essay on Landscape Painting* (London, 1959), p. 41.

其他群体便会出于自己的目的而对它加以利用，尽管是经过修改之后的。

因此，到了 11 世纪下半叶，当第二代"古文"倡导者发展成熟时，这种重要的山水表现形式已经不再是一种替代宫廷品位的可行选择。也正是在这一时期，苏轼、黄庭坚（1050—1110）及其他人发展出了一种更激进的话语，开始公然拒绝灵巧的技艺，包括透视技术。在放弃了形似这一具有说服力的权威之后，他们不得不采用与前辈们截然不同的比喻手法。

## 自然主义与自然

如果说形似——自然主义——是旧隐喻表现理论的逻辑前提，那么"自然"就是文人理论的价值基础。两者在中文里都可以用"自然"一词来表达，但后者往往更倾向于"天然"。神宗时期的宫廷赞赏高水平的画技，一种表达的必要技巧，例如，坚毅正直的松树／君子。而众所周知的是，文人通常轻视旨在形似的技巧。卜寿珊（Susan Bush）早在 1971 年就认识到了文人对自然主义的态度，她引用苏轼的《书蒲永升画后》做出说明：

> 古今画水，多作平远细皱。其善者不过能为波头起伏，使人至以手扪之，谓有洼隆，以为至妙矣。然其品格，特与印板水纸争工拙于毫厘间耳。[65]

---

[65] Susan Bush, *The Chinese Literati on painting: Sushih to Tung Ch'i-Ch'ang*, p. 33—34, 189.

　　值得注意的是，苏轼抨击了构成刘道醇和郭若虚规范的标准，即绘画的"可触性"，通过景深错觉获得的真实存在感，以及用微妙的纹理笔触巧妙地描绘外观。文人拒绝以自然主义作为"主要"（major）绘画目的（他们从未完全拒绝），而提倡"天然""真"和"戏"（趣味性）。[66] 这些都不是可以用特定的自然物体来比喻的特质，自然界中的所有物体都是"自然的"，而天然（与技巧相对）只适用于人类，故而这些术语指的是能在风格中得以体现的性情品质。当然，风格不能作为隐喻。因此，如果自然主义是指画中景象和自然景观之间假定的一致，那么于文人而言，自然就意味着绘画流露、彰显的品质和画家的志趣或情性之间的自然和谐。用宇文所安的话说，自然就是艺术家的内在状态和绘画的外在表现之间的自然和谐。

　　"戏"这一术语明显与作为诗意性绘画手法基础的自然主义精神相矛盾。在文学作品中，"戏"与对刻板再现的重视形成对比，并表明甚至可能对其准确性产生怀疑。它还暗示了一种不费力的绘画方法，与宫廷画师炉火纯青的作品风格形成鲜明对照。[67]

　　新批评派喜欢用的另一个术语是"平淡"，即质朴。在与中国艺术相关的外国著作中，"淡"和"平淡"通常被翻译为"乏味的"。这一翻译虽于字面而言无误，但却未能反映出梅尧臣及其友人欧阳修的文学理论中与该术语相关的各种社会价值。据齐皎瀚（Jonathan Chaves）的说法，文人口中的"平淡"，暗示了

---

［66］Susan Bush, *The Chinese Literati on painting: Sushih to Tung Ch'i-Ch'ang*, p. 38, 55, 62—63, 68, 70.

［67］Susan Bush, *The Chinese Literati on painting: Sushih to Tung Ch'i-Ch'ang*, p. 70—73, 195.

一种闲适、平和的处世态度，一般来说即冷静没有偏见，他们不追求肤浅的表象。[68] 由此便不难想象"古文"运动的拥护者对肤浅的卖弄无动于衷的原因。换言之，"平淡"这一术语与个人正直的学术理想密切相关。

石慢（Peter Sturman）引用了齐皎瀚的研究成果并加以补充，做出了迄今为止对这一术语最恰当的解释。他指出，"平淡"一词可以与淳朴、正直，甚至是那种古器皿固有的粗糙相联系。然而（根据石慢的说法），这一想法的关键在于如此不显眼的外表下会潜藏着怎样惊人的价值。[69] 但石慢并未说明，对于那些蔑视世袭荫封的"古文"运动的拥护者而言，这种想法——尽管外表破败，却可能蕴藏着真正的价值——是如何带有政治色彩的。

石慢和齐皎瀚对"平淡"的解释，让人回想起梅尧臣的告诫，即诗人应于平凡事物中发现优雅。当然，这是另一种强调真诚、实在比肤浅、浮华更为可贵的方式，是庆历改革的众多基本原则之一（重视功绩与才能，而非财富）。对世袭特权的反感不仅限于欧阳修这一代。苏轼曾写过一篇有关封建主义的文章，赞扬汉朝反对封建的举措，并试图表明，每个承袭这一制度的王朝都不可避免地会陷入混乱。[70] 苏轼的这种担忧与上一代"古文"倡导者是一致的。

由此可见，为了深入了解诸如"淡"之类的概念的重要性，将其与对立话语一同辩证地看待是有帮助的。在"古文"的拥护

---

[ 68 ] Jonathan Chaves, *Mei Yao-ch'en and the Development of Early Sung Poetry*, p. 113—129.

[ 69 ] Jonathan Chaves, *Mei Yao-ch'en and the Development of Early Sung Poetry*, p. 117; Peter Sturman, *Mi Youren and the Inherited Literati Tradition: Dimensions of Ink-paly* (Ph.D. diss., Yale University, 1989), p. 110—119.

[ 70 ] 杨家骆编：《苏东坡全集（下）》，台北：世界书局，1974，第 258—259 页。

者看来，"淡"意味着站在华丽与珍贵的对立面。对"淡"的运
用使人认识到诚实正直的美，而非技巧的卖弄。这一概念的存在
本身就表明，很多真正有价值的东西往往没有美丽耀眼（富有或
高级）的皮相。显然，这一观点于"古文"运动的拥护者而言极
具吸引力。

## 文人与宫廷品位

　　从绘画中的文学引用和意象可以看出，诸如坚毅、独立和反
抗等社会价值可以在荒野山水中得以体现。但这并不意味着此类
画作的创作者或购买者就是坚定的独立派，即便它的确暗示了对
这类价值的需求。如果我们尝试着从苏轼及其交游圈的著作中收
集可比较的信息，就会发现一系列不同的社会理想。

　　米芾就是这样一位艺术家，他的作品对理解这一意图很有帮
助，因为他以文学形式回应了特定风格特征所代表的价值。米芾
非常推崇 10 世纪的画家董源，称其画"平淡天真多，唐无此品，
在毕宏上。近世神品，格高无比也。峰峦出没，云雾显晦，不装
巧趣，皆得天真"。[71]

　　董源的绘画之所以平淡天真，正是因为他"不装巧趣"。但
是米芾所说的"巧趣"究竟为何意呢？我们已经注意到，米芾的
好友苏轼认为11世纪的自然主义过分关注技巧的空洞呈现。因此，

---

[71] 米芾:《画史》，载黄宾虹、邓实编:《美术丛书》二集第九辑，第 11 页；同
见 Susan Bush, *The Chinese Literati on painting: Sushih to Tung Ch'i-Ch'ang*, p. 71—73,
以及石慢在博士论文中关于"天真"的讨论，见 *Mi Youren and the Inherited Literati
Tradition: Dimensions of Ink-paly*, p. 116—121.

在米芾的交游圈里，"巧趣"最有可能指的是一种对娴熟技巧和自然效果的刻意追求。通过研读唐宋时期批评家们的评述，我们便会意识到董源传统远远没有李成传统那么注重透视效果。[72]

我们最好将米芾对写实技巧的态度视为同其友人一致。只有这样，才能理解米芾对浓厚云雾的欣赏。厚重的云层是 10 世纪较为天真的传统的典型特征。宋代评论家们认为，李成传统的主要成就之一便是对云雾的掌握，使得画家能以令人信服的方式描绘出自然效果，如光和大气（图 6）。而米芾所推崇的恰恰是董源传统对淡墨浓雾的运用。于米芾而言，这种天真的绘画特征同时显现了人的品性，如真诚和正直。换言之，一个艺术家越不依赖写实的花招，他就越真诚。这一态度虽然会令欧洲人感到惊讶，但米芾的同代人却并不会引以为奇。回想一下，王羲之的书法也曾因灵巧而被摒弃，颜真卿的书法则因朴拙而被推崇。[73]

从米芾的评述可以看出，新批评派不仅对早期山水画传统的写实细节感到不耐烦，而且对此类作品的共性，即戏剧性和复杂性，感到不耐烦。例如，米声称，现存的李成传世作品多为伪作（一个完全可信的猜想），且声称他曾看过一些真迹：

> 松劲挺，枝叶郁然有阴，荆楚小木无冗笔，不作龙蛇鬼神之状。今世贵侯所收大图，犹如颜柳书药牌，形貌似尔，无自然，

---

[72] 喜龙仁关于董源的早期画论的研究表明，与米芾同时代的沈括（1031—1095）特别注意到了董源风格粗略、非幻觉的特点。喜龙仁指出，《宣和画谱》也是这个时期的产物，也得出了同样的结论。Osvald Sirén, *Chinese Painting: Leading Masters and Principles,* vol. I, p. 209.

[73] 张彦远曾预料到对幻觉主义技术的批评，但正如我们所见，后来的批评家对自然主义的态度要积极得多。中文文本及英译文参见 William Acker trans., *Some Tang and Pre-Tang texts on Chinese Painting,* I: p. 151, 154—159.

皆凡俗；林木怒张，松干枯瘦多节，小木如柴，无生意。[74]

　　米芾很好地概括了李成画派中凡品的特征——多节、怒张、枯瘦、无生意等等。虽然这些特性可能被夸大了，但树木怒张、树根裸露、了无生气的确是这一山水画传统的重要特征——所有这些特征都体现了岁月对那些远离财富与贪腐，独自屹立于荒野中的树木的蹂躏与摧残。据《笔法记》与《宣和画谱》中的相关记载可知，在荒野山水中，戏剧性的、错综复杂的生长、挣扎和衰败的面貌对于表现个体的正直至关重要（图8、图9）。这些特点均体现在现存最好的李成传统的作品中（图6）。

　　其他学者往往更倾向于从字面意义上来解读米芾的评述，但我对此感到难以理解，我们怎么能仅仅因为米芾让我们不这么想，就假装在李成的画中没有看到精神反抗的迹象呢？例如那些折断的树枝及枯瘦的树干。[75]米芾有他自己的盘算。基于李成的传统文人身份（当时文人身份的决定性特征是学识，而非"进士及第"），米芾很难将他贬为庸俗画家。然而，在米芾所处的时代，他强烈反对李成传统所代表的绘画理想。他可能觉得，像李成这样正直的人，肯定会更加认同与他相似的绘画理想。如果我们试图寻找一幅更能体现米芾风格的绘画作品，则可以参考其子米友仁的山水画。米友仁的画面中没有出现李成传统中常见的

---

[74] 米芾：《画史》，载黄宾虹、邓实编：《美术丛书》二集第九辑；翻译参考了 Osvald Sirén, *Chinese Painting: Leading Masters and Principles,* vol. I, p. 197. 以及 Peter Sturman, *Mi Youren and the Inherited Literati Tradition: Dimensions of Ink-paly*, p. 120—121.

[75] 非常感谢石慢对本文提供的建议和批评，但在这里我们的意见发生了分歧。石慢之前的研究也说明米芾是如何为自己建立公众形象的。我认为在米芾对李成的评述中，他也试图做同样的事情。

怒张、枯瘦的林木形象，取而代之的是树荫浓密、笔直粗壮的大树，就像他父亲所喜欢的风格一样（图 15、图 16）。当米芾告诉我们"真正的"李成应该是什么样子时，与其说是在谈论历史，不如说他是在为一种新的话语建立批评基础。

米芾再次将社会与政治价值观同风格特征相联系。他对自然主义的、戏剧性的绘画的排斥与他对贵族的蔑视是一致的："今世贵侯所收大图，犹如颜柳书药牌，形貌似尔，无自然，皆凡俗。"这种对等级和权力的轻视构成了苏轼及其交游圈所推崇的许多美学价值的基础。参考米芾在这一圈子中的地位来看，他有没有可能不知道"古文"运动倡导者把巧饰、刻意的技巧同正直的缺失相联系呢？他会不会天真地忽视了与本质和矫饰、正直和谄媚相关的社会问题，而由他的挚友来阐述这些观点呢？

有人可能会问，为什么母亲为宋神宗乳母的米芾会采取一套在本质上是反贵族的价值观呢？社会史学者定然不会对此感到费解。曹操（155—220），一个宦官世家的后裔，却诛杀宦官。在18 世纪的法国，几位最重要的反宫廷作家皆是贵族；就此而言，乔治·华盛顿（George Washington）也是高贵家庭出身。[76] 从总体上看，社会群体的行为可能会表现出倾向性，但个人的行为却常常不是由阶级背景决定的。应更合理地将人们的政治行为与其自我认同的群体相联系。正如伊沛霞（Patricia Ebrey）所指出的，这一点在中国晚唐至宋朝时期尤为明显。也正是缘于此，宫廷才不得不借文人话语为自己所用。

---

[76] 关于曹操，请参见拙著 *Art and Political Expression in Early China*, p. 330—332. 关于 18 世纪的贵族制，请参见 Thomas Crow, *Painters and Public Life in Eighteenth-Century Paris* (New Haven: Yale University Press, 1985), chapter IV.

宫廷与文人针对文化霸权的角逐，势必促使文人将自己的绘画理想与宫廷绘画相对立。在过去，文人对宫廷画师的态度有时被认为是傲慢自大的，但这种轻视态度实际上掩盖了这一立场的政治内涵。[77]有些文人是利己主义者（米芾就是一个很好的例子）自不必说，但在其他文化中也能发现类似的利己主义。在这种明显的利己主义的背后，人们通常可以发现现实社会问题的蛛丝马迹。在这一情况下，对宫廷画师的蔑视可能与面对宫廷（权威）时的个人操守问题密切相关。值得注意的是，当董逌在下面这段引文中讥讽宫廷画师时，其根本问题是独立和自身廉正：

> 世之论画，谓其形似也。若谓形似，长说假画，非有得于真象者也。若谓得其神明，造其县解，自当脱去辙迹，岂媿红配绿求众后摹写圈界而为之邪？画至于此，是解衣盘礴，不能偓佺而趋于庭矣。[78]

这段文论的结尾引用了《庄子》（公元前 4 世纪—公元前 2 世纪）中的一个著名故事，在这个故事中，真正的艺术家往往不拘形迹，拒绝通过精心装扮或阿谀奉承来博取关注，只是解开衣襟，气定神闲地开始他的绘画工作。董逌在这里关心的显然不是宫廷画师的社会地位低下，而是他愿意在文化的角斗场上屈从于宫廷的要求。此外，正是这些写实的目标（使颜色和轮廓与物体

---

[77] 约瑟夫·艾尔索普（Joseph Alsop）并不是文人理论的鼻祖，但他在这本常被低估的优秀著作中为我们提供了最清晰的阐释。Joseph Alsop, *The Rare Art Traditions: The History of Art Collecting and its Linked Phenomena* (New York, 1982), p. 223—225.

[78] 董逌:《广川画跋》。英译本参照了 Susan Bush, *The Chinese Literati on painting: Sushih to Tung Ch'i-Ch'ang*, p. 62—63, 193—194. 但笔者的英译与其有明显的区别。

相匹配）让董联想到那些"老一套"（well-wornruts）和陈词滥调。像宫廷画师那样以陈词滥调反复作画的人，不是具有独立判断力的人。这篇文论，同米芾和陈师道的文章一样，使我们发觉文人间有一种意识，即他们属于同一个社会利益群体，与那些仰仗世袭特权的人截然不同。

新批评派对贵族的蔑视，最能体现在他们对一个出身贵族的成员所采取的高人一等的态度上。众所周知，画家赵大年也是苏轼文人交游圈中的一员，且他的画作明显融入了许多圈内好友的文人绘画理想。由于赵大年是皇室的一员，人们猜测他可能会受到特殊的尊崇，如果是在欧洲，他当然会受到尊敬，毕竟，苏轼和他的大多数朋友都不是贵族成员。但在中国，批评家们的态度却恰恰相反。无论是黄庭坚，还是能反映出文人观点的《宣和画谱》，都注意到他的贵族背景带来的某些明显缺陷，由此降低了对其绘画水平的评价。[79]批评家们并未以此种方式攻击苏轼文人圈里的所有贵族，但他们对赵大年的评价表露出一种只有在文人试图创造一种独立于宫廷的美学和道德话语时才有意义的态度。

## 作为表现基础的提喻

还有一些尚未解决的问题，如自然、平淡或诗境在这一时期

---

[79] 俞剑华标点注译：《宣和画谱》，卷十九，第 306 页；Susan Bush, *The Chinese Literati on painting: Sushih to Tung Ch'i-Ch'ang*, p. 44. 邓椿记录了"某个人"的故事，大概是黄庭坚，他以此方式指责了赵大年。参见［宋］邓椿、［元］庄肃著，黄苗子点校：《中国美术论著丛刊：画继·画继补遗》，黄苗子编注，北京：人民美术出版社，1963，卷二，第 8 页。

的绘画中是如何呈现的。虽没有可靠的苏轼真迹存世，但他的文人圈里尚有部分受人重视的作品，甚至还包括一些被认为是赵大年和李公麟的真迹。其中最绝妙的一幅是美国波士顿美术博物馆所藏的赵大年于 1100 年创作的长卷（图 13、图 14）。这幅画的主题仍是一个努力在自然环境中生存的人，但背景不再是荒凉的山野，而是郊外葱郁的草木。这幅画曾被拿来与弗利尔美术馆藏的一幅郭熙作品进行对照，巧妙地显露出两种大体同时代的绘画风格迥异的绘画手法，一种是基于形似目的的隐喻手法，另一种则通过贬斥形似来支持提喻手法。[80]

郭熙的作品（图 3、图 4）展示出 10 世纪至 11 世纪山水画的所有成就：对光线和氛围的把控；呈现随着时间流逝在自然景物上留下的繁复纹理印记；明确环境与成长的因果关系；令人信服的透视效果；虬曲的树木与怪石象征着荒野，甚至高大（高贵）和挺拔（不屈）的松树也象征着孤独隐士的品质。

赵大年的绘画在很多方面都与郭熙背道而驰。他在画面中减少甚至完全不呈现树木与地面的纹理，村舍的茅草屋顶也没有茅草的踪影（图 14）。基于这些纹理细节的减少，以及大范围地描绘云烟，使得大多数图像都呈现于一个留白的背景中。画面中几乎不再保有清晰的轮廓线，无论是地面还是植物都不会呈现出奇诡或扭曲的形态，林木也不再枝缠藤绕、密不分株。仔细观察后发现，树干的描绘是先以两笔重墨勾勒出轮廓，再施以浓湿的一笔进行晕染，给人仿佛整根树干都是用单一的湿笔绘成的印象。

---

[ 80 ] Robert Maeda, "The Chao Ta-nien Tradition," *Ars Orientalis* VIII (1970), p. 243—253. Maeda 其实是想说，赵大年的文风是郭熙传统的渐进演变。在写这篇文章的时候，这是一个很自然的假设。

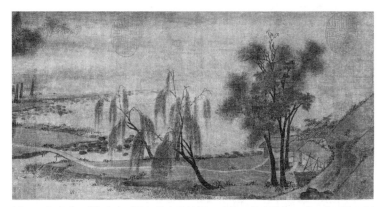

图 13  赵令穰,《湖庄清夏图》前半段局部,手卷,绢本设色,藏于美国波士顿美术博物馆。

树叶大多被清晰地绘制,没有风化或腐败的迹象。云雾并未贯穿整个场景,而是孤立的、清晰的、厚重的(图 13、图 14),场景也从未偏离过画面。最后,一些本该呈现景深效果的区域突然升高,使人想起李成之后的山水画家所摒弃的画法(图 14;对比图 7)。简而言之,这幅作品中出现了很多让人回想起唐代绘画的技法。鉴于形似在 11 世纪批评作品中的基准地位,这种早期手法的再现只能是刻意为之。

赵大年对唐代技法的引用并没有逃过内行们的法眼。众所周知,赵大年同苏轼文人圈中的其他成员一样,喜欢唐诗、唐画。诗圣杜甫对唐代画家魏延和毕宏的评述,以及诗佛王维的作品都给予他极大的启发。在所有此类方面,赵大年都与新批评派的理想保持一致。欧阳修和苏轼都竭力推崇杜甫的诗风,以期纠正晚唐诗人的浮靡、矫揉造作之风。而米芾对唐代画家的景仰也远超近代。赵在这幅手卷上钤有一印,并以朱笔题写了新话语中最热

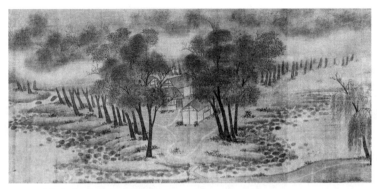

图 14　《湖庄清夏图》后半段局部。

门的流行语之一：此画为"戏作"。[81]

　　这幅手卷还以其他方式表达了新批评派的担忧。我们不妨回想一下米芾对董源绘画的欣赏程度。董源传统的特色，是赵大年画中狭窄的堤岸、零散的浅滩和蜿蜒的岸线。此外，在这幅画中，董源所欣赏的"独特而厚重"的云雾成为重要的主题。赵大年的画中以茂林取代了枯木，[82]减少了清晰的轮廓线并以米点皴来呈现云雾变幻，凡此皆迎合了米芾所推崇的绘画观。

---

[81] Robert Maeda, "The Chao Ta-nien Tradition," p. 243—246. 在第 246 页中，Maeda 将印章识读为"泽民戏作"，但这枚印章确实很难辨认。当我在 1995 年春天看到这幅画时，我无法确信或否认 Maeda 的解读。Susan Bush, *The Chinese Literati on painting: Sushih to Tung Ch'i-Ch'ang*, p. 10, 25, 30; Peter Sturman, *Mi Youren and the Inherited Literati Tradition: Dimensions of Ink-paly*, p. 112—118.《画继》提到赵大年尤其欣赏杜甫的诗，这与他对唐画以及董源的风格特征和流行语（例如"戏"）的喜爱一起进一步证明了赵大年有意接受了他更为知名的朋友苏轼和黄庭坚的审美趣味。就像赵大年喜欢在苏轼的文人圈里活动一样，这不足为奇。在这一情况下，值得注意的是，米芾决定引用杜甫的一首诗来作为其（所谓的）绘画史的开篇，甚至在他完成第一行之前就已经对他的同时代人说了很多。见米芾：《画史》，载黄宾虹、邓实编：《美术丛书》二集第九辑，第 3 页。

[82] 非常感谢美国波士顿美术博物馆的吴同拿出了赵大年长卷，让我与学生在 1995 年的春天对这幅画进行细致研究。

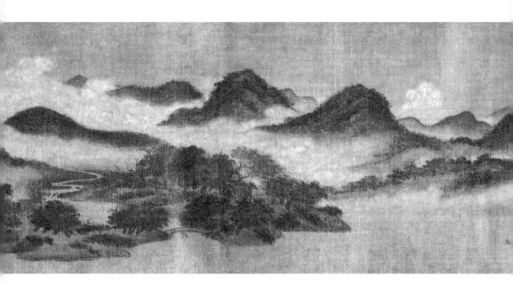

图 15  米友仁,《云山图》局部, 手卷, 绢本设色, 藏于美国克利夫兰艺术博物馆。

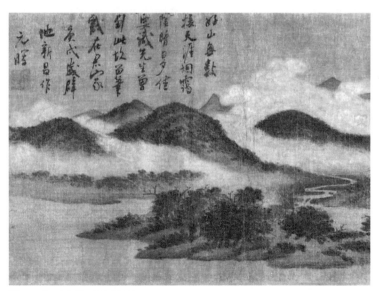

图 16  《云山图》后半段局部。

　　在米芾的《画史》中，有一段关于他亲见李成《松石图》的描述，此画令他格外称赞的特征是："干挺可为隆栋，枝茂凄然生阴。作节处不用墨圈，下一大点，以通身淡笔空过，乃如天成。"[83]米芾形象地阐述了李成传统的存世作品中罕见的技法特点（图8），但却与赵大年手卷几乎一致（图13），赵大年用枯笔在树木的轮廓周边反复点苔，以增强浓密感。由此可见，赵的绘画风格更加接近米芾的理想，可以从米友仁的画作中找到进一步的证据。米友仁的作品同赵大年一样，擅用小米点描绘枝干，简化景物的轮廓线，于画面中呈现一派光影交织、云雾变幻、烟树迷茫的景象（图15、图16）。

## 形象化的诗歌

　　正如早期山水画借鉴了荒野和隐居的诗歌意象一般，赵大年画中的意象也源自激励了数代文人墨客的杜甫诗。杜甫曾写下大量刻画山野隐逸生活的诗篇，任何一个同时代的人在看过赵的画后都不免联想起其中的一些诗句，例如：

　　　隔户杨柳弱袅袅，恰似十五女儿腰。[84]

---

[83]米芾:《画史》，载黄宾虹、邓实编:《美术丛书》二集第九辑，第15—16页。翻译参考了 Osvald Sirén, *Chinese Painting: Leading Masters and Principles,* vol. I, p. 197—198.
[84] Liu Wu-chi and Irving Yucheng Lo ed., *Sunflower Splendor: Three-Thousand Years of Chinese Poetry* (Bloomington, 1976), p. 136; Liu Wu-chi and Irving Yucheng Lo ed., *K'uei yeh chi* (Bloomington, 1976), p. 61.

两个黄鹂鸣翠柳，一行白鹭上青天。[85]

野径云俱黑，江船火独明。[86]

赵大年的绘画并非完全再现了某首诗歌描绘的画面，而是采用一些著名的诗歌意象，使人不由得联想到静谧安闲的独处和隐居场景。从这一层面而言，赵大年的绘画似乎同早期绘画一样依赖隐喻手法。譬如，杨柳的丰茂，就有一种质朴无华的美感，而在杜甫的诗中，云有时也象征着难以预知的命运。

然而，进一步深入则会发现，这些形象与松树并非相同意义上的隐喻。松树与人有很多共同的特点：不屈从于逆境；在恶劣的条件下依然茁壮成长；它是美丽的，但谢绝矫饰。而在杜甫的诗歌中，重要的是意象的一种特定性质，客体可以代表这种性质，性质也可以指代客体。用海登·怀特（Hayden White）的话来说，我们指的并非隐喻，而是提喻。

在杜甫和赵大年的作品中，提喻的使用可以通过对荷叶的不同寻常的处理来说明，荷叶也是这位艺术家的标志。赵大年对荷叶的描绘让人联想到杜甫的一首四言绝句：

糁径杨花铺白毡，点溪荷叶叠青钱。

---

[85] 英译本见 Rewi Alley trans., Feng Zhi comp.*Tu Fu: Selected Poems* (Hong Kong, 1974), p. 130; *Du shi yinde, Harvard-Yenching Institute Sino logical Index Series*, supplement no.14, 3 vols., reprint (Taipei, 1966), II, p. 409.

[86] Liu Wu-chi and Irving Yucheng Lo ed., *Sunflower Splendor: Three-Thousand Years of Chinese Poetry*, p. 134; Liu Wu-chi and Irving Yucheng Lo ed., *K'uei yeh chi*, p. 59.

笋根雉子无人见，沙上凫雏傍母眠。[87]

　　前两句描绘了乡村的宁静与自然之美，后两句谈及静谧、舒适和休憩。第二句在中文里并不是明喻修辞，而是列锦修辞，不规则的荷叶与匀称完美的青色铜钱并置，散落一地的柳絮与整条白毡并置。从字面上看，第二句是："遍布溪流的荷叶，堆叠的绿色铜钱。"绿色与圆形是荷叶众多属性中的两个。这两个属性也可以指代叶子本身。但它们同时还代表了一种特殊的性质，一种可与人为的完美的图案——撒满铜钱——相比拟的美，而这一图案的起源却是完全天然的（图14）。这种自然之美倾注于荷花中，并以提喻的方式表现出来。同样，白毡也采用了提喻手法，不是因为柳絮本身，而是缘于同样的美丽，可以与大自然自己编织的地毯相比较。类似的，像"一行白鹭"这样的意象将白鹭拍打翅膀的复杂性降低成一条白色的线从诗人身边飘走（图14，最左端）。在"野径云俱黑"中，小径和云层都是空间横向延伸的象征，这种延伸会使中国读者联想到孤独与遁世（图13）。

　　赵大年对这些意象的视觉翻译几乎是逐字逐句的。事实上，如果我们问自己为什么赵的友人会说画是无声诗和诗意化的画，那么通过削弱形式来创造意象的可能性就会提高。就技术层面而言，赵大年的风格中最常用的一个特征就是形式的简化，他与米友仁以及同时代的李公麟都有这一共性（尽管程度较轻）。这也使得三位画家像诗人一样，可以选择他们想要突出的形象特质，并允许这些特质指代某种价值。就像荷叶变成了青钱，湖岸的芦

---

[ 87 ] Liu Wu-chi and Irving Yucheng Lo ed., *Sunflower Splendor: Three-Thousand Years of Chinese Poetry*, p. 135; Liu Wu-chi and Irving Yucheng Lo ed., *K'uei yeh chi*, p. 60.

柳也被剥去了所有细节，只留下垂直性和以其灵活的形式表达的柔情，让人联想起落叶的成串笔触与树木赋予这个小村庄的浓荫之间尽可能接近的形式关联。云并没有参与可触及的空间和光线的构成，是孤立的，是一种柔和的延伸与变化的形式体现（图13）。

以提喻来简化形式的另一个优点是，它允许艺术家更充分地展示他的选择以及选择背后的"意"。人们可以从字面上理解艺术家做出了什么决定，有时还能推断出是什么时候做出的。在这里而不是那里放置树枝的决定是显而易见的，因为几乎每根树枝都是不同的。甚至在大多数情况下，叶子也可以单独被解读，所以它们清晰可见，每个点的柔和触感使我们相信放置它们时是毫不费力的（图13）。由于物体是分散且独特的，因此我们意识到艺术家对图像的有意识操纵，这种意识对于熟悉杜甫诗歌的观众而言更加明显。这可能就是文人理论家所说的在画中"读"画家的观念？他们没有告诉我们，但毫无疑问，在这样一幅画中，我们实际上可以推断出大量关于艺术家的认知选择，这种推断几乎不可能在早期绘画中进行，因为人们无法轻易地摆脱物体或笔触。

那么时间呢？在唐代绘画中，时间印记的缺失阻碍了人们对替代现状的其他可能的思考。当然，作为一个向上流动的社会群体的一部分，文人们毫无顾忌地改变着现状，在他们的山水画中，时间的流逝对于性格和正直的表达是必不可少的。在赵大年的绘画中，可以确定时间以季节的形式存在，但却几乎看不到生命的无常和腐朽的迹象。这是否意味着赵大年在复兴唐代的文风的同时，也复兴了唐代的某些绘画技法？

我认为答案是否定的。时间对于赵大年的绘画风格而言至关重要，这一点在唐代绘画中从未体现过，在后来宫廷青绿风格的

复兴中也从未曾出现过。时间作为绘画风格史进入了赵大年的绘画，历史是绘画意象的一部分。正如托马斯·科尔（Thomas Cole）画作中的古典建筑可以象征古典价值一样，唐代风格的特点也可以作为过去诗人所推崇的品质的象征，让人回想起一个时代，更天真的一代画家以这一时期宫廷绘画中常见的那些灵巧的、透视的技术真诚地作画。

历史意识是强制性的，不是因为赵大年利用了过去风格的元素，而是因为他自觉地利用了过去的技术，并与近期的手法相结合。他没有试图真正地恢复一种唐代的绘画风格，也没有一个唐代人会认可这样的作品是与其同时代的作品，它包含了太多的唐以后的自然主义知识：微微不规则的柳枝，随机分布的落叶，鸟的自然姿态，或是艺术家有意展示出的对精确比例和透视技巧的掌控。除了这些自然知识，艺术家还采用了一些随性的独特手法：铜钱般的莲叶，棍状的树枝，一长条孤立的云，或一条笨拙歪斜的小径。如果赵大年只使用唐代大师的方法，避开所有近期绘画的知识，实际上会隐藏他对这些独特手法的使用。相反，正如他没有试图隐藏作品的手法或观念一样，他也拒绝隐藏他对前自然主义技巧的引用。

艺术家拒绝隐藏自己的选择，很可能与米芾的"天真"或自然、真实的观念有关。这听起来似乎是在说，于米芾而言，自然主义是一种技巧。他公然反对荆浩和其他著名山水画大家的绘画理想，因为这些画家试图用手法和技巧来隐藏他们绘画的痕迹，以免损坏画面呈现的错觉。事实上，荆浩眼中最出色的画家是：他的作品能让观众忘了这是绘制出来的，其色彩是如此自然，仿

佛从来没有过毛笔的涂抹痕迹一般。[88]

　　在现代术语中，这样的技巧可以被称为自隐（self-effacing），因为它不会干扰错觉。大概也是出于同样的原因，早期的绘画大师们为了不打破画面呈现的错觉，倾向于把款识隐匿于浓密树叶或纹理笔触中。米芾的"自然"和"真实"等概念则似乎与此相反。有什么能比不通过艺术手法掩盖这幅画本身是一件人工制品这一事实更真实的呢？这样的想法与赵大年是一致的，他允许我们看出他的一举一动、一笔一画，包括他在画上的款识。"戏"字也暗示了这一点，他在卷末，通过宣称这幅画不过是自娱自乐的"戏作"，从而否认了在任何字面意义上试图模仿自然的所有借口。这种做法是幼稚的，或者像苏轼说的，"见与儿童邻"。

　　在 11 世纪，这一态度中的自我意识及复杂性似乎是令人惊奇的。然而，石慢指出，正是这种自我意识在当时"给艺术增添了一种全新的复杂性"。[89]艾朗诺（Ronald Egan）也注意到，苏轼和黄庭坚在作题画诗时，常常在绘画与现实之间来回切换，有时会颠倒它们的角色。当然，这种做法使读者更能认识到诗歌与绘画的构造本质。因此，"每一行描述，无一例外，都呈现出一种悖论，而每一种悖论都源于这样一个事实，即绘画是对现实的一种表达，而不是现实本身"。[90]

　　用海登·怀特的话来说，这种方法本身就具有讽刺意味。反讽这一术语在高居翰和蒲安迪对明代绘画的讨论中被运用得极为巧妙和精彩，明末绘画中反讽的层次和种类无疑是一种特殊的、

---

[88] 荆浩:《笔法记》，载黄宾虹、邓实编:《美术丛书》四集第六辑，第 6 页。

[89] Peter Sturman, *Mi Youren and the Inherited Literati Tradition: Dimensions of Ink-paly*, p. 12.

[90] Ronald Egan, "Poems on Paintings: Su Shih and Huang T'ing-chien," *Harvard Journal of Asiatic Studies* 43, no. 2 (1983) p. 437—440.

复杂且有趣的现象。[91] 然而，蒲安迪所列出的反讽标准中，有许多与怀特的思想是一致的，似乎也适用于宋代文人的作品。例如，蒲安迪注意到反讽（在浪漫主义的反讽意义上）倾向于用来揭露叙述者的主体性。它倾向于把兴趣的焦点从描绘的对象转移到它们的描绘方式上，因此，"从对现实的直接或甚至间接的表达，转向对以作者为中心焦点的主体性的反思……艺术"。用怀特的话来说，反讽是通过在一个层面上否认在另一个层面上主张的事物来达到这种效果的。[92]

反讽的运作是像"淡"这样的概念的核心，在这一概念中，一个敏感的灵魂能够从表面上平淡无奇的事物中识别出优雅的特性。的确，我们可以将梅尧臣口号中的文人反讽意味总结为"以俗为雅"。在这种反讽意识的背后，或许是一种对中国制度更为根本的理解，即相信一个人的价值最终无法被社会强加的各种认可形式充分理解，如财富、出身和等级，个人的真正价值必须在个人内部寻求，这是任何一种精英制度重视的逻辑前提。换言之，人们认识到，那些拥有财富的人可能仅仅因为出身高贵，其自身与所拥有的财富并不匹配，这种认识助长了一种讽刺感，就像《庄子》这类书灌输的理念那样，致力于废除封建的自然等级制度。

赵大年对技巧的刻意运用——铜钱一样圆的荷叶，或一种不符合自然的高角度透视法——迫使我们直面艺术家自身对作品的侵扰，就像杜甫将自然美与人工美进行对比，或是苏轼对绘画与现实角色进行颠倒一样。艺术家的诚实正是通过这种方式显现出

---

[ 91 ] James Cahill, *The Compelling Image: Nature and Style in 17'h-Century Chinese Painting* (Cambridge, 1982), p. 133—135.

[ 92 ] Andrew Plaks, "The Aesthetics of Irony in Late Ming Literature and Painting," in Alfred Murck and Wen C. Fong ed., *Words and Images: Chinese Poetry, Calligraphy and Painting* (New York, 1991), p. 487—500, especially p. 489—493.

来的，每一种矛盾都迫使人们意识到再现的建构性。

这种认识与相信艺术家能够可靠地达到形似甚或"真理"的理念完全不一致。形似需要绘画和场景之间的匹配，"景物万变如真临焉"。另一方面，文人画家更有可能声称他们的作品是真实的，他们内心的情感与绘画或诗歌中流露的情感是相匹配的。他们必须坚持绘画与诗歌之间的一致性，因为他们认识到这两者的构造本质，所以无法主张绘画和自然是一致的。出于这一原因，我坚持认为，对于准确再现的观念的深刻怀疑——换句话说，有意识地拒绝形似——是图像反讽的必要条件。[93] 当然，除非像 10 至 11 世纪那样，将形似确立为一种标准，否则对形似的怀疑便无法发展。

综上所述，从 11 世纪的"自然主义"到宋代文人"自然"话语的转变，必然涉及形似的问题。但这并不意味着这些变化能最有效地映射到"写实／程式化"的分析框架上。隐喻策略（tropic strategies）能更鲜明地呈现出形似在文人理论出现之前与之后扮演的不同角色。10 至 11 世纪的绘画与批评强调形似——不是为了绘画本身——而是鉴于一种比喻化的绘画表达理论，这种理论将绘画的权威置于画家外部的自然界中，即便仍需要画家的洞察和诠释。对在自然界中发觉的"实际"属性的生动描绘需

---

[93] 充分描绘自然的可能性是反讽的核心问题，是一种表达策略。海登·怀特将隐喻、转喻和提喻描述为"天真的"，因为（它们只能在相信语言能够以比喻的方式把握事物本质的情况下使用）……反讽本质上是辩证的，它代表了出于语言自我否定的目的对隐喻的一种有意识的使用。反讽的基本修辞策略是夸张引申（字面意思是"滥用"），这一明显荒谬的隐喻旨在引起人们对所描述事物的性质或特征本身的不足的反讽。Hayden White, *Metahistory: The Historical Imagination in Nineteenth Century Europe*, p. 36—37. 另见 Peter Sturman, *Mi Youren and the Inherited Literati Tradition: Dimensions of Ink-paly*, p. 12—14.

要艺术家具备非凡的技巧、学识、观察力和洞察力，这样他的绘画诠释才能忠实于树木或岩石最具表现力的特征。无论是荆浩还是我所知道的其他艺术家的画论，都从未声称自己的创作是对"自然"的直接誊写。尽管如此，正如上述引文所显示的，艺术家呈现的富有表现力的特性被认为真实存在于自然物体中，"如真临焉"。因此，隐喻和转喻的策略很好地适应了一种话语，这种话语将绘画的权威置于艺术家的主体性之外，即便是由他的天才和智慧诠释出来的。将这一话语与文艺复兴后期的话语进行比较是值得探讨的，即便这种反差看起来十分有趣。

　　文人话语与"自然主义"话语的不同之处在于，绘画语言的权威在于艺术家内在的才能、洞察力和性情。由于隐喻的话语是通过形似在艺术家外部确立权威的，所以这种形象化的策略不能满足文人的思想需求是可以理解的。然而，提喻要求艺术家在早期绘画呈现的广泛的特征中，有意识地专注于物体上的一个或两个特征。文人画家可能不去描绘竹子的体积、质地、生长条件和成长历程，而是选择用一系列柔和的线条来表现竹子的垂直性与柔韧性。提喻的另一个优点是，它将对象简化为一个在诗意意象中被实例化的观念（意），从而突出了艺术家的诗意意图。如果要通过绘画呈现出画家的内在状态，则需要体现画家的内在意图或观念。这些"观念"（ideas）在绘画中主要以艺术家所作决定（意）的形式表现出来，它们还体现在画家对意象的选择上。对意象的选择是通过提喻来揭示的，这与艺术家／诗人选择突出的特质相对应。显然，这一过程还附带着减少了旨在形似的技术手法。

　　最后，值得回顾的是，本文回溯的风格辩证法（dialectic of style）不仅是一场审美游戏，还是两个在社会文化领域争夺霸权的不同利益群体之间的社会和政治辩证法的一种表达。政治话语并不仅

限于实际担任官职的人。科举制度造就了一批有资格走上仕途的文人，但大多数文人常常是根据政治需要被任用或被罢免。这样一个群体的存在创造了一个话语场域，在这一场域中他们可以提出或争辩带有政治色彩的文化问题，有时与宫廷推崇的价值观和谐一致，有时则站在了宫廷的对立面。这就是我们所谓的文人画的社会基础。

本文原载于［美］苏珊·斯科特（Susan Scott）编:《诠释的艺术》（*The Art of Interpreting*），宾夕法尼亚州立大学艺术史系论文集卷九，宾夕法尼亚州立大学出版社，1995。

# 早期中国艺术与评论中的气势

## 提要

在讨论中国绘画的文章中，作者时常以"姿态"或"态势"来描述一座山或一棵树。早在 11 世纪，画家兼理论家的郭熙在提到山的"势"，也就是山的气度时，可以将它比拟为一位伟大的领袖，威仪凛然，不可侵犯，却又无一丝傲慢之气；而郭熙在提到树的"势"或姿态时，也让人想到一位正人君子，沉静而有尊严，态度（或"态"）毫不焦躁。

更早时，10 世纪的荆浩提到他有一次在树林漫步时，发觉林中有一棵巨大的孤松，"树皮上覆满了青苔，枝丫间翠芽上吐，仿佛就要直入云霄；其势就像一条飞上天河的蜿蜒巨龙。林间其他的树木，同样也是生意盎然"。

在这些描述的文字中，"势""态""气"指的是借造型以展现其性格与态度的方法。原本这些字眼应用在人物画，而非山水画方面。比如说，4 世纪的顾恺之在评论人物画时，最关心的问题就是画者是否成功地将人物的性格和风格透过势，也就是动作

姿势，完整地表达出来。

假如动作真的是传达性格的重要元素，那么早期的中国画家们如何描绘动作呢？又有哪些绘画上的传统手法是用来表现动作的呢？在一些汉朝的文献中，早期器物上的云气纹饰装饰图案，被认为是动作的表现；这些或画或嵌的云气纹被汉朝人说成是在"前冲""缠绕""翻转""卷曲"等。由此可见，汉朝的作者们认为这些云纹图案的大小变化和转向情形跟真实生活中所见的云气一样；换句话说，这些云纹被认为在结构上可以与大气流动的形式相比拟。事实上，这种观察很正确，这种在结构上与流体动力的相似，使我们能够区分汉朝的云纹与早期的云纹在形式上四个不同的特点：（1）以 S 形曲线为主，而非 C 形曲线；（2）在前进方向上弧形膨胀与收缩，随时间而改变；（3）运行方向经常逐渐倒转；（4）利用一些辅助曲线来表示先前运动所遗留的痕迹。卷曲、扭动、弯绕的形状基本上构成了一组视觉上的语汇，用以表现一般的运动感。这样的语汇是一个更大环节的一部分，这个环节可以上溯到我们所谓的南方文学和道家论述的传统。在这些著作中，云气、龙、神仙道士，就是自由、独立，然而不失优雅的象征。

汉朝早期，描绘云气的四个主要手法——S 形曲线的强调，沿着曲线的膨胀与收缩，方向倒转以及先前运动的残留痕迹——都被应用在人物画中，以描绘人物的动作。到了六朝时期，同样的手法可以在南京的"竹林七贤"画像砖、北魏末期的人物画，以及顾恺之一派的画作中看到。本质上，就是将传统中用来具象描绘云气、神仙、龙等运动形态的技巧，应用在描写更细微且带有感情的姿势上。因此，六朝绘画中人物的性格和动作，就是借助传统中为表达"气"、龙、神仙的动作所发明的手法来表现的。

如果我们再看看顾恺之和谢赫在他们品评画作的文章中如何

强调人物性格描写的重要性，那么"气"在表达六朝人物画的动作中所扮演的角色就更加有意义了。确实，在谢赫写作《古画品录》的时代，"气"有标准的表现方式，因此谢赫所说的"气"也就应该从这个角度重新加以理解。从曹丕和刘勰所写的文学评论中对于"气"的用法可以看出，"气"通常是指一个人经由行为、文章或动作所表现出来的性格。"韵"也跟人物的性格有关，如"雅韵"或"韵雅"。谢赫在《古画品录》里，用"韵雅"一词来形容艺术家的性格。以上这些证据使得我们可以重新考虑"气韵"这个关键词的意思。向来，说英语的学者把气韵翻成"精神的共鸣"（Spirit resonance）。这种译法听起来像是形而上学，而实际上在英文中却没有意义。本篇论文所提出的证据显示，"气韵"其实是指谢赫时期的画作当中一些可以看得到的特征。由于谢赫和与他同时代的一些画评家都认为性格的描写是绘画风格中重要的一环，而性格在视觉上又是透过动作来表达，既然"气"在绘画表现上与动作紧密相关，因此我们可以很合理地假设"气韵"指的如果不是画家本身的性格，便是画中人物蕴含于姿势中的个性。真是如此的话，那么在谢赫的六法中，每一法的头两个字都可以看作美学标准，后两个字则指绘画技巧。

　　让我们回到荆浩的文章，在他描述过龙的运动、气势后不久，他便提醒初习画的人说，画松要弯，但不要过分地扭曲。他抱怨说："有些画家把松画得像是飞龙或卷曲的蛇一般，枝丫树叶乱窜，这可不是松的'气韵'。"假如我们把这一段翻译成：松的"精神共鸣"不同于扭曲的龙，那么气韵跟绘画就怎么也扯不到一块了。相反地，假如我们以文本提出的解释来了解气韵，那么荆浩的意思是说松的姿态所传达出来的性格和扭曲的龙是不同的，主要因为松树不会卷曲到龙的程度。换句话说，荆浩是把

由人物画中所推演出来的表现手法应用到山水画中了。当然，这
在中国绘画的历史和理论上是很重要的一步，它把 10 世纪的中
国绘画与可以追溯到汉朝的传统连接起来。

多年来，我的老师范德本（Harrie Vandertappen）一直打算
发表有关中国画中动作和态势的重要性的演讲。这一问题很值得
探讨。在阅读中国画论时，人们会留意到作者常常以人物的姿势
或态势来描述一座山或一棵树的品格。早在 11 世纪，画家兼理
论家郭熙在提到山之"势"，也就是山的气度时，将它比拟为一
位伟大的领袖，威仪凛然，不可侵犯，却又无一丝傲慢之气；提
到树之"势"，或树的姿态时，也让人想到一位正人君子，沉静
而有尊严，态度（或"态"）毫不焦躁（图 1）。[1]这两个术语
"势"和"态"，在中国艺术品评中会同时出现。"势"指的是一
个造型所展现的动作，"态"指的是"势"所展现的内心态度。
郭熙用"势""态"来描述我们认为无生命的事物，赋予自然对
象以人的特质，这也是他的山水画创作主要的手法之一。

--------

[1] 郭熙：《林泉高致》，载黄宾虹、邓实编：《美术丛书》二集第七辑，上海：神
州国光社，1936，第 10 页。据 Shio Sakanishi trans., *An Essay on Landscape Painting*,
(London，1959), p. 41. "势"一词的历史复杂且迷人，最早在《淮南子》中，它的用
法暗示中国思想家认识到任何形式中都蕴含着某种动态特性。例如，从这本书中我
们知道，虽然指南针有棱角，但由于它形状的优势，必然会有圆形出现。一只杯子
的造型给了它"势"，或者说是力量，使它可以在水中浮起来，等等。见刘家立：《淮
南集证》，上海：中华书局，1924，卷一，第 14a 页。据 Evan Morgan, *Tao, the Great
Luminant*, reprint edn (Taipei, 1966), p. 9. 有关"势"最早在军事和政治思想中的用法的
精彩讨论，参见 Roger Ames, *The Art of Rulership* (Honolulu, 1983), chapter 3. 我自己对
"势"的思考受益于 John Hay, *Kernels of Energy, Bones of Earth: the Rock in Chinese Art*
(New York, 1985), esp. p. 51—54.

图 1　郭熙,《早春图》局部 ( 立在隆起岩石上的松树 ), 立轴, 绢本设色,
藏于台北故宫博物院。

　　另一篇早期山水画论中谈到了自然对象的"势"。此文被归
在 10 世纪画家荆浩的名下。作者是否为荆浩这一点不能确定,
不过对此文的年代没有太大的争议。我们暂且接受以往的看法,
假设作者就是荆浩。文章开篇, 他讲述自己在林中漫步时, 发现
有一棵独自站立的巨大孤松,"皮老苍藓, 翔鳞乘空。蟠虬之势,
欲附云汉。成林者爽气重荣"。[2]

[2] 荆浩:《笔法记》, 载黄宾虹、邓实编:《美术丛书》四集第六辑, 第 15 页。英译
本参见 Shio Sakanishi ( 坂西志保 ) trans., *The Spirit of the Brush* (London, 1939), p. 86.

就像荆浩文中其他的描述一样，此处富于双重的指涉与隐喻。比如，松树在唐诗中一直以君子的形象出现。荆浩提到的"翔鳞乘空"就与这种联想一致，因为在古代，龙就用来比作具有非凡才能的人。这一形象至少最早在《盐铁论》中就有出现，当贤者得位，"犹龙得水，腾蛇游雾也"[3]。在这两处引文中，腾空飞翔展现的是一位才识过人、出类拔萃的贤者形象。荆浩像郭熙一样，用"势""态""气"等词描述自然对象，同时又暗指人的品格。

在 10 至 11 世纪的文学作品中，将这些词语应用于山水画是一件比较新鲜的事情。在早期的艺术品评中，"势""气""态"指的是人的姿态和动势，主要因为早期的绘画大多是人物画。例如 4 世纪时顾恺之的著作中品评了他所看过的绘画，他关心的主要问题是，画者在多大程度上完整地表现了人物性格和气质。在谈到一幅帝王画像时，他评价画家笔下的人物"超豁高雄"。他认为一系列的佛像画宝相庄严，"有情势"，还注意到陈太丘的画像"夷素似古贤"。[4]

顾恺之画论的启发性不仅在于他对人物性格的关注，还在于他意识到人物动作是展现其性格的方式。可能是出于这个原因，"势"在他文中出现了数次。他谈到画家笔下的马似乎在空中奔腾，其"势"出众，另一位画家笔下的龙与兽的变动和举势各不相同，还有一位画家的《壮士》有"奔腾大势"，但画面"恨不

---

[3]［汉］桓宽：《盐铁论》，上海：上海人民出版社，1974，第 23 页；英译本见 Esson M. Gale trans., *Discourses on Salt and Iron*, reprint ed. (Taipei: Chengwen Publishing Co., 1973), p. 63—64. 以松比喻君子非常耳熟能详，很难给出引文，杜甫的《四松》可作为典型的例子，参见 Harvard-Yenching Institute, *Tu shih yin te* (Cambridge, 1940), vol.2, p. 144—145.

[4] 英译本见 William Reynolds Beal Acker trans., *Some T'ang and Pre-T'ang Texts on Chinese Painting*, 2 vols (Leiden, 1954 and 1974), II: p. 59—60, III: p. 70.

尽激扬之态"，在这句话中，"态"与"势"相对应，突出了二者含义的密切相关。"势"指具有表现力的身体姿势，"态"指身体姿势中展现出的心理态度。看来在这幅画中，艺术家成功地描绘出了奔跑的姿态，但却没有据此画出壮士们英勇激昂的态势。[5]可以推断，对顾恺之而言，身体动作是表现人物性格的重要方式，也许还是最重要的表现方式。

此前笔者曾暗示荆浩所谓"翔鳞乘空"的形象，其意义即来自动作，又来自龙本身的特征。当我们联想到在文学和修辞的传统中，自由飞翔代表着独立的思想和品格时，这一看法的准确性就愈加明显了。例如，在《淮南子》中，自由飞翔形象与道家的仙人与神人联系在一起。他们"乘云车，入云霓，游微雾，鹜恍忽，历远弥高以极往……扶摇抟抱羊角而上"。当作者点明了比喻的实质时，我们就明白这幅景象并不该根据字面的意思去解读，"是故大丈夫恬然无思，澹然无虑……乘云陵霄，与造化者俱。纵志舒节，以驰大区"。[6]

自由地翱翔可以当作思想自由的象征，正是因为云气本身就和无拘无束的活动联系在一起，正如《淮南子》中描述的云气动态那样，"动溶无形之域，而翱翔忽区之上，邅回川谷之间，而滔腾大荒之野"。[7]

《淮南子》的作者并非第一个将云和自由飞翔与无拘无束的想象画上等号的人。御风而飞也是《楚辞》的作者反复吟诵的形

---

[5] 英译本见 William Reynolds Beal Acker trans., Some T'ang and Pre-T'ang Texts on Chinese Painting, 2 vols (Leiden, 1954 and 1974), II: p. 59—60, III: p. 70.

[6] 刘家立:《淮南集证》，上海：中华书局，1924，卷一，第 5a—5b 页；Evan Morgan, *Tao, the Great Luminant*, p. 5.

[7] 刘家立:《淮南集证》，卷一，第 24a 页；Evan Morgan, *Tao, the Great Luminant*, p. 16.

象，代表着君子对精神自由的追寻。[8]更早的《庄子》中，第一章就将盘旋飞翔比喻为坚定不移的自在精神："有鸟焉，其名为鹏，背若泰山，翼若垂天之云；抟扶摇羊角而上者九万里，绝云气，负青天……且举世而誉之而不加劝，举世而非之而不加沮，定乎内外之分，辨乎荣辱之境。"[9]在这一段文字中，自由、优雅地飞翔被定义为自信和正直的品格。

为何这些文学传统会与中国艺术史产生关联？主要因为至汉代，有关自由飞翔的视觉形式已形成既定的图像传统。

当现代人观看战国时期和汉朝的卷云纹时（图2），时常评价其意态生动，云气翻转、前冲、缠绕的情态使人联想起大气的

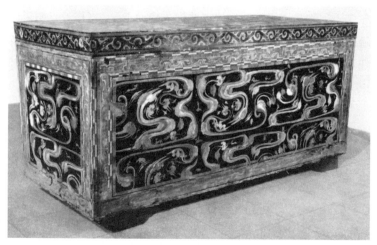

图2　黑地漆棺，湖南长沙马王堆一号汉墓出土，约公元前168年，藏于湖南博物院。

---

[8]　有关《楚辞》对自由飞翔的想象，参见 David Hawkes trans., *The Songs of the South* (Oxford, 1959), p. 81—85.

[9]　王夫之：《庄子解》，北京：中华书局，1976，第14页；英译本见 James Legge trans., *The Texts of Taoism,* 2 vols, Max Müller ed., The Sacred Books of the East series, vols XXXIX—XL, reprint ed. (New York, 1962), I: p. 167—168.

流动形式。[10] 更重要的是，汉朝的作者们清晰地意识到这些云纹跟真实生活中所见的云气运动一样，并认为这是这些图案最特别的地方。例如，许慎《说文解字》中释为："云，山川气也……云象云回转形。"[11] 他认为罍上的云纹也具有相同的特点："刻木作云雷象。象施不穷也。"[12]

汉朝学者高诱（2世纪）以相似的方式解释卷云纹："宗庙所用之器，皆疏镂通达，以象阳气之射出。"[13]

王充更清楚地表示卷曲、弯绕的图形是表现大气运动的关键。王充不仅描述了云纹卷曲扭动的图案，而且认为它们准确表现出了真实的云气运动：

> ［在一尊礼器上］，一出一入，一屈一伸，为相校轸则鸣。校轸之状，郁律崛垒之类也。此象类之矣。气相校轸分裂，则隆隆之声，校轸之音也。魄然若襞裂者，气射之声也。[14]

王充、许慎、高诱以及其他汉朝学者都清楚地认识到云纹卷曲扭动的图案表示着大气的自由运动。然而，不仅是艺术家留意描绘宇宙中的自由运动——正如上文所述，到汉朝时，自由运动

---

[10] 可参见 Max Loehr（罗樾），"The Fate of Ornament in Chinese Art," *Archives of Asian Art* 21 (1967—1968), p. 12—13.

[11] ［汉］许慎撰，［宋］徐铉校定：《说文解字（附检字）》，香港：中华书局香港分局，1975，第 11B:8a 页。

[12] ［汉］许慎：说文解字（附检字）》，第 6A:17a 页。

[13] 许维遹撰，蒋维乔等辑校：《吕氏春秋集释》，台北：世界书局，1975，卷一，第 2b—3a 页。

[14] ［东汉］王充：《论衡》，上海：上海古籍出版社，1974，卷六，第 101 页；英译本见 Alfred Forke, *Lun Heng: Philosophical Essays of Wang Ch'ung*, 2 vols. (London, 1907), vol. II: p. 293—294.

的形象在文学传统中成了自由、自信以及独立人格的隐喻。

这种表述的方式在这里显得尤为重要。云纹卷曲扭动的图案不只是通常所认为的那样，是动态的象征，还是道家权威的标志。我所引用的文献也表明了汉朝学者们认为表现云气膨胀、收缩及翻腾等运动轨迹的图案在结构上可以与大气流动的形式比拟。这种在结构上与流体动力的相似，使我们能够区分汉朝的云纹与早期的云纹在形式上的四个不同的特点：（1）以 S 形曲线为主，而非 C 形曲线；（2）在前进方向上弧形膨胀与收缩，随时间而改变；（3）运形方向经常逐渐倒转；（4）利用一些辅助曲线来表示先前运动所遗留的痕迹。前面三个特征告诉我们运动的方向，而最后一个特征告诉我们生成的过程，这四个风格特征共同暗示了形象在时间中的运动。

这种表达机制很重要，这意味着在汉朝的文学和艺术中，循环往复流动的形式是表现空间自由运动的程式。卷曲、扭动、弯绕的形状基本上构成了一组视觉上的语汇，用以表现一般的运动感。这样的语汇是一个更大环节的一部分，这个环节可以上溯到我们所谓的南方文学和道家论述的传统，比如《庄子》《淮南子》和《春秋》。

在汉代，这类隐喻开始被广泛应用。卷曲扭动的图形不仅用来画龙，还在画动物以及神灵上，它们的动态被认为是优雅流畅且不受约束的（图 3）。此外，用于描绘动态的绘画技法得到完善，运用在人物形象的各部分中。所以复杂的人体运动可以被细致而又令人信服地再现出来。从马王堆出土的这幅在黑色棺木前端的舞者画像（图 4）中，我们可以观察到，轮廓线的扩张和收缩强调了整个身体向前的动势。然而，每一条胳膊和腿的动态却能用和周围云形相似的绘画方式来单独刻画。因此，当神灵

图 3　羊神用线牵着凤凰，黑地漆棺右侧局部，湖南长沙马王堆一号汉墓出土，约公元前 168 年，藏于湖南博物院。

图 4　跳舞的羊神，黑地漆棺前端局部，湖南长沙马王堆一号汉墓出土，约公元前 168 年，藏于湖南博物院。

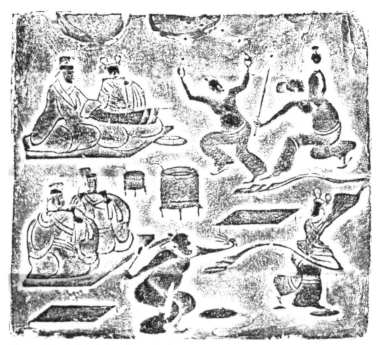

图5 乐师、长袖舞者和百戏，画像砖拓片，四川成都出土，2世纪，藏于四川博物院。

向右移动时，腿部和手臂上的簇状毛发会飘向左方，四肢的动势大致呈对角线状。可是面部的胡须又向右飞出，因为头部已转回左侧。整个形象体现了其周边的云纹在形式上的四个不同的特点，即以S形曲线为主，弧线的膨胀与收缩，先前运动形状的倒转及其所遗留的痕迹。到2世纪，类似的程式用于再现舞者的形象（图5）。在文学作品中，他们优雅的舞姿被比作云间神灵。[15] 到了4世纪或5世纪时，艺术家开始采用先前画龙的技

---

[15] 参见班固《汉书》中对一位云中舞者的描述。[汉] 班固撰，[唐] 颜师古注：《汉书》，北京：中华书局，1962，卷二十二，第1057页。

法来描绘男男女女的形象。

　　在六朝的人物画中能遇到更早的描绘动态的绘画程式，也就不足为奇了。正如我们所看到的那样，那个时期对人物举止和性格的刻画是艺术家的主要关注点，对人物态势的刻画是表现其性格的重要手法。梁庄爱伦和晚近学者司白乐都强调了性格的刻画在六朝绘画中的重要性。两位学者还把对个性的关注与南朝贵族之间的道教风化联系起来。斯皮罗进一步阐述了当时艺术和文学作品中南朝贵族所用的姿势和动作的社会及政治含义，并追溯了当时在肖像画中表现动势的风格化机制。[16] 我不需要在这里重复这些论点，不过我可以循着类似的思路继续做些观察。

　　4 至 6 世纪，中国的绘画主要是通过身体姿势、动作或态势来刻画人物。这一普遍特征，不仅在斯皮罗所讲的竹林七贤的拓片（图 6）、北朝的石刻摩拓（图 7）中可以看到，甚至在六朝传统绘画中现存的那些最好的作品中也可以找到，例如在大英博物馆中最著名的《女史箴图》中，每位人物的塑造，头部的姿势，都经过仔细的设计和描绘。似乎连那些刚刚止步坐下的人物，他们留下的行动轨迹都依然很清晰。此外，艺术家将人体动作解析为身体不同部位的一系列单独的运动，然后通过情感微妙的姿势更加细致地刻画出来。艺术家实现这个目标的绘画技法来源于汉代对云纹的描绘，即连续使用 S 形曲线，表达动势的曲线的膨胀与收缩，其方向经常逐渐倒转，以及利用一些辅助曲

［16］Ellen JohnstonLaing（梁庄爱伦），"Neo-Taoism and the 'Seven Sages of the Bamboo Grove' in Chinese Painting"，*Artibus Asiae* 36 (1974), p. 5—54; Audrey Spiro, *Contemplating the Ancients: Aesthetic and Social Issues in Early Chinese Portraiture* (Berkeley, 1990), see especially p. 101—114, 154—177. 有关道家的论述，见 Audrey Spiro 前书第 138—152 页。

线来表示先前运动所遗留的痕迹（图 7、图 8）。尽管这些技法源于汉代的传统，但应该强调的是，一组组曲线不只是人物画家用来表现动势的绘画技巧。与此相关的道家图像传统在这一时期也非常活跃，不容忽视。然而正如达维德画中的古典建筑象征着古典价值一样，六朝人物画中的曲线表示的也是道家图像的悠久传统，更准确地说是它们象征着优雅的动作、自信和独立的人格。在当时最受尊敬的贵族身上也能找到这样的特质。[17]换句话说，本来画大气运动的方法被用在了画人的动势上，其自由、流畅的动态本身就加强了优雅感和独立感，这和当时人们所尊崇的那些流传下来的道家文献里的修辞传统有关。

重要性中的最后一点不容忽视。几十年来，研究 6 世纪艺术批评的学者们一直在不断地努力研究"气"这个词的含义，尤其是著名的谢赫"六法"提出了"气韵"是衡量绘画的最重要标准。也可以说"六法"已经被研究得很透彻了，应该被束之高阁了。"六法"的语法和对仗的研究也已达到了很高的学术水平，难以超越。尽管如此，如果考虑到"气"的图像表达传统及其修辞传统的话，我们可能还会有不同的方式来解读"六法"。

现在"气"这个词普遍被翻译成"精神的共鸣"（spirit resonance），来自艾惟廉（William Acker）的翻译。在讲到与"气"相关的文句时，艾惟廉这样写道："绘画有'六法'，几乎没有人能够将其融会贯通……但是这'六法'是什么？第一，（气韵）精神的共鸣，意思是生命力。"[18]艾惟廉的译法现在仍然

---

［17］Audrey Spiro, *Contemplating the Ancients: Aesthetic and Social Issues in Early Chinese Portraiture*, p. 70—86.

［18］William Reynolds Beal Acker trans., *Some T'ang and Pre-T'ang Texts on Chinese Painting*, vol.1, p. 4.

图 6　刘伶，"竹林七贤"画像砖拓片局部，南京西善桥墓葬出土，六朝时期，藏于南京博物院。

图 7　神灵骑着白虎，北魏石棺雕刻拓片局部，6 世纪早期。（注：图像经过摄影反转，看起来像是线描。）

图8 图6局部，展现出刘伶衣纹线条的伸展、收缩、回环与蜿蜒。

被广泛使用，但并非所有人都对此满意。1961年，高居翰在一处学术注释中，就艾惟廉的翻译的用词和语法提出异议。他将谢赫"六法"放到当时的文化传统中去，寻求更精深的理解。除了"气韵"，高居翰反对这样的假设：谢赫的"应物象形"和"随类赋彩"是在讲作为模仿的再现，相反，他提出谢赫是将流于表面的绘画和艺术家创作的有意义的图像区分开。[19]

　　1996年，方闻循着高居翰的脚踪，对谢赫"六法"历代的评价做了详尽的分析。另一些人则提供了更多有关谢赫的"气韵生动"的解读，如"栩栩如生的风格和神韵"（lifelike tone and atmosphere），"富有生气的震动和动作"（vibration of vitality and life movement），"透过精神共鸣显现的生气"（animation

---

[19] James Cahill, "The Six Laws and How to Read Them", *Ars Orientalis* 4 (1961), p. 372—381.

through spirit consonance）或 "精神和谐——生命的动势"（spirit harmony—life's motion）。[20]

尽管有很多不同的解读，但出于某些原因，艾惟廉的翻译还是占了上风。虽然他的翻译从字面上看并没有错，不过他几乎没有说当谢赫使用他所选的术语的时候，他在想什么。那个时期的中国画，没有色调、意境，也几乎不用渲染。[21] 很可能谢赫所讲的并不抽象，很可能其内容不言而喻，因为如果一个术语在绘画品评中起关键作用，那么它肯定对应着绘画中的某些东西。

"气"和动势有关，在视觉上和在文本修辞里的道教意象中，动势起着重要的作用，但只是这一点，还不足以解开谜题。而考察中国品评著作可以提供进一步的帮助，高居翰和方闻已经在研究中用到了其中的很多文献，起到了正面的影响。[22] 例如刘若愚（James Liu）区分了曹丕的一篇早期文章中"气"的三种不同的用法，这也是首篇严谨地使用"气"一词的文章。这三种用法分别是：以性情为本的天才，个人风格作为天才的表达方式，以及表示具有地方特色的地域风格。[23] 这些意思都在关注艺术家的品性。同样地，卜立德（David Pollard）在一篇有关文学批评中"气"的含义的文章里写道："（根据曹丕的说法）一个

---

[20] Fong Wen, "*Ch'i-yün Sheng-tung*: Vitality, Harmonious Manner, and Aliveness," *Oriental Art* XII, no.3 (Autumn, 1966), p. 159—164. 苏立文（Micheal sullivan）有关这个问题所做的文学上的评论，见 Micheal Sullivan, *A Short Story History of Chinese Art* (Berkeley, 1967), p. 121—123.

[21] 方闻注意到唐志契（1579—1651）很早就意识到"气韵"指的不是气氛。Fong Wen, "*Ch'i-yün Sheng-tung*: Vitality, Harmonious Manner, and Aliveness," p. 164.

[22] James Cahill, "The Six Laws and How to Read Them", p. 375—377. 高居翰在分析"六法"中的"应物象形""随类赋彩"时，一直在参考刘勰的《文心雕龙》。方闻用了同样的材料分析"气"和"韵"。Fong Wen, "*Ch'i-yün Sheng-tung*: Vitality, Harmonious Manner, and Aliveness," p. 159—162.

[23] James J. Y. Liu（刘若愚），*Chinese Theories of Literature* (Chicago, 1975), p. 6.

人出生所具有的'气'在数量和种类上可能会有很多不同的可能性——可能有清有浊。一个人文章中的'气'是他个人'气'的延伸。这正是曹丕所强调的，艺术家的'气'决定了他作品的品质。"[24]

当我们将曹丕之前汉朝末年对诸如"清"和"浊"之类的术语的使用考虑在内的话，那么这些阐释仍然需要更多的权威佐证。正如波拉德所注意到的，曹丕声称每一个人的"气"可能是"清"或"浊"。这两个术语在 2 世纪有特定的用法。通常情况下，它们指的是行为表现出来的人的性格。例如，太监因为他们的性格和行为被贴上了"浊"的标签，忠于儒家理想的学者则被认为代表着"清"。[25]因此，如果曹丕在与太监争斗 30 年后，声称一位作家的"气"必然是清或浊，我们大可以放心地认为"气"是指性格和行为，或是其中之一。

其他文学批评的著作也支持这一观点。正如高居翰和方闻所指出的那样，"气"在刘勰的《文心雕龙》中起着重要的作用。例如在第 47 章，刘勰讨论了文学天赋，他将枚乘和邹阳的作品描述为"膏润于笔，气形于言矣"。在同一章中，我们又读到"嵇康师心以遣论，阮籍使气以命诗"[26]，这里我有意使用施立成（Vincent Shih）的翻译，施立成通常倾向于将"气"译为"生命

---

[ 24 ] David Pollard, "Ch'i in Chinese Literary Theory," in Adele Austin Rickett ed., *Chinese Approaches to Literature from Confucius to Liang Ch'i-ch'ao* (Princeton, 1978), p. 48.

[ 25 ]［宋］范晔撰，［唐］李贤等注：《后汉书》，北京：中华书局，1965，卷三十九，第 1307 页；卷五十四，第 1761 页；卷六十三，第 2080 页；卷六十二，第 2082 页。Chi-yun Chen（陈启云），*Hsün Yüeh (A.D. 148—209): The Life and Reflections of an Early Medieval Confucian* (Cambridge, 1975), p. 21, 67.

[ 26 ] Vincent Shih（施立成）trans., *The Literary Mind and the Carving of Dragons*, Dual language edition (Taipei, 1975), p. 359, 361. 有关高居翰和方闻的观点，参见注释22。

力"（vitality）（我终究不能赞同），不过在这一段中他将之翻译为"mind"或"soul"。这是因为文本明显地指出"气"指的是性格和个性。

值得注意的是，这段话中作者用大气运动来描述个性的修辞手法在六朝时期仍然通行。例如，晋时著名的书法家王羲之的笔法或"风骨"即为"清"，它特指性格和行为。"风"的字面意思是大风，实际很清晰地指向个人行为或风格。《世说新语》中有个比喻与此相关，讲王羲之"飘如游云，矫若惊龙"，这唤起了我们脑海中有关荆浩想象"翔鳞乘空"的记忆。《南史》中提到了蔡撙的风骨"鲠正，气调英嶷"。[27]"气调"中的"调"，就像是"气韵"中的"韵"一样，指的是音乐、和谐以及韵律。然而，很明显这里与音乐无关，而是讲蔡撙的举止。

方闻在讨论"气韵生动"的文章中，仔细考察了"韵"这个词。注意到"韵"通常与优雅和高雅的举止联系在一起，他认为，"因此，中国画追求的'韵'和西方所讲的'优雅''和谐'或者是'趣味'相似"。而他总结认为"气韵"中"韵"字的正确解释似乎应将其视为"雅"或"朴素"的同义词——"不俗"。[28]当然，正是艾惟廉将此"韵"译作了"共鸣"（resonance）。方闻的阐释似乎更符合谢赫在"韵雅""力遒"中对"韵"一词的使用，他描述毛慧远的风格为"力遒韵雅，超迈

---

[27] 詹镆在他读《文心雕龙》时所做的精彩的注释中引用了这些及其他例子。参见[南朝梁]刘勰著，詹镆义证:《文心雕龙义证》，上海：上海古籍出版社，1989，卷二十八，第1041—1042页。有关"风"的含义，参见 Fong Wen, "Ch'i-yün Sheng-tung: Vitality, Harmonious Manner, and Aliveness," p. 162; James J. Y. Liu, *Chinese Theories of Literature,* p. 64, 89, 112.

[28] Fong Wen, "Ch'i-yün Sheng-tung: Vitality, Harmonious Manner, and Aliveness," p. 162.

绝伦"。[29]

那么有关"气"呢？我个人的猜想是，如果紧抓着这个词的字面意思譬如"呼吸"（breath）、"蒸汽"（steam）、"能量"（energy）、"生气"（vitality），可能会产生误读。假设方闻有关"韵"的论述是正确的，那么用汉末时候的"气"的用法来解释它会更有意义，也就是说，"气"指的是人的性格，也就是经由行为、举止或是艺术风格所传达出来的天性中独特的部分。

谢赫和他同时代的批评家一样，在品评画作的文章中十分关心艺术家的性格和风格，以及绘画中人物的举止。毕竟，贵族风范是当时士族的社会地位得到认可的重要手段，这也是当时选拔公职的主要标准。[30]像顾恺之一样，谢赫所使用的词也来自于那些用来描述人的行为的语汇，这体现了他对这类问题的关心。然而，谢赫和顾恺之的不同在于，他引入了"气韵"一词。我们现在可以更好地理解"气韵"的重要性，"气"和"韵"都是指性格和举止。那么我们这样的假设是否合理：每当谢赫品评一幅画的时候，他关心的不是画面的气氛和色调，而是刻画性格的方法。当然，姿势是传达性格的主要方式，通过膨胀、收缩、倒转以及蜿蜒的 S 形曲线来表现，而这些绘画程式原本用于表现"气"的运动。

如果我们采用这种解释，那么谢赫所言的"生动"并不是指某种无法言喻的"富有生气的动作"（life movement），而是特指

---

[ 29 ] Fong Wen, "*Ch'i-yün Sheng-tung*: Vitality, Harmonious Manner, and Aliveness," p. 162; William Reynolds Beal Acker trans., *Some T'ang and Pre-T'ang Texts on Chinese Painting*, vol.1, p. 20.

[ 30 ] Audrey Spiro, *Contemplating the Ancients: Aesthetic and Social Issues in Early Chinese Portraiture*, p. 68—74.

在画面中对身体态势的刻画。如果是这样，那么也许艾惟廉将谢赫"六法"逐句翻译为两个二字短语是正确的。这样的话，"气韵生动"四个字中的头两个字是重要的品评标准，而后两个字解释了前者所要求的绘画技巧，在这里指的就是用来画身体态势的技法。

　　这也可以用在理解谢赫的其他五法上，于是这样的解释方法就更加可靠了。例如，第二条"骨法用笔"，"骨法"被解释为是在讲笔。"骨法"是标准，用笔是绘画中明显的特征。第三条"应物象形"，"应物"可被解释为在讲再现（观念上的再现以及技法上的再现意）。第四条"随类赋彩"，"随类"指的是描绘对象。第五条"经营位置"，"经营"与"位置"有关。最后一条"传移模写"，"传移"指的是临摹。"六法"的每一条，前两个词提供了评价优秀作品的准则，后两个词决定了准则对应评价哪些技法。这种解释也与高居翰区分有意义的图像的创作（第三条"应物象形"）和流于表面的绘画（第四条"随类赋彩"）的提法相一致。如果对动态的再现正如我所认为的那样，对于展现对象的意义（性格）而言是必要的，那么在"六法"中位置比较靠前的第三条"应物象形"则更多地指向对生命对象及其性情的刻画，而第四条则更多是指恰当地描绘周围环境、点景等。[31] 假设这种解释方式适用于"六法"的第一条，那么现在我们可以认为"气韵"指的是"性情"或"举止"，这可以通过观察绘画

[31] 此处笔者对语法的解读与高居翰1961年提出的观点相左，自那之后他很有可能已经改变了自己的观点。无论如何，高居翰关于谢赫"六法"第三、四条的上下文以及"类"的含义的论辩，依笔者看，是非常令人信服的。见 James Cahill,"The Six Laws and How to Read Them", p. 177—178. 基于高居翰的分析，对于"六法"第三、四条的含义的尽力追溯，将会让我们超越这篇文章的视野，不过非常值得一试。

中表现态势的动作，然后对其做出评价。

如果这种解释是正确的，是否可以用于理解中国品评著作中所有"气韵"的用法？我对此表示怀疑。从方闻的研究来看，到了16世纪或17世纪，至少有一些中国艺术家好像已经不再以旧有的方式去理解"气韵"了。[32] 但是，这里所提出的"气韵"的含义可以帮助我们理解较早的文本，尤其是本文开头提到的荆浩的文字。

在那段话中，荆浩的主要关注点不在于人物画，然而他将先前仅仅用在人物画里的表达方式用到了自然和（对我们而言）无生命的对象身上。想想荆浩对于松树姿态的关注吧。在他描述过龙的运动、气势后不久，他提醒初习画的人说，画松要弯，但不要过分地扭曲。他抱怨说："有画如飞龙盘虬，狂生枝叶者，非松之气韵也。"[33]

假如我们把这一段翻译成松的"精神共鸣"与盘旋的飞龙不同，那么"气韵"跟绘画中卷曲扭动的图案就无关了。而且我们还会面对神秘莫测的，甚至是不可思议的表述，它在英语中也几乎没有意义。但如果我们了解了"气韵"一词的历史，以及描绘"气"的传统，那么荆浩的意思是说松的姿态所呈现出的性格和扭曲的龙是不同的，主要因为松树不会卷曲到龙的程度。有关松树，荆浩写道："松之生也，枉而不曲。从微自直，萌心不低。势既独高……如君子之德风也。"[34]

文章其余部分，荆浩也延续了将自然对象（例如松树）的自

---

[32] Fong Wen, "*Ch'i-yün Sheng-tung*: Vitality, Harmonious Manner, and Aliveness," p. 164.
[33] 荆浩：《笔法记》，载黄宾虹、邓实编：《美术丛书》四集第六辑，第17页。
[34] 同上。

然特性和人的品格不断地进行比较，但在文章中没有清楚地显现。准确地说，他选择了诸如"心"或"高"之类的词，既能很好地描述松的自然特性，又能贴切地形容人的道德修养。因为在早期绘画传统中，人的性格是通过他的"势"表现出来的，荆浩是把由人物画中所推演出来的表现手法应用到山水画中了。这使得10至11世纪的山水画家们能够把他们有关道德和政治的思量都表达在山水之中。当然，这在中国绘画的历史和理论上是很重要的一步，它把10世纪的中国绘画与可以追溯到汉朝的传统连接起来了。

本文原载于《中国艺术文物讨论会论文集：书画（下）》，台北：台北故宫博物院，1992。"提要"部分为包华石本人以中文写成。

# 艺术与历史：探索交互情境

  20世纪晚期，艺术史领域中出现了一个具有挑战性的问题：如何将我们现在研究的不同民族的多样历史联系起来。过去该学科关注的重心在于欧美的历史，这对大多数欧美学者来说都很熟悉。而形式主义方法的简单应用也适用于非欧文化研究，因其简明扼要且易于记忆，于是相异的文化在各类艺术风格的盛会中相遇，而无种族出身此类令人不安的问题。传统的艺术研究可能有时仍然依循这种方式探讨，但是媒体、政府组织以及政治学者不再以此方式探讨艺术。我们学科的主题不能再避开有关"多样性""多元文化主义"论争的潜流。如今，几乎任何有关欧洲文化的言论都因其隐含排他主义而受指责。同样地，有关非西方文化的言论则被诠释为对欧美传统的威胁。历史学家们都已在理论上意识到这一问题。但事实上，很少有人意识到欧洲和非欧文化的主张是多么紧密地联系在一起。例如，如果我说"传统中国社会结构是不平等的等级制度"，那么就是向学生暗示，传统欧洲社会是非等级制度的、平等主义的。[1] 如果我说"西方价值观是

---

[1] 首先非常感谢 Celeste Brusat 和 Zoe Strother 富有卓见的评论和建议，让本文有了极大改善。费正清（John King Fairbank）表达了类似观点，参见 J. k. Fairbank, *The Chinese World Order: Traditional China's Foreign Relations* (Cambridge, Mass., 1968), p. 5—6.

精英体制"，那言下之意就是这个概念未曾在其他文化中出现。这样的误解很容易产生，因为在当今世界秩序下，我们对"西方"文化的理解更多基于一种类似"交互"（counterchange）的设定，而非从既定的背景勾勒形象。在此设定下，形象构成背景再产生另一个形象，反之亦然，类似于埃舍尔的版画。[2]我们将这种情形称为"交互情境"。这对教学和研究都提出了挑战，同时也提供了机遇。笔者作为研究非欧传统的学者，在本文中试图面对这些挑战和机遇。[3]

　　西方文化的研究长期以来被视为独立领域。然而我们应在一开始就意识到，"西方"这一术语偶然获得较高地位是晚近之事。这既有理论的原因，亦有历史原因。正如各理论家所认为的："西方"之类的概念几乎没有意义，除了创造某种相对于假设的"他者"（这个词现在比较流行，但的确能说明问题）的集体认同感。[4]从历史角度看，当学者们谈论西方文化价值时，通常联想到一系列自由主义理想，这在 18 和 20 世纪的文化和政治话语系统中占主导地位。这使人联想起这些关键词：自由主义——暗示宗教和

---

[2] 我不确定"交互情境"一词的由来，贡布里希对此进行了讨论，见 E. H. Gombrich, *The Sense of Order* (New York: Ithaca, 1979), p. 89。
[3] 许多人已经讨论了相关主题。但是，由于笔者专业知识有限，仅限于与中国相关的研究领域，因此，不敢冒险超出这一领域。希望笔者在此提出的一些观点引起其他研究非欧文化学者的共鸣。于此相对照的一组的观点请参见 E. H. Gombrich, "They Were All Human Beings-So Much Is Plain," *Critical Inquiry* XIII, no. 4 (Summer 1987), p. 686—689. 以及 J. Clifford, *The Predicament of Culture: Twentieth-Century Ethnography, Literature and Art* (Cambridge, 1988). 感谢 David O'Brien 提醒我注意后来的相关研究。
[4] 有关"他者"的概念及其在中国的应用，请参见 Zhang Longxi（张龙喜），"The Myth of the Other: China in the Eyes of the West," *Ctitical Inquiry* xv, no.1(Autumn 1988), p. 108—131.

艺术上的宽容、平等主义、精英社会以及个人主义。[5]尽管这些理念是在历史过程中不断演化形成的，但"西方"的概念瓦解了这个过程，将其压缩成单一、永恒的本质存在。似乎"西方"没有历史，一直就是理想般的存在。通常意义上，无论左派还是右派都认为这些理想只产生于西方，其他文化与其是隔离的。

　　如果加以反思，鉴于这类理想在 18 世纪之前的传播并不显著，会发现这样的设想非常奇怪。而正是这一时期，亚洲文化作为"西方"概念的对照出现在当时的著作中，而且不断在同类著作中出现。霍布斯、孟德斯鸠、伏尔泰和雷纳尔等作家试图在更理性、更普世主义的思想基础上讨论人类社会，他们一再将欧洲君主制与"亚洲君主制"进行对比。正是在此背景下，他们构建起交互情境，赋予两者共同的身份。[6]从一开始，现代性的话语就受到了关于亚洲言论的影响。

　　从修辞学的角度来说，这些话语以两种方式建构起亚洲和其他非西方的形象：正面或负面。因此，法国专制主义的批评者善于阐述土耳其专制主义的恐怖，以表达对国内政治自由的期盼。[7]但反对者立即看穿了这种花言巧语。根据佛朗哥·文图里（Franco Venturi）的说法，早在 18 世纪，安克蒂尔-迪佩龙

---

[5] N. J. Smelser, "The Politics of Ambivalence: Diversity in the Research Universities," *Daedalus* CXXII, no.4 (Autumn 1993), p. 40ff. 文中提到平等主义和精英统治是西方自由主义的典型特征。一些 18 世纪的知识分子更可能将这种理想与中国联系起来（参见注释 10）。有关 19 世纪欧洲自由主义思想史的综述，参见 Wilson. H. Coates and H. V. White, *The Ordeal of Liberal Humanism: An Intellectual History of Western Europe* (New York, 1970), II, chap.1.

[6] 参见 F. Venturi 富有启发性的文章。F. Venturi, "Oriental Despotism," *Journal of the History of Ideas* XXIV, no.1 (1963), p. 133—142.

[7] F. Venturi, "Oriental Despotism," p. 133—134. Henrika Kuklick, *The Savage Within: The Social History of British Anthropology*, 1885—1945 (New Yorkm, 1991). 库克利克的文章展示了早期人类学是如何为我们视为现代的某些价值观提供例证和支持的。

（Abraham Hyacinte Anquetil-Duperron）就展现了"东方专制主义"是如何成为一种象征，被"西方人用来……反抗、改造甚至辩护自己国家的绝对君权"。[8]换言之，他已经领悟到这一层面：改革的要求基于建构与欧洲形成对照的形象之上。[9]该策略充分利用了长期以来的一种经典修辞：东方即专制主义，但这种观点的心理学基础甚于修辞学。将本国的不足投射到精心构建的亚洲形象上，欧洲思想家就可以从情感上和修辞上将专制主义行为从即将构建的"西方"新身份中排除出去。

　　对亚洲文化（大概还有其他非欧文化）的另一种修辞是将其视为打破欧洲传统束缚的一种手段。这对于启蒙作家非常必要，因为当时欧洲的社会传统并不是特别宽容、平等，崇尚精英主义或个人主义。这些"西方"价值观是在反对传统的情况下兴起的，欧洲的传统仍然以绝对的宗教教条和世袭特权为基础。[10]因此，当伏尔泰和雷纳尔抨击封建领主权和教会权力时，他们发现借用欧洲传统之外的帝国经验是行之有效的，例如中国的科考和推贤制度。[11]以中国思想中道德化的自然观对抗教会道德权

---

[ 8 ] F. Venturi, "Oriental Despotism," p. 137—138.

[ 9 ] 有关将中国作为一种"本质对照"的讨论，请参见 C. Clunas（柯律格），*Superfluous Things: Material Culture and Social Status in Early Modern China* (Urbana, III., 1991), p. 171—173.

[ 10 ] 有关近代欧洲知识史的祛魅化阐释，参见 S. Toulmin, *Cosmopolis: The Hidden Agenda of Modernity* (New York, 1990), p. 14—28, 108—137.

[ 11 ] 雷纳尔特别钦佩中国的观念，即君主对人民负有责任，当这种责任被忽视时，君主可被废黜。他还称赞了中国相对平等的社会秩序："那种充斥着冷漠的部长，无知的治安官和坏将军的机制（世袭贵族），并未在中国建立，那里的贵族并非世袭权力的产物。任何公民获得的名声，从开始到最后都源于他自身。"尽管这在某种程度上有理想化东方之嫌，但雷纳尔所述是正确的。与当时的欧洲相比，世袭贵族在中国的政府机构中显然只占世俗贵族的一小部分。见 Abbe Raynal, *A Philosophical and Political History of the Settlements and Trade of Europeans in the East and West Indies*, J. O. Justamondtrans., 8 vols. (London, 1789), vol 1, p. 162—164.

威也非常有效。[12]通过这种方式，对"亚洲"正面或负面形象的借用帮助 18 世纪的知识分子推动了社会变革。

从 18 世纪到现在，在现代文化理论的建构中一直需要一种本质的对照，这也是必需的，鉴于现代性已被视为不同于欧洲古典传统的东西，甚至米歇尔·福柯在思考普遍逻辑体系，即从欧洲传统中抽象而来的体系的性质之时，都不得不转向一部虚构的"中国"百科全书。[13]在艺术及其史学的发展中也可能发现同样的需求。只要想一想，当那些刻板的、古典的和模仿的欧洲传统艺术让位给更多的"现代"（即非古典）风格时，中国和日本通常被形容为这样的形象：或是作为一种另类的典范，或是旨在树立一种普世化的艺术观——诸如"自然"风格的英式花园，印象派，抽象表现主义以及最近的美国艺术家都是如此。[14]

本文的目的并不是要强调亚洲所具有的"影响力"，因为影响力意味着"西方"和"东方"享有各自独立的本质，是基于两

---

[ 12 ] 启蒙知识分子对古代中国政治体制普遍很感兴趣，但当时的主流历史学家对此少有关注。直到最近，汉学家才敢于对欧洲和中国政治思想之间的关系进行批判性描述。关于中国政治思想，请参见 Walter Demel, "China in Political Thought of Western and Central Europe," in T. H. C. Lee ed., *China and Europe: Images and Inflences* (Hong Kong, 1991), p. 45—64, esp. p. 52—58; Gunther Lottes, "China in European Political Thoughts, 1750—1850," in T. H. C. Lee ed., *China and Europe: Images and Inflences* (1991), p. 65—98.

[ 13 ] Zhang Longxi, "The Myth of the Other: China in the Eyes of the West," p. 108—113, 127—131. 其中礼貌而有力地揭示了德里达（Derrida）、福柯（Foucault）和巴特斯（Barthes）等有影响力的思想家的文化专制主义。

[ 14 ] 有大量关于英式花园受中国"影响"的文章。评价最为中肯的著述之一是 O. Sirén, *China and Gardens of Europe of the Eighteenth Century* (Washington. D. C., 1990). 有关中国和法国知识分子美学思想更详细的讨论，请参见 D.Wiebenson, *The Picturesque Garden in France* (Princeton, N. J., 1978), p. 39—47, 73—78, 101—103. 众所周知，近来美国艺术家对亚洲艺术和思想甚为着迷，记录了相关现象 的 著述 之 一, 见 G. Gelburd and G. De Paoli, *The Transparent Thread: Asian Philosophy in Recent American Art*, exh. cat. (Hempstead, N.Y., 1990).

个背景上的两个形象。关键在于自从欧洲人开始有意识地摆脱过往，重新定义其身份时，对非欧文化的某种修辞或分析，无论是正面的、负面的、神秘化的，必然成为新兴的文化话语的一部分。随着现代性话语的兴起，前现代的欧洲文化与作为正面或负面的例证——非欧文化，一同参与到新身份的建构中。

如果接受上述观点，将对我们学科产生不容忽视的影响，因为艺术史成熟之时，正值欧洲人重新定义自身民族的身份并关注非欧民族的文化要义之时，这也是殖民扩张的必然结果。[15]事实上，民族认同的问题就隐含在三个重要的传统艺术史术语中，即"风格""信仰"和"影响力"。

我们所谓的"风格"是一种重要的手段，社会群体可以借其在世界范围内确立身份并支撑自身的言论。正是由于这个原因，19世纪乃至20世纪的许多艺术史中都强调风格中的"民族"和个人因素，因为它被认为是某些内在本质的视觉对应。就像社会群体以风格确立身份和言论，风格史也使历史学家能以一种适宜的方式重释那些确立的身份。

正如传统的风格概念，"信仰"也是基于一种本质主义的认识论。风格被解释为信仰的投射，而信仰则构成了某些民族的本质特征。因此，如果"风格"是某种民族或文化的本质"反映"，那"信仰"就是探讨推动风格变化的内在动力的方式。即使到现在，"西方"的身份很大程度上还是根据所谓的独特"信仰"构建的，例如个人主义或平等主义，而亚洲文化"威胁"论则是由某些既定的信仰串联而成，这些对东方人的认识是固有的，可以

---

[15] 对该问题的相关讨论可参见 N. Dirks ed., *Colonialism and Culture* (Ann Arbor: University of Michigan Press, 1992), p. 1—15.

说是与生俱来的。[16]

　　与民族性话语最密切相关的艺术史术语也许就是"影响力"。在 19 世纪的民族主义语境下，"影响力"为文化交流与传播提供了标准的解释。当然，追溯技术、论点和制度从一个社会群体到另一社会群体的流动并没有什么不妥，如今，"影响力"一词经常以一种相对中性的含义来表示"B 从 A 拿走 X"。但是在不久之前，人们假设，如果 B 文化采纳了 A 文化的某种东西，这表明 A 文化更为优越，反过来也解释了"为何"会发生"借鉴"行为。对交流现象的解释及其道德评判是一成不变的。[17] 在多元文化论争的背景下，不应忽略艺术史关键术语中隐含着本质主义的道德维度，因为文化"本质"关涉的道德层面就是种族。[18]

　　这一交互情境意味着大多数文化研究在某种意义上非进行比较研究不可。如果这样，艺术史家在谈论不同文化时，如何才能逃脱种族偏见的罗网？就不同文化而言，欧洲只是其中之一。在思想偏见不可逾越的世界中，道德正义的作用非常有限。的确，

---

[16] 重点在于不是人们没有信仰，而是他们并不总是表明自己的信仰。而且，事实上，我们也无法推测人们所持有的某些既定原则构成了风格变化的动机。关于亚洲威胁论，参见 Samuel P. Huntington, "The Coming Clash of World Civilizations," *New York Times* (June 6, 1993), E19.

[17] 近十年里，关于"影响力"的观念受到批判，主要著述有 M. Baxandall, *Patterns of Intention: On the Historical Explanation of Pictures* (New Haven,1985), p. 58—62. 另见拙著 *Art and political Expression in Early China* (New Haven, 1991), p. 21—23.

[18] 沃尔特·本·迈克尔斯（Walter Benn Michaels）在最近的一篇文章中很好地阐述了这一问题："种族主义的唯一诉求就是使文化成为情感的对象，并赋予某些观念：例如失去我们的文化，保存文化，窃取别人的文化，恢复文化，等等，他们的痛苦……种族思想将那些学习我们文化的人斥为文化的窃取者，将教导我们的人斥为文化的毁灭者；将背叛以及拒绝文化融合集结为一种英雄主义。"参见 W. B. Michaels, "Race into Culture: A Critical Genealogy of Cultural Identity," *Critical Inquiry* 18, no.4 (Summer 1992), p. 684—685. 笔者认为，大多艺术史学家都会承认，"影响力"一词易于形成诸如文化的丧失、保存或文化背叛之类的暗示，即使这仅意味着一种类别指称。

有关学者越来越意识到利益集团之间不可避免的冲突，就算这些集团都认为自己的内心属于左派。[19]正如当前的思想对实证主义者关于客观性言论的挑战，是否有人能真正摆脱文化认同带来的强大影响，似乎仍是存疑的。[20]

有些人寻求极度相对主义的解读，但这也在近几年受到抨击，即使在左派中也是如此。[21]这样的解读暗示了道德和情感中立，但反过来又暗示了一些特权阶级的立场。有时，看似开放的相对主义面具下隐藏了惊人的优越感："我们知道那些人并未享有我们的自由主义和西方价值观，但那也没问题。"如果有任何人质疑自由主义价值观的独特性，相对主义者又会指责质疑者将西方价值观投射到其他文化上。因此，相对主义使学者保留了自由主义价值观，通过将其"定义"为"西方"的文化症候，同时自称这是宽容思想的典范。但在笔者看来，这样的局面助长了谦卑背后的优越感，而非客观比较的态度。如果我们怀有平等主义、个人主义和精英主义的价值观，那应该如此来看待这一问题：一旦我们认识到西方文化从来没有封闭的本质，才不会以任何方式去贬低非欧传统；我们所谓的西方文化也可能只是全球分形中的一部分。而且，我们所谓的西方自由主义理想未必是西方

---

[19] Chicago Cultural Studies Group, "Critical Multiculturalism," *Critical Inquiry* XVIII, no.3 (Spring 1992), p. 530—555, esp. p. 532—535.

[20] N. J. Smelser, "The Politics of Ambivalence: Diversity in the Research Universities," p. 48—53. 文中就知识界对文化认同问题的认知逻辑所具有的心理学基础进行了有力论证。所得的经验似乎是：在一个处处彰显公理的时代，首先要认识到有关文化认同的情绪，而非压制它。

[21] 笔者倾向于芝加哥文化研究小组的观点（Chicago Cultural Studies Group, "Critical Multiculturalism," p. 540），即"如果对国际性的自由主义话语形成批判，相应的也必须抵制一般意义上的'普遍性'以及群体性文化多元主义所具有的诸媚性；但同时，可能不得不拒绝对囊括一切的相对主义的信仰"。

独有的。

如何可靠地研究非欧文化的问题已困扰了我们一段时间，正如爱德华·萨义德（Edward Said）最近指出的那样："我们尚未在更为公平和非强制的前提下形成一种有效的民族风格，而非一种宿命式的优越论，某种程度上，所有文化意识形态都强调宿命式的优越论。"[22]但并不需要如此。现在，艺术史著作中很多常用术语已经避开了民族主义思想的陷阱。考虑到"话语"一词尽管被广泛使用，但并非总是能使历史学家摆脱诸如"信仰"等建立在本质主义前提之上的术语。与信仰不同，"话语"一词包含的因素未必是任何特定个人或群体固有的，而可被不同群体出于各自目的而自由运用。

但是，仅避开本质主义是不够的。为了积极运用交互情境，有必要重新考虑以前的比较策略。传统上，中国与"西方"的比较通常采用隐蔽的双重标准。正如迈克尔·沙利文（Michael Sullivan）所指出的那样，东方/西方二元世界中的第 22 条军规是："赵无极受到杰克逊·波洛克（Jackson Pollock）的启发被视为邯郸学步，马克·托比（Mark Tobey）受到中国书法的影响被视为开明的采用。"[23]同样的成见也体现在对中国人崇古的看法。

［22］参见 Edward Said, "Representing the Colonized: Anthropology's Interlocutors," *Critical Inquiry* XV, no.2 (Winter 1989), p. 215. 尽管萨义德在提升人们对非欧文化的理解上所做的贡献毋庸置疑，但他的作品同时受到左派和右派的批评。克利福德（Clifford）在这方面的提醒值得牢记："东方主义的困境仍是模糊的，不应将其视为简单的反帝国主义概念，而应视为新的全球形势所带来的不确定性的征兆。把萨义德的著作放在这样一个广阔的视野中很重要，否则太过容易将东方主义降为一种为直接意识形态目标所控制的狭隘争论，这一意识形态随着中东斗争而起。" J. Clifford, *The Predicament of Culture: Twentieth-Century Ethnography, Literature and Art*, p. 256.

［23］M.Sullivan, *The Meeting of Eastern and Western Art* (Berkeley,1989), p. 194.

高居翰多年来一直在他的著作中与这种刻板印象做斗争。[24]最近，柯律格（Craig Clunas）观察到：

> 将欧洲［文艺复兴］看作是一种动态的"重生"，这几乎不需要任何理由，而同时在苏州发生的事情（即有意识的引用过去的风格）被认为是如此不同，以至于诸如"原创性、创造力和正统观念"之类的概念很可能需要被重新定义。[25]

柯律格问道，为何同样是对古典传统的推崇，在欧洲被认为是创造性重生的一部分，但在中国则不然。在此情形下，双重标准摧毁了任何比较的可能性。

让我们考虑另一种方法，意识到交互情境的存在并以此获取可靠的认识。可以说，有关艺术的形式主义学说是研究非欧艺术最先接受的方法，其为交互情境提供了经典案例。如果不参照欧洲以外的艺术理论，就无法对欧洲艺术理论做出可靠的诠释。在罗杰·弗莱（Roger Fry）的著作中，我们称之为艺术研究的形式主义方法已代替了古典的模仿理论。有人会问，这与欧洲以外的艺术理论有什么关系？弗莱自己给出了答案。在他的时代需要另一种艺术话语，因为到 19 世纪后期，古典主义艺术理论因具有文化特定性而无法涵盖"现代"欧洲艺术或富人收藏家四处搜

---

[ 24 ] 参见 J. Cahill, *The Compelling Image: Nature and Style in Seventeenth-Century Chinese Paiting* (Cambridge, 1982), p. 46—53.

[ 25 ] C. Clunas, *Superfluous Things: Material Culture and Social Status in Early Modern China*, p. 92. 柯律格的这一著作代表了对标准的汉学研究程式的背离，他将 17 世纪的中国同同时期的意大利作比较，而非与"西方"比较，相应地，所得的结论也是非传统的。

罗的非欧艺术品。[26]弗莱在《美学论》（1909 年）中提出了这样的可能性。在这篇文章中，弗莱对欧洲美学的一些古老假设提出了质疑，有时会依据他对中国绘画的了解来检验或拓展艺术标准的设定。例如，中国的长卷让观者无法同时穷尽整幅画，从而对经典的构图统一标准提出质疑。他还探讨了一些具有开创性的问题，比如设计元素本身具有引起情感反应的能力。[27]这些要素中首要之义就是："有节奏的线条勾勒出形式。笔下的线条即手势的记录，而手势随艺术家的感觉而变化，因此可以直接传达给观者。"[28]

　　弗莱从劳伦斯·宾雍（Lawrence Binyon）的《远东绘画》（1908 年）一书中了解到中国卷轴画的特殊性，并在 1910 年发表的一篇文章中对其进行评论。[29]宾雍在全书中一直持有这样的观点：中国早期艺术评论家认为绘画最重要的是"表达情感（expression），而不仅仅是相似（likeness）"。[30]宾雍也认为中国人推崇的是线条的"节奏"表现力（他对"气韵"一词的解

---

[26] 弗莱认识到传统的欧洲美学无法容纳非欧艺术或是最前沿的现代艺术，参见 Roger Fry, "Oriental Art," *Quarterly Review* 212, no. 422 (January—April 1910), p. 225—226. 此条注释要感谢韩若兰（Roslyn Hammers）提供的参考。

[27] 笔者首先从韩若兰的论文 "Roger Fry's Socialist Designs in the Art of Omega, Cézanne and China" 中了解到弗莱对中国艺术感兴趣的复杂历史，此文为 1989 在密歇根大学举办的一次研讨会论文。笔者的评论和分析在很大程度上依赖于她的观点和资料。

[28] Roger Fry, "An Essay in Aesthetics," in *Vision and Design* (1920; New York: Brentano's, 1924), p. 33.

[29] Laurence Binyon, *Painting in the Far East: An Introduction to the History of Pictorial Art in Asia, Especially China and Japan* (London: Edward Arnold, 1908), p. 75—76. 对此书的评论参见注释 26。

[30] Laurence Binyon（劳伦斯·宾雍）, *Painting in the Far East: An Introduction to the History of Pictorial Art in Asia, Especially China and Japan*, p. 8, 43, 50, 66. 宾雍的文章中注释不完整，但是从引用的文本中可以明显看出他一直在阅读中国 9 世纪早期张彦远关于绘画理论的论述。

释）。弗莱的评论表达了对宾雍的衷心赞同。[31]考虑到这一点，弗莱关于节奏的论述也是对中国古典艺术理论的某种引介，突显绘画中视错与表现的分立（illusion-versus-expression）。事实上，弗莱完成的有关"东方艺术"的论文，吸引了现代画家张开双臂拥抱"亚洲"美学。鉴于已经看到了"东方艺术"的如此杰作，弗莱希望："我们的艺术家应该建立一种新意识，抛弃所有以认知式再现为目的的繁冗程式……将（艺术）从所有不具有直接力量的表现中解放出来。"[32]随着对"东方"和"西方"艺术本质的定义，弗莱建构起艺术的现代性语境，在此语境下，艺术家的直接表现（例如，通过"节奏感"的笔触）优于模仿，具有独一无二的创造性。而这种准则显然同时适用于"现代"欧洲艺术以及日本与中国艺术。[33]即使到了今天，在欧洲的一半著作中仍可见弗莱式的现代性话语，那么在另一半著作中为何找不到类似的话语呢？

　　19世纪和20世纪欧洲艺术拒绝模仿程式，顺从表现性理想，被认为是西方文化独有的伟大成就之一。但就情感和历史角度看，我们如何应对这一事实？即，这场变革的重要思想家之一所强调的概念和主题来自中国古代艺术评论家。[34]这种情况不同于毕加索对非欧艺术的借用，因为弗莱并未在另一种文化的作品

---

[31] Laurence Binyon, *Painting in the Far East: An Introduction to the History of Pictorial Art in Asia, Especially China and Japan*, p. 66，68—69; Roger Fry, "Oriental Art," p. 228—229, p. 232—233.

[32] Roger Fry, "Oriental Art," p. 239.

[33] 值得注意的是，弗莱似乎认为模仿论在他的同时代人中仍然占据理论上的高地。

[34] 此刻还陷入有关"弗莱未受宾雍影响"争论的读者，应该停下来反问自己：这一问题真的重要吗？笔者认为这并不是重点，重要的事实就是弗莱在中文著作中获得的认识，即我们称之为同类话语的那些认识。

中解读出现代情绪。恰恰相反，他只是采纳了中国早期文献中发现的相关构想，通过宾雍和翟理斯（Herbert Giles）的著作中后浪漫主义式的诠释，这些构想变得易于接受。[35]

试图从"影响力"的角度来理解这一情形将使我们陷入某种民族主义修辞中，让我们摒弃这一选项。一种更时髦的方法似乎是将弗莱对中国艺术理论的兴趣斥为某种殖民主义话语，借以掩盖欧洲对亚洲的剥削，以"欣赏"之名行挪用之实。但是，这种阐释虽然不传播殖民主义，却也没在多大程度上揭露殖民主义，因为它事实上将有关中国的话语——其已具有了自身的社会议题——降为一种弗莱的帝国主义野心的装饰。更重要的是，这种方法使历史学家失去了以另一种方式理解"视错与表现"（illusion-versus-expression）话语的可能性，从而只是将其视为欧洲文化本质在新时代出现的特殊症候。如果我们真的要接受关于文化的一般性理论，就像我们的先辈在 18 世纪所做的那样，但又希望避开民族主义修辞，那似乎要面对这样的可能性："视错与表现"的话语并非"西方"所独有。

西方面对上述境况其实无须焦虑。的确，这也是可以充分利用交互情境的机会，因为仅限于欧洲经验之内的"现代"艺术理

---

[ 35 ] Herbert Giles, *An Introduction to the History of Chinese Pictorial Art* (Shanghai, 1905). 此书的编写在宾雍的帮助下完成，包括对中国艺术理论更为准确的翻译，其中有关于苏东坡拒绝将逼真作为绘画标准的行为。韩若兰就此问题有过相关讨论，参见 Roslyn Hammers, "Roger Fry's Socialist Designs in the Art of Omega, Cézanne and China", p. 21—23. 弗莱也多次表达了类似的体会，这在当时甚为典型。在《东方艺术》（"Oriental Art"）一文的结尾，弗莱婉转地补充道：拒绝写实主义的观念，对于西方艺术家而言仅仅是"恢复他们早已被遗忘的传统"。参见 Roger Fry, "Oriental Art," p. 239. 这意味着中世纪艺术家的表达是有意识进行的，而这种表达几乎具有现代意味。类似观念并非弗莱特有，沃林格（Worringer）也持有类似的观点，并且蓝骑士群体（Blue Rider group）的著作中也隐含了这样的倾向。

论显然是不完整的。如果我们谈论"强调艺术家个人体验的自由的西方艺术理论"，就意味着把中国排除在外，但这是对史料的曲解。另一方面，如果我们说"现代艺术理论受到东方艺术理论的影响"，那么我们也曲解了欧洲的情况（毕竟，历经大半个世纪，个体情感一直是欧洲艺术家和批评家的议题）。这意味着相关现象的历史和概念范围不能囿于一种文化传统之内，相反，其必须在与他者文化的相关现象比较中辩证地发展，如果能在他者那里发现相关现象的话。

那如何发现相关现象呢？就传统而言，首先是区分和定义，但定义意味着一种空想的"本质"规定，而且易于根据表面的标准将非欧作品排除在外。从欧美知识传统的角度来看——这也是我们无法摆脱的，这也许更有效，即站在另一种文化的立场来审视观念和言论并询问："假设这是出自欧洲人之手，他所引致的问题将会在什么样的研究语境中分类？"这种方法给双重标准实施设置了障碍。考虑到以下宋朝学者的两个著名观点："文以达吾心，画以适吾意而已"；"论画以形似，见与儿童邻……诗画本一律，天工与清新"。[36]如果这些言论出自 11 世纪的意大利人之口，很可能被置于自我表达、自我表征、艺术自主性等史学语境中。确实，这种观点甚至可能在有关西方文化兴起的一般性叙述中被引用，并如真理般在小型电视连续剧中不断重复，以证明自我表达、创造性和创造力在"西方"独一无二的重要性。就此而言，这些观点率先由中国人提出，但因为不符合既定的刻板的

---

[36] 笔者并不认为中文文献的翻译能完全"达意"。尽管如此，卜寿珊（Susan Bush）对宋代文人画理论的研究经受了时间的考验，学者们充分意识到其翻译背后有大量文献材料作为支撑。宋朝的相关文献和翻译，请参见 Susan Bush, *The Chinese Literati on painting: Sushih to Tung Ch' i-Ch' ang* (Cambridge, 1971), p. 31—32, 187.

种族印象，就被排除在艺术自主问题研究之外，这相当于隐藏了真相。然而我们能忍受将民族歧视纳入一般的方法论体系吗？

如果我们能从同一个平台上看待中文或其他语言文本所引致的史学课题，我们就能从中建构出关于自我展现、性别建构、文化的商品化或其他任何方面的一般理论。而这一理论的说服力来自其启示性价值，而非"先验之物"的影子。因此，无论东方还是西方都不应有文化霸权意识，这是跨文化研究以及形成真正有效的历史理论的必要前提。的确，这一理论必须能对两种文化都有所启发，并且具有开放性，以便随着对其他文化传统的更多了解而进行修正。但目前，这一理论需要有严格的标准。必须容纳两种截然不同但又显然相似的话语（非实体）的特殊性。无论最终形成怎样的理论——笔者将不会为任何特定的论点背书，这一理论的启发式价值胜过在单一传统内形成的任何流行观点。归根结底，笔者相信唯有如此，才能让那些"外来"的民族有尊严地被纳入本土的理解体系之内。

本文原载于《艺术通报》（*Art Bulletin*）卷七十七第 3 号（1995 年秋季刊）。

# 译后记

犹记 2019 年初，孔令伟教授嘱我翻译包华石先生的文集，当时曾在学校见过包先生一面。我刚结束一场期末监考，还挂着监考的牌子，包先生见到后很风趣地对我说：Oh, you will judge me。翻译工作正式开始不久，就进入了三年疫情时期，我与包先生只能通过电邮沟通，他通读了译稿全文，给出了详细的修改意见。而在翻译过程中，我也特别有感于包先生客观、包容的文化立场。如今文集终于付梓，倏忽已是四年。

这部艺术史文集辑录了包华石先生从 20 世纪 80 年代至近年来发表在中外学术著作及刊物上的艺术史论文，是他多年来对中国艺术的观察与思考的集结，涉及面颇广，从先秦的器物制作到两宋的文人画传统，涵盖了中国艺术发展的重要历史时期，从制度、风尚、思想、诗文等社会文化的角度观察绘画之变，相信能给予艺术史研究者极大的启发。

其中，《中国绘画中的托古及其时间性》与《中国绘画传统中的模仿与借鉴》两篇文章对文人画的绘画语言提出了富有启发性的见解。两宋文人画的兴起以"复古"思潮为核心，文人的古物收藏和对古代画风的借鉴形成了独立于主流绘画的文人

画传统，但鲜有学者从形式到思想层面对其特殊的绘画语言做深入阐述。包华石先生以"托古"来理解这一绘画语言的产生。"托古"，类似于诗文中的"用事"手法，是指将多种历史风格并置于同一画面中，从而消解了作为绘画主流的自然主义风格。包华石先生敏锐地指出了推动这一转变的根本原因——历史意识的出现。当历史成为时势的产物，而非君王或神的旨意，绘画失去了普遍的标准，成为各种可供引用的历史风格。包先生认为这体现了中国文化中一种"先发的现代性"，跟北宋兴盛的艺术收藏、多元的评论和开放的市场有关，所以文人画的"复古"恰恰是某种"现代性膨胀"的体现。这对我们理解文人画问题提供了新的视野。

《何谓山水之体？》和其他两篇关于荆浩《笔法记》的文章，则通过对荆浩画论的细读和阐释发现中国山水画兴起之初具有的精神性内涵，探究了山水画论的表达话语和早期人物画与人物品评之间的深刻渊源，以及其中展现的更为宽松和具有普世价值的精神空间，并从政治制度的变迁来透视宋代山水画兴起的深层动因。

《中国古典装饰与"趣味"的缘起》《中国早期的图像艺术与公共表达》《单元风格及其系统性初探》三篇是对中国早期艺术的研究。第一篇通过对先秦典籍的释读和出土文物的考察，探讨中国古代"趣味"问题形成的最初语境。关于武梁祠的研究，已有丰富的研究成果，包华石先生则通过对东汉的政治制度和赞助人群体的研究来解释其风格所承载的社会和政治化表达。关于汉代画像石，他运用形式分析的方法发现各地域画像石制作中所具的形式特征，提出了样式的单元性和系统性这一洞见。

在其他几篇论文，如《〈陶渊明归隐图〉——宋画中的家室之情》《宋代诗画中时间的图像表达》《江山无尽——上海图书馆藏〈溪山图〉卷》之中，作者以诗人般细腻与敏锐的感受力对画面细节做了精彩的阐释，使人对宋画的境界更添同情的理解。

这部论文集的翻译，于我而言，也是一次珍贵的学习过程。印象最为深刻的是包华石先生广阔的学术视野和对中国历代典籍的深刻阐释。文中涉及的文献有史书、政论、诗歌、画论，涉猎广，历史跨度大，这也给翻译带来了一定的难度。但每解决一个问题，就有豁然开朗的感觉。对我们这些一直从事中国美术史教学工作的教师来说，可以借用他山之石，带来了很多启发和思考。

另外，也特别有感于海外汉学家对中国问题研究所作出的贡献。正是在早期海外汉学家的努力下，我们逐渐建立起对自身文化的观照与信心。17 世纪时由传教士开创的早期汉学到 19 世纪逐步进入学院化时代，欧洲诸国的大学相继设立专门的汉学研究所或开设汉学讲座，形成了汉学研究的前沿基地。从 19 世纪 90 年代开始，欧洲对中亚远东考古的开展也为汉学研究提供了坚实的材料支持。国际中亚远东探险协会在中国探险虽然造成了很大的破坏，但另一方面，他们在中国发现的历史遗迹，包括敦煌文书、西域简牍等文献器物，震惊了世界，也大大冲击了国人的视野。欧洲学者将印度学和中国学视为 20 世纪影响全球学界的两大古学，这也进一步加强了当时国学倡导者的信心。随着第一次世界大战的爆发，西方文化的危机进一步暴露，思想界开始向东方文化寻求信仰，禅宗思想、儒家哲学在西方思想界掀起风潮，当时的海外汉学家以极大的热忱研究中国古代思想，这也影响了国内知识界，形成了 20 世纪 20 年代的"东

方文化派",其中包括梁启超、梁漱溟等人。他们提倡重新审视西方文化,力争建立独立的民族新文化。而包华石先生的研究则代表了进入 21 世纪以来海外汉学家对中国文化持续的关切和热爱。

　　本书的翻译和出版得以顺利完成还要感谢以下几位:此书的责任编辑杨雨瑶女士,她细心校对全文,帮我修改注释和图录,仔细核对涉及的所有参考文献的出版信息,并帮助我跟包华石先生沟通。没有她的努力,此书的翻译不可能如此顺利完成。我在翻译期间,一度因为颈椎压迫神经而视力模糊,无法有效率地工作,因此要感谢我院的研究生程璐、吴赟頔、黄晨钊在此期间提供的帮助。其中程璐对《中国绘画传统中的模仿与借鉴》《10 世纪与 11 世纪中国绘画中的再现性话语》,吴赟頔对《早期中国艺术与评论中的气势》,黄晨钊对《中国早期的图像艺术与公共表达》的翻译作出了贡献,这几篇文章均由他们初译,我在此基础上校译,感谢他们付出的努力。

<div align="right">

黄丽莎

2023 年 10 月 30 日于钱塘

</div>

**图书在版编目（ＣＩＰ）数据**

风格与话语 / (美) 包华石著；黄丽莎译. —— 杭州：
浙江人民美术出版社，2023.6
（包华石中国艺术史文集）
ISBN 978-7-5340-5314-6

Ⅰ.①风… Ⅱ.①包… ②黄… Ⅲ.①艺术史—中国
—文集 Ⅳ.①J120.9-53

中国版本图书馆CIP数据核字(2023)第134704号

包华石中国艺术史文集

# 风格与话语

［美］包华石 著　黄丽莎 译

| | | |
|---|---|---|
| 策　　划 | 李　芳 | |
| 责任编辑 | 杨雨瑶 | |
| 装帧设计 | 杨雨瑶 | |
| 责任校对 | 黄　静　钱偎依　段伟文 | |
| 责任印制 | 陈柏荣 | |

| | |
|---|---|
| 出 版 人 | 管慧勇 |
| 出版发行 | 浙江人民美术出版社 |
| | （杭州市体育场路347号） |
| 经　　销 | 全国各地新华书店 |
| 制　　版 | 浙江新华图文制作有限公司 |
| 印　　刷 | 浙江海虹彩色印务有限公司 |
| 版　　次 | 2023年6月第1版 |
| 印　　次 | 2023年6月第1次印刷 |
| 开　　本 | 880mm×1230mm　1/32 |
| 印　　张 | 11.125 |
| 字　　数 | 300千字 |
| 书　　号 | ISBN 978-7-5340-5314-6 |
| 定　　价 | 108.00元 |

如发现印刷装订质量问题，影响阅读，请与出版社营销部联系调换。